Elite
56

關於 **宗教畫**創作
的100個故事

100 Stories of
Peligous art

李予心◎著

原書名：畫筆上的聖跡

唯信仰不會褪色

　　凝滯在時光背後的經典畫作都發生了什麼？每一幅宗教畫的背後，都有一個不為人知的故事、一段無法抹去的歷史……

　　將榮耀歸於上帝，背叛的象徵——《猶大之吻》；

　　藝術巨人米開朗基羅，僅用四年完成了西斯廷教堂的巨幅天頂畫；

　　從王子到佛陀——《夜半逾城削髮圖》；

　　以道教神仙為主題，描繪出近三百位天神的永樂宮壁畫《朝元圖》；

　　希臘神話之多神信仰下的璀璨——《智慧女神密涅瓦和戰神瑪爾斯的爭鬥》；

　　當你讀完這本書，你會赫然發現：宗教畫竟承載了上千年來人類的各大歷史……

　　人為什麼要有信仰？信仰是人對世界的一個概括，或者對自我及外界群體的意識認知。信仰使人有了依靠，人的一生會經歷形形色色的煩惱，有時絆住了、解不開了，會藉由信仰來解答疑惑、解決問題。人們藉此理解世界的奧妙，挖掘生命的意義，進而滿足自我的內在需求。

　　當人們對某對象抱持信奉和尊敬，並將其奉為自己的行為準則，便稱之為「信仰」，其懷有個人的情感體驗，尤其展現在宗教上。自千年以前，人類社會上便出現宗教，宗教是社會發展到一定歷史階段會出現

的文化現象，屬於社會意識形態之一。當時文明及科技發展不如現今純熟發達，因此人們對於未知自然領域的摸索、生死相關的偌多疑問，都轉由寄託宗教信仰解答，求得安心定神。

　　在東西方宗教史及藝術史上，宗教繪畫都佔有相當的地位。舊時因交通和通訊不易，且平民教育水平普遍不高，為了有效率闡釋及發揚教義，宗教畫應運而生；宗教畫的功用可說是為了詮釋宗教，甚至是成為宗教的代表符號；人們能從壁畫圖像、教堂或宗廟裝飾，具體地看見神給人們的啟示，從中得到慰藉。隨著時代推進，繪畫技巧、繪畫的社會功用、創作者於繪畫的體現，亦隨之時移勢易，踵事增華。若你細查品味，宗教畫不單是表現信仰與美感，而是承載了時下的人文素養、歷史更迭的軌轍……

　　願一切榮耀歸於上帝——西方宗教畫的發展，大抵可由基督教繪畫史來看。起初基督教受到帝國迫害，教徒只能往地下發展，因此我們可從當時遺留的墓窖壁畫窺知一二。到了十四世紀初的文藝復興運動，宗教畫風格連帶受到影響：自基督教創立至中世紀時期，基督教繪畫都以描繪《聖經》或福音內容為主，人物形體僵硬，表情單一，畫家不在其中嶄露個人情緒，致使畫中的耶穌、聖母與聖子都顯得莊嚴崇高，讓人起敬仰之心。到了文藝復興時期，耶穌脫離了純粹的神性，其人性的面

貌被畫家捕捉，有了受難痛苦的一面，聖母與聖子也富於人情溫暖，自此基督教畫作不再冷硬呆板，有了靈魂。

另一方面，東方宗教畫發展，可由古印度傳至中國發光發熱的畫筆佛光，以及中國文人道士水墨裡的以形寫神，一窺堂奧。佛教歷史淵久，東漢傳入中國，至魏晉南北朝大盛，代表畫家有吳的曹不興、西晉的衛協、東晉的顧愷之、梁的張僧繇等人。初期的中國佛教畫多隨印度圖樣，自魏晉起，菩薩的衣飾中國化，面貌也中國化了。到了唐代，與魏晉時期流行的超凡絕塵、秀骨清相不同，唐代的佛像圓潤典雅，更富人情味和親切感，在性別上，也不同於印度佛教神尊清一色為男性或無性別，在中國，佛與菩薩的性別趨向中性，甚至是女性化的特質，其婉約柔美，秀麗嫵媚。

道教發源自中國，以道教神仙故事作為繪畫的主題，見於東漢神獸銅鏡上，有玉皇大帝、東王公、西王母等仙人畫像，另外可見於石或磚上的畫作，以日月星辰、龍虎、鳳凰、龜蛇等圖像，表現道教的意象，但主體仍以人物為中心，其連帶影響中國山水畫的發展，甚至是人民生活隨手可見的工藝品、假山假水、建築風格、書法，以及雕塑，可說同佛教一樣，陶冶了中國各方面的人文藝術。

對於宗教畫的創作背景、軼聞故事、歷史影響，以及對於信仰的維

護、藝術面向的變化，《關於宗教畫創作的 100 個故事》將帶你瞻望這些看似遙不可及的不朽創作，深入其中，悠然自得。

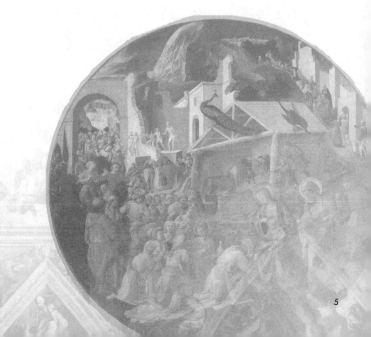

讀故事之前，先瞭解一下宗教畫知識

西方的宗教畫，以基督教繪畫為首。

早期基督教藝術，以基督教創立至西元五世紀後半，涵蓋東羅馬帝國和西羅馬帝國的創作為主。基督教在當時被視為非法宗教，教徒飽受羅馬皇帝迫害，除了逃往國外，留在羅馬的教徒轉往地下發展。他們挖掘隱密的隧道及墓窖，以壁畫禱告和禮拜，因此這時期的基督教繪畫多半保存在墓窖四周，風格雖承習羅馬帝國，題材卻完全屬於《舊約聖經》與福音書中所描寫的事蹟。

自君士坦丁大帝在西元 313 年頒布《米蘭詔書》，基督教才被當局者認可，進而有機會大興，教堂遍地建立，教堂以鑲嵌壁畫形式，用大量彩色石塊和玻璃塊裝飾內部。每一塊石塊和玻璃塊都須裁切成特定大小，再經由染色或鍍金，組合排列成畫作，其過程極為繁複，成本亦是高昂，然而這些鑲嵌壁畫能歷久彌新，經久不變色，也奠基了後來的拜占庭藝術。

中世紀後期的拜占庭風格，以東羅馬帝國為發展中心，其 330 年遷都到君士坦丁堡，至 1453 年遭土耳其人攻陷之前，這段時期發展出與西歐截然不同的藝術風格。拜占庭風格承續早期基督教藝術風格，內容表現仍受宗教的限制，但更富於裝飾性、抽象與象徵性，強調虔誠和悲愴的美，而非寫實；不同於古典主義重於表面、強調優雅細膩的美。這

時期風格多著墨於耶穌的神性，而非人性面貌，極富宗教寓意。

　　十四世紀初，由義大利佛羅倫斯展開了文藝復興運動，當時基督教屹立於世已一千多年，教會坐擁龐大資產，其勢力蓬勃，內部卻也逐漸腐敗，許多神職人員在道德上有了鬆懈，教徒對教會的世俗化、神職人員重財重利的面貌深感不滿。人們從而發現：這段時期歐洲的文藝精神處於倒退狀態，因而有了「文藝復興」的理念，這並非要打造一個全新的藝文精神，而是企圖恢復古希臘羅馬那般輝煌的藝文盛世。

　　短短兩百年間，人類歷史上誕生了幾位巨擘，如文藝復興三傑：李奧納多・達文西（1452—1519）、米開朗基羅（1475—1564）、拉斐爾（1483—1520），其開創了人類藝術史上的巔峰，深刻影響了後世，既無可取代亦永垂不朽。這時期的藝文作品仍以基督教為主題，不同的是，他們向古希臘羅馬的人文精神看齊，重新發現人在世上的意義與價值，創作以人為中心，同時，教堂內華麗的鑲嵌畫逐漸被濕壁畫所取代。藝術家不再純粹為了教會和工作而創作，也能藉由描繪聖經人物或傳說，暗自反映藝術家本身的感受，甚至是對世、對社會的看法。至此，基督教藝術不單是替宗教服務的「工具」、用來闡述「關於神」及「上帝對人說的話」，人們能從宗教畫中得到共鳴，看見自己或周遭的一切。

　　東方的宗教畫，則以佛教和道教繪畫為代表。

佛教起於古印度，於東漢明帝時傳入中國，至魏晉南北朝期間，因時局動盪不安，政治腐敗及外族入侵，民不聊生，生靈塗炭，因此極缺心靈上的寄託，佛教進而在中國昌盛壯大。初期的佛教畫作，多半依隨印度佛院的式樣，藝術家以繪畫作為宗教的虔誠事業，不帶個人情懷；直到清談玄學大興，佛學透過老莊思想的玄學化更獲得傳播，從中也反映出風俗民情，佛畫自此轉趨中國化，其風格「秀骨清像，似絕生動」，成為中國藝術的主流。到了唐代，寺廟多以壁畫作為壁飾，享譽世界的石窟壁畫，更為中國繪畫史留下不可抹滅的光輝。

　　道教繪畫，有文人取材於道教傳說的故事畫作，以及道士閒暇時修身養性的畫作。歷史上擅於道畫的，有東晉顧愷之、南朝張僧繇等⋯⋯畫作以立意為宗旨，採用以形寫神、以神寫形的方式創作，並吸收山水花鳥的技法，甚至與民間美術工藝合流。

　　不論是西方還是東方的宗教畫創作，同樣都凝滯了無以抹滅的生之精華；於信仰下，亙古不變的是對生的熱情、對美的憧憬、見證靈魂的存在⋯⋯本書精挑細選中西方 100 幅極具代表性的宗教畫創作，邀你一同品味流芳百世的瑰麗經典。

目錄

第一章　一切榮耀歸於上帝

第二章　畫筆上的佛光

第三章　水墨裡的逍遙世界

第四章　從未褪色的多神信仰

第一章

一切榮耀歸於上帝

1

世界從何而來？

《創世記》

壁畫《創世記》，作者：米開朗基羅・博那羅蒂。

「世界是怎樣創造的？」

這是自人類誕生以來一直想弄清楚卻懸而未決的謎題。

保羅・高更的名畫——《我們從哪裡來？我們是誰？我們到哪裡去？》，暗寓著畫家對生命起源的追問。

　　雖然宇宙大爆炸理論成了當前最科學的解釋，但更多的人還是把答案歸結為神。

　　在《聖經・舊約》「創世記」裡，猶太人在描述關於萬物起源的定論時，將創造世界的繁重任務說成是一個神的瞬間靈感和想像。

　　這個神就是至高無上、全能全知、無所不在的唯一真神和宇宙的最高主宰——上帝耶和華。

　　相傳，在宇宙天地尚未形成之前，沒有天地、沒有空氣、沒有人類萬物，只有茫茫無際的海水。

　　上帝決定用七天的時間創造出一個前所未有的世界。

　　第一天，上帝說：「要有光！」於是，光明在一剎那間產生了，驅走了黑暗。上帝將光與暗分開，稱光明為晝，稱黑暗為夜。就這樣，天

地之間有了白天和黑夜。

　　第二天，上帝望著混沌的世界說：「水和空氣分開！」話音剛落，空氣就飄浮到了水面之上，空氣和水之間，投進了光亮，形成了一個空曠明淨的世界。上帝將高遠明淨的空氣，稱為「天」。這樣，天地的最初形狀就形成了。

　　第三天，上帝望著煙波浩渺的水面說：「地上的水聚集在一起，陸地要露出！」頓時，地上浩渺無邊的水匯流在一起，層巒疊嶂的群山露出水面，高聳入雲。山腳下，伸展著廣闊平原和山谷。上帝看著光禿禿的陸地說：「地上要有花草樹木，樹木要結出果實。」於是，地上綠草遍野，樹木蔥蔥，空氣裡飄盪著花果的馨香。

　　第四天，上帝創造出了太陽、月亮和數不清的星辰。太陽掌管白晝，月亮掌管黑夜，星辰排列在天幕之中，白天隱去，夜間出現。上帝根據白天黑夜的輪轉，制訂了節令、日曆和一年四季。

　　第五天，上帝望著寂靜、空曠的天地說：「我希望水中有魚兒遊弋、天空有鳥雀飛翔！」於是，水中生出了魚蝦等生物，天空中有了各式各樣的飛禽。

　　第六天，上帝創造出了各式各樣的走獸、昆蟲和牲畜。寂靜的天地熱鬧了起來，有了勃勃生機。這一切完成之後，上帝抓起一把泥土，照著自己的模樣捏了一個泥像並賦予了生命。

　　這個用泥土做的人就是人類的始祖亞當。

　　上帝本意讓人成為萬物之靈，就賜福給他們，對他們說：「希望你們能夠繁衍不息，治理地上的一切，也要管理海裡的魚、空中的鳥和

地上各樣活物！我將遍地上一切結種子的蔬菜和一切樹上所結有核的果子，全賜給你們做食物！」

就這樣，上帝用了六天的時間創造了世界萬物，到了第七天造物的工作已經完成了，上帝開始休息，並給第七天賜福，稱之為「聖日」。

也就是人們工作六天，就要休息一天，因此這一天又稱為「安息日」。

義大利文藝復興時期的繪畫大師——米開朗基羅將上帝創造世界這一宏偉壯舉用畫筆定格在了西斯廷禮拜堂大廳的天頂上。

這個與神聖相伴的藝術巨人僅僅用了四年（西元一五〇八年～一五一二年）的時間，獨自完成了面積達四百八十平方公尺的巨幅壁畫。

這幅壁畫由九個故事場面組成，分別為《神分光暗》，《創造日、月、草木》，《神分水陸》，《創造亞當》，《創造夏娃》，《原罪——逐出伊甸園》，《諾亞獻祭》，《大洪水》，《諾亞醉酒》。每幅場景都圍繞著巨大的、各種形態坐著的裸體青年，壁畫的兩側是生動的女巫、預言者和奴隸。共繪有三百四十三個人物。整個畫面氣勢磅礴，力度非凡，拱頂好像無法承受它的重量而顫抖。

其中，《創造亞當》是整個天頂畫中最動人心弦的一幕：體態健壯的亞當赤身裸體仰臥在陸地之上，面帶迷茫，伸出手指指向斜上方的天空；而在壁畫右上角則是攜帶著磅礴力量的上帝，白髮白鬍，祂的手指即將觸到亞當的手指，灌注神明的靈魂。在他們之間，似乎有智慧的光輝在閃爍。

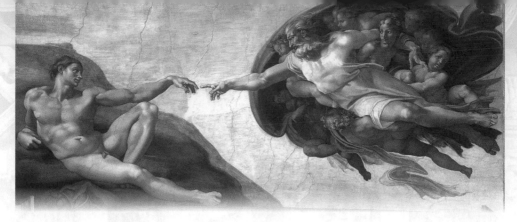

創造亞當。

　　米開朗基羅憑藉自己天馬行空的想像與無與倫比的創造力描繪出了
《聖經》中的萬物起源場景，將上帝創造世界完美地呈現在了我們的眼
前。

TIPS

　　說到西方的宗教畫，主要是指基督教繪畫。
它的目的只有一個，就是詮釋宗教，甚至成為宗
教的圖解。因此，站在社會功用的角度，可以把
從基督教產生到中世紀這一長達上千年時期的繪
畫稱為「宗教繪畫」。只有進入文藝復興時期以
後，隨著人文主義思潮的興起，繪畫的社會功能
才逐漸改變，不只是單純地詮釋《聖經》描繪上
帝了，藝術家們往往藉助宗教題材表現他們對於
人類、對於世界的認識。

人類從此背負了原罪

偷吃禁果和不該有的犧牲

壁畫：《逐出伊甸園》，作者：
馬薩喬。

　　上帝創造了亞當之後，又用亞當的一根肋骨，創

造了人類第一個女人——夏娃。

上帝指著伊甸園中的一棵樹對亞當和夏娃說：「園子裡其他的果子你們可以隨便吃，但這是一棵能分辨善惡的智慧樹，所結的果子是萬萬不能吃的！否則，你們將招致災禍，必定死亡！」

亞當和夏娃答應信守承諾。

一天，亞當睡著了，夏娃在蛇的蠱惑下，偷吃了智慧樹上果子，並把剩下的果子給醒來的亞當吃。

兩人吃了智慧樹上的果子，看到自己赤身露體，頓時萌生了羞恥之心，就用無花果的葉子編織成裙子，來遮掩裸露的身體。

上帝得知亞當和夏娃偷吃了禁果，就將他們趕出了伊甸園，讓他們去遭受生活的苦難。

誘惑夏娃偷吃禁果的蛇，也受到了懲戒，失去了翅膀和人身，變成了一根彎彎曲曲的長蟲。

上帝將亞當和夏娃趕出伊甸園後，為了防範他們回來偷吃生命樹上的果子，變得長生不老，就設立了天使（基路伯）和噴射火焰的刀劍，來守護伊甸園裡的生命樹。

亞當和夏娃被上帝逐出伊甸園後，開始了男耕女織的生活。

時隔不久，夏娃懷孕了，生下了長子該隱。又過了一段時間，該隱的弟弟亞伯也降生於世。

該隱長大後做了農夫，亞伯成了牧羊人。他們看見父親亞當經常拿禮物獻給上帝，也紛紛效仿，拿出自產的物品奉獻給上帝。

可是，令該隱不解的事情發生了：上帝對亞伯獻上來的羊和羊脂，滿心歡喜；而對於自己的農產品，卻不屑一顧。

法國學院派畫家柯爾蒙的作品《該隱》，題材取自於《聖經‧創世記》，描繪了人類歷史上第一個謀殺者該隱和他的部族遭到流放、離開家園的場景。

該隱對此十分生氣，在一次和亞伯的爭吵中，失手打死了弟弟。

雖然上帝寬恕了該隱的罪惡，但最終把他驅逐出了家園。

亞當和夏娃生活很淒涼，小兒子死了，大兒子跑了。此後，他們又生了很多孩子，但一生中承受了數不清的磨難和家庭的不幸。

亞當和夏娃去世後，他們的後代遍布大地的每一個角落。

但是，人類也逐漸滋生了仇殺、怨恨、憎惡、掠奪、爭鬥、嫉妒等罪惡。這些罪惡年復一年地累積，達到了無以復加的程度。

上帝對人類的這些罪惡感到憂傷和憤怒，祂後悔創造了人類萬物，決定用洪水將這個罪惡的世界沖毀。

祂站在高空俯瞰人間，自言自語道：「我要將所有的人、走獸、昆蟲和飛鳥，全部從地上滅除！」

但是，上帝又捨不得將所有的生靈毀滅。祂希望留下新的人類和物種，讓他們認識到自己的罪惡，改過自新，重新建立一個美好、善良的理想世界。

　　亞當的後裔中，有一個人叫諾亞，是一個品行善良的「義人」。

　　在滅除人類和動物之前，上帝決定留下諾亞一家，讓他們肩負起繁衍新人、建立新世界的重任。

　　上帝對諾亞說：「現在這個世界敗壞了，凡是有氣血的人都成了罪惡的泉源。七天之後，他們的生命都將走到了盡頭。你現在就動手，用歌斐木造一個大方舟，將乾淨的牲畜，每樣帶上七對公母，不乾淨的每樣帶上一對；空中的飛鳥每樣帶上七對；地上的昆蟲，每樣帶上兩隻，

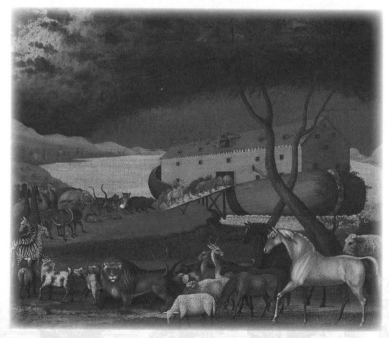

諾亞方舟。

留作衍生後代的種子。你要備足糧食，當作你全家和這些動物的食品。」

諾亞聽了上帝的話，帶領全家開始日夜建造方舟。方舟建成後，諾亞聽從上帝叮囑，將飛禽走獸、昆蟲飛鳥捉進方舟避難，並放入了足夠的食物和水。

二月十七日，正是諾亞六百歲的生日。這天早晨，天色灰暗，狂風四起，霹靂聲不斷。一聲驚天動地的巨響，大地開裂，河流、泉源沸騰奔湧，洪水噴射，在大地上泛濫；與此同時，天河決堤，大水從敞開的天窗中直瀉而下。

沸騰的大水迅速覆蓋了大地，沖毀了家園，大地上的生靈在洪水中掙扎、毀滅。大雨整整下了四十晝夜，地上水勢浩大，淹沒了高山峻嶺。大水的深度，比世上最高的山都要高十五肘。水勢整整蔓延了一百五十天，諾亞方舟水漲船高，隨著洪流漫無目的地漂移。

上帝惦記著方舟裡面的諾亞全家和飛禽走獸，讓風吹過來，水勢一點點消落；將地上的泉源和天上的河堤全部關閉，大雨停止了。

七月十七日那天，諾亞方舟停泊在亞拉臘山上。又過了四十天，諾亞打開方舟的窗子，放出了一隻烏鴉讓牠探看地上的水是否乾了，烏鴉沒有落腳之地，很快飛了回來。諾亞又放出了一隻鴿子，這隻可憐的小生靈也找不到樹枝棲息，也飛了回來。過了七天，諾亞再次放飛鴿子，晚上鴿子飛回來了，銜回了一根新鮮的橄欖枝。

諾亞知道地上的洪水退去了。

第二天，諾亞帶領家人走上陸地，立即搭建祭壇，宰殺牲畜。突然，天空中出現了一道巨大的彩虹，這是上帝賜福給忠實僕人的立約信號。

就這樣，諾亞全家，成為了新人類的始祖。

馬薩喬（西元一四〇一年～一四二八年）是義大利文藝復興的先驅，他用短暫的一生帶來了一場繪畫史上的革命，被譽為「現實主義開荒者」。他是最早在畫面上運用透視法來處理三度空間關係的畫家，這種繪畫技法成為西歐美術發展的基礎。

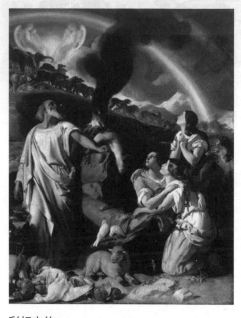

彩虹立約。

在壁畫《逐出伊甸園》中（作於西元一四二四年～一四二七年，現藏於義大利佛羅倫斯卡敏聖母堂布蘭卡奇禮拜堂），馬薩喬將亞當和夏娃羞愧的情態刻劃得十分生動，特別是夏娃的雙手捂著身體的姿態，明顯受到古希臘維納斯造型的影響。難能可貴的，畫家使用複雜的透視縮減法畫天使和運用光的投影技法，開闢了近代繪畫的先河。畫面上的亞當和夏娃如同雕塑一般站立在觀眾面前，那種可以被所有人感知的痛苦表情，以及長長的身影，彷彿在告訴我們：此刻，人類正在走向贖罪之旅！

【 TIPS 】

　　人類的始祖亞當和夏娃在伊甸園受到蛇的誘惑，違背上帝的旨意偷吃了禁果，所以被逐出伊甸樂園，到人世間遭受勞作、病痛和死亡的痛苦。

　　這個罪過，成為人類最原始的罪過，被稱之為「原罪」。它是基督教最重要的教義之一。在亞當和夏娃後代的所有人身上，都有難以磨滅的「原罪」的痕跡，成為人類一切災禍和罪惡的根源。上帝讓基路伯把守通往伊甸園的路，象徵著有罪的人是不能夠進入天國的，也不能得到永生。暗示著人類只有透過基督的「救贖」，才能夠重返昔日的樂土。

驕傲從敗壞中來，狂心在跌倒之前

通天塔的崩塌

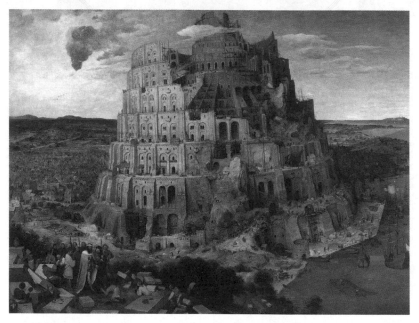

橡木板油畫：《通天塔》，作者：老‧彼得‧勃魯蓋爾 。

　　洪水退去後，上帝和諾亞重新立約，應允以後不再用洪水消滅人類萬物，還允許人們吃煮熟的肉。在此之前，上帝只允許人們吃水果和蔬菜。

諾亞當了農夫，帶領三個兒子閃、含、雅弗以及妻子和兒媳們再次成了農夫和牧民。

　　一家人開荒種地、飼養牲畜、經營葡萄園，還學會了釀酒。

　　一天中午，諾亞在新開墾的葡萄園中喝醉了，他把身上的衣服扒光，赤身裸體地在帳篷裡睡著了。

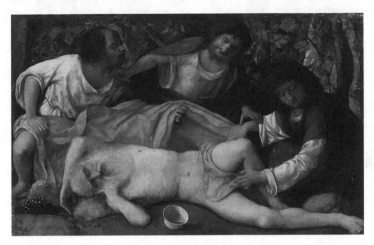

諾亞酒醉。

　　含看見了，走到外面幸災樂禍地向兩個兄弟閃、雅弗描述父親的醜態。

　　閃和雅弗聽了，拿著衣服倒退著走路，來到父親身邊，背對著父親給他蓋上衣服。

　　諾亞醒後，知道了小兒子含做的事情，大發脾氣，發下詛咒說：「含的後代迦南，必給他的兄弟做奴僕的奴僕！」

　　洪水過後，諾亞一家在這片土地上繁衍生息，家族一點點繁盛起來，他們按照宗族，在這片土地上分邦立國。

此後，諾亞又活了三百五十歲，在他九百五十歲那年去世了。

這一年，諾亞的後人們決定東遷移。他們到了示拿平原，見這裡土地平整肥沃，決定在這裡定居。那時候，他們的語言都是一樣的。在定居過程中，他們發明了制磚的方法，同時也製造出了灰泥的替代品——石漆。

他們用燒製的磚和石漆，建造了一座城市。

因為他們被洪水沖怕了，擔心再遭水災，就決定動手修築一座通天的高塔。這座高塔的計畫是很龐大的，要能容納全城的人，高度就必須達到天頂。

這是人類為了頌揚、紀念自己的功績開始，也是挑戰上帝權威的大不敬之舉。

高塔很快動工了，人們幹勁十足，一層一層往上壘砌，幾個月後，已經高聳入雲了。

建設塔的舉動驚動了上帝，上帝來到世間，觀看人類建造的城市和高塔。

只見建成的巴比倫城繁華而美麗，高塔直插雲霄，似乎要與天公一較高低。上帝深有感觸：「看哪！他們成為一樣的人，都是一樣的言語，照這樣下去，做起事情來力量會很強大，沒有他們做不成的事情了！」

上帝害怕人類的智慧挑戰祂的權威，同時對人類懷疑祂與諾亞的彩虹立約感到生氣，就變亂了人類的口音，讓他們說不同的語言。

人與人之間無法交流，高塔只好停工了。隨後，又有不少人搬出了城市，到另外的地方建立邦國。

於是，「城」和「塔」成了一個「爛尾工程」，人類的建築史上的壯舉最終由於上帝的干預而半途而廢、功虧一簣。

　　後來，人們把那座城市叫做巴比倫，沒有修完的通天塔稱為巴比倫塔。巴比倫就是「變亂」的意思。

　　老‧彼得‧勃魯蓋爾（西元一五二五年～一五六九年）是十六世紀尼德蘭最偉大的畫家，也是歐洲獨立風景畫的開創者，同時被譽為「專畫農民生活題材的天才」。由於他的兩個兒子也是畫家，並且其中的一個兒子與他同名，故我們稱他為老勃魯蓋爾。

　　一五六三年，老勃魯蓋爾移居布魯塞爾，同年，他便創作了這一幅以《聖經》為題，寓意深刻的傑作《通天塔》。在圖畫中，老勃魯蓋爾以宏大的構圖來描繪通天塔，以雲霧遮斷顯示通天塔的高度，以風俗畫手法描繪人與物、人與環境的關係。在塔身的正前方，有一處塌方，局面顯然是不堪收拾的。示拿人的建塔總監帶領著衛士們前來督查停建的真相，其中幾個向總監跪下說明情況，但所說的話讓總監和衛兵們根本無法聽懂。這也表現了「天意」與改造世界的不可調和性，人與自然的鬥爭具有英雄氣魄，但同時也充滿悲劇性。

　　露體在《聖經》中是一種羞恥的行為，往往和性慾聯繫在一起。含看見父親酒醉露體後，態度輕薄，幸災樂禍，完全沒有對上帝、對父親應有的敬仰。可是，惡人儘管消滅了，但是罪依然留在人們的心裡面。

　　含的兒子迦南，定居迦南之地繁衍後代。諾亞詛咒迦南族，上帝也知道迦南族會變壞。所以到了約書亞時代，宗教領袖帶領猶太人進入迦南，諾亞的詛咒得到了驗證。

4

至死忠心，上帝就賜給你那生命的冠冕

亞伯拉罕的燔祭

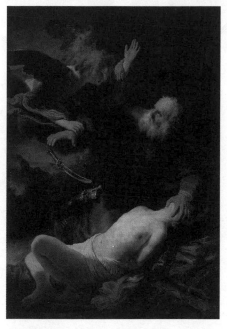

布面油畫 ：《亞伯拉罕的燔祭》，作者：
林布蘭・梵・萊茵 。

　　閃的孫子亞伯蘭一家住在吾珥城內，吾珥繁華興盛，商業
發達，環境優美。亞伯蘭一家十分富足，成為吾珥城內有名的
富翁。他的家中僕人成群，牛羊牲畜不計其數，金銀財寶堆滿
了庫房。

亞伯蘭是一個虔誠的信徒，在七十五歲時，他聽到了上帝的召喚，吩咐他離開故土，前往迦南之地。

　　亞伯蘭聽後，立刻命令手下人收拾金銀細軟和行囊，趕著羊群，和妻子撒萊和姪兒羅得離開了吾珥，踏上了前往迦南的道路。

　　這是猶太人的第一次大遷徙。

　　為了避免亞述人偷襲，亞伯蘭率領隊伍沿著阿拉伯大沙漠的邊緣行進，安全抵達亞洲西部的牧場。

遷徙中的亞伯蘭。

　　當一行人到了迦南示劍城一個叫摩利的地方時，上帝顯現在亞伯蘭面前，說道：「我要將這塊地方賜給你的後裔！」

　　亞伯蘭感激萬分，給上帝築起了一個祭壇，每天祈禱祭拜。

　　到迦南不久，天降大災，迦南赤地千里，顆粒不收。為了躲避饑荒，

亞伯蘭帶領著族人到埃及避難。

　　埃及法老看上了亞伯蘭美麗的妻子撒萊，要迎娶她去後宮。亞伯蘭害怕招致殺身之禍，對法老謊稱他和撒萊是兄妹關系。於是，法老將撒萊迎娶進了後宮，賞賜給了亞伯蘭牛羊、駱駝、驢子等牲口不計其數，還賞賜給了他很多奴僕。

　　法老奪走了亞伯蘭的妻子，上帝十分生氣，降下災禍給法老全家，法老這才仔細查問，知道撒萊是亞伯蘭的妻子。法老責怪亞伯蘭：「你為什麼向我撒謊，說她是你妹妹呢？」因為犯了欺君之罪，法老將亞伯蘭一家驅逐出埃及。亞伯蘭帶著成群的牛羊和家產，又來到了迦南。

　　在亞伯蘭九十九歲時，上帝再一次降臨到他身邊，對他說：「你順服我、信任我，我今天和你立約，讓你的後裔興盛強大。我要你做多國之父，你的名不再叫亞伯蘭，要叫亞伯拉罕，國度從你而立，君王從你而出。你的妻子要改名為撒拉，她將成為多國之母，所有的君王都由她而生。你們夫婦二人，必定富足美滿，受後人敬仰。」

　　說完，上帝還許諾在第二年賜福給撒拉，讓一直沒有生育的撒拉生一個兒子。此時，撒拉已經年老體衰，月經早已斷絕。她對於上帝的許諾，並沒有十足的信心。

　　神奇的是，到了上帝期許的日子，撒拉果然生下了一個男嬰，取名以撒。亞伯拉罕和撒拉對此歡喜不已。

　　在以撒十六歲那年，上帝決定對亞伯拉罕做最後的試探。

　　一天，他命令亞伯拉罕道：「你帶著你的獨生兒子以撒，到摩利去，用他來做為燔祭！」

所謂燔祭，也就是將祭品燒毀，不留下一點血肉。上帝的這個旨意，對亞伯拉罕來說是極其殘忍的。但是，全心全意信奉上帝的亞伯拉罕，沒有絲毫遲疑，他立刻帶著獨生子以撒，套上驢車裝上燔祭用的木柴，和兩個僕人悄悄動身了。

　　亞伯拉罕沒有告訴妻子，害怕妻子阻攔，也沒有告訴兒子，擔心兒子驚恐。在路上，父子二人和兩個僕人一直走了三天，才來到上帝所指定的地方。

　　亞伯拉罕告訴僕人們停下等候，他手拿火種和尖刀，讓兒子背著燔祭用的木柴跟在身後，向山上走去。

　　以撒一邊走，一邊感到疑惑。他對於和父親燔祭的情形毫不陌生，每次燔祭，父親總要帶上一隻上好的羔羊，而這次卻兩手空空。

　　他忍不住問道：「父親，我們火種和劈柴都有了，但是燔祭的羔羊在哪裡呢？」

　　亞伯拉罕說道：「我的孩子，上帝會給我們準備燔祭的羔羊的。」

　　兩個人到了燔祭的地方，亞伯拉罕將以撒捆綁住，以撒驚恐萬分，難以置信地望著父親。

　　亞伯拉罕說道：「我的兒子，既然上帝讓我燔祭你，你就要順從上帝的旨意。你不要害怕，安心去吧！」說罷，亞伯拉罕舉起尖刀，就要殺死以撒。這個時候，天使飛來，拉住亞伯拉罕的手，不准他殺害以撒。

　　原來，上帝已經明白亞伯拉罕是最忠實的信徒，不需要他再證明自己的虔誠之心了。亞伯拉罕欣喜若狂，立刻給以撒鬆綁。

　　這個時候，他發現身旁有一隻犄角被樹藤纏住的大黑羊，便用牠代

替兒子做為祭品。

　　這時候，天使說道：「上帝已經知道了你的虔誠，你對上帝的信奉，是無與倫比的，你必定會成為信心的典範。所以，上帝要賜給你無邊的福。你的子孫繁衍旺盛，多的就像天上的星星，海邊的沙子。地上所有的國家，都會享受到你子孫的福氣。所有這一切，都是因為你聽從了上帝的話。」

　　林布蘭‧梵‧萊茵（西元一六○六年～一六六九年），十七世紀荷蘭最偉大的畫家之一。他生於荷蘭萊頓的一個磨坊主家庭，十四歲進入萊頓大學，十七歲去阿姆斯特丹向歷史畫家拉斯特曼學畫，二十一歲就已經基本掌握油畫、素描和蝕版畫的技巧，並發展了自己的風格。他一生留下六百多幅油畫，三百多幅蝕版畫和兩千多幅素描，以及一百多幅自畫像。

　　他所畫的《亞伯拉罕獻祭》（現藏於德國柏林聖匹茲堡修道院），描繪的是亞拉伯罕舉刀準備殺他的兒子以撒被天使攔下的場景。

　　在畫面中，林布蘭對光的運用令人印象深刻，他靈活地

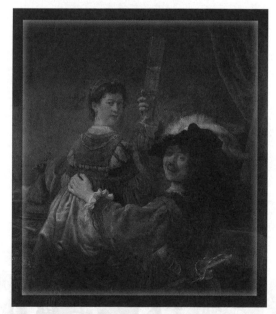

在西元一六三四年，林布蘭終於追求到貴族少女薩齊亞並與之完婚，他為此創作了《與薩齊亞的自畫像》。當時的他意氣風發，正處於人生的黃金時期。

處理複雜畫面中的明暗光線，用明亮的光線強化畫中的主要部分，用陰暗的色彩（黑褐色或淺橄欖棕色）去弱化和消融次要因素。這種魔術般的明暗處理構成了林布蘭的畫風中強烈的戲劇性色彩，特別是在以神話和宗教故事為題材的作品中，展現了一種神奇的魔力。

【TIPS】

「燔祭以撒」是《聖經》中爭議最多的話題之一，表明了「敬畏」和「信心」的重要意義。所以，亞伯拉罕是基督信徒的「信仰楷模」。

除了基督教之外，古猶太教和伊斯蘭教都把亞伯拉罕奉為「先祖聖徒」。

亞伯拉罕原意為「萬民之父」，被認為是猶太人的祖先。上帝將撒萊改為撒拉，撒拉是「公主」的意思，表明上帝要兌現讓撒拉為「多國和多王之母」的約定。亞伯拉罕和妻子撒拉生下了上帝賜予的兒子以撒。以撒原意是「幸福和歡笑」，是猶太民族的始祖。亞伯拉罕和他的使女夏甲還生有一個兒子以實瑪利，被認為是阿拉伯人的祖先。

罪惡之城的毀滅

從索多瑪中逃離的人

油畫：《從索多瑪中逃離的人》，作者：
阿爾弗雷德・杜勒。

　　富足美好的生活，讓索多瑪城裡的居民漸漸滋生了驕奢淫
逸、懶惰放縱的生活作風。漸漸地，這裡民風墮落，罪惡滋生。

上帝看到了這種景象，決定將索多瑪城毀滅，消除罪惡。

一天，亞伯拉罕和妻子撒拉在帳篷前休息，突然看見三個陌生人從遠方走來。

亞伯拉罕是一個有慧眼的人，他發現這三個人是上帝和兩位天使。

他請這三個人到帳篷休息，吩咐撒拉趕快做飯。

吃過飯後，這三個人起身告辭，說要去索多瑪城。

亞伯拉罕的姪子羅得，和妻子、兩個女兒在索多瑪城定居。

他請求上帝發發慈悲，賜福於羅得和他的妻子、女兒。

上帝答應了，並且應允，如果在索多瑪城中能找出十個規矩本分的人，就會赦免全城人的罪惡。

於是，上帝派兩位天使先到索多瑪城尋找正直善良的人。

恰巧羅得正在城門休息，看到兩位臉色和善的天使遠道而來，說道：「兩位尊貴的客人，如果不嫌棄，請到我家裡住一夜吧！」

兩位天使婉拒了羅得的邀請：「十分感謝你的誠意，我們打算在街上過夜。」

羅得再三懇請：「兩位遠道而來，不知道這裡民風敗壞。你們住在街上或者旅館都不安全，還是到我家裡去吧！」

盛情難卻，兩位天使來到羅得家裡。

羅得拿出最好的酒肉、乳酪招待客人。

晚飯吃過，他們剛剛熄燈躺下，就聽見門外人聲鼎沸，索多瑪城的一些暴民，將羅得家的大門圍堵得水洩不通。

他們叫嚷著：「今天晚上到你們家的兩個客人在哪裡？把他們放出

來，和我們玩樂一番！」

羅得聽了十分害怕，他知道這裡的居民什麼事情都做得出來。他叮囑兩位客人不要輕舉妄動，然後走出門去對那些暴民說道：「各位鄉鄰兄弟，請你們放過這兩位無辜的客人吧！」

這些人哪裡聽得進羅得的哀求，他們一擁而上要進去搜捕兩位客人。

羅得情急之下高聲喊道：「我有兩個女兒，她們都是處女。如果你們願意放過兩位客人，就讓我的兩個女兒隨你們去吧！」

眾人說道：「你如此維護兩個外鄉人，他們究竟是做什麼的！」說著，就要擠破大門。

屋內的兩位天使見狀，伸手將羅得拉進屋裡，朝門外揮揮衣袖。門外的人眼睛全都瞎了，他們哀嚎著，摸來摸去找不到房門。

兩位天使對羅得說道：「我們是上帝的使者，上帝對這裡的罪惡十分震怒，派我們毀滅這個地方。你帶著家人趕快離開！」

羅得聽了，把這個消息告訴了妻子、女兒。

天亮了，羅得對索多瑪心懷依戀，遲遲捨不得走。

上帝憐惜羅得一家，將他們帶領出城外，告誡羅得：「趕快逃命吧！記住不能回頭看，否則就會招致禍殃。不可在平原停留，往山上跑才能保全性命！」

羅得一家跑向瑣珥山。

這時候，上帝將硫磺和火降臨到了索多瑪城內，索多瑪城內即刻騰起了熊熊烈火，煙霧瀰散開來，城裡面的生靈和建築物都毀滅了。

羅得的妻子忍不住轉身後望，剎那間變成了一根鹽柱。

此後，羅得和兩個女兒，孤零零住在瑣珥山上。

一天，大女兒對小女兒說：「父親老了，而這裡又荒涼，沒有人煙，我們要想辦法給父親留下後裔。」於是，兩個女兒輪番給父親灌酒，羅得醉了，她們就和羅得同寢，並先後懷孕。大女兒生了一個兒子叫摩押，二女兒生了一個兒子叫便亞米。

伴隨索多瑪一起被上帝毀滅的，還有一個罪惡之城，名叫蛾摩拉。

羅得和他的兩個女兒。

阿爾弗雷德‧杜勒（西元一四七一年～一五二八年），德國畫家、版畫家及木版畫設計家。他的作品包括木刻版畫及其他版畫、油畫、素描草圖以及素描作品，其中，版畫最具影響力。

他的油畫《從索多瑪中逃離的人》（現收藏於美國華盛頓國家藝術

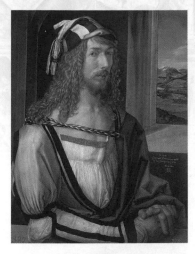

館），描繪正是羅得一家離開索多瑪情景。畫中可以看見，羅得的妻子已經變成了道路中間的鹽柱。羅得心情沮喪，他的兩個女兒傷心驚恐的神態也是溢於言表。

杜勒二十六歲自畫像。

【TIPS】

在近現代的西方，索多瑪（sodom）成了淫亂、罪惡的代名詞；而起源於索多瑪的另一個詞彙所多糜（sodomy），是「雞奸、獸奸和男同性戀」的意思。

羅得女兒和父親的亂倫，恐怕是有據可查的最早性亂記載了。

上帝常常因為罪惡給予人類最屬害的懲罰，比如大洪水，比如大火毀滅索多瑪，但是對羅得兩個亂倫的女兒給予了寬容。這個問題，一直為基督教研究者所爭議、迷惑。

6

與神搏鬥

佈道後的幻象

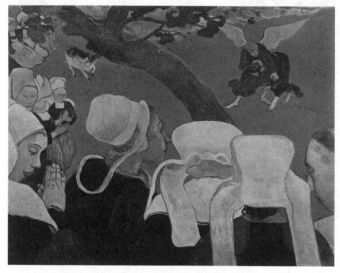

油畫：《佈道後的幻象》，作者：保羅·高更。

亞伯拉罕的兒子以撒娶妻利百加。以撒在六十歲時，利百
加生下了雙胞胎兒子。長子皮膚發紅，渾身長毛，就像穿著皮
衣一樣，取名以掃，也就是「有毛」的意思；次子抓著哥哥的
腳跟緊接著出生，取名雅各，也就是「抓住」的意思。

以掃為人勇猛，擅長打獵；雅各為人安靜，擅長思考。以撒喜歡吃以掃打來的野味，所以疼愛以掃；而母親利百加則覺得雅各舉止文雅、笑容可掬，是個前途無量的好孩子。

利百加很為雅各不是長子而遺憾，因為他無法繼承家業。

雅各也感到很不平，整日裡算計著怎樣才能把哥哥的財產弄到手。

這一天，機會終於來了！

以掃打獵回來，口渴得厲害，他見弟弟雅各正在熬紅豆湯，就請求喝一碗解渴。

雅各要求他拿長子的繼承權來換。

以掃只是把這句話當成戲言，加上口渴難耐，沒有多想就答應了。

雅各向母親說了這件事，母子倆決定爭取以撒的認可。

機遇不請自來。

這時，以撒患了眼疾，看不清東西。他將長子以掃叫到面前，說道：「兒子呀，我老了，說不定哪天就不在人世了。你現在就去打隻鹿回來，做我最喜歡吃的烤鹿肉。在我有生之年，求上帝給你降福。」

以掃順從地拿著弓箭，到野外打獵去了。

利百加聽見了以撒對以掃的許諾，對雅各說道：「你父親即將祈求上帝給你哥哥以掃降福，你快趁你父親老眼昏花，假裝成你哥哥，讓父親為你祝福吧！」

雅各說道：「我哥哥身上長毛，假如父親撫摸我知道我假冒哥哥，不但不會給我祝福，反倒會詛咒我。」

利百加說道：「所有的詛咒，我替你承擔，你按照我的吩咐去做就

是了。」

　　她讓雅各宰殺兩隻羊，照以掃的做法烤好。隨後，她將羊皮纏在雅各的手臂上，再披上以掃帶有汗味的舊衣服，叮囑他說話嗓門粗點，然後端著烤好的羊肉，給父親送去。

　　雅各忐忑不安地來到父親床前，學著哥哥的聲音說道：「父親，我給您送烤鹿肉來了。」

　　以撒說道：「你是以掃，還是雅各？」

　　聽到父親這麼問，雅各心裡一陣慌張，他強作鎮定地說道：「我是您的長子以掃呀，我給您打來野味了，請您品嚐，在上帝面前給我祈福。」

　　以撒滿心疑惑，心想：「這次打獵，以掃怎麼回來得這麼快呢？」他說：「孩子，你過來，讓我摸摸你。」雅各伸出手握住父親的手，父親撫摸著兒子的胳膊，疑惑地說道：「你的聲音是雅各的聲音，手臂卻是以掃的手臂。」

　　雅各聽了，心裡又怕又急，怕父親戳穿了他的身分引來詛咒。

　　他說道：「我是以掃，怎麼會欺騙您呢？」

　　以撒半信半疑，吃了雅各端來的烤羊肉，親吻了他，然後給他祝福：「願上帝賜給你肥沃的土地、茂盛的莊稼，風調雨順，物產豐富。你會受到眾人的跪拜和侍奉！」

　　雅各得到父親的祝福，滿心歡喜走了出來。

　　時隔不久，以掃打獵回來，得知雅各冒名頂替騙取了父親的祝福，怒火中燒，決意要殺死雅各。

雅各匆匆逃到了巴旦亞蘭，找到了他的母舅，並娶了母舅的兩個女兒為妻。

一晃二十年過去了，雅各思念家鄉，決定回去和哥哥以掃化解仇怨。

他帶著全家走到雅博渡口，將全家打發過了河。

這時候，遠遠走來一個形體魁梧的人，對雅各言語不恭，進行挑釁。

雅各很生氣，與他搏鬥摔角，從黃昏一直打鬥到黎明。

來人打不過雅各，在雅各大腿窩處摸了一下，雅各即刻變成了瘸子。

望著初升的太陽，來人說道：「天亮了，讓我走吧！從此以後，你不能再叫雅各了，改名叫猶太吧！」

雅各問來人的姓名，來人笑而不答，給了雅各祝福之後，就離開了。

原來，這個人就是天使。
後來，雅各見到了哥哥以掃，
以掃寬容大度，原諒了雅各。

《佈道後的幻象》又稱《雅各與天使搏鬥》（現藏於英國愛丁堡蘇格蘭國立畫廊），描繪的是一群布列塔尼農婦在聽完佈道之後，眼前出現了《聖經》中「雅各與天使摔角」的

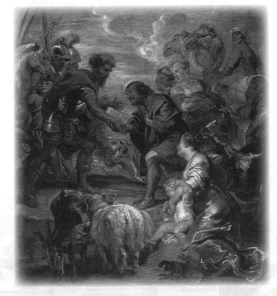

以掃和雅各言歸於好。

幻象。

　　畫面中，布列塔尼農婦頭上戴的古怪帽子，牧師的頭部也被畫布邊緣裁切，這些都表現出畫作者保羅·高更所受的日本浮世繪風格的影響。宗教傳說中的「搏鬥」場面，出現在不太明顯的地方，以象徵這些虔誠的布列塔尼農婦頭腦裡所出現的幻象。

法國後印象派大師保羅·高更。

　　在用色和佈局上，紅與白對比鮮明，外形簡化，都給人留下深刻印象：高更不屑於處理不必要的細節，描繪發生的事情最重要。

【TIPS】

　　雅各和天使整夜搏鬥，雖然表面上勝利了，但是天使「摸了一下他的大腿窩」，雅各成了瘸子。

　　這是給雅各啟示：與神角逐，永遠不會勝利。

　　這次搏鬥，還有一個風俗流傳下來：天使摸過雅各的大腿筋，因此大腿筋被猶太人稱為聖物。在宰殺牲口的時候他們會將大腿筋剔除，因為「聖物不可吃」。

7

拒絕美色誘惑的猶太拯救者

約瑟夫和波提乏的妻子

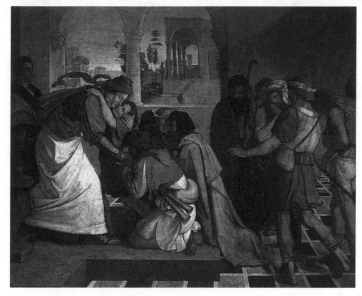

布面油畫　：《約瑟夫和波提乏的妻子》，作者：丁托萊托。

　　雅各娶了舅父家的兩個表妹為妻，大的叫利亞，生了十個
兒子；小的叫拉結，生了兩個兒子，也就是第十一個兒子約瑟
和最小的兒子便雅憫。

雅各喜歡拉結，愛屋及烏，對拉結生的孩子也是寵愛有加。

約瑟自小就聰明伶俐，仗著父親的寵愛，變得自大起來。

一天，約瑟向哥哥們吹噓自己晚上做的夢：「我們一起收割麥子，我的麥捆在田地中央，你們的麥捆都圍著我的麥捆下跪。」

約瑟得意洋洋的神態，激怒了哥哥們。他們憤怒地質問約瑟：「你這是什麼意思，難道你要做我們的君王嗎？」

約瑟聽了，不屑地說道：「總有一天，你們要向我下跪！」

時隔不久，約瑟在一次午餐上，當著全家的面炫耀自己的另一個夢：「昨天晚上，我夢到太陽、月亮和十一顆星星一起向我下拜！」

眾兄弟們憤憤不平。

雅各責怪道：「難道我和你母親，以及你的兄弟們，都要向你下拜嗎？」

他雖然嘴上這麼說，卻將約瑟的話記在心裡，覺得這個兒子與眾不同，從此更加溺愛約瑟。

一次，約瑟發現大哥流便和姨媽私通，就向父親告發。

雅各嚴厲地懲罰了流便，從此更加喜愛約瑟了。

約瑟的所作所為，深深激怒了哥哥們。他們心裡面憋著一股勁，想要找時機狠狠教訓約瑟一頓。

這天，約瑟去野外尋找出去放牧的哥哥們。哥哥們看見約瑟遠遠走過來了，認為這是一個洩憤的良機，在大哥流便的指使下一擁而上，把約瑟身上穿的彩衣扯破，然後把他扔進廢井裡。

之後他們坐下來想想又覺得不妥。

最後，在約瑟的四哥猶大提議下，眾兄弟把約瑟賣給了前往埃及做生意的商人。

約瑟被商人帶到埃及後，被賣給了法老的護衛長波提乏做奴隸。

約瑟在波提乏家盡心盡責，波提乏的妻子貪戀約瑟的俊美，三番兩次提出要和約瑟親熱。約瑟拒絕了波提乏妻子的非分之想，她惱羞成怒，誣告約瑟非禮她。波提乏偏聽偏信，將約瑟投入獄中。

約瑟在獄中苦熬了兩年多後，在上帝的啟示下，法老將約瑟從獄中釋放了出來。

當時，法老做了一個夢，他夢見一個麥稭上長了七個飽滿的麥穗，突然被七個乾癟的麥穗吃掉了；又夢見七頭胖牛在吃草時，突然被七頭瘦牛吃掉了。

法老醒來又驚又怕，召集全國所有的智者前來解夢，可是這些智者面面相覷，誰都無能為力。

約瑟自告奮勇前來解夢，他說，七個飽滿的麥穗和七頭胖牛代表著七個豐年，而七個乾癟的麥穗和七頭瘦牛則代表七個荒年。約瑟預言，在經過七個豐年之後，埃及會有七年的大饑荒。應該多多儲備糧食，以備荒年之需。

法老覺得約瑟講得有道理，就任命他為農業大臣，管理糧食生產和儲備。

七年過去了，約瑟的權力越來越大，被任命為宰相，成為僅次於法老的人。

這時候，大饑荒來了，雅各派兒子們到埃及買糧。

約瑟以德報怨，厚待了兄弟們。

這件事情傳到了法老耳中，法老極力邀請約瑟的父親雅各把族人都遷來埃及。

於是，雅各帶領族人，來到了埃及定居。

不久，雅各去世了，去世前將猶太民族分為十二個支派給兒子們，約瑟在一百一十歲的時候也去世了。

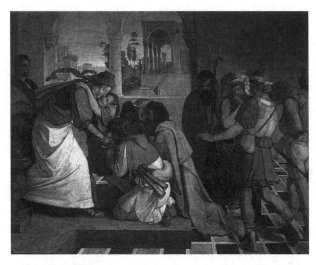

約瑟和兄弟們相見。

丁托萊托（西元一五一八年～一五九四年），十六世紀義大利威尼斯畫派著名畫家。他的原名叫雅各‧羅布斯蒂，丁托萊托是他的綽號，意思是小染匠。丁托萊托是大畫家提香的學生，作品繼承老師的畫風又有創新，在敘事傳情方面強調強烈的運動，且色彩富麗奇幻，在威尼斯畫派中獨樹一幟。

他畫的《約瑟夫和波提乏的妻子》（現藏於西班牙馬德里普拉多博物館），描繪的是約瑟面對美色的誘惑，以虔誠純潔的態度抗拒，終於通過了上帝的考驗，被上帝挑選為忠誠的僕人。

畫面中，背景富麗堂皇，兩個人拉扯衣服的動作，也充滿了力量感，充分展現了丁托萊托的繪畫風格。

佛羅倫斯的批評家和傳記作家瓦薩里，在提到丁托萊托時說：「如果他不是打破常規而是遵循前輩們的美好風格，那麼他就已經是威尼斯所見的最偉大的畫家之一了。」

【TIPS】

上帝挑選約瑟做為猶太民族的拯救者，幫助他們度過了大饑荒，猶太民族的十二支派得以完整地保留了下來。

8

偉大的先知

尼羅河畔的摩西

油畫：《尼羅河畔的摩西》，作者：古斯塔夫·
莫羅。

　　猶太人在埃及的土地上繁衍生長，經過了四百年，人口達
到了兩百萬人。

為了佔有土地和資源，埃及人和猶太人的矛盾達到了劍拔弩張的程度。

　　埃及法老對猶太人的擴張也深感威脅，他下令，用繁重的勞役來折磨他們的肉體，縮短他們的壽命，並且實行種族滅絕政策，對猶太人新生的男嬰進行大屠殺。

　　猶太人暗蘭和他的妻子約基，已有兩個孩子，男孩叫亞倫，女孩叫米利暗。當第三個孩子生下來時，按照規定，應該把這個新生的男孩殺掉。夫妻二人捨不得，決定不惜一切代價保住這個小生命。他們將男孩在家裡藏匿了三個月，由於擔心街坊鄰居告密，就找來一個蒲草箱，抹上石漆和石油，把男孩放在箱子裡面，然後放入尼羅河裡任他自生自滅。

　　姐姐米利暗捨不得弟弟，遠遠觀望。

　　這時，法老的女兒來到河邊洗澡，看到了箱子，就命令婢女將箱子拿過來。公主打開箱子，看到了男孩，她見男孩模樣俊美，楚楚可憐，就決定收養他。

摩西被埃及公主救走。

米利暗一直在不遠處窺視，這時她走上前來，對公主說：「我去猶太婦人中叫一個奶媽來，幫您餵養這個孩子，可以嗎？」

公主答應了。

米利暗就把母親約基叫來了。

公主給男孩取名叫摩西，意思是，因我把他從水裡拉出來。

就這樣，摩西逃脫了屠殺，並且在生母隱姓埋名地看護下，接受了正規的宮廷教育，成為了王子。

摩西長大後，由於見義勇為殺死了一個欺負猶太老人的埃及人，被迫逃到了米甸。

在米甸，他娶了米甸祭司葉忒羅的女兒西坡拉，結婚生子。

一天，摩西在牧羊時，上帝在荊棘燃燒的火焰中向他顯現，告訴他說：「我的百姓在埃及所受的困苦，我看見了，我需要你帶領他們離開埃及，到流淌著奶與蜜的地方。」

這個地方就是迦南，被稱為「應許之地」。

摩西說：「我只是一個普通人，怎樣才能將猶太人從埃及帶領出來呢？他們一定不會相信我，也不會聽我的話。」

上帝便賜給了摩西可將手杖變為蛇，以及能夠治癒痲瘋病的能力，他還告訴摩西，若是這兩個神跡他們都不信，那他可以從河中取水倒在旱地上，那些水會變成血。

摩西聽後，便帶著妻子和兩個兒子回埃及去了。

他向法老說明此事，但法老並不信仰上帝，就算見到摩西展現的神跡，也不肯減少猶太人所承擔的徭役。於是，上帝在埃及依次降下了血

災、蛙災、虱災、蠅災、畜疫之災、瘡災、雹災、蝗災和黑暗之災，後來，又把埃及人所有的長子，包括法老的長子，以及一切頭胎出生的牲畜，全部都殺死了。

法老驚恐了，他懇求摩西快點帶走他的人民，結束這些可怕的災難。

就這樣，摩西帶領著猶太人出發了。隊伍浩浩蕩蕩，光步行的男子，就有六十多萬人。約瑟的靈車，行進在隊伍最前面。後面是數不清的羊群和駝隊。上帝在隊伍的前面引領，白天祂在半空的雲柱中，夜晚，祂祭起一條通天火柱照亮黑夜。在上帝的指引下，猶太人日夜兼程，都想盡早走出埃及土地。

猶太人出走後，法老又心生悔意，他親自帶領六百輛戰車，日夜兼程在後面追趕。

拖家帶口的猶太人，在紅海岸邊行進緩慢，很快被法老的部隊追上了。

他們見埃及人的戰車在漫天灰塵中席捲過來，感到十分害怕，紛紛埋怨摩西說：「我們在埃及生活了四百多年，已經習慣了。我們寧願回去繼續做奴隸，也比在這裡被殺死好得多！」

有人說得更為尖刻：「埃及有的是墳墓，我們何必棄屍荒野呢？」

摩西看到人心浮動，安慰他們說：「你們不要害怕，我們是上帝的臣民，上帝不會袖手旁觀的！」

夜幕降臨了，突然從天空垂下漫天迷霧，構成了一道煙霧牆壁，橫亙在埃及兵馬和猶太人之間。埃及人那邊漆黑一片，猶太人這裡光明如

畫。半夜時分，狂風驟起，颳退了紅海海潮。

第二天，在上帝的授意下，摩西將手杖伸進紅海，紅海浪濤驚天動地，向兩側席捲。一瞬間，一條旱道從紅海劈出，旱道兩側的海濤，如牆壁般聳立。猶太人通過旱道，穿越紅海走到對岸。

猶太人渡過了紅海，上帝撤銷了煙霧牆壁，法老見狀，暴跳如雷，率領士兵走進紅海旱道，繼續追趕。

上帝從半空射下一道強光將埃及兵馬籠罩，埃及兵馬驟然受到強光恐嚇，陷入混亂之中。對岸的摩西將手杖放入大海，海水漸漸合攏。驚恐的埃及兵馬四下亂竄，互相踐踏，全部葬身海底。

紅海復歸平靜，埃及兵馬的屍體漂浮在海面上。

猶太人見狀，對上帝充滿了敬畏之情。同時，他們也更加信服上帝的使者摩西了。

油畫《尼羅河畔的摩西》（現藏於美國福格藝術博物館）是法國象徵主義畫家古斯塔夫・莫羅（西元一八二六年～一八九八年）的作品，描繪的是熟睡於搖籃之中，漂流於尼羅河之上的猶太先知摩西。

畫面中光與色的運用顯示了畫家

古斯塔夫・莫羅。

高超的用色技巧，摩西周身散發著聖潔的光，顯示出了一種神祕的宗教
氣息，讓人彷彿置身於神話與夢幻的世界中。

【TIPS】

　　最早的猶太人，被稱為希伯來人，意為「渡
過河而來的人」。

　　摩西是猶太人先知和最高領袖，是向猶太人
傳授律法的人，也是舊約《創世記》、《出埃及
記》、《利未記》、《民數記》和《申命記》的
署名作者，這五卷書常常被稱為「摩西五經」。

　　在埃及語中，摩西被稱為「梅瑟」，意思是
「兒童」或「兒子」。他的名望和基督教一樣，
傳遍了世界，就連穆罕默德也稱他為真正的先知。

9

上帝與猶太人約法

摩西在西奈山接受十誡

布面油畫：《西奈山上的摩西》，作者：讓－萊昂·傑羅姆。

　　摩西帶領猶太人逃到紅海對岸後，又走了幾天，到了西奈山附近的一個大沙漠。

在沙漠中行走兩天後，他們帶的食物吃光了。

臨近黃昏，就在大家飢腸轆轆、一個個叫苦不迭時，忽然從四面八方飛來無數隻鵪鶉，落在他們身邊的沙地上。餓極了的人們伸手抓取鵪鶉，鵪鶉不躲不閃，任由他們捕捉。

猶太人點燃篝火，很快，沙漠上就開始瀰漫著烤肉的香氣。

眾人吃飽了，心滿意足地入睡。

第二天一早，睡眼惺忪的猶太人，又發現了一個奇蹟：在他們的帳篷周圍的地上，早晨的露水消退後，覆蓋一層白雪似的小圓物。他們下意識拿來品嚐，發現味道甜美，就像平時吃的蜜餡薄餅。

他們一邊吃一邊問：「這是什麼呢？」

摩西說：「這是上帝恩賜的食物！」

於是，人們取「這是什麼呢」最後兩個字的諧音，將這些小圓物稱之為「嗎哪」。

就這樣，每天早晨，嗎哪就會覆蓋在沙漠上，猶太人再也不用擔心挨餓了。

食物問題解決了，又開始面臨缺水的危機。

人們乾裂的嘴唇一張一合，抱怨聲此起彼落。最後，暴怒的人們遷怒於摩西，撿起身邊的石頭要砸死他。

摩西向上帝求救，上帝指使摩西

摩西用法杖擊打磐石取水。

將人們帶到何烈山下。摩西用法杖擊打何烈山下的一個磐石，磐石一聲巨響裂開，一股清泉噴湧而出。

人們蜂擁而上，手捧清泉喝了個痛快。

解決了水源問題之後，摩西指揮眾人安營紮寨準備休整。

還沒等安頓好，深居沙漠、兇暴好戰的亞瑪力人就衝了過來，要搶奪他們的財物、女人，霸佔他們的水源。

摩西吩咐助手約書亞，挑選強壯的青年男子組成臨時戰隊，迎戰亞瑪力人。約書亞剛一離開，摩西便開始舉手指天，只要他的手舉著，上帝就會輔助約書亞取勝。

戰鬥十分激烈，並且持續了很久，到了最後，摩西手臂痠軟無力，開始下垂。亞倫和戶珥見狀，立刻扶住摩西的手臂，一直到猶太人大獲全勝。

打敗亞瑪力人之後，猶太人終於可以在西奈山腳下的一塊空地上休整了。

這時，上帝對摩西說：「三天之後，你到西奈山上來，我要和你立約。」

到了約定的日期，西奈山上雷聲滾滾，陰雲密佈。

全體猶太人集中在山腳下，仰望高山，心裡面充滿了敬畏之情。

摩西上山之前，在山腳下畫了一道線，警告人們說道：「無論人畜，誰也不能越過這道線，否則必死無疑！」說罷，他開始登山。

不一會兒，人們看見西奈山上迸濺出濃密的煙霧，上帝在一團烈火中降臨到山頂上。山上的煙霧更加濃烈，烈焰罡風在煙霧中忽隱忽現，

就像沸騰灼熱的磚窯。

摩西步履堅定，一步步往山上走，漸漸消失在煙霧中。

登上了西奈山頂峰，上帝向摩西頒發了十誡，具體內容如下：

第一條，不可信仰上帝之外的神。

第二條，不可雕刻和崇拜任何偶像。

第三條，不可妄稱上帝耶和華的名字。

第四條，必守安息日。

第五條，孝敬父母。

第六條，不可殺人。

第七條，不可姦淫。

第八條，不可偷盜。

第九條，不可作假見證陷害人。

第十條，不可貪圖鄰人的妻子、僕婢、房屋、

牛等一切財物。

隨後，上帝親自用手指將這十條戒律寫在兩塊石板上，讓摩西帶回，供奉在約櫃內。

法國畫家讓－萊昂・傑羅姆（西元一八二四年～一九〇四年）是法國學院派畫家，畫功紮實，擅長畫歷史畫。他所畫的《西奈山上的摩西》具有濃郁的神祕主義色彩。畫面中，煙霧籠罩的西奈山，以及出現在火焰中摩西和寫有十誡的石板，都在向人們昭示著：上帝的律令不可違抗，以及上帝選定的摩西具有絕對的權威。

十誡，是上帝和猶太人的領袖、先知摩西，訂立的十條約定，做為猶太人的生活準則，也是猶太民族最早的法律條文。

有研究者認為，十誡和佛教教義「沙彌十戒」有相互對應之處：

第一誡對應佛教的不二法門。

第二誡對應佛教的凡所有相，皆是虛妄。若見諸相非相，即見如來。

第三誡對應佛教的不可未得謂得，未證言證，犯大妄語。

第四誡對應佛教的時時注意返觀自心，不要被塵勞迷惑。

第五誡對應佛教的「上報四重恩」，四重恩指天地恩、國家恩、父母恩、佛恩。

第六誡對應佛教的戒殺。

第七誡對應佛教的戒邪淫。

第八誡對應佛教的戒盜。

第九誡對應佛教的不可誑妄。

第十誡對應佛教的戒貪。

10

征服迦南

約書亞請求太陽靜止在基遍上空

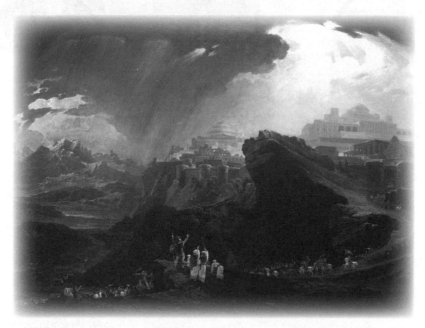

《約書亞請求太陽靜止在基遍上空》，作者：約翰·馬丁。

　　摩西帶領猶太人，攻城掠地，到達約旦河西岸。

　　他知道自己註定無法進入迦南之地，而自己的生命，也快
走到了盡頭。

於是，他指定對上帝最忠心、品格最好、最驍勇善戰的約書亞，為自己的接班人。

隨後，這位猶太人的偉大領袖，在他一百二十歲的時候與世長辭了。

約書亞成了猶太人的第二任領袖。

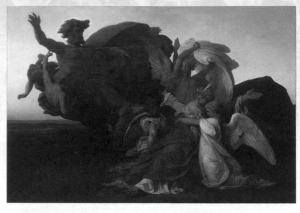

摩西之死。

在短短幾個月內，他組建了一支四萬人的正規軍。

想進入迦南之地，就要攻下耶利哥。

約書亞首先派出兩名密探，到耶利哥城內搜集情報。

兩名密探在一個叫喇合的女人掩護下，成功躲過了追捕，回來向約書亞報告。

掌握了情況後，約書亞率領軍隊向耶利哥進發。

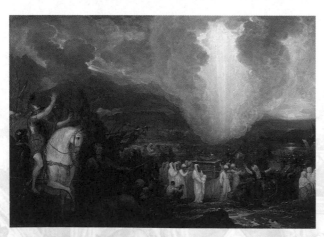

約書亞的軍隊在約櫃的護佑下渡過約旦河。

在過約旦河時，約書亞按照上帝的旨意，讓利未人抬著約櫃和祭司走在大軍前面，軍隊緊隨其後。

令人驚訝的奇蹟發生了，利未人和祭司落

腳之地，河水霎時變乾，上游的水在很遠的地方停住了，越堆越高，形成了一個壁壘。約旦河河床出現了一條旱道。

大軍上岸之後，上游堆積的河水才傾瀉下來，約旦河又恢復了往日的情形。

耶利哥人害怕猶太人的勇猛，這次約旦河斷流，傳到他們耳中，更令他們膽寒，縮在城裡，不敢主動出擊。

耶利哥城牆高大，異常堅固。

約書亞指揮猶太軍隊在耶利哥人弓箭射程之外，手拿武器走在前面；七個祭司緊隨其後，每個祭司手拿一隻羊號角，一邊走，一邊吹；最後是上帝的約櫃。

這支隊伍每天早晨沿著耶利哥城緩慢而莊嚴地繞圈，連續繞城六天。

第七天，他們繞城七周，忽然停了下來，祭司們的號角聲驟然響起，猶太士兵齊聲讚頌上帝。就在這時，上帝施展了神力，耶利哥堅固的城牆轟然倒塌。

猶太士兵趁機衝入耶利哥城，除了喇合和她的親友外，其餘的人，無論男女老幼，都被殺死了。

攻佔耶利哥後，猶太人又攻佔了艾城。

遠方的基遍人聽到猶太人的威名，派出使者向約書亞投降。

最終，約書亞放過了基遍人，應允他們做猶太人的僕人，世代遭受驅使。

耶路撒冷國王見基遍人順服了猶太人，就聯合希伯倫王、耶末王、

拉吉王和伊磯倫王，一起興兵攻打基遍城，以此對抗猶太人。

約書亞即刻派遣精兵，救助基遍人。他們星夜緊急行軍，以迅雷不及掩耳之勢，攻打五國聯軍。

五國聯軍原本戰鬥力就不強，加之深夜，面對突然襲擊，很快就潰敗了。基遍人見狀，從城中殺出。

五國聯軍腹背受敵，驚慌失措，他們一路逃到亞西加和瑪基大，來到一個陡坡面前。

突然，天色陡變，烏雲壓頂，狂風四起。隨著一聲霹靂，拳頭大的冰雹從天而降，砸在五國聯軍的逃兵身上。這時候猶太人的軍隊追來，冰雹就像長著眼睛一樣，猶太人所經之處，冰雹即刻停止；五國逃兵所經之處，冰雹紛紛落下，任由他們怎麼躲藏，都無法躲避雹災，一大半逃兵都喪生於冰雹之下。

猶太人追趕逃兵，從半夜到清早，從清早到黃昏。眼看著日暮降臨，約書亞擔心逃兵在夜色掩護下逃走，乞求上帝說：「全能的主呀！請讓太陽停在基遍上空，月亮留在亞雅崙谷！」於是，月亮和太陽都靜止了，白晝持續，夜晚延後，持續了一天時間，猶太人將五國逃兵收拾得一乾二淨，並將躲避在山洞裡的五王抓住斬殺。

約書亞掃滅五王後，繼續向迦南各部族進攻。

除了基遍和希未兩個部落，低頭臣服躲過了猶太人的剿殺之外，所有部族都被猶太人武力消滅。

猶太人先後滅掉了迦南三十一個國家。

至此，猶太人全面佔領了迦南。

約翰・馬丁（西元一七八九年～一八五四年），英國十九世紀上半期畫家，所畫的多是一些歷史紀實或《聖經》作品。在他的畫中，微小的人物總是有著廣闊的天翻地覆的背景。在《約書亞請求太陽靜止在基遍上空》這幅畫中，約書亞和他帶領的猶太軍隊在佈滿陰雲的天空和衝破雲層的巨大陽光的映照下，顯得微不足道。這展現出了造物主不可思議的力量，瀰漫著濃厚而神祕的宗教色彩。

【TIPS】

　　基督教義認為，求助是一種信心。基遍人在危難之際能向約書亞求助，表明了對上帝的信心。而做為普通信徒，在遭遇困難或者仇敵逼迫的時候，也要有信心、有勇氣向上帝求助。

　　在行進迦南途中，每次遇到大的阻礙，上帝總會施以高超的法術，幫助猶太人度過難關。約書亞面對強大的聯軍時，上帝及時出現，給了他必勝的信心。上帝這樣幫助猶太人，並不是代替他們包攬一切，而是增加他們的信心，激勵他們自己積極去行動。

11

士師中的最強有力者

被刺瞎雙眼的參孫

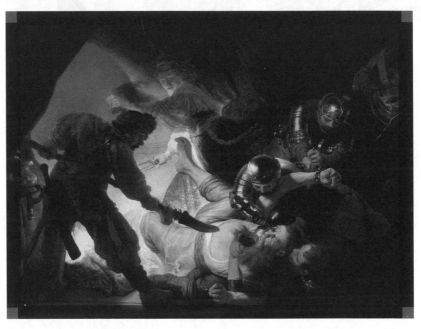

油畫：《被刺瞎雙眼的參孫》，作者：林布蘭‧梵‧萊茵 。

　　約書亞去世後，猶太民族再也無法推選出一個強而有力的
領袖來統領全族。十二個支派各自為政，越來越不團結了。

美索不達米亞的巴比倫王趁機進攻迦南並奪取了周邊幾個地區。摩押王伊幾倫聯合亞捫人和亞瑪力人，搶奪了猶太人大片土地，殘酷奴役、壓榨猶太人。

遭受苦難的猶太人哀求上帝拯救他們，上帝讓士師在猶太人中產生，將猶太人拯救出苦海。

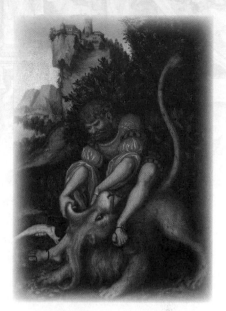

參孫與獅子搏鬥。

在著名的士師以笏、底波拉、基甸、耶弗他的帶領下，猶太人先後擊敗了摩押人、夏瑣王、米甸人、亞捫人，獲得了時斷時續的和平與獨立。

後來，非利士人又征服了猶太人。

這時候，士師中最有力量的參孫出生了。

參孫的母親在懷他的時候，天使在夢中叮囑說：「妳的孩子將來要領導猶太人擺脫非利士人的欺壓，記住，不要給他剃頭！」

果然，參孫自小就表現出了超乎尋常的天賦，他聰明機智，力大無窮。

有一天，他和父母途經野外的葡萄園，突然間從葡萄園中衝出一頭雄獅，咆哮著向他們撲來。參孫迎了上去，將獅子打倒在地，一下將牠撕成了兩半。

圍觀的人見狀，一個個目瞪口呆，他們驚恐地跪地禱告：「天神降

臨了呀！」

從這之後，大力士參孫的盛名傳遍了整個瑣拉城。

參孫長大後，看中了一個非利士女子，他不顧家人反對，娶了那個女子。

在婚宴上，參孫說了一個謎語：「吃的從吃者出來，甜的從強者出來。」並和前來赴宴的三十位賓客打賭，如果猜中了，參孫就送他們每人一件新衣服，如果猜不中，他們每人要送參孫一件新衣服。

賓客們猜不出來，就慫恿新娘子把謎底從參孫口中套出來。

賓客們知道答案後，就嘻笑著對參孫說道：「有什麼比蜂蜜更甜，有什麼比獅子更強大呢？」

參孫的謎底正是一頭獅子嘴裡有蜜。

原來，在參孫殺死獅子的幾天之後，他看到死獅子的嘴巴四周停留著很多蜜蜂在釀蜜。

當參孫得知妻子騙了他，十分生氣。他夜間來到了亞實基倫，殺了三十個非利士人，搶走了他們的衣服，做為賭資交給了陪酒的賓客們。

婚宴結束後，參孫一怒之下將妻子留下，獨自一人離開了岳父家。

幾個月過去，怒火漸消的參孫去岳父家接妻子，卻發現岳父已經自作主張將女兒改嫁了。

參孫將一股怒氣全部出在非利士人身上。他從野外捉了三百隻狐狸，將牠們的尾巴成對綁在一起，用火點著。受驚的狐狸跑進非利士人的莊稼地，大片的麥田、葡萄園和橄欖園被火點燃。非利士人一年的辛勞化為灰燼。

非利士國王聽聞此事，派兵捉拿參孫。

參孫揮舞著一根驢腮骨，一頓亂打，一千名非利士人被打死，剩下的倉皇逃走。

自此以後，參孫的勇猛在猶太人中家喻戶曉，被推舉為士師。他當了二十年士師，在此期間，非利士人一直不敢輕舉妄動。

在參孫去世前，他瘋狂愛上了非利士妓女大利拉，這讓非利士人抓住了機會。

他們用重金誘惑大利拉，讓她找到參孫力大無窮的奧祕。

晚上，大利拉問參孫：「你是天下第一，除了上帝，就沒有制伏你的方法了嗎？」

聰明機智的參孫，知道大利拉在套他的祕密，哄騙她說：「用七條不乾的青繩子捆綁，就能將我制伏。」

大利拉信以為真，趁參孫熟睡的時候用七根青繩子將參孫捆綁住，然後大叫：「非利士人來捉你了！」參孫被驚醒，從床上一躍而起，稍微用力，繩子斷成了數截，埋伏在窗外的非利士人倉皇逃走。

大利拉不死心，繼續軟磨硬泡，但參孫給她的答案都是錯的，比如，用新的繩子捆綁，把頭髮梳成七綹，力氣就會消失等等。

日復一日，類似的遊戲一再上演，終於有一天，參孫說出了自己的祕密：「剃掉我的頭髮，我的力氣就會消失了！」

大利拉欣喜若狂，將祕密告訴了非利士人。

在參孫熟睡的時候，大利拉剃掉了參孫的頭髮，參孫變得軟弱無比，被非利士人擒獲。

非利士人用刀剜去參孫的
雙眼，給他帶上手銬腳鐐，鞭打
他、摧殘他，讓他整日整夜在監
牢裡面推磨。

準備到了給天神大袞獻祭之
日，召集所有的首領處死參孫。

幾個月過去了，參孫頭上長
出了毛髮。

大祭的日子到來了。

參孫被帶上神殿，非利士人
肆意侮辱他，讓他彈琴取樂，讓
他在地上學狗爬，有人還將酒淋
在他的頭上。

參孫在牢房裡推磨。

瞎眼的參孫，摸索著來到柱子前面，抱著巨大的石柱祈禱：「全能
的主呀！給我力量，讓我一雪恥辱吧！」

剎那間，神武之力再次降臨到參孫身上，他一聲怒吼，掙斷了手銬
腳鐐。

在場的人被嚇壞了，不知所措。

參孫抱住石柱，全身用力，柱子折斷，隨後，他又折斷了廟中另一
根石柱。

神廟瞬間坍塌，裡面的三千多人全被砸死。

參孫也結束了他傳奇的一生。

《被刺瞎雙眼的參孫》是巴羅克繪畫中最激動人心的作品。

　　林布蘭在畫中所描繪的正是參孫被大利拉背叛，在地窖中被非利士人弄瞎眼睛的場景。

　　他用寫實的手法，選擇「利刃刺進眼睛」的一瞬間來刻劃人物的疼痛感。劇痛不僅扭曲了參孫的面孔，而且使他從頭到腳整個身體都為之痛苦地掙扎。那個滿臉恐懼、手足失措的女人便是出賣參孫的大利拉。她右手握著剪刀、左手則抓著剛從參孫頭上剪下來的頭髮。整個畫面背景是陰暗的，只用洞外射進的一束光來照清人物的輪廓，照亮這個施暴場景，強烈的明暗對比，使整個畫面充滿了恐懼和緊張感。

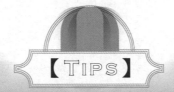

【TIPS】

　　參孫是「小太陽」或「像太陽者」的意思，他是猶太人中的拿細耳人。

　　所謂拿細耳人，就是潔身歸主的人。他們一般不剃髮，不飲酒。

　　最初的拿細耳人具有特殊超凡能力，身上有「主的靈」，但易於衝動，有內心靈性喜樂，熱情而精力充沛。

12

王者之爭

大衛為掃羅演奏豎琴

布面油畫：《大衛為掃羅演奏豎琴》，作者：林布蘭・梵・萊茵。

　　在基比亞，有一個便雅憫人（猶太人中的一個支派），名叫掃羅。

　　他長得健美強壯，身手不凡。

一天，掃羅和僕人來到蘇弗城。

他聽說城裡面有一位先知，就向一位打水的姑娘打聽先知的住處。

姑娘說：「你們一直往前走，就會看見一個祭壇。獻祭完畢後，第一個吃祭物的人，就是你們要找的先知。」

掃羅謝過姑娘，穿過城門向祭壇走去。

這時，一個老人迎面走來，來到掃羅面前。

這個老人就是猶太人的士師和大祭司撒母耳，他依照上帝的神諭，到蘇弗來物色以色列國王。

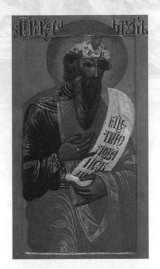

撒母耳，意為「從耶和華那裡求來的」，他是猶太人最後一位士師。

撒母耳遠遠看見了掃羅，上帝對他說：「你看，前面的那個人，能治理我的人民。」

撒母耳便走上前對掃羅說：「我就是先知。今天是獻祭的日子，你在我前面，我們一起走向祭壇。你必將成為猶太人所仰慕的人。」

說完，他將膏油塗在掃羅頭上，謂之受膏。

就這樣，掃羅成為了猶太歷史上第一位國王。

掃羅上臺後，帶領猶太人打了幾場大勝仗，但他屢次拂逆上帝的旨意，貪財專斷，惹惱了撒母耳。

撒母耳決定物色新的國王來取代掃羅。

但是，撒母耳忌憚掃羅軍權在握，不敢公開行事。

一天夜裡，上帝對撒母耳說：「我在伯利恆一個叫耶西的人家中，

給你選了一個新國王。明天你提著膏油去吧！」

撒母耳說出了自己的顧慮：「要是被掃羅知道了，他會不會殺死我呢？」

上帝說：「你帶著一頭牛犢，說是給我獻祭的，掃羅就不會疑心了。」

第二天，撒母耳來到伯利恆，請耶西全家也來吃祭肉。

最終，耶西的小兒子被選中。

上帝對撒母耳說道：「他就是我中意的受膏者。」

撒母耳不敢聲張，宴席結束後，祕密地將膏油取出來，塗抹在男孩頭上。

繼承王位的儀式，就這樣簡單而又隱密地完成了。

這個男孩，就是猶太人的第二任國王——大衛。

身在軍營中的掃羅，得知撒母耳四處物色新王人選。這個話題，也被軍營的士兵議論紛紛。

國王的權威受到了質疑，這讓掃羅苦悶異常，寢食難安。

一個心腹之人見狀說道：「一定是惡魔依附在你身上作惡。優美的音樂可以驅逐惡魔，我聽說伯利恆一個牧羊少年，善於彈琴，是否把他請來呢？」

得到掃羅的應允後，心腹之人攜帶一隻羔羊和一袋美酒，前往伯利恆，請來了小琴師。

每當掃羅心情煩躁的時候，小琴師彈上一首曲子，掃羅即刻神清氣爽，忘記了煩惱。

這個小琴師就是被祕密受膏的大衛。

掃羅萬萬沒有想到，在他身旁的，竟然是一隻窺探他王位的猛虎。

荷蘭著名的畫家林布蘭是一個命運多舛的人，他和貴族少女薩齊亞婚後一共生了四個孩子，然而，這段幸福的婚姻卻只走了短短的八年。在薩齊亞生完第四個孩子僅僅九個月，她就撇下林布蘭和孩子們離開了人世。

妻子的早逝，事業上的坎坷，讓林布蘭一蹶不振。由於他在生活上揮霍成性，債臺高築，無奈之下，只好帶著孩子搬到了平民區居住。

這時一個年輕的女傭闖進了他的人生活，她的名字叫亨德麗克耶。這位女子在精心照顧林布蘭父子的同時，也給林布蘭的心裡帶來了無限的溫暖與慰藉。

為了感謝亨德麗克耶，林布蘭再次提起畫筆，為亨德麗克耶畫了一幅肖像畫。林布蘭在畫裡傾注了對亨德麗克耶所有的愛戀，畫中的亨德麗克耶身穿樸素的外衣，倚窗臺邊，面帶聖母一般的微笑。不料這幅畫面世以後，卻遭到了保守的教會的嚴屬排斥，他們認為林布蘭與亨德麗克耶之間的感情是不道德的，可是林布蘭卻無心顧及這些，他說，我不管別人怎麼看我，我只為我的繪畫而活。

住在平民區的林布蘭晚年並不幸福，相濡以沫的日子沒過多久，亨德麗克耶也離開了人世。五年之後，他的兒子也一病而亡。現在的林布蘭孑然一身，孤獨與淒涼時時困擾著他，讓他的心裡再也沒有沒有片刻的安寧。

跌宕起伏的人生經
歷，也影響了林布蘭的創
作。

他在一六二九年曾經
畫過一幅《大衛在掃羅面
前演奏豎琴》的油畫（現
藏於德國法蘭克福藝術學
院），畫中的掃羅一臉兇
殘。也許是畫家閱歷尚淺
乎似，沒有認真摸索掃羅
的內心世界，使這幅畫所
表達的主題太過膚淺。

一六五六年，林布
蘭又創作一幅不同面貌的

林布蘭在一六二九年創作的《大衛在掃羅面前演奏豎
琴》。

《大衛在掃羅面前演奏豎琴》（現藏於海牙莫里斯宮）。

這一年，林布蘭被迫宣告破產，窮困潦倒的他，雖然被這個世界所
背離拋棄，可是，他卻得到藝術自由發展的心靈空間。

畫面上，矛盾衝突的思緒在掃羅心中狂亂地翻攪。如天籟般的琴
聲，從大衛的手指流淌出來，掃羅傾聽著，踉蹌著倒坐回椅子上，掀起
帷幔擦拭臉頰上的淚水，

猶太國王掃羅內心的痛苦，《聖經》中亙古不滅的悲傷，都重現在
林布蘭的畫布上。

這就是為什麼人們提到他，總喜歡把他和莎士比亞相提並論：「在林布蘭之前，沒有一位藝術家像莎士比亞那樣，如此令人感動地探索和洞悉人類的心靈，並且使人信服地將之躍然紙上。」

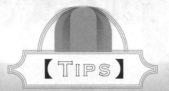

【TIPS】

　　　　大衛，是「蒙愛者」的意思。他是以色列的第二任國王，也是以色列統一後的第一任國王。大衛在位四十年，立耶路撒冷為首都，南征北戰，東討西殺，建立起了一個強大的帝國。大衛不僅是一名出色的領袖，也是一位優秀的音樂家，《聖經》記錄了他的好多詩篇。

擊殺巨人

手提歌利亞頭的大衛

布面油畫：《手提歌利亞頭的大衛》，作者：米
開朗基羅・梅里西・德・卡拉瓦喬。

　　非利士人屢遭以色列人重創，意圖東山再起。他們糾集大
軍，在弗大憫安營紮寨，和以色列大軍對壘。

非利士人這次請了一個巨人給他們助陣，這名巨人是迦特人，名叫哥利亞。他身高三米多，身披鐵甲，頭戴銅盔，身上的甲冑，重達五十多公斤。他腿上有銅護膝，兩個肩上背著投擲用的戟，戟桿粗大，就像織布機的機軸。他手持一桿大鐵槍，槍頭重達八公斤。

哥利亞整日在陣前叫罵，以色列人見這個巨人比他們身材最高、最魁梧的國王掃羅還要高出很多，心裡害怕，不敢迎戰。

哥利亞連續罵陣四十天，以色列人躲在營中，忍氣吞聲。

這樣一來，雙方軍隊呈現出對峙狀態。

掃羅王許下重賞：誰能擊殺哥利亞，除了重賞金銀外，還將女兒嫁他為妻，免去他父親全家的賦稅。

大衛原本在掃羅身邊侍奉，因為掃羅出征，他被掃羅暫時遣回家，幫父親放羊。

大衛的三個哥哥在掃羅軍中服役，他動身前往軍營看望，正巧看見哥利亞在陣前叫罵。

他找到三個哥哥，向他們請安，轉達了父親的擔憂。

然後，他問旁邊的士兵：「這個人是誰呢？怎麼敢向上帝的軍隊叫罵呢？」

一個以色列士兵對大衛說：「那個罵陣的人就是非利士人的第一勇士，他天天出來罵陣已經有四十天了。國王有令，誰能殺了他，就賞給大筆財富，把自己的女兒嫁給他，還要免除他父親家三年的賦稅和差役。」

大衛看著哥利亞猖狂的樣子，自告奮勇要去擊殺他。

掃羅王聽了，召見大衛說道：「你怎麼可能是他的對手呢？你還是個孩子，而他是一個訓練有素的猛士。」

　　大衛說：「前幾年，我幫父親放羊的時候，一頭獅子銜走了一隻羔羊。我追上去，將獅子打死，救出了羔羊。後來，又遇到了一隻黑熊，牠要吃掉我，被我赤手空拳打死了。這個非利士人向上帝的軍隊叫罵，和獅子、黑熊無異，請允許我上去將他擊殺。」

　　掃羅見大衛如此神勇，祝福道：「你去吧！願上帝和你同在！」

　　他命令士兵取出最好的盔甲，讓大衛穿上。

　　大衛覺得這樣的穿戴行動不自由，就脫了盔甲，穿上單衣，腰掛牧羊用的彈弓，並從路邊挑選了幾顆光滑的鵝卵石，走到哥利亞面前。

　　哥利亞看著面前這個衣著不整、身材弱小的挑戰者，認為是以色列人故意侮辱他，於是大喝道：「不知死活的以色列人，看我將你撕碎，讓空中的飛鳥、地上的走獸吃你的肉！」

　　大衛說：「今天我不用刀槍就能打敗你！」

　　怒火中燒的哥利亞，舉起鐵槍向大衛衝來。大衛掏出鵝卵石，拉開彈弓，鵝卵石呼嘯著飛了出去，啪的一聲巨響，打在哥利亞的前額。

　　哥利亞大叫一聲，倒地而死。

　　大衛從以色列士兵手裡取過一把鋼刀，將哥利亞腦袋砍下。

　　非利士人見狀，四下逃竄。

　　大衛首戰告捷，從一個不為人知的牧童琴師，一夜之間成了萬人敬仰的英雄。

米開朗基羅・梅里西・德・卡拉瓦喬（西元一五七一年～一六一〇年），可以稱得上是繪畫史上脾氣最壞的畫家。

　　這個四處惹事生非的人，在一六〇〇年～一六〇六年間，所犯下的各式案件達十四件之多，這其中還包括一件殺人案。

　　那是在一六〇六年五月二十八日，卡拉瓦喬在一場網球比賽中，因賭金和別人發生爭吵，並在械鬥中刺殺了對方。

　　殺人是死罪，卡拉瓦喬只好四處逃亡。

　　一六〇九年，卡拉瓦喬畫了一幅油畫，名字叫《手提歌利亞頭的大衛》（現藏於羅馬博爾蓋塞美術館），讓人驚訝的是，畫面上被砍掉的歌利亞的頭竟然是他本人的頭像。其次，劍刃上有難以破譯的文字，這是從不在自己作品上簽名的卡拉瓦喬的畫中極少有的。

　　這幅畫最突出的特點就是明暗對比，人物形象在黑暗中凸顯出來。畫面中，歌利亞（畫家本人）的臉呈現出痛苦、憂傷的表情，左眼似乎是腫脹的。這似乎很符合畫家的實際情況，此前不久，他在那波利就被人暴力襲擊過，所以他的臉有些走樣。做為勝利者的大衛，他臉上表現出的並不是自豪和快樂，相反，他似乎在觀察戰敗者，其目光是悲憫的。

　　按照最大膽的解釋，大衛是卡拉瓦喬年輕時的自畫像，歌利亞是卡拉瓦喬去世前不久的自畫像。透過這幅畫，畫家好像是要表現出自己藝術人生的開始或者結束。

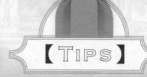

　　卡拉瓦喬的繪畫進入成熟階段後，畫面上的明暗對比更加強烈了，往往背景的空間都陷入黑暗中。人物形象有的只露出某些部位，有的完全暴露於光照之中。黑暗部分用棕、褐色來予以表現，在義大利語中，這種技法被稱為 Tenbroso，即「黑暗法」，或稱「酒窖光線法」。

　　這種明暗對比法使畫面光線具有一種戲劇性的效果，強光和黑影突出了主要物體，刪除了繁瑣的細節。這一技法對荷蘭畫家林布蘭產生了重要影響。

14

人類擁有的是聰明，上帝擁有的才是智慧

所羅門的審判

油畫 ：《所羅門的審判》，作者：彼得‧保羅‧魯本斯。

掃羅死後，大衛眾望所歸，成了猶太人的國王。

他與各個支派的首領商定後，攻佔了耶路撒冷，將其定為
首都，還把約櫃運到了這裡供奉起來。

自此之後，耶路撒冷盛名遠播，成了聖城。大衛見王國日益強大，漸生享樂之心。

一天傍晚，他在宮殿的高臺上散步，看見對面窗前，端坐著一位美貌的婦人。婦人剛剛出浴，新換衣衫的馨香，隨風飄來；濕潤的長髮，還滴著水珠。婦人體態婀娜，讓大衛神魂顛倒。

大衛問身邊的隨從：「那個婦人是誰？」

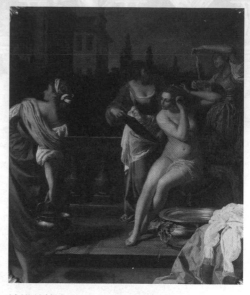

沐浴的拔士巴。

隨從過去詢問，回來稟告大衛：「她叫拔士巴，是將軍烏利亞的妻子。」

為了將拔士巴佔為己有，大衛給心腹約押寫了一封密信，信中說：「指派烏利亞到最凶險的地方，衝鋒的時候，你們後退，讓他戰死。」

約押看完信，就命令烏利亞帶人攻城，一日之內必須將城拿下，否則軍法處置。

烏利亞率軍衝到城下，被亂箭射死。

烏利亞死後，大衛拋棄了糟糠之妻，和拔士巴成婚了。

上帝對大衛的行為十分不滿，降下了懲罰。

時隔不久，拔士巴和大衛新生的兒子得了重病，大衛給兒子祈禱，悲痛地禁食。到了第七天，兒子死了。

大衛知道這是上帝的懲罰，他沐浴更衣，向上帝懺悔。

幾年過去了，拔士巴又給大衛生了一個兒子，這個兒子就是所羅門。所羅門在大衛死後，登上了王位。

為求風調雨順、百姓富足，剛登基不久，所羅門就動身前往基遍的祭壇，給上帝燔祭。所羅門為上帝獻上了一千頭牛做為燔祭，獻祭完畢後，他在基遍過夜。

當晚，上帝出現在所羅門的夢中，說道：「你有什麼願望，我可以滿足你。」

所羅門說：「全能的上帝讓我蒙恩，做了國王。我希望您賜給我智慧，讓我能分辨是非，認清忠奸。」

上帝聽了十分高興，賜福說：「我賜給你無與倫比的智慧，還讓你富足、尊榮，你將成為猶太眾王中最聰明、最富足、最尊貴的人。」

所羅門得到上帝的應許，醒來後高興萬分。返回耶路撒冷後，他來到約櫃面前再次給上帝獻祭。

一天，耶路撒冷發生了一起疑案：兩個妓女住在同一個房間，她們先後生了一個孩子。一天晚上，一個妓女翻身的時候，將自己的孩子壓死了。於是，她將自己死去的孩子偷偷抱出房門扔了出去，將另一個妓女的孩子抱到自己的床上。

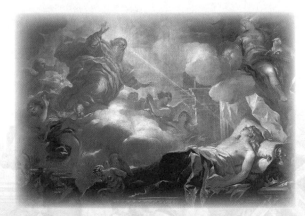

上帝賜給所羅門智慧。

第二天一早，兩個妓女開始了爭吵，都說孩子是自己的，並且打起了官司。受理此案的官員，對案件束手無策，一級一級上報，最後到了所羅門這裡。所羅門讓人帶著兩個妓女和孩子前來見他。

兩個妓女爭吵不休：

「活的孩子是我的，死的孩子是妳的！」

「不！她說的是假話！死去的才是她的兒子」。

「活著的是我的兒子！我的兒子……」

所羅門問：「妳們都說這個孩子是自己的，可有什麼憑據？」

兩個妓女面面相覷，拿不出憑據來。

在所羅門的那個時代，醫學上還未發展到驗血認親、DNA 親子鑑定的地步，而同時，本案又沒有其他的人證、物證可供參考。

所羅門沉思良久，突然睜開眼睛，命令手下：「拿刀來！」

接著，他對兩個妓女說：「既然沒有憑據，那我就讓人將孩子劈開，一人一半領回去，這樣誰也不吃虧，妳們看怎樣？」

這時，一名士兵將孩子倒提起來，舉起手中的刀，作勢將孩子劈成兩半。一個妓女面露不忍之色，請求所羅門刀下留情；而另一個妓女嚎啕大哭，奔撲到桌案前，用身子護住了孩子。

所羅門微微一笑：「好了，案子了結了！」

他指著撲在桌案上的妓女說道：「孩子是妳的，妳帶走吧！只有孩子的親生母親，才肯面對刀劍，捨身保護自己的兒子。」

所羅門智斷疑案的事蹟，迅速傳開了。人們紛紛嘆服他的智慧，對他更加敬仰。

彼得・保羅・魯本斯（西元一五七七年～一六四〇年），佛蘭德斯畫家，巴羅克美術的代表人物。他從威尼斯大師們那裡獲得色彩造型的啟迪，在自己的創作中，將色彩藝術發揮得盡善盡美。

他一生創作極為豐盛，代表作品有《上、下十字架》、《復活》、《愛之園》、《搶劫留西帕斯的女兒》等。在這些傳世作品中，流動的線條，鮮明飽滿的色彩，史詩式的誇張、狂亂和熱情，富有想像力和戲劇性的情節，給人激動人心的藝術效果。

在《所羅門的審判》中，魯本斯用色彩幫助我們辨別誰是真正的母親：左面的婦人穿著暖色調的黃色衣服，她是真正的母親，而所羅門也穿著暖色調的衣服；右面的婦人穿著淺色調的衣服，與舉刀的士兵所穿的藍色衣服同樣的冰冷。

【TIPS】

「我就應允你所求的，賜你聰明智慧，甚至在你以前沒有像你的，在你以後也沒有像你的。」上帝賜給了所羅門人所未及的智慧，從此所羅門也就成為了智慧的象徵。

西方人習慣於用 as wise as Solomon「像所羅門一樣智慧」這個片語來讚美一個人的聰明。

15

先知的勸誡和神跡

木橋上的以利亞和寡婦薩雷普塔

木板油畫：《木橋上的以利亞和寡婦薩雷普塔》，作者：吉利斯·克萊茲·德·宏德柯特。

　　亞哈是北以色列的國王，他的王后是西頓公主耶洗別。

　　西頓人信奉巴力教，在王后的影響下，亞哈背棄了上帝，

將巴力教奉為國教。

那些持反對意見的先知和祭司，好多都逃到深山裡求生。

以利亞是當時最著名的先知，他對國王亞哈說：「我以上帝的名義發誓，我要是不禱告，就不會下雨，以色列要大旱三年。」

亞哈說：「我有巴力神保佑，一定會風調雨順的。」

以利亞見亞哈如此執迷不悟，嘆著氣離開了。

傍晚時，上帝對以利亞說：「亞哈起了殺你之心，你趕緊逃走吧！出了城門一直往東走，過了約旦河，在基立旁邊有一條小溪。你在那裡住下，亞哈一定找不到你。」

以利亞連夜出逃，到了基立的小溪邊，搭了一間草屋住下。

亞哈得知以利亞逃走的消息，不由得暴跳如雷，但也無可奈何。

以利亞住在小溪旁，渴了喝小溪的水，餓了，有上帝派來的烏鴉給他銜來肉餅充飢。

以利亞對亞哈發下大旱的預言後，再也沒下一滴雨。旱災越來越嚴重，基立的溪水也斷流了。

上帝曉諭以利亞：「你到撒勒法去吧！那裡有一個寡婦，會供養你。」

以利亞動身去了撒勒法，在城門口遇見一個正在拾柴的寡婦。

口渴難耐的以利亞說：「求您給我點水喝吧！」

喝完水，以利亞才感覺飢餓比剛才的口渴還難受，他乞求寡婦：「您能賞給我一塊餅嗎？」

寡婦面有難色：「我當著全能的上帝發誓，不是我吝嗇，實在是罐子裡面只有一點麵，一點油，這一點東西還得留著給我兒子吃，他吃了

這一頓，下頓還沒有著落呢！」

寡婦說完，滿面愁苦。

以利亞說道：「請您相信我，去做餅子吧！您會發現，您罐裡的油和麵，一點也不會少。」

寡婦半信半疑，給以利亞做了餅，發現正如他所說的，罐裡的油和麵一點也沒有少。

這個好心的寡婦名字叫薩雷普塔。

從這之後，以利亞在薩雷普塔家裡住了下來，薩雷普塔和她的兒子，再也不必為吃飯發愁了。

有一天，薩雷普塔的兒子生了重病，全身沒有一點氣息。

以利亞從薩雷普塔懷中接過孩子，回到自己的房間放到床上，將身子伏在孩子身上，連聲禱告：「全能的上帝，求您拯救這個孩子，讓靈魂回到他體內吧！」以利亞三次伏在孩子身上，為其禱告。

上帝應許了以利亞的禱告，孩子甦醒了過來。

薩雷普塔見狀，跪伏在以利亞腳下：「您是真正的神人！」

就這樣，以利亞在薩雷普塔家裡，一住就是三年。

一天，上帝對以利亞說：「三年旱災已滿，你回去見國王亞哈

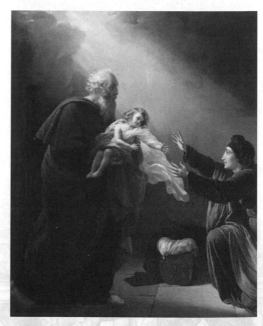

以利亞依靠上帝之力救活了薩雷普塔的兒子。

吧！」於是，以利亞告別了薩雷普塔，踏上了回家的路程。

以利亞回來面見國王亞哈，亞哈怒氣沖沖地說道：「是你降下的大旱災的嗎？你讓人們遭受這麼大的災難，實在是罪不可赦！」

「讓以色列遭殃的不是我，而是你。你違背上帝，崇拜巴力神。請你轉告侍奉巴力的四百五十個先知，明天在迦密山上見我！」

百姓們聽到先知們在迦密山聚會的消息，一大早紛紛前來看熱鬧。

以利亞見亞哈和侍奉巴力神的四百五十名先知都到齊了，就請人用十二塊石頭，修築起一個簡單的祭壇。十二塊石頭代表以色列人的十二個支派。然後命人在祭壇四周挖起一個深溝，擺上乾柴，放好燔祭的牛，並往乾柴和牛身上連澆了十二桶水，水將祭壇周圍的水溝都流滿了。

以利亞跪在祭壇旁邊禱告：「全能的上帝，請您顯靈吧！」

話音剛落，濕淋淋的木柴冒出了火花，越燒越旺，燒盡了燔祭的牛，燒乾了四周的水，甚至將石頭也燒化了。

圍觀的人見狀，匍匐在地，齊聲高喊：「上帝才是我們的真神！」

以利亞趁機說道：「抓住這些巴力的先知，一個也別讓他們逃脫！」情知被愚弄的人們怒火萬丈，將四百五十名先知抓住，全部殺死。

當天夜裡，以利亞在加密山上禱告。頓時，烏雲籠罩了以色列大地，雷聲滾滾中，大雨傾盆而下。

遭受了三年大旱的以色列人，從家門衝出來，在雨中舞蹈狂歡。

吉利斯・克萊茲・德・宏德柯特（西元一五七五年～一六三八年），荷蘭畫家，擅長畫風景、樹、鳥和家禽。他十分注重追求藝術的紀實性

和畫面的完整性，但缺少戲劇或史詩元素。

在《木橋上的以利亞和寡婦薩雷普塔》這幅畫中，作者用飽滿的色彩細緻描繪了自然風光，對人物刻劃相對薄弱一些。

【TIPS】

以利亞這名字，意即「耶和華是神」，他忽然出現，不知從何處來，最後他沒有經歷死亡就直接被神接走，因此有人稱他為活神的代表。

他相信上帝會每天施行神跡，以供應他和寡婦母子的需求。上帝果然如以利亞所說「罐內的麵必不減少，瓶裡的油必不缺短，直到耶和華降雨在地上的日子。」的話完全應驗。

這個故事蘊含的宗教意義是：神跡的出現，無論大小，都是從順服和信心開始的。

摧毀聖殿的懲罰

伯沙撒王的盛宴

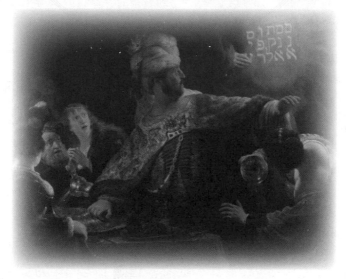

布面油畫：《伯沙撒王的盛宴》，作者：林布蘭·梵·萊茵。

　　所羅門用了七年的時間，建造起了一座宏偉壯麗的聖殿。
大殿建成後，將約櫃放了進去。

上帝的聖殿規模宏大，建造的時候動用了三萬名以色列役夫和十五萬迦南人。聖殿分為內院和外院，外院能容納數千名朝聖者，內院用來舉行宗教儀式。中央祭壇旁邊，有一個用銅澆築的巨大容器，高將近三米，直徑四米多，周長十三米多，稱之為銅海，可容納八萬升水，用來清洗燔祭的牛羊。銅海下面有十二隻銅牛做為支架，銅海四周有浮雕。院子裡面有十個帶輪子的盆座，長寬各近兩米、高一米多，上面放著水盆，每個水盆盛水量一百六十公升，用來補給銅海中的水。

大殿內的棟樑立柱，全部用珍貴的香柏木。大殿入口有兩根高達八米多、周長五米多的鎦金銅柱。整個大殿裝飾精美，裡面的祭祀用品華麗昂貴，稀奇珍寶不計其數。

所羅門死後，以色列陷入了分裂狀態。北方十個支派，被稱為以色列人，擁立耶羅波安為王；而南方的猶大支派和便雅憫支派，統稱為猶大人，擁立波羅安為王。

耶羅波安在位二十二年，去世後傳位給了兒子拿答；拿答在位兩年，被大臣巴沙篡位，巴沙殺了拿答全家。這應了老先知的預言「讓你家裡的男丁全部死盡，一個不留」。此後，北以色列國家陷入了動盪不安，篡位、仇殺、奪權，不斷上演。

南部猶大國，也是風雨飄搖，內憂外患叢生。波羅安在位的時候，崇拜偶像，縱容王公貴族們變童嫖妓。

一時間，猶大國道德敗壞、民風大變。所羅門去世五年後，埃及的士撒王攻打猶大國，將耶路撒冷王宮裡面的寶物財產掠走無數。此後，猶大國又多次被外族侵略。

當時，北部以色列國有埃及和亞述兩大強國環伺。

亞述王派兵征服了以色列，使其成為附屬國，每年進貢。

以色列的一些王公貴族為了擺脫亞述王朝的控制，暗地和埃及人私通，最後竟然與亞述王朝斷絕了外交關系，不再向它進貢。

亞述王大怒，發動大軍將以色列國家滅亡。

當時猶大國由希西家執政，希西家看到以色列亡國，大為恐慌。

他記取了以色列人的教訓，雷厲風行開始了宗教改革，損毀異教神的祭壇、神像，全面樹立上帝的權威。

希西家的宗教改革，觸怒了亞述人，亞述人大舉進犯猶大國。

希西家一方面施緩兵之計，派使者去拉吉見亞述王說：「我有罪了，求您離開我；凡您罰我的，我必承當。」亞述王罰他銀子三百他連得，金子三十他連得，希西家為了湊齊如數的金銀，把耶和華殿和王宮府庫裡所有的銀子都拿出來，甚至把聖殿和王宮裡包門和柱子的金子也刮了下來充數。另一方面，希西家動員全體人民起來抗戰。

軍民同心，塞住了耶路撒冷城外的一切泉源和流向城裡的小河，使侵略者得不到水喝。希西家還指揮百姓修築了所有拆毀的城牆，高與城樓相齊；在城外又築了第二道圍牆。

面對希西家的謙遜求和，亞述王得意萬分：「我們滅了那麼多國家，有哪個國家的神來拯救他們呢？我們滅了以色列，全能的上帝耶和華，對以色列人的庇護在哪裡呢？」

上帝聽了亞述王的話，派出一個使者，將亞述軍營中的十八萬五千人全部擊殺。

亞述王灰頭土臉地逃回首都尼尼微。

幾十年過去了，亞述王朝和埃及王朝逐漸衰落，新興的巴比倫國家強大起來，開始進犯猶大國。在尼布甲尼撒二世的帶領下打敗了猶大人，將猶大國王約雅敬用銅鏈鎖住，押往巴比倫囚禁。與此同時，尼布甲尼撒二世將猶大國內的貴族、工匠和壯丁掠走，搶走的金銀珠寶、貴重器皿不計其數。

約雅敬的兒子約雅斤即位做了猶大國新國王，僅僅三個月零十天後，又被尼布甲尼撒二世廢除，囚禁到了巴比倫。

隨後，西底家就任猶大國王，在位十一年後，受到了親埃及派的蠱惑，起兵反抗巴比倫。尼布甲尼撒二世興兵討伐西底家，防務脆弱的耶路撒冷不堪一擊，很快就被巴比倫軍隊攻破。

巴比倫大軍進入耶路撒冷後，將上帝的聖殿當作刑場，無數猶大壯丁被驅趕到聖殿，慘遭屠殺。隨後，他們將聖殿的祭祀用品、金銀寶貝擄掠一空，燃起了一把大火。

就這樣，曾經雄偉富麗的耶和華聖殿，成了一片灰燼。

尼布甲尼撒二世死後，後來的繼承者、新巴比倫王國的末代國王伯沙撒，竟然用這些來自所羅門聖殿的聖器祭奠和讚美「金銀銅鐵木石的神」，並在盛宴上與皇后、妃嬪和大臣飲酒作樂。

突然出現了一隻「不具備身體的人的手指」在牆上寫下警示文字，預言了新巴比倫王國的滅亡。果不其然，伯沙撒僅僅統治了七年，波斯來襲，至此再也無新巴比倫之國。

當初被尼布甲尼撒二世俘虜到巴比倫的猶太人，後來被波斯帝國的居魯士大帝放回耶路撒冷，所有聖器也歸還以色列，重建聖殿。

後來，「寫在牆上的文字」，就成為一句西方的成語。

林布蘭在名畫《伯沙撒王的盛宴》（英國倫敦國家美術館）中，描繪了末代國王伯沙撒看到來自上帝的警告文字時，大驚失色的情景。

【TIPS】

以色列滅亡時間，應該在主前七二二年。它的滅亡，主要原因是對上帝的不敬。猶太人拋棄上帝飭下的和約和法律，崇拜異教神。儘管先知們多次規勸，但他們始終不予悔改。最後，上帝將他們從迦南趕走，讓他們顛沛流離，淪落他鄉。

17

夢中神奇的孕育

無原罪聖母

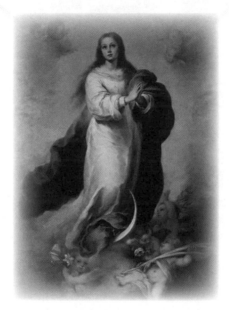

油畫：《無原罪聖母》，作者：牟利羅。

上帝在人間留下了很多神跡，本故事講的是萬千神跡中的一個。

有一個叫做若亞敬的人，很早就娶了安妮，但直到頭髮花白，垂垂老矣，安妮也沒能生出一個孩子。

若亞敬認為，自己眼看半截身子入土了還沒有子嗣，多半是平日裡自己作孽太多，應該去外面尋找信仰。

想到就做到，第二天，他就辭別了安妮，獨自一人在外面苦修，以此希望能夠洗清自身的罪孽，順便祈求上帝可憐自己

若亞敬之夢。

這麼大歲數，能賜給自己一個子嗣。

在苦修的道路上，若亞敬算是吃盡了苦頭，他離群索居，獨自在深山老林中磨礪意志，洗滌罪惡。餓了吃些山間酸澀的野果，渴了喝口山間清冽的泉水，不知不覺，苦修了許多年。

上帝被若亞敬這種虔誠的行為所打動，決定滿足他這個略顯卑微渺小的願望。

此時下界的若亞敬已經流浪到一個牧羊人的家門口，為了修行，他婉拒了牧羊人的邀請，選擇在牧羊人的小屋外面入睡。

在睡夢中，若亞敬夢見了一個天使從天而降，對他說：「上帝感受到了你的虔誠，決定賜予你一個孩子，到耶路撒冷去吧！在那裡，你會

得償所願的！」

說完，天使就消失不見了。

若亞敬猛然驚醒，回憶起了夢中天使所說的話，立即決定動身前往耶路撒冷，因為他心中有種直覺：天使沒有騙他。

若亞敬經過長途跋涉，終於來到了耶路撒冷的金門前，遠遠就看到站立在城門下的安妮。

太久沒見面的兩人都變得很激動，緊緊擁吻在一起。

激情消退，冷靜下來的若亞敬開始詢問安妮來這裡的原因，而妻子面對丈夫的疑問，老老實實講述了緣由。

原來，在家中苦苦守候丈夫回歸的安妮在若亞敬入夢的同時，便接到了來自天使的訊息，天使對她說：「妳要前往耶路撒冷的金門與妳丈夫相會，在你們擁吻之後就會誕生後代。」

果不其然，在這次金門相會之後，年事已高卻長期未孕的安妮就懷了瑪利亞。

瑪利亞長大後和木匠約瑟訂了婚。

一天，天使加百列奉上帝之命，告訴瑪利亞即將懷孕生子的消息。

瑪利亞聽後誠惶誠恐：「我相信全能的上帝，可是我尚未和丈夫同房，怎麼能懷孕生子呢？」

天使說道：「聖靈將要降臨到妳身上，所以上帝會庇護妳。因為妳所生的孩子是聖者，是上帝的兒子。」

就這樣，瑪利亞生下了救世主耶穌而沒有沾染原罪。

牟利羅（西元一六一七年～一六八二年）是十七世紀下半葉西班牙最著名的畫家，有「西班牙的拉斐爾」之稱。他的作品大多以少年兒童為題材，後來轉向宗教題材，表現一些溫柔靜謐的宗教場面和理想化的宗教形象。

　　這幅現藏於西班牙馬德里普拉多博物館的《無原罪聖母》，是他對無瑕聖母的一個詮釋。畫面中，儘管聖母的形象略顯青澀，但已不同於祖巴蘭或是委拉茲開斯畫中那些幼年的聖母形象。純潔無瑕的年輕聖母，踩著半月，被奪目的雲彩和耀眼的光輝籠罩，在小天使的圍繞下飛身上天。畫家將聖母受孕和聖母升天兩大主題結合在一起，展現了聖母無與倫比的純潔和美好。

【TIPS】

　　聖母無染原罪，是天主教有關聖母瑪利亞的教義之一，正式確立於西元一八五四年十二月八日。天主教相信耶穌的母親瑪利亞，在靈魂注入肉身的時候，即蒙受天主的特恩，使其免於原罪的玷染。但是東正教和幾乎所有的新教教派，都不接受這個教義。

18

把愛子獻給整個人類

西斯廷聖母

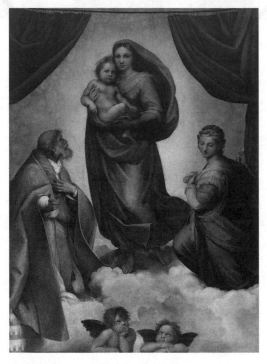

布面油畫：《西斯廷聖母》，作者：拉斐爾·
桑西。

　　十五世紀的佛羅倫斯孕育了三位偉大的藝術家：米開朗基
羅、達文西和拉斐爾。

其中，拉斐爾有「聖母畫家」的美譽，在他短暫的一生中留下了五十多幅聖母畫像。他所描繪的聖母，不僅表現了「上帝之母」的光輝形象，還流露了人類母親的平凡之美。在他三十二歲時，為西斯廷禮拜堂所作的《西斯廷聖母》名聞遐邇，被認為是他的所有聖母像中集大成者。

拉斐爾是個風流才子，即便是他和伯納多·佗維樞機主教的姪女瑪麗亞訂了婚，但還是常常暗中和好幾位情人及名媛貴婦祕密幽會。

一天，拉斐爾經過一家麵包店，他透過低矮的圍牆，往庭院深處望去，見一位美麗的少女正坐在噴泉旁，將白嫩的美腳泡在清涼的水裡，若有所思地想著心事。

那雙慧黠的眼眸和純真的神態，讓拉斐爾情不自禁地愛上她。

這個少女就是麵包師的女兒——拉多娜·韋拉塔。拉斐爾為了她，不惜將婚禮一延再延，未婚妻瑪麗亞因一再被拒絕，竟然心碎而死。

拉斐爾悄悄買了一間房屋，把拉多娜·韋拉塔接過來，然後又為她訂做了一枚價格不菲的珍珠別針。在那個時候，珍珠別針是婚禮上新娘子配戴的飾物，這也象徵著拉斐爾與拉多娜·韋拉塔已經私定終身。

祕密結婚以後的拉斐爾不敢公開自己與拉多娜·韋拉塔的婚事，只能把自己對她的深情付諸畫裡。

毫無疑問，《西斯廷聖母》中的聖母就是以拉多娜·韋拉塔為模特兒的。為了紀念這對情人，法國畫家安格爾還把拉斐爾和他的情人畫在一起，題名為《拉斐爾與福爾納麗娜》，福爾納麗娜其真名就是拉多娜·韋拉塔。

拉多娜‧韋拉塔有幸被拉斐爾化身為聖母，在畫布上散發著聖潔的光。拉斐爾為她提供的住房被後人掛上了一個牌子，上面寫著：「據歷代史料，拉菲爾萬分寵愛並使之流芳百世的人曾居住於此。」儘管如此，身為情人身分的拉多娜‧韋拉塔仍然無法與拉斐爾生死相依。

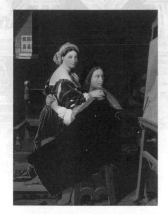

名畫《拉斐爾與福爾納麗娜》，現藏於美國麻州劍橋哈佛大學費哥美術館。

一天，拉斐爾和拉多娜‧韋拉塔一番雨雲之後，發了一場高燒，醫生以為是中暑了就幫他放血，誰知反而使他奄奄一息。臨死前，拉斐爾立下遺囑，留給拉多娜‧韋拉塔一份財產讓她度過餘生。

西元一五二○年四月六日，拉斐爾離開了人世，年僅三十七歲。

這一天，也是他的生日。

巧合的是，耶穌受難也是這一天。

相傳，梵蒂岡宮殿在他死時竟然出現裂痕。

拉多娜‧韋拉塔傷心欲絕，最後以拉斐爾的未亡人身分當了修女。

在名畫《西斯廷聖母》（現藏於德國德勒斯登茨溫格博物館）中，雪白的積雲被風驅趕著，雲湧交集，整幅畫面充滿了內在的動感，閃爍的微光籠罩著畫面。聖母瑪麗亞懷抱剛出生不久的耶穌從雲中冉冉降落。她秀麗而沉靜，眉宇之間似有隱憂，也許是清楚自己將不得不犧牲愛子來拯救罪孽深重的世界，這沉重使命使哀愁呈現在她的眉宇之間。

小耶穌依偎在母親懷裡，睜大眼睛向前張望，眼神中有一種不尋常

的莊重感，似乎他早已明白自己的宿命。瑪利亞的左腳旁邊跪著年老的教皇西斯汀二世，虔誠地迎接聖母駕臨人間。聖母右邊的是年輕美麗的聖徒瓦爾瓦拉，她目光下垂，懷著母性的仁慈偏頭俯視底下的小天使，彷彿和他們分享著思想的隱密，她的目光虔誠又略帶羞怯，似在為聖母子祈禱，又像在沉思。

　　畫面下方的小天使俏皮可愛，抬頭上望，吸引觀畫者的目光望向畫面的主體人物。拉斐爾還特地在畫面上加上布幕，預示著一幕宏大的史詩即將上演，而這正是隆重的開幕式。

　　拉斐爾不同於同時期米開朗基羅的張力與爆發力，他的畫風和諧優美，所以筆下的聖母也最溫柔美麗。他創造了女性美的典範，使聖母真正回到人間，成為理想中柔美女性的化身。

【TIPS】

　　《西斯廷聖母》畫出了女性的溫柔與秀美，歌頌了聖母把愛子獻給拯救人類的偉大事業的崇高行動。十三世紀義大利偉大詩人但丁對這位天神降臨人間的女王唱出了至尊至敬的讚歌：「她走著，一邊在傾聽頌揚，身上放射著福祉的溫和之光；彷彿天上的精靈，化身出現於塵壤。」十九世紀俄國著名畫家克拉姆斯科依說，這幅畫「即使到人類停止信仰的時候，仍不失去價值」。

19

施洗約翰之死

在希律王前舞蹈的莎樂美

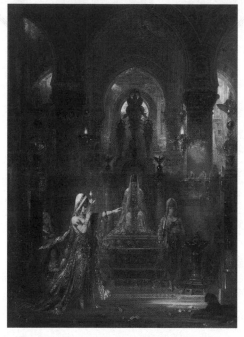

布面油畫：《在希律王前舞蹈的莎樂美》，
作者：古斯塔夫·莫羅。

　　猶大國滅亡後，幾經易手，猶大和加利利地區落在羅馬人
手裡，由代理人希律王統治。

當時有一個年邁的祭司叫撒迦利亞，他和妻子以利沙伯虔誠信奉上帝，遵從上帝的一切誡命禮儀。可是至今膝下無兒，夫婦二人因此鬱鬱寡歡。

一天，撒迦利亞在聖殿值班。

早晨，他按照規矩抽籤，抽到了一支去聖所燒香的籤。他來到聖所的香壇旁邊，天使突然顯現，對他說道：「你不要害怕，你和你妻子的心事，我都知道了。不久你妻子就會懷孕，為你生下一個兒子，名叫約翰。」

撒迦利亞滿腹狐疑地說道：「我和我妻子都已經年邁，怎麼可能會生孩子呢？」

因為不相信天使的話，他立刻變成了啞巴。

時隔不久，撒迦利亞驚訝地發現，妻子果然懷孕了。

懷胎十個月，以利沙伯生下了一個兒子。

按照規矩，同族的長老給孩子取名撒迦利亞。

以利沙伯說：「萬萬不可，要給孩子取名為約翰才行。」

族人紛紛反對：「這怎麼行呢？我們親族中，沒有叫這個名字的人呀！」

變成啞巴的撒迦利亞，在旁邊無法發表意見。人們打手勢徵求他的意見，他向人們要了一塊木板和一枝筆，在上面寫了兩個字「約翰」。

就這樣，孩子的名字定下來了。

令人感到驚奇的是，撒迦利亞突然能開口說話了，並口齒清晰地稱頌上帝。

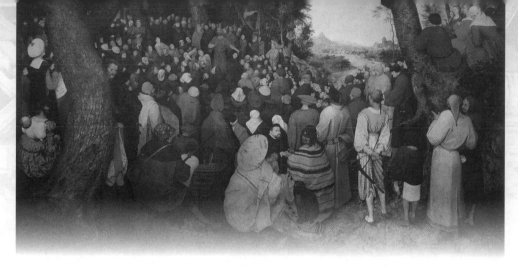

施洗約翰傳道。

　　這件事情傳遍了猶太人居住的地區，人們議論紛紛：「這個孩子可了不得，上帝和他同在！」

　　約翰的童年在曠野居住，長大之後開始傳道，在約旦河給猶太人施行洗禮，就連救世主耶穌，也是約翰施洗的。

　　那時候，第二任安提帕受羅馬皇帝派遣，統治加利利。

　　有一次，安提帕到同父異母的兄弟腓力家做客。他看上了腓力的妻子希羅底，而水性楊花的希羅底也被安提帕的英俊外表所吸引，兩人心猿意馬、眉目傳情，很快就勾搭成奸了。

　　腓力忌憚安提帕的權勢，敢怒不敢言，假裝不知；安提帕的髮妻，懼怕於丈夫的兇暴，只好睜一隻眼，閉一隻眼。即使這樣，兩人還是不滿足於暗中私通，希律王最終拋棄了髮妻，將希羅底明媒正娶。

　　希律王的行為激起了人們的普遍非議。

　　施洗約翰勸誡希律王說：「你拋棄髮妻，迎娶兄弟之妻，既不符合摩西法律，也違背倫理道德。現在人們對你的行為議論紛紛，我勸你還

是知錯就改，將希羅底休了吧！」

嗜殺、兇暴、貪婪、好色的希律王，正和希羅底如膠似漆，哪裡聽得進約翰的規勸？

這些規勸希律王的話，傳到了希羅底的耳朵裡，她不禁惱羞成怒，便極力慫恿希律王將約翰殺掉。

約翰威望很高，人們對他十分敬仰，認為他是偉大先知以利亞的化身。希律王怕殺了約翰，引起眾怒，更怕得罪上帝受到懲罰。他思前想後，想出了一個三全其美的方法：將約翰投進監獄，既能出了自己心中的惡氣，也讓約翰受到懲罰，還不必背負殺害先知的惡名。

希羅底一心一意想讓希律王殺掉約翰，她左思右想，忽然心生一計。

她有一個女兒叫莎樂美，是個舉世無雙的美人，她的美貌，令希律王對她寵愛有加，而所有見到她的人，也都會為她傾倒。她像隻迷途的鴿子，像風中搖曳的水仙，像白蝴蝶……一旦她跳起舞來，沒有人能拒絕她迷人的風姿。

於是，希羅底對女兒添油加醋地將約翰描述成一個陰險狡詐的惡人，時間一長，女兒也對約翰恨之入骨。

希律王的生日到了，他宴請滿朝文武官員，還請了鄰國好多國王貴族。

在酒宴上，莎樂美為希律王獻上了舞蹈，在場的人無不拍案叫絕。

希律王更是喜不自勝，疼愛地對繼女說道：「我的女兒，今天妳需要什麼，只要開口，我一定滿足妳！」

莎樂美按照母親昨晚的叮囑，對希律王說道：「我懇請父王把約翰殺了，用盤子將他的腦袋呈上，拿來給我。」

希律王聽了繼女這個意外的要求，明知是希羅底的主意，但當著這麼多人的面，還是命人將約翰殺死了。

面對盤子裡約翰鮮血淋漓的頭顱，陰險狠毒的希羅底不由得暗自得意。

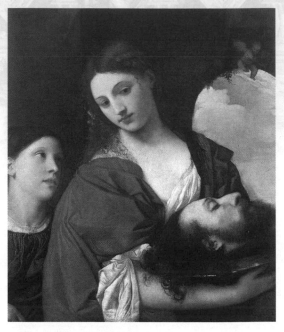
莎樂美捧著施洗約翰的頭。

莫羅繪畫中的色彩光怪陸離，經常用虛幻的主題構思和矯飾的形象來傳達濃厚的、怪異的神祕主義情調。

《在希律王前舞蹈的莎樂美》（現藏於美國洛杉磯 Armand Hammer 藝術博物館）可以說是摩羅象徵主義典範的代表作品，那寶石般璀璨的用色創造出夢幻般的情緒。莎樂美繁瑣的服飾和宮殿的裝飾花紋都顯示出了濃郁的印度風情。

莎樂美一手持花，一手伸向前方，一副嬌羞的表情，讓人心生愛憐。奢華王宮毫無生氣，老邁的希律王，面無表情的侍者，讓人感到十分壓抑。只有莎樂美曼妙的身姿和華美的服飾使這幅畫有了活氣。但她腳下

一大片血紅的色彩，則象徵著舞蹈將帶來致命的後果。同時，象徵魔法的手鐲、黑豹、宮殿上惡神的形象，這一切使畫面呈現出一種神祕的氣氛。

【TIPS】

　　故事中的約翰，是施洗約翰，區別於「使徒約翰」。

　　按照摩西法律，迎娶兄弟的妻子是法律所不容許的。因此，約翰出面阻止安提帕和希羅底成婚。

　　安提帕父親大希律有十個妻子，希羅底是大希律的孫女，卻嫁給了自己的叔叔腓力。這個家族，歷來就是亂倫荒唐、糾纏不清的。

20

伯利恆的明星

照亮人類之光

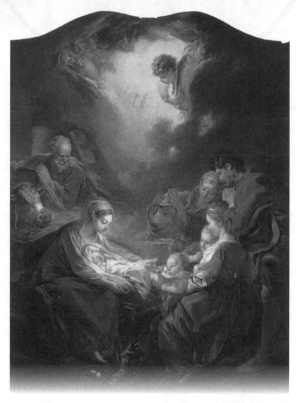

布面油畫：《照亮人類之光》，作者：弗朗索瓦·布歇。

在加利利的拿撒勒，木匠約瑟和瑪利亞訂婚了。

一天，天使加百列奉上帝之命，告訴瑪利亞說：「妳即將懷孕生子，妳的兒子耶穌，將要成為一個至高無上的人物，上帝會將先祖大衛的位子傳給他。他統領的國家，將延續不絕沒有窮盡。」

瑪利亞聽後誠惶誠恐：「我相信全能的上帝，可是我尚未和丈夫同房，怎麼能懷孕生子呢？」

天使報喜。

天使說道：「聖靈會降臨到妳身上，妳所生的孩子是上帝的兒子。妳親戚以利沙伯，也就是祭司撒迦利亞的妻子，年邁體衰，一直沒有孩子，六個月前也懷孕了。上帝說的話，都會應驗的。」

瑪利亞原本是一個對上帝虔誠的人，聽了天使的話，更加順服上帝的旨意。

瑪利亞的未婚夫約瑟，是一個老實本分的木匠。當他得知瑪利亞懷孕的事情後，又是驚訝，又是氣憤。驚訝的是，他和瑪利亞兩小無猜、青梅竹馬，知道她不是那種輕浮孟浪的人，怎麼會突然懷孕了呢？氣憤的是，瑪利亞懷孕的事實，就擺在他眼前，他感到巨大的恥辱。思前想後，善良的約瑟決定維護瑪利亞的名譽，不事張揚地和她退婚。

約瑟的心事讓上帝知道了，當天晚上他派出天使曉諭約瑟：「大衛的子孫約瑟，關於你未婚妻懷孕的事情，請你不要多想，這全是上帝的旨意，她將要生一個兒子，取名叫耶穌。你只管將瑪利亞迎娶過來，你

的兒子耶穌，要將百姓從罪惡中救贖出來。」

約瑟也是一個虔誠信服上帝的義人，聽了天使的話，即刻將瑪利亞迎娶了過來，但沒有同房。

他小心侍奉瑪利亞，一點也不敢懈怠。

時隔不久，羅馬政府進行第一次大規模的人口普查，目的是更好的控制稅源。約瑟帶著身孕已久的瑪利亞，前往伯利恆申報戶口。

伯利恆的客棧住滿了客人，夫妻二人只好在客棧的馬廄裡面將就一宿。

半夜時分，瑪利亞腹中疼痛。

突然，一道神聖的光輝籠罩住了馬廄，裡面的馬睜大眼睛安靜了下來，靜等萬王之王的降生。

耶穌降生後，瑪利亞用破布將他裹住，安放在馬槽中。

在伯利恆的鄉間野外，一群牧羊人在看護著他們的羊群。

這時候天使降臨，輝煌的榮光照亮了牧人的四周，牧羊人感到十分害怕。

天使說：「我是在給你們報告喜訊，你們不要害怕。在伯利恆，誕生了你們的救世主。那個嬰孩，用布包裹，躺在馬槽裡面。」

天使說完，一列天兵降臨，高唱讚美詩：

在至高之處，榮耀歸於神，在地上平安，歸於他所喜悅的人。

好奇的牧羊人，在伯利恆的馬廄中找到了約瑟夫婦，看到了安放在馬槽裡的聖嬰。

於是，他們將天使的話四處傳開了。

有三個博士從東方來到了耶路撒冷。

　　他們說：「我們在東方看見代表猶太人之王的明星誕生了，特地來拜見他。」

　　希律王聽到這樣的說法，心中不安，耶路撒冷城中的人都覺得十分好奇。

　　希律王召來祭司長問：「基督會生在什麼地方呢？」

　　祭司長回答說：「在伯利恆。先知曾說過，伯利恆在猶大諸城中，並不是最小的那個。因為將來這裡會誕生一位君主，統治以色列的人民。」

　　於是，希律王偷偷召來了那三個博士，細細詢問他們，那顆明星是什麼時候出現的。然後對他們說：「你們去仔細尋訪那個孩子。如果找到了，就來報信，我也好去拜會他。」

　　三個博士聽了希律王的話，便動身前往伯利恆。

　　他們在東方天空看到的那顆明星，就在他們的前頭行進，一直行進到馬廄上空停住了。

　　博士們照著星星的指點，進了馬廄，看到了幼小的耶穌和他的母親瑪利亞。他們俯伏跪拜那孩子，然後打開寶盒，拿出了黃金、乳香和沒藥，做為禮物獻給了耶穌。

東方三博士的禮拜。

後來，博士們因為在夢中接到了上帝的指示，知道希律王想要殺害這孩子，並未回去見他。

希律王擔心自己的王位不保，就下令殺死伯利恆所有三歲以內的男嬰。

天使加百列在夢中向約瑟警示，讓他帶著孩子和瑪利亞逃往埃及，以躲避希律王的殺害。

一直到希律王死後，大屠殺停止，他們才返回拿撒勒。

弗朗索瓦‧布歇（西元一七○三年～一七七○年）是十八世紀法國最典型的裝飾畫家的代表，其作品光彩豔麗，準確地捕捉到了當時最流行的時尚，將香濃脂豔的貴族生活表現得淋漓盡致。代表作有：《蓬巴杜侯爵夫人》、《秋日》等等。

在名畫《照亮人類之光》中，作者按照對稱均衡式構圖，將還是嬰兒的耶穌置於畫中央的顯著地位，並用聚光的效果，表現出畫的主題：照亮人類之光。整幅畫面色調柔和，人物造型優美，衣著褶紋設計有疏密節奏變化美感，富有古典主義藝術意味。

【TIPS】

　　「耶穌」在當時是很普通的名字，相當於希伯來文的「約書亞」，是「主拯救」的意思。《聖經》時代，人們對名字十分重視，認為力量來源於名字。對那些信徒而言，耶穌這個名字，蘊含著巨大的能量，可以使病人得到醫治，罪惡得以赦免。

　　在當時，女人未婚先孕，會遭受滅頂之災的。如果孩子的父親不願意娶她，或者被父親趕出家門，就會淪落為妓女或者乞丐。即使冒著這麼大的危險，瑪利亞依然遵照上帝的意旨，可見其信心是多麼堅定。

　　如此偉大的救世主，為什麼降臨在又髒又臭的馬廄中呢？這正表明了救世主的博愛，哪裡需要，就出現在哪裡。

21

信仰的力量

耶穌在曠野

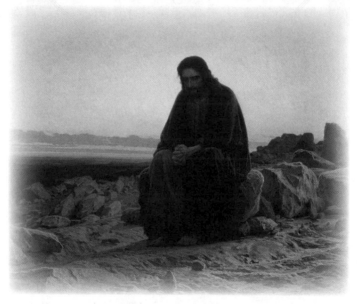

布面油畫：《耶穌在曠野》，作者：伊凡・尼古拉耶維奇・克拉姆斯柯依。

　　希律王去世後，上帝曉諭約瑟一家返回加利利的拿撒勒老家。

　　約瑟重操舊業，經營木匠店，瑪利亞忙於撫養子女。

幾年過去了，瑪利亞又生了四個男孩和兩個女孩，四個男孩分別是雅各、約瑟、西門和猶大。

耶穌不僅幫父親做木匠活養家，還幫母親照顧弟弟妹妹。

耶穌十二歲那年，父母帶著他，像往年一樣去耶路撒冷過逾越節。

儀式結束後，不見了耶穌的蹤影。

約瑟和瑪利亞急急忙忙在耶路撒冷四處尋找兒子。

兩人找了一天，才發現耶穌在聖殿裡和一些人談論宗教問題。

心急如焚的約瑟和瑪利亞趕緊走過去，抱住耶穌說：「你什麼時候離開我們的，怎麼也不說一聲，你知道我們多麼著急嗎？」

耶穌平靜地說道：「你們不必擔心，這裡原本就是我的家！」

隨後，耶穌順從地和父母回到了拿撒勒，一起生活了十八年。

當他得知自己的表兄約翰在約旦河旁施洗的事情後，就告別了父母，來到約旦河畔。

他對約翰說：「請你為我洗禮吧！」

約翰面對他的主人、猶太人的救世主，匍匐在地說：「您是無罪聖潔的，我哪裡有資格給您施洗，我還等著您為我施洗呢！」

耶穌說：「照我

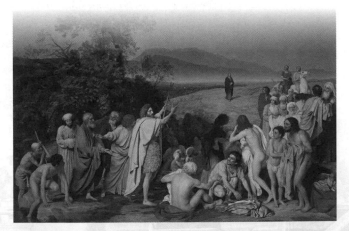

約翰指著遠方而來的耶穌，向在約旦河邊接受洗禮的教徒們說：「那個走來的人，便是能拯救你們的人。」

的話做，這是我應當完成的禮儀。」

耶穌語調溫柔平靜，卻又肅穆威嚴。約翰不敢抗拒。

為耶穌施洗完畢後，遙遠厚重的天幕突然打開，天國的榮光照亮了約旦河畔，聖潔的白鴿翩躚飛至，停在耶穌的肩上。與此同時，上帝莊嚴肅穆的聲音從遠方傳來：「這是我的愛子，我所喜悅的。」

耶穌接受完約翰的洗禮後，在聖父的指引下來到了曠野修行。

暮色降臨了，冷風吹動荒草簌簌作響。

耶穌在暮色中行走在荊棘叢中，衣服都被刮破了。

這時候，烏雲壓頂，狂風吹起沙粒打在他臉上，一道閃電劃過，霹靂在他頭頂炸響，緊接著暴雨如注。

大雨整整下了一夜，清晨雨停了，一陣冷風吹過，耶穌感覺寒涼刺骨。

他四下望去，曠野中除了黃沙荊棘，就是亂石雜草。

看著茫茫無際的荒野，他不知道該往哪個方向走。

這時，太陽升了起來，慢慢地將他身上的濕衣服烤乾。

中午時分，悶熱的風吹來，揚起的灰塵讓他備感難受，礫石雜草在烈日的炙烤下更加刺眼。

耶穌找不到一個陰涼的地方，只能不停地奔走。

白天，毒蛇從他身邊遊走而過；夜間，野獸鬼火般的眼睛，在遠處窺視著他，發出飢餓貪婪地吼叫。

就這樣，耶穌在惶恐和困苦中度過了四十天，沒喝一滴水、沒吃一口飯，每天虔誠禱告，從不間斷。

四十天過後，撒旦來到耶穌身邊，問：「你餓嗎？」

「我餓！」耶穌說。

「你是上帝的兒子，為什麼不把這荒草變成美酒、把礫石變成美食享用呢？」撒旦誘惑道。

耶穌說：「我信奉上帝，上帝將我放到這沒有水沒有食物的地方，我怎麼能自作主張，來濫用法力呢？經書上記載：『人活著，不單靠食物，還要靠神口裡所說出的一切話』。」

撒旦誘惑耶穌。

撒旦見耶穌這麼堅決，就對他說：「我們到另一個地方吧！」

說完，撒旦帶著耶穌騰空而起，來到耶路撒冷聖殿的頂上。

「如果你是上帝的兒子，就跳下去，一定不會受到傷害。經書上記載：『主要為你吩咐祂的使者，用手托著你，免得你的腳碰在石頭上』。」撒旦慫恿耶穌說。

耶穌說：「我怎麼能對上帝起疑心，去試探祂呢？經書上寫著：不可試你的神。」

撒旦帶著耶穌來到最高的山峰上，俯瞰著世界上的每一個國家，並

將萬國的榮華和富足指給耶穌看。

　　「你看這世界上，有享不盡的榮華富貴，有用不完的金錢，有使不盡的權力。這都是世人夢寐以求的。只要得到其中的萬分之一，就富甲天下了。如果你願意跪拜在我腳下，我將這一切都給你！」撒旦繼續誘惑耶穌。

　　「你退下吧！撒旦。我只跪拜上帝，怎麼可以拜你呢？」耶穌冷冷地說道。

　　技窮的撒旦，悄悄遠去，隱沒在雲層中。

　　剎那間，天空變得明澈清涼，微風裹著花香緩緩而來，天使從空中降下，將耶穌環繞。

　　這是上帝在考驗耶穌，虔誠而又堅定的耶穌，沒有辜負期望。

　　俄國畫家伊凡‧尼古拉耶維奇‧克拉姆斯柯依（西元一八三七年～一八八七年），是巡迴展覽畫派的發起人和組織者，也是著名的藝術評論家。代表作有《無名女郎》、《山林看守人》、《無法慰藉的悲痛》等。

　　他所畫的《耶穌在曠野》（現藏於莫斯科特列恰科夫美術博物館），描繪了耶穌身處荒野之中，在四十天斷食期間，困惑百思難解的情形。畫面中，耶穌被刻劃得十分深沉，像一個哲學家，毫無宗教的神祕感。其實這也是現實生活中一個處在精神十字路口上的知識份子典型，他顯得徬徨，面臨何去何從的窘境。

　　「撒旦」，意思是「抵擋者」，在《聖經》中常常被稱為「那試探的人」。自人類始祖亞當和夏娃偷吃禁果以來，他就不斷引誘人們去犯罪，背叛上帝。

　　他在耶穌最飢餓、最疲倦、最容易擊倒的時候趁虛而入，但最終還是失敗了。這個故事給我們的普遍啟示是：當一個人身處艱難險境，面對重大抉擇和考驗的時候，要堅持自己的信心。

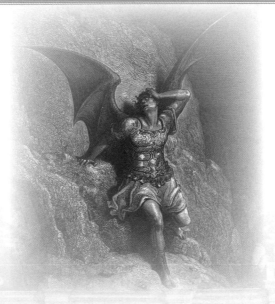

撒旦。

22

相信才會有奇蹟

在加利利海上遇到風暴的基督

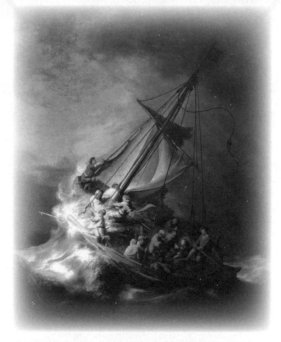

布面油畫：《在加利利海上遇到風暴的基督》，
作者：林布蘭‧梵‧萊茵。

　　經過了約翰的洗禮和曠野中魔鬼的考驗，耶穌開始周遊各

地傳道。

　　每到一個地方，聖子的榮光都會引來好多人。

一天，西門和弟弟安德列找到耶穌說：「我們相信上帝能救贖我們，可是從昨晚到今天，我們連一條魚也沒有捕到。今天的飯食，還沒有著落。」

耶穌說：「你們拉起網，搖起船，往湖心去吧！」

兩人聽後，拿起漁網，搖著船蕩到湖心，在撒下第十三次網時，喜悅的心情代替了失望和疲倦。滿滿一網魚實在太重了，他們竟然拉不上來。

在旁邊補魚的雅各和約翰見狀，前來幫忙。

到了岸邊，西門和安德列跪伏在耶穌面前說道：「我的主，您法力無邊令人敬仰。請讓我們追隨您吧！」雅各和約翰也跪伏在地，表示願意追隨耶穌。

耶穌看到了四個人的虔誠和順服，答應收他們為第一批門徒。

耶穌還給西門改名為彼得。

接著，腓力、拿但業、多馬、馬太、亞勒腓的兒子雅各和達太、西門、猶大相繼加入，成為了耶穌的十二門徒。

耶穌把天國的鑰匙交給彼得。

施洗約翰被希律王殺害後，耶穌帶領眾門徒來到曠野中避禍。

人們得到了這個消息，從四面八方趕來，要跟著耶穌一同出奔。

因為走得匆忙，他們沒有帶上足夠的食品。

而門徒們也只剩下五個餅，兩條魚。

耶穌讓眾人依次坐在地上，他向天祝福，然後將餅和魚撕開，讓人們依次傳下去。神奇的是，那餅和魚就像山澗清泉一樣，綿綿不絕。人們都吃飽了，發現還有剩餘，裝了滿滿十二籃子。

當時吃飯的人，不算婦女和孩子，足足有五千人。

第二天，他們走到海邊，要乘船過海。

這時候天色已經很晚了，黑魆魆的海面上，不時颳來陣陣狂風。

耶穌讓人們先上船，自己一個人到海邊的山上禱告。

禱告完畢後，已經是四更天了。

海風捲起的巨浪拍打著船舷，船在風浪中自動駛離了海岸，越走越遠。

搖船的人奮力要將船搖到岸邊讓耶穌上船，但是風勢強勁，他們無法控制。

這時候有門徒指著海面驚叫：「你們看，那是什麼？」

人們抬頭望去，但見狂風巨浪之中走來一個人，步伐穩健，如履平地，在黑魆魆的海面上，顯得異常神祕。

有個門徒大聲叫道：「你是人是鬼？」

那個人說道：「不要害怕，我是耶穌。」

海風將那人的聲音送到人們的耳中，人們無法分辨這是不是耶穌的

聲音。

彼得說：「我的主，如果是您，就讓我從這海面上走到您身邊去。」

那人說：「你來吧！」

彼得跳下船，雙腳入海，感覺像踩到硬物上。

他試探地邁出一步，就像在平地上一般。

於是，他放大膽子向那人走去。

越走越近，彼得看清了那人，正是耶穌。

這時候風浪更大，彼得渾身搖擺，身體下沉，高聲叫道：「我的主，快點救我！」

耶穌伸手將彼得拉住，說道：「你怎麼這麼沒信心，難道還不相信我嗎？」

他們上了船，船上的人親眼見了這一幕，一起跪拜在耶穌面前，高聲頌揚：「你真是上帝的兒子，我們的救世主呀！」

名畫《在加利利海上遇到風暴的基督》出自荷蘭歷史上最偉大的畫家林布蘭之手。

作者透過光與影的鮮明對照，描繪船在風暴中經歷了驚濤駭浪打擊的情形。船上的耶穌泰然自若，好像睡了，又像醒了，其餘的人則顯得很驚慌。這幅畫有一個最大的特點：船上有十四個人，除了耶穌和十二個門徒，還多了一個人。他是誰？（背對著的那位），相傳，作者把自己也畫進去。他像是跪在耶穌面前，安靜地等待。由於在許多以《聖經》為背景的畫中，林布蘭都把自己畫了進去，似乎想要經歷當時的情境，

所以人們稱他為「文明的先知」。

這幅畫原本收藏在波士頓的伊莎貝拉·斯圖爾特·加德納博物館，在西元一九九〇年被人偷竊，至今下落不明。

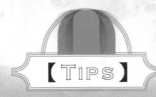

【TIPS】

故事中的約翰是使徒約翰，區別於施洗約翰，他和彼得、雅各是耶穌最信任的門徒。

彼得是希臘語，意為「磐石」。他不知道來人是耶穌的前提下，嘗試在海水中行走，是很了不起的。這來自於他對上帝的信心。

導師和救世主

拉撒路的復活

布面油畫：《拉撒路的復活》，作者：米開朗基羅・梅里西・德・卡拉瓦喬。

耶穌是救世主的消息，一點點傳播開了。

法利賽人不服氣，就尋機難為挑釁耶穌。

一次，他們捉住了一個正在偷情的女人，將她帶到了耶穌的面前。

為首的人假惺惺地向耶穌請教：「按照摩西法律，這個淫亂的女人應該被石頭砸死。請問，您說該怎樣處置她呢？」

耶穌明白法利賽人用心，他說：「你們當中沒有犯過罪的人，可以站出來，用石頭砸死這個女人。」

法利賽人聽了耶穌的話，都低下了頭。

馬利亞和妹妹馬大、弟弟拉撒路，既是耶穌的忠實信徒，又是耶穌的好朋友。一天，有人找到耶穌說：「給您帶來一個不好的消息，拉撒路病得很嚴重，請您回去幫他瞧瞧。」

耶穌對來人說道：「你轉告拉撒路，過兩天我就會回去，讓他放心。」

那時候，法利賽人還想尋隙迫害耶穌，門徒說道：「法利賽人近來要拘捕您，您還要回去嗎？」

「我們的朋友拉撒路睡著了，我要回去叫醒他。」耶穌說。

來到馬利亞家門前，圍觀的人紛紛說道：「做為拉撒路的好朋友，您怎麼現在才來？他在四天前就被葬在墳墓裡了。」

馬大和馬利亞聽聞耶穌來了，趕緊出門迎接。

馬大說：「我的主呀！您要早點回來，我的兄弟就不會死了。」

耶穌說：「復活在我，生命也在我！信我的人，雖然死了，也必復活。」

姐妹二人聽耶穌這樣說，打消了所有疑慮。

馬利亞虔誠地說：「我的主啊，我相信您是基督，是上帝之子！」

耶穌來到墓地，讓人把墓穴的石頭挪開，然後雙眼望著天空祈禱：「天父啊！我感激您，我知道您經常聆聽我的祈求。今天我再次祈求您，讓我身邊的這些人相信，我是您從天國差遣來的聖子。」

祈禱完畢後，耶穌高聲說道：「拉撒路出來！」

過了一會兒，拉撒路從墳墓中走了出來，手腳還裹著布，臉上包著頭巾。圍觀的人見到如此神奇的事情，紛紛跪伏在耶穌面前，更加相信他就是降臨世間的救世主。

法利賽人和大祭司擔心耶穌的威望和影響力越來越大，會引起羅馬政府的猜疑和不滿，就密謀殺害耶穌。

這時候，傳來耶穌即將來耶路撒冷的消息，於是，一個陰謀便開始謀劃了。距離逾越節還有五天，耶穌騎著驢子，帶著門徒進入耶路撒冷。

耶路撒冷的猶太人知道耶穌進城，好多人站立在街道兩旁歡呼迎接。虔誠的信徒們將自己的衣服放在路面上，然後將砍下來的棕櫚樹枝鋪滿了街道。

人們高聲呼喊著：「和散那（註：『和散那』原有『求救』的意思，在此乃稱頌的話）歸於大衛的子孫！奉主名來的，是應當稱頌的！高高在上和散那！」

歡呼聲驚動了整個耶路撒冷，人們相互詢問：「這個人是誰？」知情的人說：「這是先知耶穌。」

人們聽聞讚嘆地說道：「奉上帝的命令降臨的王是應當稱頌的，在天上有和平，在至高之處有榮光。」

法利賽人和祭司長企圖殺害耶穌，但忌憚群眾對耶穌的崇拜和熱

情，一直沒敢下手。

米開朗基羅・梅里西・德・卡拉瓦喬（西元一五七一年～一六一〇年），義大利著名畫家。

在《拉撒路的復活》這幅畫中，展現了畫家高超的用色技巧，畫面上的明暗對比十分強烈，背景的空間陷入陰暗或看不透的黑暗中。人物形象不是部分被吞沒，只露出某些部位，就是完全暴露於光照之中。畫家描繪的是人體復活過程中的瞬間，拉撒路被一個教徒抱著，身體雖然仍然處在痛苦的死亡僵硬狀態，但他的手已經有了知覺，伸向了耶穌，表達了對救世主的追隨。

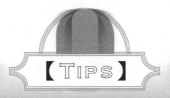

【TIPS】

死而復活是基督教的信仰關鍵，耶穌不單能讓自己死而復活，而且也能讓他人死而復活。故事中，強調「拉撒路已經去世四天了」。這是當時猶太人的一個觀念，他們堅信人一旦死亡超過三天，身體開始腐爛，就絕對沒有復活的可能了。

這個故事後來衍生了一個生物學術語：拉撒路效應。拉撒路效應是指，一個生物體在化石紀錄中消失了很長時間後的突然重新出現，好像死而復活。

被門徒出賣

最後的晚餐

壁畫：《最後的晚餐》，作者：達文西。

一心想將耶穌置於死地的法利賽人和祭司長，在逾越節前祕密制訂了抓捕耶穌的計畫。

為了準確掌握耶穌的行蹤，他們用三十個銀幣買通了十二門徒之一的猶大。

猶大告密說：「逾越節前一天，我們和耶穌一起共進晚餐。晚餐後，他會到客西馬尼園禱告。到時候，我親吻的那個人就是耶穌，你們直接抓捕就是了。」

　　逾越節前一天晚上，門徒們準備好了晚餐，和耶穌一同進食。

　　耶穌拿起餅，祝福之後掰開分給每一個人，說：「你們吃吧！這是我的身體。」

　　然後，他又拿起盛滿葡萄酒的杯子，祝福之後遞給每個人喝下，說：「這是我立約的血，為很多人流的血。」

　　耶穌知道離開人間的時間到了。

　　他起身離座，拿了一條毛巾，將水倒在盆子裡，為十二位門徒認真洗了一遍腳。

　　彼得感到十分奇怪，問：「您為什麼幫我們洗腳呢？」

　　耶穌說：「我所做的，你們今後必定明白。凡洗過腳的人，全身都乾淨了。你們是乾淨的，然而不都是乾淨的。」

　　耶穌最後一句話暗指出賣他的猶大。

　　為門徒洗完腳後，耶穌重新回到宴席上去，說：「你們當中的一個人就要出賣我了！」

　　門徒們聽罷，大吃一驚，面面相覷，互相詢問：這個人是誰呢？

　　只有猶大心知肚明，默不作聲。

　　耶穌最喜愛的門徒約翰在耶穌身旁，問道：「主啊！這個出賣你的人是誰呢？」

　　耶穌低聲對約翰說道：「我給誰餅，就是誰。」

說完，耶穌將餅遞給猶大。

猶大吃了餅後，魔鬼進入了他的心裡面，他變得惡毒異常。

耶穌對猶大說道：「快點做你要做的事情吧！」

於是，猶大就走出去了。

在場的眾門徒除了約翰，誰也不知道怎麼回事。

猶大出去後，耶穌對十一名門徒說：「我和你們在一起的時間不多了，你們要牢記：我怎樣愛你們，你們也要怎樣相愛。」

就這樣，耶穌最後的晚餐結束了。

耶穌帶領著眾門徒走進安靜的夜色，來到客西馬尼園，虔誠地禱告。

這時候，猶大帶著一批人走了進來，他們手拿燈籠和刀劍繩索。

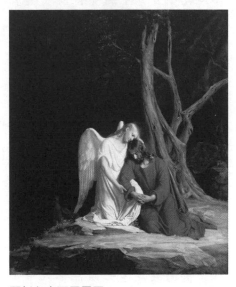

耶穌在客西馬尼園。

猶大走到耶穌面前，和他親吻。

士兵們一擁而上，將耶穌捉住。

一個門徒抽出刀子，朝著大祭司的僕人砍去，砍掉了他一隻耳朵。

耶穌制止說：「把刀收起來。誰要動刀，必定死於刀下！」然後，他揮了一下手，傷者的耳朵立刻痊癒了。

這時候門徒們都已經逃走了，士兵們押著耶穌，走出了園子。

在今天義大利米蘭的聖瑪利亞感恩教堂，就有關於猶大貪圖賞金出賣恩師的宗教故事壁畫——《最後的晚餐》。

這幅壁畫長九百一十公分，寬四百八十公分，是文藝復興時期偉大的畫家達文西的代表作之一。

在畫面中，達文西沒有像其他畫家一樣在耶穌頭頂畫上光環，而是將其放在背景中的亮窗前，讓窗外的光線充當聖人的光環。

而十二門徒每個人的表情、眼神以及動作都各有特色，有的向老師表白自己的忠誠；有的大感困惑，要追查誰是叛徒；有的向長者詢問等等。

在耶穌右手邊的是約翰，他似乎知道了事情的結局，靜靜低垂著頭沉睡著。約翰旁邊的是脾氣暴躁的彼得，他勃然大怒地站起來，彎身前傾向著約翰，左手搭在他的肩頭，右手還緊握著一把刀，好像在說：要是我知道是誰，一定會殺死他。另外，也有學者覺得那隻手不屬於任何一個人，這也成了這幅畫的一個疑點。

畫面最左邊一組三個人中，靠近彼得的是安德魯，他張開雙手，顯得震驚而又沉著，似乎是要大家不要驚慌，他自己則嚴肅而冷靜地凝視著基督；摟著安德魯的是小雅各，他緊張地望著基督；站在最頂端的是強壯的巴多羅買，他探身向前，像是要衝上前去。

耶穌左手邊的三個人中，腓力按捺不住地跳起來，帶著疑問轉向基督，想弄清到底是怎麼回事，他用手捂著胸口，迫切表白自己的忠誠可靠；大雅各極度憤慨地攤開雙手，身子因失去重心而稍微後仰，好像在表示：這簡直不可思議。在他們後面站著的是湯瑪士，他盡量按捺住性

子，向基督舉著食指，好像是在說這怎麼可能呢？最右邊一組三個人中，馬太雙手伸向基督，臉卻轉向左邊的達太，好像在詢問有經驗的老人；達太攤開雙手，表示自己也正在納悶；西門也正在苦苦思索。

　　從畫面左邊數來的第五個人就是猶大。圖中十三個人只有猶大一人的臉在暗處，他心存恐懼地身體向後仰，手中緊緊抓住出賣耶穌得到的一袋金幣。

　　達文西以開創性的構圖將所有門徒排成一列面對觀者，每個人的神態、表情各異，彷彿一幕張力十足的戲劇。

【TIPS】

　　達文西為繪製猶大的容貌斟酌了好幾天，遲遲沒有動筆。當時，請達文西作畫是按時計酬的，這使得修道院院長十分惱火，不僅每天都來催促，還向資助的公爵打小報告。

　　達文西對前來問話的公爵說：「我還剩下兩個腦袋沒有畫完：一個是耶穌的腦袋，我不想在塵世間尋找他的模式；還缺的一個便是猶大的腦袋，我準備利用一下如此惹人討厭，且不知輕重的這位院長的腦袋了。」

　　結果，達文西讓這位刻薄的院長當了猶大的模特兒，將他畫進壁畫之中。

25

背叛的象徵

猶大之吻

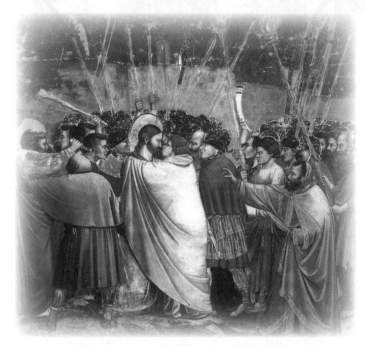

濕壁畫：《猶大之吻》，作者：喬托·迪·邦多納。

　　耶穌最信任的是他的十二個門徒，賜給他們神力，使他們

可以驅趕汙鬼，醫治各式各樣的病症。

這十二個門徒分別是：西門，又叫彼得；他的兄弟安得烈；西庇太的兒子雅各和雅各的兄弟約翰；腓力和巴多羅買；多馬和稅吏馬太；亞勒腓的兒子雅各和達太；奮銳黨的西門，還有加略人猶大。

他讓十二個門徒前往各處，去為人們解決災厄。

然而，祭司們卻在密謀，想要殺害耶穌。他們商議，要用詭計捉住耶穌殺掉他，但不可在過節的日子，以免民間生亂。此時，耶穌已經預感到了他的命運，他對門徒說：「我們上耶路撒冷去，人子要被交給祭司長和文士。他們要定他死罪。又交給外邦人，將他戲弄鞭打，釘在十字架上。第三日他要復活。」

在十二門徒當中，猶大是個聰明但是貪婪的傢伙，他善於理財，是門徒中管理錢財的那一位。

猶大知道了祭司們想要殺死耶穌的事情，他去見祭司長，說：「我可以把耶穌交給你們，你們願意給我多少錢？」祭司們給了他三十個銀幣，並與他約定，在合適的時機，他就要幫助他們殺死耶穌。

除酵節的一天，門徒來問耶穌：「逾越節的筵席要在哪裡準備？」

耶穌說：「你們進城去，到某人那裡，對他說：『夫子說：我的時候快到了，我與門徒要在你家裡守逾越節』。」

門徒遵照耶穌的吩咐準備好了逾越節的筵席。

到了晚上，耶穌與他的十二個門徒圍坐著吃飯的時候，耶穌說：「你們之中有一個人要出賣我！」

門徒們都非常驚訝，他們一個一個地問耶穌：「主，這個人是我嗎？」

耶穌回答說：「和我同時把手蘸到了盤子裡的人，就是要出賣我的人。人子是必須要去死的，就如同經上所寫的那樣。但出賣人子的人就有禍了！那人如果不生在這世上倒好。」

聽到這話，猶大問道：「拉比，這人是我嗎？」耶穌告訴他：「是的，你說得對。」

猶大聽後，走了出去。

吃完晚餐，耶穌帶著門徒往客西馬尼而去。

在客西馬尼，耶穌見門徒們因為困倦睡著，便感嘆道：「現在你們還在睡覺安歇嗎？時候到了，人子被出賣給罪人了。起來，我們走吧！看哪，出賣我的人近了。」

就在這時，猶大來了，還帶著許多手持刀棒的人，這是他從祭司長和長老們那裡帶來的人。

猶大私下跟帶來的人說：「我與誰親吻，誰就是你們要找的人。你們可以拿住他。」隨即，他走到耶穌的面前說：「請拉比安。」並與他親吻。

耶穌看到他的行為，對他說：「朋友，你來要做的事，就做吧！」於是，那些人上前來，捉住了耶穌。

耶穌毫不反抗地被捉住了，祭司們商定要處死他。

看到耶穌被定了罪，猶

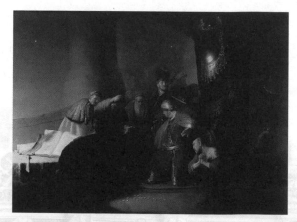

悔過的猶大送回銀幣。

大忍不住良心的自責，後悔了。

他把三十個銀幣拿回來交還給了祭司長和長老，說：「我出賣了無辜之人的血，有罪了。」

祭司長說：「那和我們有什麼關係呢？自己的過錯自己承擔吧！」

猶大聽後，將銀幣丟在了大殿裡，離開後自縊身亡了。

兩千多年來，猶大一直是貪婪、無恥、背叛、謊言的代名詞。可是在二〇〇六年，美國皇家地理學會聲稱，他們發現了一份遺失近一七〇〇年的《猶大福音》手稿，根據手稿內容，他們對《聖經》的研究有了最新進展。他們認為，猶大之所以出賣耶穌，是在耶穌的授意下進行的，目的是為了完成上帝的救贖計畫。猶大既不貪婪也不無恥，而是耶穌最喜歡最信任的門徒，為了耶穌，不惜犧牲自己的名聲。

如果你覺得這幅畫繪製得非常笨拙和稚嫩，人物形體死板，那麼也不算說錯。因為，在繪畫發展了如此長久的時間之後，喬托的畫已經算不上精品了。然而，處於黑暗的中世紀末期的喬托卻無疑是使義大利繪畫擺脫拜占庭宗教畫風，並走向現實主義道路的第一位畫家。

喬托是一個非常正直的人，從不奉承權貴。有一段軼聞，說他在一個炎熱的夏季，正在揮汗作畫。那不勒斯國王來到他面前，看到喬托不顧酷熱地作畫，就對他說：「如果我是你，這樣熱的日子，我就不工作了。」喬托聽後一笑說道：「如果我是國王，的確就不會工作了。」

在《猶大之吻》（現藏於帕多瓦的斯克羅威尼禮拜堂內）中，喬托將矛盾衝突最為尖銳的雙方置於畫面的視覺中心，其餘人物分列兩旁，

做對稱式向著中心主體人物。站在畫面中心的猶大被明亮的黃色斗篷所包裹,在周圍的人群中顯得更加突出,他抬手欲摟抱耶穌的手勢,使斗篷形成扇面形的褶紋由疏到密向上集中,將人們的視線引向頭部,最終將目光落在耶穌和猶大相對的臉孔上。猶大向上做乞求狀,而耶穌俯視猶大,雙眼冷靜、沉著又銳利,像一雙利劍欲穿透叛徒的胸膛。兩個對立著的臉孔正是為了表現人類社會光明與黑暗、正義與邪惡、美與醜的鬥爭。畫家突出這一對立本身,正是在用畫筆讚頌光明、正義和美的化身──耶穌,鞭撻、揭露黑暗、邪惡和醜的化身──猶大。

【TIPS】

從西元一三〇五年至一三〇八年,喬托在巴多瓦阿累那教堂創作了一組壁畫,在教堂的左、中、右三面牆上一共繪有三十七幅連環畫,其內容是描繪聖母及基督的生平事蹟。這些壁畫被譽為「十四世紀義大利藝術的重要紀念碑」。所有壁畫至今保存完好,參觀者絡繹不絕,這座教堂成為世界重要藝術寶庫之一。在阿累那教堂眾多的壁畫中,最著名的四幅是:《金門之會》、《逃亡埃及》、《猶大之吻》和《哀悼基督》,後兩幅是喬托最有名的傑作。

26

註定的死亡

被解下十字架的基督

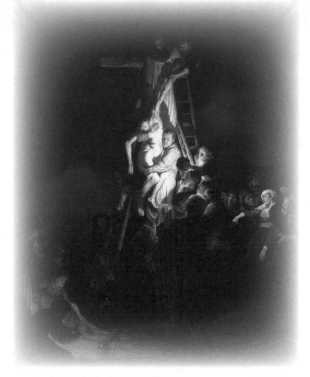

布面油畫：《被解下十字架的基督》，作者：林布蘭·
梵·萊茵 。

耶穌在眾人的押解下，來到總督府。

聽到稟告，總督彼拉多準備開庭審案。

他的妻子聽說要審判耶穌，臉色驚慌地說：「昨天夜裡，上帝的兒子耶穌出現在我夢裡了，今天你萬萬不可難為他！」

　　彼拉多聽從妻子所說的話，走出來對眾人說：「你們把他帶走，按照你們自己的法律懲處。」

　　祭司長和長老們不同意：「這個人蠱惑民眾作亂，抵制納稅，自稱君王、基督。」

　　彼拉多問耶穌：「你是猶太人的王嗎？」

　　耶穌說：「我是王，但不屬於這個世界。我是天國降臨的聖子，是基督。」

　　彼拉多對祭司長和長老們說：「我查不出這個人的罪惡，要不要釋放他？」

　　在逾越節有個規矩，可以按照民意釋放一個囚徒。

　　圍觀的猶太人，大多受到了祭司長和長老們的蠱惑，他們高喊：「不能釋放耶穌，我們要求釋放罪犯巴拉巴！」

　　但彼拉多還是不想懲處耶穌，就命人把他送到希律王那裡。

　　希律王讓耶穌顯露神跡，但耶穌一言不發。

　　惱羞成怒的希律王讓士兵們戲弄、侮辱耶穌，讓他穿著華麗的衣服，又將他送到了彼拉多這裡。

　　彼拉多再次要求釋放耶穌，但民眾堅決不同意。

　　他害怕人們藉機暴亂，無奈之下讓手下端來一盆水，在眾人面前洗了手，說道：「你們堅持要殺死他，罪責不在我。一切後果你們承擔吧！」

於是，彼拉多釋放了巴拉巴，
判處耶穌有罪。

　　宣判完後，彼拉多命士兵將
耶穌的外衣脫掉，綁在柱子上，用
帶鉤子的皮鞭抽打他，一鞭下去，
鉤子將身上的肉撕裂，立刻血肉模
糊。

　　鞭打之後，士兵們給耶穌穿上
紫袍，將荊棘編製的冠冕讓耶穌帶
上，荊棘的尖刺扎進耶穌的頭皮，

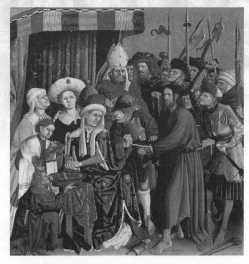

彼拉多審判耶穌。

耶穌感到痛楚，鮮血順著髮際流到臉部。

　　士兵們和圍觀的猶太人侮辱耶穌：「恭喜你呀，猶太的國王！」人
們用蘆葦輕佻地抽打耶穌腦袋，用口水吐他。

　　彼拉多指著耶穌對眾人說：「他受到了懲處，這樣總可以了吧！」

　　人們看出彼拉多想釋放耶穌，大聲喊道：「釘死他，釘死他！」

　　彼拉多不敢得罪眾人，只好命人押著耶穌來到聖殿西北角的安東尼
堡。

　　此時正好是逾越節的中午時分，彼拉多再次問道：「這是你們的王，
可以將他釘死在十字架上嗎？」

　　祭司長和圍觀的長老們、猶太人狂熱歡呼：「釘死他，釘死他！他
不是我們的王！」

　　耶穌出了城門，背負著沉重的十字架，來到一個名叫骷髏地的地

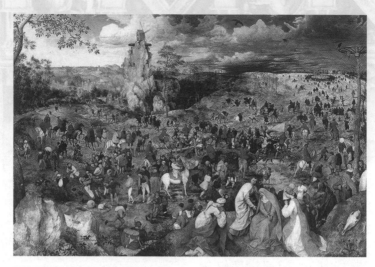

耶穌背著十字架前往受難之地。

方。

　　好多得到過耶穌幫助的人，高聲哀泣。

　　耶穌勸慰他們：「你們不要為我哭泣了，還是為自己哭泣吧！」他已經預言，在四十年後，耶路撒冷和聖殿，要被羅馬人毀滅。

　　到了骷髏地，士兵讓耶穌服用沒藥調製過的酒，這樣可以減輕痛苦。耶穌說道：「我不喝這酒，我要在清醒的時候，接受釘死的痛苦，為百姓贖罪！」

　　行刑的士兵們，將尖銳的釘子，用錘子一下又一下的釘在耶穌的手腳上，鮮血順著十字架滴落下來。耶穌忍著痛楚給那些行刑的士兵禱告：「上帝呀，饒恕他們吧！他們並不曉得他們的所作所為！」

　　圍觀的人諷刺耶穌：「你們看呀，這個人就是拆毀聖殿，三天之內又建起來的人！他有能力救自己的，他很快就從十字架上下來了。」

祭司長和士兵也幸災樂禍地說：「他能救別人，也能救自己。他是以色列的基督，現在就從十字架上走下來吧！我們就信服你了！」

　　有兩個犯人和耶穌一起被釘在十字架上，耶穌對他們說：「今天你們就要和我一樣升上天國了！」

　　耶穌的母親瑪利亞和聖徒約翰，在人群中看到耶穌這樣受苦，悲痛欲絕。

　　耶穌對母親說：「母親，看妳的兒子。」又對約翰說：「兄弟，母親今後就交給你贍養了！」

　　這時候，耶穌感到口渴。耶穌身邊有一個罐子裝滿了醋（一種廉價的酒，是羅馬士兵在等候被釘犯人死亡時喝的），有人將醋用海綿沾了沾，綁在牛膝草上，送到耶穌口中。

　　耶穌品嚐了醋，大叫一聲，就死去了。

　　從正午到耶穌斷氣，天地變得一片黑暗，長達三個小時。

　　耶穌斷氣後，聖殿的幔子裂為兩半，大地震動，磐石開裂。

　　守衛在耶穌身邊的百夫長和士兵們見狀，驚慌的跪伏在地喊道：「他真是上帝的兒子！」

　　在《基督被解下十字架》（現藏於俄羅斯聖彼得堡艾米塔吉博物館）中，畫家林布蘭用明亮的光線與濃深的陰影強烈地顯現出人們對耶穌的情感。

　　耶穌的屍體以及抱住他的人被火把照耀得十分明亮，而後面抱住屍體的人，那用力的腿為光線所強調，白布的皺褶形成了沉重而曲折的線

條。

這些都在強調屍體的重量以及放下耶穌的仔細動作。

在這幕夜景中，聖母頭部明亮區域誘導我們的眼睛，把她跟耶穌屍體周圍的光線連在一起。聖母身體沉重地跌入護持者手臂中的昏暈動作本身，增強了觀賞者對即將放下的屍體的情感。

藉著明暗要素，林布蘭把一個悲劇故事，轉變為一個簡潔有力的視覺景象。

【TIPS】

釘十字架是羅馬人設立的一種殘酷刑法。罪犯要按照既定路線，沿著大道自己背負沉重的十字架到刑場。十字架處死的方式分為兩種，一種是釘子將人的手腳釘在上面，另一種是用繩子捆綁。整個死亡過程十分緩慢和恐怖。

耶穌被釘在十字架上，表示這個代替世人贖罪的聖子，已經完成了他在凡間的神聖使命。

27

三天後復活

基督升天

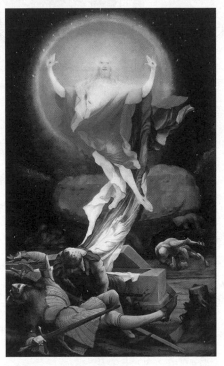

木板油畫:《基督升天》,作者:馬蒂
亞斯·格呂奈瓦爾德。

　　耶穌被釘死的當天晚上,來自亞利馬太城的大財主約瑟求

見彼拉多,請求埋葬耶穌的屍體。

得到同意後，約瑟將耶穌的屍體從十字架上取了下來，放到馬車上，拉到了墓地。

在入葬之前，他用淨水將耶穌的屍身擦拭乾淨，裹上細麻布，放入墓穴。

第二天，祭司長和法利

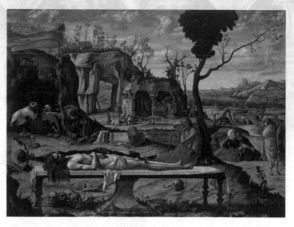

準備為耶穌入葬。

賽人找到彼拉多，說：「我們記得耶穌生前說過，他死後三天一定復活。我們擔心他的門徒們到了第三天將他的屍體偷走，謊稱耶穌復活。要是這樣，迷信他的人就更多了。因此，我們建議派人看守耶穌墳墓。」

彼拉多答應了。他們就帶著士兵，來到耶穌墓地，用巨石封住墓穴口，加上封條，用石灰堵住縫隙，然後派人在那裡看守。

安息日一過，也就是耶穌被釘死的第三天，一大早，抹大拉的馬利亞和雅各的母親瑪利亞帶著香料和香膏來到耶穌墓前。

突然，大地震動，天使從天而降，形貌如閃電，衣服潔白如雪。

他們將墓穴的石頭掀開，坐在上面。

看守墓穴的士兵們嚇得渾身哆嗦，臉色慘白如同死人。

天使對婦女們說：「妳們不要害怕，我知道妳們前來尋找釘在十字架上的我主耶穌的。他已經不在這裡了，按照之前的預言，已經復活了。請妳們去告訴門徒們，讓他們前往加利利，在那裡可以看到我主。」

婦女們既惶恐又歡喜，她們急急忙忙跑去給門徒們報信。

半路上，她們遇見了復活的耶穌。

耶穌說：「願妳們平安。」

婦女們匍匐在地，抱住他的腳。

耶穌對她們說：「妳們不要害怕，快去告訴我的兄弟們，在加利利可以見到我。」

婦女回去，將耶穌復活的消息告訴了門徒們。

彼得不信，趕往墓中去看，只見包裹耶穌屍體的麻布完好，裡面的屍體不見了，這才相信耶穌真的復活了。

看守墳墓的士兵們看到天使，慌忙跑回城去，將天使現身和耶穌復活的事情告訴了祭司長。

祭司長和長老們一起商議對策。他們給了士兵們一些銀錢，叮囑他們道：「有人問起你們，就說夜晚睡覺的時候，耶穌的門徒將屍體偷走了。如果這件事情被總督知道了，有我們在，保證你們不受牽連。」

士兵們拿了錢，就按照祭司長和長老們的話，四處製造輿論。至今，猶太人中還流傳著這樣的話。

彼得和門徒們到了耶穌約定的山上，見到了他們的導師。

耶穌對他們說：「天上地下所有的權柄都賜給我了。所以，你們要去各地傳經佈道。萬民信奉我，做我的門徒，我會奉父、子、聖靈的名為他們施洗。只要他們遵從我的吩咐，我就常與你們同在，直到世界終結。」

耶穌基督復活四十天後，在距離耶路撒冷不遠的橄欖山上，再次召見了他的門徒。

這些門徒親眼看著耶穌被一朵絢爛的雲彩托著，一點點飛升到天上去了，他們仰望天際，依依不捨。

　　德國人馬蒂亞斯‧格呂奈瓦爾德（西元一四七〇年～一五二八年）是與杜勒同時代的偉大畫家，他的作品保留有更多的哥特式傳統和神祕的宗教意味。

　　在《基督升天》這幅畫中，畫家描繪了耶穌復活的精彩場面。在一片耀眼的靈光中，耶穌舉起帶著釘痕雙手，拖著裹屍布從棺材中騰空而起，並在半空閃閃發光的光環中屹立。他的頭和上半身全都沐浴在豔麗的光色中。守衛的士兵被這一幕嚇得目瞪口呆、不知所措，他們倒在地上躲閃著強烈的光照，簌簌發抖，狼狽不堪。這與耶穌肅穆的表情形成了強烈的對比。

　　另外，陰暗的背景襯托出散發著聖潔光芒的基督，更是令人怵目驚心。

　　整個畫面帶有強烈的表現性和濃厚的宗教情緒，極具藝術感染力。

【TIPS】

　　耶穌復活表明基督是神永恆國度的統治者，他不是假先知或騙子，奠定了信徒們的信仰基礎，既然能死而復活，那麼其他應許也能實現。

平凡中的偉大

聖母之死

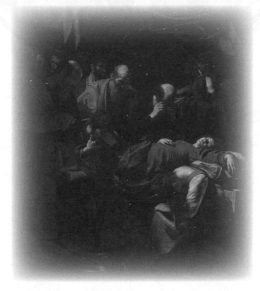

布面油畫 :《聖母之死》,作者:米開朗基羅·
梅里西·德·卡拉瓦喬。

　　頭頂著「羅馬最偉大的畫家」光環的文藝復興時期的繪畫
大師卡拉瓦喬,有著傳奇不凡的人生,並且頗受爭議。可是他
的放浪形骸與不羈性格,並不能掩蓋其在藝術史上的卓越貢
獻,做為傑出的現實主義畫家,他對巴羅克畫派的形成與影響
十分深遠。

文藝復興時期的義大利崇尚大無畏的男子氣概，因此當時的義大利男子愛恨分明、勇猛好鬥，為了家族的尊嚴和榮譽往往會拔刀相向，以武力捍衛，卡拉瓦喬便是這樣一個十分「爺們」的男子漢。

　　西元一六〇〇年，卡拉瓦喬現身羅馬的藝術圈，在找到贊助者後過著衣食無憂的生活，但是這位年輕的畫壇硬漢卻不甘平淡的生活，將自己的藝術之路經營得並不成功，甚至可謂糟糕。

　　據說，「卡拉瓦喬不勤於創作，做兩週的工作就能掛著劍大搖大擺地閒逛一兩個月，還有一個僕人跟著，從一個球場到另一個，總是準備爭吵打鬥，因此跟他在一起狼狽之極」，這些足以說明卡拉瓦喬一貫的暴烈性格和我行我素、不受約束的行事作風。

　　隨後的五年裡，他的違法紀錄竟然有十多起，多是酒醉鬧事、鬥毆傷人等暴力行為。雖然周圍的人不時勸阻，但是卡拉瓦喬卻始終不以為然。

　　終於到了一六〇六年，在一次球賽後，由於雙方在賭金上的分歧發生口角而大打出手，混亂中卡拉瓦喬殺死了一個名叫拉努喬‧托馬索尼的年輕人。對於之前他的種種出格行徑，來自上流社會的贊助者總會幫其擺平，可是這次的彌天大錯卻是任何人都無能為力的，被害者一方開始懸賞卡拉瓦喬的項上人頭，無奈之下，卡拉瓦喬離開羅馬，踏上了長達數年的逃亡之路。

　　這些顛沛流離、膽顫心驚的日子中，卡拉瓦喬不得不在貧民中混跡，即便如此，他還是屢遭仇人追殺，民間還曾經一度傳出他被不明身分者襲擊喪生的消息，最後證實並非如此，但是臉部受了重傷。逃亡生

涯裡，為了保住性命，他做過苦工，睡過地舖，吃著粗糧，終日和社會底層的窮人打交道，久而久之，他逐漸發現了原先未曾接觸的世界，一個更加殘酷、真實的世界。

於是，卡拉瓦喬由自己倉皇潛逃的苦難生活，想到了基督及其門徒為了逃離羅馬追兵及猶太上層的迫害而東躲西藏的曲折經歷，頓時深有感觸，開始為自己的藝術打開另一片視野，在畫作中逐漸融入更多的現實主義元素。在描畫《聖經》題材時，卡拉瓦喬更是將生活中所見、所聞的諸多底層人民形象放諸其中，因此他的此類作品脫去了冠冕堂皇的貴族氣，穿上了市井小民的外衣。

這種風格的強烈衝擊力在當時的社會可想而知，但是卡拉瓦喬還是堅持「即使是聖潔高貴的聖母，在臨終前也與普通農婦一般」。

據說，他正是在參考了一具淹死於台伯河裡的女屍後創作了這幅著名的《聖母之死》。

卡拉瓦喬筆下的聖母，完完全全是一副普通農家女子的模樣。在破陋的農家茅舍裡，死去的瑪麗利頭髮蓬亂，臉色蒼白，身穿粗布衣服，赤裸著雙腳躺在床上。周圍是悲泣的人們，與其說眾人在沉痛地哀悼聖母，不如說是在哀悼身邊的一位可敬的婦人。在畫面下方，擺放著一個銅盆，這個普通人家的尋常用具使畫面褪去了雍容華貴的光芒，平添了濃厚的生活氣息，使人聯想起聖母生前生活之清貧。

《聖母之死》是卡拉瓦喬創作盛期的代表之作，也是他在逃亡生涯中的意外收穫，畫中流露出他對現實主義的忠誠捍衛。在他之前，還沒

有出現這樣一個極其貼近生活而又生動且真實的聖母形象。但正是由於這種明顯的革新精神,作品剛一問世就遭到了攻擊和詆毀,甚至訂貨主拒絕接收。而拒收的理由是:卡拉瓦喬用了一個當紅的妓女做為畫聖母的模特兒,畫面中聖母光著雙腿。這兩情況都是不得體的。

　　拒收並不意味著卡拉瓦喬和他的追隨者失寵。大畫家魯本斯極力推崇此畫,並勸說曼圖亞公爵將此畫買走。

　　後來,這幅畫被英王查理一世得到,一六七一年被法國皇室收藏。

【TIPS】

　　研究卡拉瓦喬的學者約翰·加什認為,《聖母之死》被拒收的原因是出在神學上而不是美學上,卡拉瓦喬沒有堅持聖母升天的教義——上帝之母不是一般意義上的死亡而是被接進了天國。替換的作品(來自卡拉瓦喬最有才能的追隨者,卡洛·薩拉切尼)畫的是聖母沒有死,而是坐著行將去世,但即使這樣還是被拒收。最終替換的畫作中,聖母沒有死,而是和合唱的天使們一起飛升天國。

29

倒釘在十字架上

聖彼得殉道

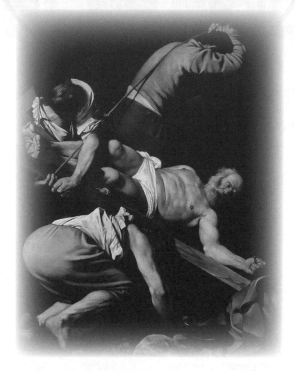

布面油畫：《聖彼得殉道》，作者：米開朗基羅·
梅里西·德·卡拉瓦喬。

　　耶穌升天後，使徒們的福音傳播，吸引了越來越多的人順
服上帝，接受教化和洗禮。

　　隨著人數的增多，他們成立教會，做為信徒們的組織機構。

彼得是耶穌的大弟子，十二使徒之一，原是捕魚的，後來跟從了耶穌，在耶穌升天五旬節降下聖靈後，開始廣傳福音，先是猶太人，然後是外邦人。在使徒司提反殉道後，許多信徒到安提阿避難。在那裡，外邦基督信徒，建立了第一個以外邦人為主的教會。

從那時起，信徒被稱為基督徒。

希律王迫害基督信徒，殺死了使徒約翰的哥哥雅各，並派兵四處抓捕彼得。除酵節的前幾天，希律王從該撒利亞的官邸趕到耶路撒冷準備過節。他得知彼得在內的好多教徒都在耶路撒冷，就派人大肆搜捕，並將彼得捉住關進大牢。

教會為了營救彼得，除了四處奔走外，每天為他禱告。

希律王派出士兵輪班在監牢看守，每班四個人，只等逾越節一過，就將彼得交給猶太人處置。

在逾越節的前一夜，希律王害怕教眾來救彼得，加強了看守，命人將彼得用鐵鏈鎖定，讓他睡在兩個士兵當中，門外另派兩個士兵看守。

半夜時分，牢裡牢外的士兵都沉沉入睡了。天使從天而降，來到彼得身旁。祂身上散發的榮光，令大牢裡面充滿了榮耀。

天使伸手將彼得拍醒，輕聲說：「快點起來，隨我走。」

彼得坐起身，身上鐵鏈隨之脫落。

天使讓彼得穿上鞋子，披上外衣跟祂走出牢房。

彼得聽從天使的話，跟著天使走出牢房。

此時，他不知道這個天使是真的，還是自己看到了異象。

彼得隨著天使過了第一層監牢，來到第二層監牢面前，監牢門自動

打開。他們來到臨街的鐵門，
那扇門也自動開了。

天使解救聖彼得。

　　他們出來，走過一條街，
天使便離開彼得而去。

　　彼得這才醒悟過來：原來
是上帝遣派使者前來救我，讓
我逃脫希律王的毒手！

　　彼得走進一位教徒家裡，看見許多人正聚集在一起為自己祈禱。

　　教徒們看到彼得後大吃一驚，問：「你是彼得的天使嗎？」

　　原來，信徒們相信上帝的每一個子民，都有天使在守候，天使和被
守候者的面貌一樣。

　　彼得說道：「我不是天使，我是彼得。」接著，他給眾人講述了逃
獄的經過。

　　突然，屋子外面傳來一陣凌亂的腳步聲，房門被猛地推開了。

　　彼得用略顯緊張的聲音問道：「怎麼了？發生什麼事了？」

　　「尼祿聽說您逃走了，就派人四處搜查，現在士兵們馬上搜到這裡
了！」來者臉色驚恐地說道。

　　彼得聞言臉色大變。

　　關於尼祿的流言很多，有的說他殘暴，有的說他荒淫，還有的說他
昏庸，總之結合市面上各種流言來分析，尼祿不是什麼好人。前段時間
羅馬城內的一場大火就是他示意手下人放的。

　　別看彼得是個教徒，但是政治智慧一點也不低，他略微一想，便明

白這是尼祿開始找人背黑鍋了。

　　基督徒們蜂擁而入，他們圍著彼得說道：「這裡太危險了！您趕快離開吧！」

　　彼得心想，這些都是上帝的子民，是手無寸鐵的羔羊，自己怎麼能夠在這個時候離開他們呢？

　　基督徒們見彼得拒絕了他們的建議，紛紛以死相逼，擺出一副你不走我們就死在你面前的架勢，無奈，彼得只得一人獨自逃離。

　　正當彼得失魂落魄地離開羅馬城時，他恍惚間似乎看到前方迎面走來了耶穌，彼得見狀揉揉眼睛，仔細一看，果然是升天已久的耶穌。

　　彼得老淚縱橫地跪在耶穌面前道：「主啊！祢要到哪裡去？」

　　耶穌淡淡地看了彼得一眼說道：「彼得，你拋棄了上帝的子民，我的羔羊，如今我只好回到羅馬再去釘一次十字架。」

　　彼得聞言渾身顫慄，如遭雷擊。

　　良久，彼得捶胸頓足，嚎啕大哭，對著耶穌跪拜，然後起身轉頭回到了羅馬城。沒多久，彼得被逮捕並判處了和耶穌一樣釘十字架的刑罰。

　　審判官詢問即將被處刑的彼得道：「你還有什麼遺言嗎？」

　　彼得說：「請把我倒釘在十字架上吧！我不配擁有和主耶穌一樣的死法，拜託了！」

　　主耶穌升天後六十七年，聖彼得殉道。

　　卡拉瓦喬在繪畫上摒棄理想化的表現方法，在寫實上別開生面。他筆下的宗教人物不再是陽春白雪，而是充滿了人間煙火。在名作《聖母

升天》中，相傳聖母的模特兒就是一個溺水而亡的妓女。可見，卡拉瓦喬正視了人類的生存現實和人性的昇華與墮落，並用愛將其化為了偉大的藝術。

現藏於聖瑪利亞德波波洛教堂的油畫《聖彼得殉道》，就展現出了卡拉瓦喬「自然主義」的寫實手法。他用一種前縮透視畫法將人物和以寫實手法描繪的諸多物品的細節凸顯出來。畫面的處理使人感覺這發生的一切離觀眾很近，彷彿只有一步之隔而已。畫面中的三個行刑的人雖然沒有得到正面刻劃，但是他們的身體語言似乎在說明：他們已經傾盡全力來抬起這個受難者。

聖彼得的臉上雖然沒有一般受刑者因極度痛苦而猙獰的表情，但他的眼神依然流露出一絲驚慌和恐懼。他用一隻手努力支撐起自己強壯有力的身體，將眼睛望向畫外，讓人不由得想知道：他在看誰？他的眼神中到底有哪些期許？

【TIPS】

天下萬民是待救贖的羔羊，耶穌就是牧羊人。在羊圈內，牧羊人就好像一扇門，抵擋著惡狼和盜賊，保護著羊群。

因此，耶穌自稱「牧人」，用「羊群」比喻信徒，故基督教大多教派稱具有聖職的教牧人員為「牧師」。

福音傳播

萬名基督徒的殉教

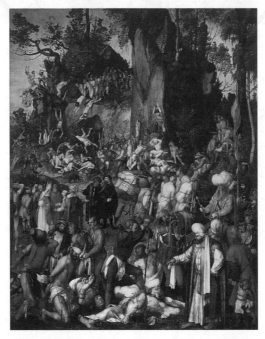

油畫：《萬名基督徒的殉教》，作者：阿爾弗
雷德·杜勒 。

　　耶穌升天後，福音四處傳播，吸引了越來越多的人信奉上

帝，接受教化和洗禮。

隨著人數的增多，信徒們成立了教會。

做為管理教會飯食的七位執事之一的司提反在教眾的威望一直很高，他具有大信心大智慧，是一名虔誠的基督徒，被上帝所信賴。他行走各地，顯了很多神跡，救治了很多垂危的病人。許多人在他的影響之下皈依上帝。因此，利百地拿會堂的幾個人，和古利奈、亞歷山太、基利家、亞細亞各處會堂的幾個猶太教領袖，都起來和司提反辯論，企圖尋釁迫害司提反。

但是司提反辯才卓越，而且還被聖靈所充滿，這些人辯論不過他。他們收買了幾個證人製造偽證，汙衊司提反「不住地蹧蹋聖所和律法」，聲稱「這拿撒勒人耶穌要毀壞此地，也要改變摩西所交給我們的規條」。

司提反在猶太教公會裡面受審，他表情平靜，渾身散發著天使的榮光。面對眾人的汙衊，他知道自己必定要成為一名殉道徒。他神情自若，語言清晰的做了生命前的最後一次演講：「眾位在座的。以色列人千百年來為什麼屢遭災難，難道不是屢次拂逆上帝的旨意嗎？上帝三番兩次恩寵以色列人，將流著牛奶和蜜的迦南之地賞賜給以色列人，又制訂了摩西法律。可是，以色列人認同上帝的恩寵、遵守摩西法律了嗎？上帝遣派聖子耶穌，前往世間做為人類的救世主，卻被你們釘死在十字架上！有人控告我不遵守摩西法律，恰恰相反，違背摩西法律、犯下難以饒恕的罪行的人，正是這些高高在上的祭司和長老。你們必定會效仿你們的祖先，不，你們還要比你們的祖先以十倍的罪惡，去違反摩西法律！」

司提反的演講，令在座的公會人員大為羞惱，他們通過決議，要將

司提反處死。

　　在差役的推揉下，渾身捆綁的司提反被押解到荒郊野外，陰沉的雲層透過一絲亮光，照射在司提反身上。狂怒的公會人員，鼓動人們用石頭砸死司提反。一塊又一塊的石頭，砸在他身上，他高聲呼喊：「求主耶穌接收我的靈魂！」又跪下大聲為那些扔石頭砸他的人祈禱：「主啊！不要將這罪歸於他們！」說完就死去了。

　　司提反是聖經記載的第一個殉道者。

　　為了將福音傳播，上帝給彼得降下啟示，告訴他不要輕視外邦人，福音是為世上萬民而設的。

　　於是，彼得打破了陳規舊俗，給外邦人舉行了洗禮。

　　這樣一來，更多的人開始信奉上帝。

　　希律王亞基帕一世（西元前四年～西元四一年統治猶太）覺得受到了威脅，下令迫害基督徒。

　　他不僅命人殺死了使徒約翰的哥哥雅各，還將彼得捉住關進大牢。

　　上帝見狀大為惱怒，祂派出天使救出彼得，並降下懲罰。

　　希律王頓時感到渾身被千萬條蟲子撕咬，他痛苦不堪，連連慘叫，不久就一命嗚呼了。

　　即便如此，猶太人對基督徒也是非常不友好。

　　基於此，與彼得、雅各一同領受上帝的異象而向外邦人傳播福音的保羅來到了羅馬傳教。

　　到達羅馬後，保羅請猶太人的首領前來會面，給他們宣傳上帝的福音，但是收效甚微。看著福音再次被猶太人棄絕，保羅十分失望，自此

之後，他將精力放在為外邦人傳道上了。

　　羅馬政府對耶穌的信徒一開始採取了聽之任之的態度，後來演變成了憎恨。慢慢地，一些針對基督教的謠言開始在坊間流傳，諸如基督徒每到安息日都會殺死一個嬰孩，喝他的血、吃他的肉，用來取悅上帝，還說基督徒嗜酒、聚眾淫亂等等，恨不得將所有古羅馬社會的惡行都強加在基督徒的身上。一些宗教團體，出於自私的目的害怕基督教取得成功，也開始大肆詆毀基督教。

　　古羅馬皇帝尼祿一次因酒醉差點燒毀了半個首都，事後他嫁禍於基督徒，讓民眾對基督教宣稱的世界末日充滿了恐懼。

　　殺人如麻的尼祿命人將很多基督徒關進競技場中，這些上帝的信徒被猛獸活生生地撕裂咬死。他甚至讓人把很多基督徒與乾草捆在一起，用火點燃。

　　保羅，基督教的第一個神學家，也在這場浩劫中殉道。

　　後來的奧熱流皇帝對基督徒的迫害也十分殘暴。

　　殉道者的屍首被肢解後焚燒，剩下的骨灰投入河中，以免這些所謂的「神的仇敵」玷汙大地。

　　當時，很多忠實的基督徒都跳進了熊熊烈火，在烈火中讚頌他們的神。

　　烈火不但無法焚毀基督教，反而讓上帝之光更加光芒四射。

　　這是腐朽、昏聵的羅馬

殉教基督徒最後的祈禱。

社會所無法理解的。

　　終於，在西元三一三年，羅馬政府正式下達了一份寬恕赦令，從此結束了對基督徒的一切迫害。

　　《萬名基督徒的殉教》（現藏於維也納藝術史美術館）是阿爾弗雷德‧杜勒於西元一五〇八年為維登貝爾克宮殿教堂畫的祭壇畫，畫面表現了基督徒以身殉教的壯烈場面。

　　在這個集體大屠殺中，畫家將眾多虔誠的基督徒依不同施刑情節分成若干組合，劊子手與基督徒交織在一起，使整幅畫面構成了鮮明的矛盾衝突。從教徒們的動作看，他們既不屈服也不反抗，而是聽從命運的安排，自願為信仰而獻身。

　　畫家將令人髮指的大屠殺置於美麗的大自然中，使聖潔和寧靜的世界充滿殺戮和罪惡，給人強烈的震撼。

【TIPS】

　　基督教尊重生命，反對用自殺的方式來表現對信仰的維護。這在原則上要避免不必要的生命冒險，但是教義中又強調基督徒不應以言行「為主作證為恥」。基督徒認為，殉教者是為死而復活的基督作證，他們與基督因愛德而結合，為信仰真理和基督的道理而作證，因勇毅而忍受死亡。

鬼怪畫家的魔幻世界

聖安東尼的誘惑

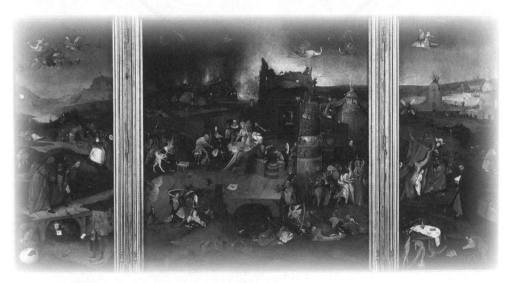

油畫：《聖安東尼的誘惑》，作者：希羅尼穆斯‧波希。

　　西元三世紀的世界，正是基督教默默發展信徒，暗中積蓄
力量的時刻。

此時的基督教雖然達不到後期中世紀「地上神國」的程度，但是也頗有規模，同時，這個時期基督教的聖人也是層出不窮，聖安東尼就是其中一個。

　　聖安東尼出生於埃及，生長在一個富有的基督教家庭，因為家庭的影響，年幼的聖安東尼渾然不像其他孩子一般活潑愛動，而是個性安靜恬淡。

　　那時的聖安東尼就已經對基督教接觸頗深，經常跟隨父母、家人來到教堂做禮拜，同時聆聽神父的教誨。聖安東尼對於基督教重視的行為在當時頗為稀奇，要知道當時埃及的年輕人普遍對信仰輕視，甚至缺失，因此，聖安東尼在他們看來，完全就是不合群的存在。

　　在聖安東尼成年後不久，他的父母相繼去世，臨終前，將家裡殷實的財富與唯一的妹妹託付給了聖安東尼。

　　突如其來的重擔令聖安東尼有些不知所措，他信仰基督教，在他看來，當初十三門徒拋家棄子，捨棄一切跟隨耶穌才是信仰堅定的象徵，可是父母臨終的託付令聖安東尼一時陷入迷惘之中。

　　一次，聖安東尼在教堂裡反覆琢磨著，當初的使徒們是懷揣著怎樣的心情拋棄一切跟隨耶穌宣揚上帝的榮光時，忽然聽到一旁有人高聲讀著《福音書》裡的一段：「你若願意做完全人，可去變賣你所有的，分給窮人，就必有財寶在天上；你還要來跟從我。」

　　這段話令陷入牛角尖的聖安東尼恍然大悟，他醒悟過來只有虔誠的信仰才是重要的一切，於是他將全部財產變賣，接濟窮人，並且將自己的妹妹託付給了自己所信任的貞女們後，便義無反顧地開始了長時間的

隱修生活。

聖安東尼所進行的隱修，顧名思義就是告別俗世的紛擾，退隱修行。

最初，聖安東尼選擇了在自己家鄉附近隱修長達十五年之久，因為是第一次修行，在此期間，聖安東尼還會經常向周圍的一些隱士探討如何善度隱修的方法；在他三十幾歲時，聖安東尼察覺如此的隱修對自己境界提升實在有限，於是他離鄉背井，橫穿尼羅河，來到了沙漠中的庇斯比爾山中，開始了漫長的自我修行與超越昇華的生活。

因為之前有過十五年的隱修經驗，所以即便是在環境惡劣的沙漠中，聖安東尼的隱修生活也過得輕車熟路。

聖安東尼紮根在庇斯比爾山中的一處荒廢多年的軍事堡壘中，每日禮拜祈禱，自我昇華；渴了就喝幾口泉水，餓了就啃幾口麵包。

順便說一句，因為沙漠氣候惡劣，環境乾燥，所以聖安東尼在選擇食物時，特意囑咐朋友每半年為自己送一次麵包，因為麵包相對於其他食物來說，不容易變質。

日復一日，年復一年，這樣枯燥的生活，聖安東尼一直過了二十五年。雖然這樣的日子很清苦，但對聖安東尼來講，實在算不了什麼，在他看來，隱修就是為了提升自己的境界，昇華自己的靈魂，至於口腹之慾，只要與神同在，自己有水和麵包就足夠了。

二十五年過去了，當初聖安東尼的朋友也已經變成一位知天命年紀的老人了。

因為實在擔心聖安東尼的身體狀況，這位老人來到了聖安東尼的隱

修處，破門而入。

　　然而令老人吃驚的是，經過二十五年隱修的聖安東尼並沒像自己想的那樣形容憔悴，病弱不堪，相反，聖安東尼的身體狀況非常好，精神狀態更加平靜安詳了。

　　根據聖安東尼事後的描述，二十五年中，他在長期的隱修生活中除了冥想之外，主要就是反思自己平生的罪孽以及和內心的情慾與外來的魔鬼進行鬥爭。

　　聖安東尼的話令朋友嘖嘖驚奇，不禁大為嘆服。

　　希羅尼穆斯・波希（西元一四五○年～一五一六年）是西元十五～十六世紀尼德蘭最獨具特色的畫家。他曾經根據聖安東尼修道的典故，為里斯本的一家聖約翰教堂創作了一幅三屏祭祀油畫《聖安東尼的誘惑》（現藏於里斯本國立古代藝術博物館），可以說是暗色調和怪誕派的開山鼻祖。

　　畫面上，披風和枴杖上帶有「T」形標誌的修道士就是聖安東尼。三聯畫左屏畫的是聖安東尼受惡魔重創，由兩個修士和一個俗家信徒攙扶回住處。右屏畫的是安東尼讀《聖經》，抵擋美色與貪婪的引誘。中屏畫的是安東尼跪著祈禱，抵抗心

隱士生活圖。

中各種妖魔鬼怪的幻象。這些離奇古怪的怪獸、惡魔圍困在聖安東尼周圍，有讀著《聖經》的老鼠、披著鎧甲的魚、坐在籃子裡拿著刀的猴子、人面獸身的怪物、天空中飛翔的輪船、遠處的屋頂上飲酒作樂的傳教士、裸體的女子、長著雙腿的頭顱四處亂跑、半人半獸的怪物、長腿的罈子、戴頭巾的飛鳥……整個世界都瘋狂了，所有的魑魅魍魎都粉墨登場，忸怩作態地盡情狂歡著。

　　畫家用誇張的藝術手法和象徵意味十足的人物形象來影射當世的現實，而被後世藝術家奉為獨特的超現實主義大師。而他在作品中使用的光線對比堪稱是十七世紀暗色調主義的先驅，並且還嘗試了色彩變幻的效果，這種技法也是影響深遠。

【TIPS】

　　聖安東尼的靈修思想，側重對付肉體與罪惡，還有處理孤獨的問題。他認為，要輕視肉身，才能保全靈魂。因此，應當把所有時間放在靈魂方面，減少對身體的照顧，克己苦身。然而，單單對付肉體未能使靈修生活完整，還需更進一步對付罪惡。而對付罪惡的方法就是要多默想自己的罪和神的審判。同時，心靈的孤獨也是不可忽略的層面，解決的方法就是獨修，藉由長時間的安靜獨處，才能更深刻地看見心靈中的陰暗。

32

棄戎從神

聖馬丁與乞丐

布面油畫 ：《聖馬丁與乞丐》，作者：
埃爾・格列柯。

　　西元三三四年的某一天，上帝派一名天使下凡，命令牠前

往人間考驗凡人的善心。

天使一聽上帝的旨意，表面欣然領旨的同時，心中卻在唉聲嘆氣，祂想著偉大的上帝為什麼不將考驗的方法說詳細一些呢？如此一來，自己也就不至於傷腦筋去想採取什麼方式去考驗那些凡人了。

　　最終，天使考慮到當時是寒冷的冬天，簡直是滴水成冰，就化身成了一個衣不遮體的乞丐，來到一座繁華的城市中，坐在城門附近。

　　「在寒冷的冬天，一個窮得穿不起衣服的乞丐，應該能最大限度地引起凡人的同情心吧！」天使這樣想道。

　　然而，令祂失望的是，無論自己怎樣「可憐」地向來往的人們乞討時，都得不到任何人的憐憫，甚至這些人都沒有多看自己一眼。

　　天使感覺心中有幾分不解和氣憤，心想：「我都這副模樣了，為什麼還得不到人們的憐憫呢？難道所有凡人都是沒有善心的嗎？」

　　就在這時，他聽到城門外傳來了一陣馬蹄聲。

　　只見一名年輕的騎士腰間掛著長劍，跨著一匹高頭大馬，走進城來。

　　似乎感受到有人在注視自己，這名年輕的騎士跳下馬來，看了天使化身的乞丐一眼，隨後皺起了眉頭。

　　「哦？對我的存在感覺到厭惡了嗎？」天使這樣想道。

　　此時，他已經對凡人的本性感到失望透頂，每一次都是用極大的惡意來猜測對方的舉動。

　　這個年輕的騎士名字叫馬丁，他看著在寒風下瑟瑟發抖的乞丐，抽出了腰間的長劍。

　　天使的瞳孔猛然間收縮了一下：「難道他要殺了我？」

只見馬丁抽出長劍，將自己的斗篷分割成兩半，將其中的一半交給了乞丐，對著他點了點頭，也沒有說話，直接轉身離開了。

　　「看來他是個善人呢！」天使眼神柔和地望著馬丁離開的背影，若有所思。

　　聖馬丁這一舉動不僅遭到同伴的譏笑，還受到長官的懲罰：由於毀損軍事配備，他必須接受三天的拘禁。

　　當天夜裡，馬丁做了一個神奇的夢，他夢見了天使與聖子耶穌。

　　只見那名天使指著馬丁對耶穌說道：「就是這位馬丁給我的半邊斗篷。」

　　「這位天使大人，我什麼時候給您半邊斗篷的啊？」馬丁疑惑地問道。

　　這時，天使搖身一變，變成了一個披著半邊斗篷的乞丐，笑著說：「我就是白天的那個乞丐。」

　　馬丁見狀恍然大悟。

　　這時，聖子耶穌對著馬丁說：「你不應該在軍隊，應該為神服務！」說完，天使和耶穌就消失不見了，馬丁也從睡夢中驚醒。

　　醒來後，馬丁想起了夢中的天使以及聖子耶穌所說的話，覺得這是神明給他最明確的指示。

　　於是，他在心中暗暗地做了一個決定。

　　拘禁結束後，馬丁接受了洗禮，成為了一名基督徒，同時他向長官提出了退役的請求，並對大加挽留自己的長官說：「抱歉，我受到上帝的感召，應該為神明服務！為上帝付出一切！」

在這之後，離開軍隊的馬丁成為了一名偉大的傳教士。

埃爾‧格列柯（西元一五四一年～西元一六一四年），是一個天才畫家。他筆下的人物大部分都是頎長的身材，奇怪的表情，在明亮偏冷的不諧和色調襯托下，顯得十分另類。《聖馬丁與乞丐》（現藏於美國華盛頓國立畫廊）便是其中的代表之作。畫面中，騎在馬背上的聖馬丁和路邊的乞丐，頭部很小，身體卻都被拉長了，顯得不合比例。恰恰是這種以彎曲瘦長的身形為特色，用色怪誕而變幻無常的風格奠定了格列柯表現主義及立體主義先驅的地位，並影響了後世的巴勃羅‧畢卡索。

【TIPS】

聖馬丁（西元三一六年～三九七年），生於伊利里亞，青年時代在羅馬帝國軍隊服役。離開軍隊後，他定居普瓦蒂埃，並在高盧等地建立了多所隱修院。任圖爾主教後，依舊過著修士的生活，對基督教的傳播做出了很大的貢獻。

33

夢中的啟示

十字架的勝利

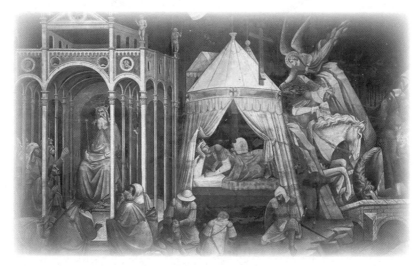

壁畫：《十字架的勝利》，作者：安格諾洛·加迪。

　　西元三一二年十月二十七日的台伯河岸，米爾維安大橋上，
一場羅馬帝國的內部戰爭一觸即發。

這場戰爭爆發得很突然，但是敵我雙方都明白，仇恨的種子在很早以前就已經種下了。

　　在戴克里先時期，這位帝國皇帝的威嚴與權力達到了頂峰，然而他對於治理帝國龐大的疆域實在感到頭痛，於是靈機一動，創立了一個「四帝共治制」的奇葩制度。

　　所謂「四帝共治」指的是，將龐大的羅馬帝國分為東西兩部分，然後各任命一名元首以及一位助手。

　　戴克里先想法是好的，可是他確實高估了後繼者的掌控力，以及人心的私慾。

　　畢竟，不是所有人都能像戴克里先一般，說退位就退位的。

　　在戴克里先退位後，「四帝共治制」名存實亡，魑魅魍魎紛紛冒了出來，他們施展各種伎倆，上演著一幕又一幕荒誕劇，而國家也在他們的「演出」下陷入混亂，最多的時候，帝國內部居然冒出了六個奧古斯都。

　　帝國只有一個，統治者卻出來了六個，這怎麼辦？

　　一個字，打！

　　而這場在台伯河岸發生的戰爭也是基於此，身為敵我雙方的君士坦丁和馬克森提烏斯都是奧古斯都，兩個人甚至還是遠親。

　　但權柄更重要，於是一場關乎帝位以及性命的戰爭開始了！

　　君士坦丁披著大氅，騎在馬上，在侍衛的簇擁下，睒著眼看著米爾維安大橋對面的人山人海。

　　良久，他嘆了一口氣，好像對著侍衛說，也像自言自語地說道：「值

得嗎？」

一旁護衛君士坦丁安全的侍衛們全都低下了頭，誰也沒有回答君士坦丁的自語，好像全然沒聽到一般。

君士坦丁顯然也沒有指望有誰能回答自己的問題，在說完這句話後，他凝視了對岸一眼，調轉馬頭，輕聲道：「回去吧！」說完，便一馬當先地朝著自己的營帳趕了回去。

君士坦丁沒有想到的是，在河的對面，他對手的軍營中，馬克森提烏斯放下了手中攥緊的長弓，臉上滿是緊張的情緒。

當夜，月明星稀。

軍帳外，守備森嚴；軍帳內，燈火搖曳。

君士坦丁躺在床上，恍惚間，覺得自己全身上下輕飄飄的，明明是躺在床上休息，卻覺得自己似乎是飄在雲端。

在半夢半醒間，君士坦丁聽到有一個聲音說道：「你將會成為羅馬帝國唯一的皇帝，成為這地上最偉大的王！」

君士坦丁忍不住張嘴問道：「你是誰？」

那聲音滿帶著威嚴說道：「我是奉上帝神諭前來見你的天使！」

君士坦丁覺得自己此時應該吃驚或者表示尊敬，但他什麼也沒有做，只是喃喃地問道：「至高無上的主會讓我怎麼做？」

天使說道：「用代表基督教的十字架取代了羅馬軍旗上的異教之鷹，你就會贏得這場戰鬥，成為唯一的皇帝！」說完，天使隱沒不見，君士坦丁也沉沉睡去。

第二天，君士坦丁回想起了夢中的情景，立刻下令在軍中豎起巨大

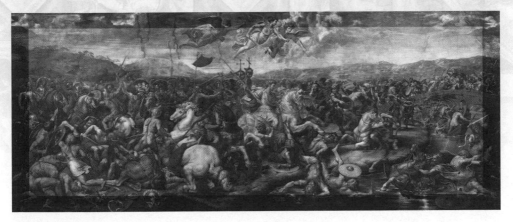

米爾維安大橋戰役。

的十字架。

　　緊接著，戰爭爆發了。

　　說來也奇怪，原本勢均力敵的雙方，在君士坦丁命人豎起十字架之後，居然呈現了一面倒的局面，君士坦丁的士兵們一個個有如神助，很快就將馬克森提烏斯的軍隊打得落花流水。

　　馬克森提烏斯在絕望之中，試圖回到封地負隅頑抗，然而此時唯一的通路──米爾維安大橋上卻擠滿了潰兵。在推搡間，馬克森提烏斯被擠下大橋，掉入河水裡。

　　「救……救命！救救……我！」

　　馬克森提烏斯驚慌地向人求救著，然而潰兵們正忙著逃命，並沒有人搭理這位奧古斯都。

　　就這樣，馬克森提烏斯絕望地溺死在了台伯河中。

　　而君士坦丁也如同上帝所言，後來成為了羅馬帝國唯一的皇帝。

《十字架的勝利》這幅壁畫是義大利畫家安格諾洛·加迪（西元一三五〇年～一三九六年）的代表作之一。安格諾洛·加迪是一位有影響力的畫家，因為他是佛羅倫斯最後一位繼承喬托·迪·邦多納風格的畫家。

在這幅壁畫中，他描繪了君士坦丁大帝在和敵人激戰的前夜，夢見一位天使向他顯示十字架的場面。

畫面正中是敞開的帳篷，君士坦丁正躺在行軍床上沉睡，貼身侍衛坐在床下護衛。天使和十字架從天而降，傳達著上帝的旨意。在創作風格上，整個壁畫既有喬托的畫風，又融入了晚期哥德式的某些元素。

【TIPS】

君士坦丁是第一位皈依基督教的羅馬皇帝，他究竟何時開始信奉基督教，我們不得而知。最普遍的一種說法是在米爾維安大橋戰役的前夕，君士坦丁看到天空上閃耀著十字架樣的火舌與這樣的話：「這是你克敵的跡象。」他在西元三一三年與李錫尼共同頒布《米蘭敕令》，根據這部敕令，基督教成為一種合法的、自由的宗教。敕令還要求歸還先前迫害時期沒收的基督教教會的財產，並規定了星期天為禮拜日。

34

宗教名義下的跨世紀征服

十字軍佔領君士坦丁堡

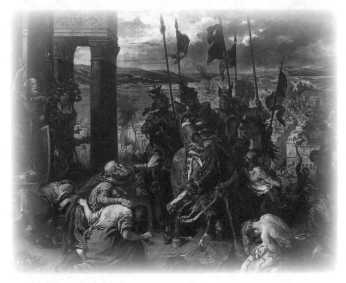

布面油畫：《十字軍佔領君士坦丁堡》，作者：歐仁·德拉克洛瓦。

　　西元一〇九五年十一月的一天，成群結隊的教士、封建主和老百姓早早地來到克萊蒙郊外的空地上集合，在初冬的寒風中等候著教皇來臨。

上午十點左右，伴隨著一陣號角和鼓聲，一輛裝飾華美的馬車駛進人群。在人們的歡呼和吶喊聲中，教皇烏爾班二世走下車來，手執《聖經》登上空地中央的高臺。與此同時，兩百多名全副武裝的衛士手持長矛在高臺四周肅然環立。

　　這時候，人群安靜下來，所有人都將視線集中到這場宗教大會的主角身上。

　　教皇環顧一下人群，挺一下身子，把手中的《聖經》高高舉起，用充滿磁性的嗓音說道：「虔誠的信徒們，你們可曾想到，在東方，穆斯林已經佔領了我們的『聖地』，還在迫害我們的東正教兄弟。現在我以基督的名義命令你們，迅速行動起來，到耶路撒冷把那邪惡的種族，從我們兄弟的土地上消滅乾淨！凡是為解放聖墓而戰鬥過的人，他的靈魂將升入天國！」

　　人群騷動起來，狂熱的信徒們大聲喊道：「消滅異教徒！」、「拯救東方兄弟！」

　　教皇烏爾班二世接著說：「信徒們，耶路撒冷遍地都是牛乳、羊乳和蜂蜜，黃金、鑽石更是俯拾皆是。在上帝的引導下，勇敢地踏上征途吧！你們就是『十字軍』，染紅的十字架就是你們的榮光，主會保佑你們無往而不勝的！」

　　在宗教信仰和物質利益的雙重刺激下，人們爭先恐後地擁上前，向教皇的隨行人員領取紅布做的十字。只有戴上這塊十字紅布，才可以成為十字軍的一員，走上「主的道路」。

　　教皇的號召不脛而走，很快傳遍了西歐各地。封建主、大商人和羅

馬天主教會在「上帝的引導下」，打著從「異教徒」手中奪回「聖地」耶路撒冷的旗號，紛紛成立十字軍。

一〇九六年春，來自法國北部、中部和德國西部窮苦農民組成的十字軍先鋒隊，沿萊茵河、多瑙河向東行進，拉開了東征的序幕。他們衣衫襤褸，沒有給養，沿途只能靠搶劫、偷竊、乞討來維持生活，但每個人的心裡都懷著發財的夢想。

當這批「窮人十字軍」歷盡艱辛到達小亞細亞草原時，迎接他們的是塞爾柱土耳其人裝備精良的鐵騎。一場惡戰之後，「窮人十字軍」大部分被殲滅。

一〇九六年秋，真正意義上的十字軍開始了第一次東征。隊伍由裝備精良、作戰勇敢的騎士組成了，在封建主的帶領下從法國、德意志和義大利出發，一路搶掠，一面東進。他們同樣遭到了塞爾柱土耳其人的輕騎兵襲擊，但這支十字軍非「窮人十字軍」可比，將土耳其人打得落花流水。到了一〇九八年，十字軍攻佔了底格里斯河與幼發拉底斯河上游的埃德薩和地中海岸的安條克。

十字軍在東方節節勝利的消息傳到歐洲，西歐的商人紛紛傾囊相助，每天有大批的物資運抵地中海東岸。

一〇九九年七月，耶路撒冷被攻佔。十字軍把城中居民都視為「異教徒」，逢人便殺，見物即奪。在阿克薩清真寺裡，有一萬多名無辜的平民被殺害，鮮血匯成了河流。整座城市被洗劫一空，十字軍將士一夜之間變成了富翁。攻佔耶路撒冷後，十字軍在西亞土地上建立起幾十個國家，其中最大的是耶路撒冷王國。然而，這些國家並不穩固。

一一四四年，愛德沙伯國被塞爾柱土耳其人消滅，其他十字軍國家也風雨飄搖，危若疊卵。

一一四七年，法國國王與德國皇帝親自統兵進行第二次十字軍東征，歷時兩年，宣告失敗。

一一八七年，經過精心準備，英國、法國和德國的君王共同發動了第三次十字軍東征，由於內部矛盾分化，再次失敗。

一二〇二年，在教皇鼓動下，法國、義大利和德意志的封建主們組織了第四次遠征，並將侵略的矛頭指向了埃及。但是在威尼斯商人的慫恿下，十字軍改變了最初的計畫，在一二〇四年四月，佔領了東羅馬帝國的君士坦丁堡。這批歐洲騎士將收復「聖地」的聖諭拋在腦後，毫不留情地洗劫了這個信奉同一個「十字」的國家，拜占庭帝國近千年的文化藝術珍品遭到徹底的搶劫和破壞。

第五次十字軍東征是一二一七年～一二二一年，第六次是一二二八年～一二二九年，第七次是一二四八年～一二五四年，第八次在一二七〇年。但這幾次已是十字軍東征火焰的迴光返照而已。

一二九一年，十字軍最後

君士坦丁堡。

一個陸上據點阿克城被穆斯林攻克，至此，延續兩百年的東征徹底告終。

　　歐仁・德拉克洛瓦（西元一七九八年～一八六三年），十九世紀法國浪漫主義畫派代表畫家，被稱為「浪漫主義的獅子」。他是法國古典主義畫派奠基人雅克・路易・大衛的學生，對尼德蘭畫家彼得・保羅・魯本斯的強烈色彩的繪畫極為推崇，並受到同時代畫家席里柯的影響，熱衷於發展色彩的作用。

　　在《十字軍佔領君士坦丁堡》這幅油畫中，人們被屠殺，城市被燒毀，天空烏雲密布，四處硝煙瀰漫，強烈的明暗對比和富有戲劇性的構圖，使得整個畫面充滿了悲壯的氣氛。

【TIPS】

　　十字軍，由天主教士兵組成的軍隊，曾參加東征，士兵都配戴十字標誌，因此稱為十字軍。當時，歐洲社會各階級均參加十字軍東征。以教皇為首的教會上層僧侶是十字軍東征的思想鼓動者和總策劃者。

35

天使在哭泣

耶路撒冷的所羅門牆

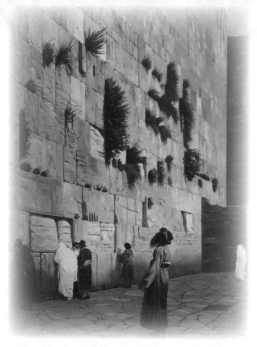

布面油畫：《耶路撒冷的所羅門牆》，作者：
讓－萊昂·傑羅姆。

　　哭牆又稱西牆，是猶太教珍貴的遺跡。從外表看，這只是
一面普通的大牆，每天都沉默地矗立著，可是許多猶太人來到
此處，就要在牆下痛哭一番，這是什麼原因呢？

大約在西元前兩千年，在先知亞伯拉罕的帶領和千辛萬苦的尋找下，猶太民族的祖先希伯來人來到這塊被耶和華祝福的土地上定居繁衍，成了他們的美好家園，天使賜其名曰「以色列」。

經過一代代的繁衍生息，西元前九七三～前九三三年，大衛的兒子所羅門王創造了一個輝煌的時代，他帶領猶太人建立了雄偉壯麗的所羅門聖殿，來供奉耶和華。從此，這裡成了猶太人心目中最神聖的地方。

西元三十年代時，上帝的兒子耶穌被派遣到人間來，盡職地向人們傳播真理、宣講「福音」、展現各種神跡的時候，卻受到猶太祭司們的嫉妒以致遭到逮捕。

耶穌被帶到當時的羅馬總督彼拉多面前。

經過交談，彼拉多知道耶穌無罪，想釋放他，但猶太人被那些祭司蒙蔽了眼睛，群情激憤，堅持要釘死耶穌。

彼拉多明白殺害耶穌罪孽深重，於是他當眾洗手，說：「流這義人的血，罪不在我，你們承擔吧！」猶太人大言不慚地表示：如果耶穌無罪，就讓我們和我們的子孫承擔這一切。於是，耶穌就被冤屈地釘死在了十字架上。

釘死耶穌後三十餘年，猶太人真的應了他們的諾言，開始承擔當初犯下的滔天大罪。

西元七〇年～一三五年，羅馬皇帝三次遠征耶路撒冷。羅馬軍隊攻入城內，耶路撒冷被夷為平地，被釘上十字架的人數不勝數，城中六十萬人只剩下七萬活口，且都被賣為奴隸。一次次犧牲慘烈的戰爭中，整個猶太戰爭中起義人民死難者達一百一十萬，原本聖潔又富裕的耶路撒

冷古城聖殿被洗劫一空，七寶燭臺等聖物被運往羅馬。

　　猶太民族國破家亡，被掠為奴，離鄉背井，開始了一個民族的全球流浪史，直到一九四八年才重建以色列國。

　　如今，結束漂泊的猶太人來到哭牆面前怎能不痛哭流涕，哀慟民族的流離失所和苦難的歷史。

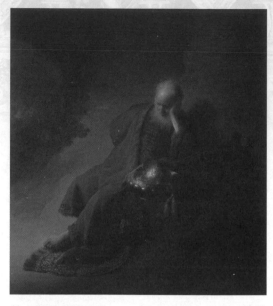

林布蘭的傳世之作——《先知費利米哀悼耶路撒冷的毀滅》。

　　當所羅門聖殿被熊熊大火燒毀時，一個時代倒塌了，就像是猶太人曾經堅定不移的信仰轟然倒塌了。

　　相傳，六位聖潔的天使曾經坐在聖殿的一面牆上哀泣，祂們的淚水順著牆往下流，流入石縫中，從此黏結得緊緊的，大牆也就永遠不倒了。這面牆被後來的猶太人建成了哭牆，聳立在那裡，看歷史滄桑，看時代變幻，靜靜地見證著這段歷史悲劇。善良的天使是為這段悲劇而哭泣的，猶太民族曾經是上帝最寵愛的民族，被耶和華救出埃及，脫離終生為奴的痛苦生涯。耶和華也是猶太人唯一信奉的神。可是猶太人卻恩將仇報，被利益蒙蔽了心靈，釘死了耶和華派來凡間的使者耶穌，用子子孫孫流下的血和淚償還，才造成了民族苦難的歷史。

【TIPS】

　　耶路撒冷猶太教聖跡哭牆又稱西牆，亦有「嘆息之壁」之稱。猶太人相信它的上方就是上帝，所以凡是來這裡的人，無論是否為猶太人都一律戴小帽，因為他們認為，讓腦袋直接對著上帝是不敬的。

36

七十個七次的寬容

彼得的否認

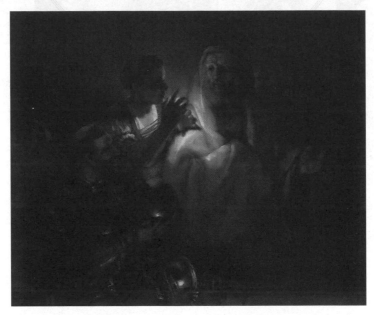

布面油畫：《彼得的否認》，作者：林布蘭‧梵‧萊茵。

彼得對耶穌說：「主啊！我的兄弟得罪了我，我應該饒恕他幾次呢？饒恕他七次可以嗎？」耶穌說：「我對你說，不是七次，而是要饒恕七十個七次。」

然後，耶穌給彼得講了一個故事：「天國有一個主人，要和他僕人算帳。正在算帳的時候，有人帶了一個欠了一千萬銀子的人來。這個人沒有辦法償還這麼多錢，主人便吩咐說，把他和他的妻子、兒女，以及他所有的一切都賣了，來償還他的債務。這僕人匍匐在地向主人請求說：『寬容我吧！將來我會將債務都還清的。』那僕人的主人動了仁慈之心，便將這人放了，還免了他所有的債。

　　這僕人走了出來，恰好遇見了他的一個同伴，正好這人欠他十兩銀子，僕人立刻揪著他，掐住他的喉嚨，說：『你快把欠我的錢還我。』他的同伴立刻跪下來向他央求，請他寬限，並答應將來一定會還清欠債。然而，這僕人並不肯答應同伴的請求，他拉著對方，將對方送入了監牢，要等他還了所有的欠債才放他出來。

　　其他同伴們看到他的所作所為，非常憤怒，便把這事告訴了主人。於是，主人叫了這僕人前來，對他說：『你這惡奴才，你央求我寬限你的欠債，我就把你所欠的都免了。難道你不應該像我憐憫你一樣憐憫你的同伴嗎？』主人非常生氣，將僕人交給了掌刑人，要求他還清所有的欠債。」

　　最後，耶穌告訴彼得說：「你們每個人若不從心裡饒恕你的弟兄，那我的天父也要這樣對待你們了。」

　　耶穌心懷大愛，即使彼得曾經三次否認認識自己，還是把天國的鑰匙交給了他。

　　當時，耶穌被猶大出賣而被捕，彼得躲藏在暗處。

　　看著眾人押解耶穌遠去，彼得暗中在後面跟隨，混在差役中進了大

祭司的院子，在外面等候，探聽耶穌受審的消息。

　　看門的使女見彼得眼生，問道：「你和那個被押的人是一夥的嗎？」彼得說道：「我不是。」

　　夜間天氣很冷，僕人和差役在院子裡面生起了一堆火，彼得混在裡面烤火取暖。旁邊的一個差役問彼得：「你不是和耶穌是一夥的嗎？」彼得發誓說：「絕對不是！」

　　這時候，那個耳朵被砍傷的人出來了，認出了彼得，驚訝地說：「你不是剛才和耶穌在一起的門徒嗎？」彼得發咒起誓：「我不認識那個人！」

　　這時候天光大亮，公雞打鳴了。彼得想起耶穌此前對他的預言：「雞叫之前，你會三次不認識我。」想起了耶穌的這句話，彼得走出院子，哭了起來。

　　油畫《彼得的否認》（現藏於荷蘭阿姆斯特丹國立博物館）被認為是林布蘭晚年第二次藝術高峰的經典之作。畫面描繪的是，士兵詢問彼得是否認識耶穌，彼得為了逃避抓捕，極力辯解的時刻。

　　林布蘭採用強烈的明暗對比畫法，透過隱蔽的光源照亮了彼得的臉，來表現彼得的內心掙扎。黑暗中，兩名士兵焦急地等待著彼得的回答。整個作品生動展現了林布蘭在嫻熟掌控光影之外的敘事能力。

【TIPS】

　　寬恕是聖經中一個極大的主題。上帝造人，神愛世人，儘管人原本就是因為犯了錯才會被神從伊甸園中趕出來的，但上帝並未放棄祂的子民，依舊以仁慈之心，關愛著祂的每一個信徒。

　　所以，我們要像上帝一樣愛人，愛人如愛己，赦免別人如同神赦免我們一樣。

　　要記住：神寬恕我的，永遠比我寬恕其他人的更多。我們都是罪人，都是不完美的，所以難免會傷害到其他人；同樣的，別人也有可能會傷害到你。不論是誰，都必須包容彼此的過失，憐憫才是人類最美化的素質。

　　饒恕冒犯你的人，饒恕七十個七次。

37

七宗罪

但丁與維吉爾在地獄中

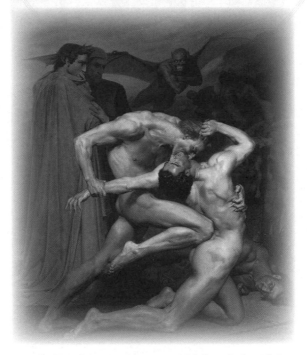

布面油畫:《但丁與維吉爾在地獄中》,作者:威廉.
阿道夫.布格羅。

　　威廉是紐約警察局的刑事警官,也是個兇殺案專家,現在,
他還有七天就要退休,可以真正地放鬆下來,享受生活了。

為了接替他的工作，上司給他指派了一個新搭檔米爾斯。

　　米爾斯是個年輕氣盛的小伙子，剛剛才和妻子翠西一同搬到紐約，希望能在這座繁華的大都市裡接手一些大案子。

　　對於謹慎老成的威廉，米爾斯很不以為然。

　　他們很快遇到了第一件案子：一個胖得出奇的男人在家中死亡了。可是，兩人並未在現場發現什麼有價值的線索。案子還未告破，另一起謀殺案又發生了，這次是一位富有的辯護律師，在凶案現場的地板上，兇手用血寫著兩個字：貪婪。

　　這兩個字引起了威廉的注意，他回到第一個死亡現場細心查找，終於在冰箱後面發現了兩個字：暴食。這時他們才醒悟，原來這個男人是被強迫吃下大量的食物直到胃被撐破而死的。兩人的死因讓威廉想起了《聖經》中的七宗罪：暴食、貪婪、懶惰、憤怒、驕傲、淫慾和嫉妒。他判斷，兇手很可能是按照這七宗罪來施行自己的謀殺計畫的，接下來，應該還會有對應剩下五個罪孽的人遭到殺害。可是，米爾斯並不相信威廉的推測。

　　在第二個凶案現場，員警發現了律師的當事人毒販維克多的指紋。他有前科，而且有心理疾病，威廉他們開始懷疑，他就是那個殺人犯。可是，當員警趕去拘捕他的時候，卻發現他早已經死了，而現場的牆上寫著「懶惰」兩個字。他也成為了七宗罪的受害人。

　　威廉經過大量的調查，終於把目標鎖定為記者約翰‧多伊，一個為了不留下自己的指紋而將手指上的皮剝掉的變態者。

　　威廉和米爾斯趕往約翰家中，卻發現他早已經逃走。

在約翰家的搜尋中，他們發現了一張金髮妓女的照片。等警方找到這名妓女的時候，她也已經被謀殺，身邊寫著「淫慾」兩個字。

這天已經是威廉的退休日了，可是就在這時，威廉接到了約翰的電話，告訴他們，他又再次犯罪了。威廉他們找到了死者，這次的死者也是一個女人，死在了自己的床上，床頭的牆上，寫著「驕傲」兩個字。

威廉決定，辦完了這個案子再退休。但就在這時，約翰卻突然來警局自首了。威廉相信事情沒這麼簡單，因為七宗罪的最後兩宗，還並未完成，約翰一定還會耍花招。

約翰招認說，自己還犯下了兩宗罪案，願意帶他們去找。

就在這時，有人給米爾斯送來了一個包裹，米爾斯打開包裹，卻發現裡面竟然是翠西的頭顱。

約翰得意地告訴米爾斯，他嫉妒米爾斯和妻子的恩愛，所以，他自己犯下了嫉妒之罪。

悲傷過頭的米爾斯再也無法克制自己的情緒，他拿起槍，在眾人面前殺死了約翰。

至此，他也犯下了「憤怒」之罪，陷入了約翰精心設計的圈套。

七宗罪的罪惡，至此結束。

布格羅的名作《但丁與維吉爾在地獄中》，主題取自於《神曲》中所描繪的但丁和維吉一起遊覽地獄的場景。

畫面中，左邊兩個路人是頭戴橄欖枝環的但丁與維吉爾，最中心兩個互相廝打的罪人，說的是暴怒。緊接著他們後面，是一個躺在地上的

人，他漠視眼前發生的一切，這說的是懶惰。而更遠處的人群，分別描繪了傲慢、妒忌、貪婪、貪食和色慾。

　　布格羅一改以往柔美的人體，用狂烈、鮮明的色彩，將人物的肌肉線條描繪出來，動作也刻劃得相當誇張，形成了一幅張力十足的畫面。

【TIPS】

　　提起但丁，就不能不提及他的《神曲》。《神曲》講述了三十五歲的但丁在一座黑暗的森林中被三隻分別代表貪婪、野心和享樂的野獸攔住，情急之下，他意外喚出了古羅馬詩人維吉爾的靈魂。維吉爾的魂魄引領但丁穿過地獄、煉獄，來到貝特麗絲的魂魄面前。貝特麗絲帶但丁飛上天堂，最後見到了主宰真理的上帝。

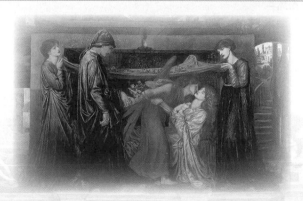

但丁之夢。

38

最忠實的信徒約伯

《約伯記》插圖

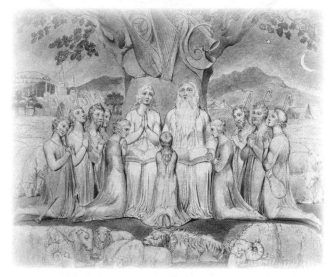

版畫：《約伯記》插圖之《約伯和他的家庭》，作者：威廉·布萊克。

　　在烏斯地有一個人，名叫約伯，他正直、虔誠，敬畏神，遠離惡事。約伯生了七個兒子、三個女兒，他的家產有七千隻羊，三千隻駱駝，五百對牛，五百頭母驢，並有許多僕婢，非常富有。

有時，約伯的兒子在自己家裡擺設筵席，命人去請了他們的三個姐妹來，與他們一同吃喝。當設宴的日子過了之後，約伯就命人去叫他們自潔，他自己則清早起來，按照他們的人數獻燔祭。因為他說，我擔心我的兒子犯了罪，心中忘掉了神靈。

　　他經常做這樣的事。

　　有一天，上帝耶和華看到了撒旦，問道：「你從哪裡來？」

　　撒旦回答說：「我從地上走來走去，往返而來。」

　　耶和華又問撒旦說：「你曾用心察看我的僕人約伯沒有？地上再也沒有人像他那樣，完全正直，敬畏神，遠離惡事。」

　　撒旦回答道：「約伯敬畏神，並非是無緣無故的啊！還不是因為祢在四周圍上籬笆，圍護他和他的家，以及他所有的一切嗎？他所做的事都獲得了祢的賜福，他的家產也在增多，如果祢毀掉他所有的一切，他一定會當面拋棄祢的。」

　　聽到這些，耶和華便對撒旦說：「我將他所有的東西都交由你處置，但是你不可以伸手加害於他。」

　　撒旦允諾了耶和華，便離開了。

　　一天，約伯的兒女們正在他們的長兄家裡吃飯喝酒，忽然有報信的人來見約伯說：「本來牛正在耕地，驢在旁邊吃草，但示巴人忽然闖來，把牲畜擄走了，還將其他人都殺了，只有我一個人逃脫了，回來報信。」

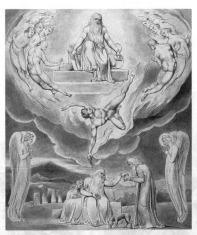

《約伯記》插圖之《撒旦展望上帝和約伯的慈善 》。

這人還沒說完的時候，又有一個人來了，說：「神從天上降下火來，將羊群和僕人都燒死了，只有我一個人逃脫了，回來報信給你。」

他還在說話的時候，又有人來說：「迦勒底人分成三隊突然闖來，把駱駝擄走，把僕人都殺了。只有我一個人逃脫，來報信給你。」

他還未說完的時候，又有一個人來說：「你的兒女正在他們長兄的家裡吃飯喝酒，突然狂風大作，風將房子吹塌了，壓在你的兒女們身上，他們都死了。只有我一個人逃脫，來報信給你。」

聽到這些，約伯便站了起來，撕開外袍，剃了頭，伏在地上下跪說：「我是赤裸著從母胎中出來的，也將會赤裸著回去。我的東西都是耶和華賞賜的，耶和華收回去也是自然。耶和華的名是應當稱頌的。」就算遭遇了這樣的事，約伯也不犯罪，也不會認為上帝是愚妄的。

撒旦不甘心，繼續折磨約伯，讓他從腳掌到頭頂長滿了毒瘡。

約伯就坐在爐灰中，用瓦片刮身體。

他的妻子看到他這樣子，便對他說：「你還要堅持你的純正信仰嗎？你放棄上帝，死了算了。」

約伯卻對妻子說：「妳真是一個愚頑的婦人。難道我們只能從上帝手中得福，不能受禍嗎？」就算遭遇了這樣的事，約伯也不會在言詞上犯罪，放棄信仰。

見到約伯如此忠誠，耶和華便結束了他的苦境，並賜給他比原來更多的東西。

約伯有了一萬四千隻羊，六千隻駱駝，一千對牛，一千頭母驢，他又有了七個兒子，三個女兒，在全天下的女人中，找不到像約伯的女兒

那樣美貌的。

　　此後，約伯又活了一百四十年，見到了他的第四代子孫，直到安詳過世。

　　威廉·布萊克（西元一七五七年～一八二七年），英國浪漫主義繪畫的代表人物，他的作品帶有濃厚的神祕色彩和宗教情緒。

　　他所畫的《約伯記》插圖主要是指一系列的二十二雕刻版畫（西元一八二六年出版），這些雕刻插圖被認為是布萊克最偉大的傑作。

【TIPS】

　　故事中的約伯是上帝最忠實的信徒，就算歷經劫難，也絕不改變自己的信仰，而與他可成對比的，則是他的妻子，當面對挫折之時，約伯的妻子便勸丈夫放棄對上帝的信仰，甚至讓丈夫一死了之。因為她的愚昧與不堅定，她被視為背離神的女人。

39

吹響末日號角

最後的審判

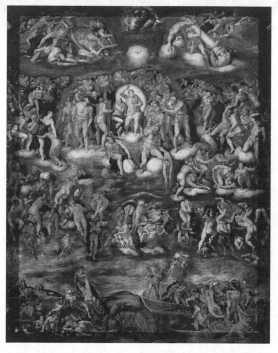

壁畫：《最後的審判》，作者：米開朗基羅・博那羅蒂。

　　《新約・啟示錄》是《聖經》中最難理解的一部分，對它的解釋五花八門，但對這一段公認的就是，它預言的是世界末日的情景。

上帝耶和華要審判那些不信仰自己，而去祭拜鬼魔，多行罪惡之事的人們。當七位天使依次吹響號角的時候，大地上的生物都會被滅絕和清洗，從而重新建立其基督的王國。因此，天使的號角也就預示這世界末日的到來。

在《新約·啟示錄》中記載了這樣一幕：當羔羊揭開第七印的時候，天上寂靜了片刻。約翰看見了上帝面前站著七位天使，上帝將七隻號角賜給祂們。另外有一位天使拿著香爐，裡面盛滿了壇上的火，倒在地上，隨即便雷聲轟鳴、閃電交加，大地開始震動了起來。

拿著號角的七位天使，依次吹響了手中的號角。

第一位天使吹號了，冰雹與火攙著血落在地上。地的三分之一和樹的三分之一都被燒了，一切的青草也被燒了。

第二位天使吹號了，彷彿被點燃的大山扔在了海裡。海的三分之一變成了血，海中的活物死了三分之一。船隻也壞了三分之一。

第三位天使吹號了，就有燒著的大星，好像火把從天上落下來，落在江河的三分之一，和眾水的泉源上。這顆星星名叫「茵陳」，眾水的三分之一便變成了茵陳。因為水變苦了，死了許多人。

第四位天使吹號了，太陽的三分之一，月亮的三分之一，星辰的三分之一，都被擊打。於是日月星的三分之一都黑暗了，白晝的三分之一沒有光，黑夜的三分之一也沒有光。約翰看見一隻鷹飛在空中，並聽見牠大聲說，三位天使要吹響其餘的號角，你們住在地上的人，將要面臨災禍了。

第五位天使吹號了，約翰就看見一顆星從天落到地上。上帝將深淵

的鑰匙賜給他，他打開了那無底坑，便有煙從坑裡往上冒，好像大火爐的煙。太陽和天空，都因這煙昏暗了。有蝗蟲從煙中飛出來，耶和華賜給了牠們能力，就好像地上蠍子的能力一樣。上帝吩咐牠們說，不可傷害地上的草和各樣樹木，唯獨要傷害額上沒有神印記的人。但祂也不許蝗蟲害死他們，而要讓他們遭受五個月的痛苦。

這痛苦就像蠍子螫人的痛苦一樣，讓人在那些日子裡求生不得，求死不能，就算想死卻也死不成。那些蝗蟲的形狀，就好像準備出戰的馬一樣，頭上戴的好像金冠冕，臉好像男人的臉。牠們的頭髮像女人的頭髮，牙齒像獅子的牙齒，胸前有甲好像鐵甲。牠們翅膀的聲音，好像許多車馬奔跑上陣的聲音，牠們有尾巴像蠍子，尾巴上的毒鉤能傷人五個月。從無底坑中來的一個叫做亞巴頓（破壞）的使者，是牠們的王。三樣災難的第一樣過去了，但還有兩樣災禍要來。

第六位天使吹號了，約翰聽見有聲音從神面前金壇的四角出來。那聲音吩咐那吹號的第六位天使，讓祂放了捆綁在伯拉大河的四個使者。那四個被釋放的使者早就準備好了，到某年某月某日某時，要殺人的三分之一。他們帶著二萬萬的軍馬，那些騎馬的胸前有甲如火，還有紫瑪瑙與硫磺。馬的頭好像獅子頭，有火，有煙，有硫磺，從馬的口中出來。這幾樣就殺死了三分之一的人，其他沒有被這災難殺死的人，仍然不悔改自己所做的錯事，還繼續祭拜鬼魔，和那些不能看，不能聽，不能走，金、銀、銅、木、石的偶像，也不悔改他們那些兇殺，邪術、姦淫、偷竊的事。他又看到一位大力的天使從天上下來，身上披著雲彩，頭上有彩虹，臉如太陽一般榮耀，兩腳像火柱。這天是手中拿著展開的書卷，

祂用右腳踏海，左腳踏地，開始大聲呼喊，好像獅子的吼叫，祂喊完了，就有七雷發聲。約翰知道這七雷發聲的意思，正好寫出來，卻被天上的聲音阻止。那天使還向神起誓說，不會再拖延了。

吹號角的天使。

　　在第七位天使吹號發聲的時候，神的奧祕就成全了，正如神所傳給祂僕人眾先知的佳音。大災難已經過去，基督的國度已開始了。世上的國成了我主和主基督的國。祂要做王，直到永遠。

　　這個傳統題材內容是耶穌被釘死後復活，最後升入天國，他在天國的寶座上開始審判凡人靈魂，此時天和大地在他面前分開，世間一無阻攔，大小死者幽靈都聚集到耶穌面前，聽從他宣談生命之冊，訂定善惡。凡罪人被罰入火湖，做第二次死，即靈魂之死，凡善者，耶穌賜他生命之水，以求靈魂永生。以此宣傳人死後凡行善升天、作惡入地的因果報應。

　　《最後的審判》是義大利文藝復興大師米開朗基羅於西元一五三四年至一五四一年受命於羅馬教宗儒略二世為西斯廷天主堂繪製的一幅巨型祭臺聖像畫。

這幅壁畫尺度巨大，佔滿了西斯廷天主堂祭台臺後方的整面牆壁，描繪有四百多個人物。他們都是以現實和歷史中的人物為模特兒的。

畫面大致可分為四個階層，最上層是天國的天使，畫面中央是耶穌基督，下層是受裁決的人群，最底層是地獄。

壁畫上耶穌是個壯年英雄的形象，神態威嚴，高舉右臂宣告審判開始。在他右側的聖母瑪利亞，蜷縮在耶穌右側，用手搜緊頭巾和外衣，不敢正視這場悲劇。在他左側，彼得拿著城門鑰匙正要交給耶穌。

背負十字架的安德列、拿著一束箭的殉道者塞巴斯提安、手持車輪的加德林、帶著鐵柵欄的勞倫蒂，都在畫面上得到了展現。特別是十二門徒之一的巴多羅買，手提著一張從他身上扒下來的人皮，更讓人驚恐。這張人皮的臉就是米開朗基羅自己被扭曲了的臉形。和巴多羅買對應的，是左手背小弟子的亞當，後面圍紅頭巾的女人是夏娃。

在這些使徒的下面，是一些被打入地獄的罪人，有的在下降，有的因為生前行善，正在漸漸上升。而在畫面的右下角，是長著驢耳朵，被大蛇纏身，周圍還有一群魔鬼的判官赫拉斯。這就是暗指教皇的司禮官，即那個曾在教皇面前攻擊米開朗基羅這幅壁畫的比阿喬‧切薩納形象。

這幅壁畫的中心主題是人生的戲劇，人註定要不斷背離上帝，罪孽深重，但終將得到拯救。

　　在米開朗基羅剛去世不久，司禮官比阿喬·切薩納在新教皇保羅四世面前搬弄是非說：「在一個神聖的地方，畫這麼多裸體形象，不合時宜。」於是，保羅四世下令給所有裸體人物畫上腰布或衣飾。受命的畫家們於是被謔稱為「內褲製造商」。

第二章

畫筆上的佛光

40

從王子到佛陀

夜半逾城削髮圖

泰國佛畫：《夜半逾城削髮圖》，作者：佚名。

　　佛教誕生於西元前六世紀以前的古印度，創始人是喬達摩·悉達多，因為屬於釋迦族，人們又稱他為釋迦牟尼，意思是釋迦族的聖人。

他的父親是淨飯王，母親是摩耶王后。相傳，在懷他前，摩耶王后曾夢見一頭六牙白色大象騰空從右肋進入自己的腹中。因為白象是印度的聖物，所以王后懷孕後，心情愉悅，心靈純淨祥和，甚至斷了貪慾，每天只是到幽靜的樹林和水溪旁散步，無憂無慮。而皇宮御苑中也出現了祥瑞：百鳥群集，唱著動聽的歌聲，四季花卉同一時間盛開，最為奇異的是，宮內的大池塘中突然長出一朵大如車輪的白蓮花。

按當時的風俗，女人第一胎分娩要到娘家去，於是，摩耶王后帶著隨從踏上了回天臂城的旅程。

在途中，摩耶王后感到疲乏，就在蘭毗尼花園下轎，到園中休息。

她走到一棵枝葉茂盛的無憂樹下，見樹上盛開的花色澤鮮豔，香氣四溢，便忍不住伸手去採摘鮮花。沒想到驚動了胎氣，只好在樹下生下王子，就這樣，披著一身金光的悉達多從母親的右肋下生出。

據說，悉達多降生時，樂聲四起，花雨繽紛，天空還瀉下一暖一涼的兩股淨水，為王子沐浴。

剛出生的悉達多與其他嬰兒很不一樣，不僅不哭不鬧，還能穩穩地自行七步，一步一蓮，步步生蓮，然後右手指天，左手指地，大聲宣稱：「天上天下，唯我獨尊！」

王子誕生後第五天，淨飯王為他取名

藍毗尼花園王子誕生圖。

叫喬達摩‧悉達多。

悉達多，意為「吉祥」和「成就一切」。

悉達多王子自小就有慧根，長大後，他對人生有了更深的思考：「世間有數不盡的苦難，一味追求享樂能擺脫痛苦嗎？生命如此短暫，享樂又能到幾時？」

一次，悉達多王子乘馬車出城。他先在城東門看見一個鬚髮全白、彎腰駝背、行走艱難還不斷呻吟的老人；接著又在城南門見到一個滿身生瘡流血的病人；後來他又在城西門看見兩個人抬著一個死屍迎面走來，隨行的親屬悲痛地哭嚎著。

親眼目睹這些人世苦難，悉達多王子在馬車裡不禁滿心愴然，想到人活在世，既無法避免死亡的恐懼，又不能忍受至親離去的痛苦，這令他更深刻地思考起生死輪迴。

馬車來到城北門，悉達多王子看到一位身披袈裟、手持缽盂的出家人。

他問僕人：「這是什麼人？」

僕人說：「這是出家人。」

悉達多王子又問：「什麼是出家人？」

僕人回答：「一心追求真理、捨家棄子、拋棄七情六慾、遵守戒律的人。他們相信一旦得道，就可以脫離生老病死的痛苦。」

悉達多王子聽後，竟一心嚮往起出家來了。

淨飯王知道後，打算從此不讓他出宮，但是悉達多王子非常堅定，最後決定逃離王宮。

中國農曆的二月初八午夜，悉達多王子跨上一匹名為「犍陟」的白色駿馬，毅然離開了父親為自己修建的豪華宮殿，在白茫茫的月色中，朝山林飛馳而去。

等到天剛破曉，悉達多王子便揮劍斬斷了自己的頭髮，換上出家人的服飾，然後傳信回宮，說自己已經出家修行去了。

美國三藩市亞洲藝術博物館收藏的泰國佛畫《夜半逾城削髮圖》描繪了悉達多王子在眾天神的引路和護衛下離開王城的情形。

此畫精美細膩，人物清新亮麗，生動風趣，是描繪悉達多王子踰城出宮、削髮出家繪畫中最為完整、精美傳神的一幅。

【TIPS】

　　佛教畫的種類，總的來說，可以分為圖和像兩大類。所謂像，是指一幅畫中單獨畫一像，或一幅畫中雖畫有多像，其內容都只是側重在表現每一像的儀容形貌，別無其他的意義。所謂圖，是指一幅畫中以一尊像為主體，或多尊像共同構成主體，其中有主有伴，共同展現一項故事。

41

降魔成道

出山釋迦圖

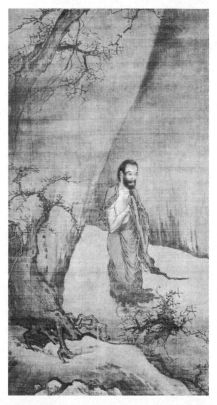

絹本佛畫：《出山釋迦圖》，作者：梁楷。

　　悉達多王子出家後，一心修苦行道，完全不顧口腹之飢、
皮肉之苦。

一日，他來到菩提伽耶，在一株高大茂密的菩提樹（即無花果樹）下結跏趺坐，並立下誓願：「不成正等正覺，誓不起此座！」隨後，他靜思默想，用大智慧觀照宇宙人生的緣起本心，進入一種「明白」或「醒悟」狀態，達到「既不知道滿意又不知道失望」的境界。這時，就見祥光四起，天地間光明無限。

祥光驚動了魔王波旬，牠不希望悉達多證悟正覺，就派出三個魔女前去蠱惑破壞。

這三個魔女分別叫特利悉那（愛慾）、羅蒂（樂慾）、羅伽（貪慾），她們盛裝以待，分外妖嬈地來到悉達多身前，一會兒殷勤獻媚，一會兒嫣然挑逗。但是，悉達多心念寂定，對她們視而不見，彷彿出淤泥而不染的蓮花一般，格外清高。

三個魔女仍舊不肯死心，竭盡種種妖嬈之態，淫蝶之狀。

悉達多訓誡她們道：「妳們形體雖好，但是心不端正，好比精美的琉璃瓶裝滿了糞土，不自知恥，還敢來誑惑人嗎？」接著，他施展法力，使魔女得見自身惡態，只見骷髏骨節，皮包筋纏，膿囊涕唾，醜狀鄙穢。

魔女們見此，自慚形穢，灰土頭臉地逃走了。

第一招失敗，魔王波旬並不甘心，接著派出魔將魔兵，以及各種毒蟲怪獸，帶上毒雷毒箭，向菩提樹下的悉達

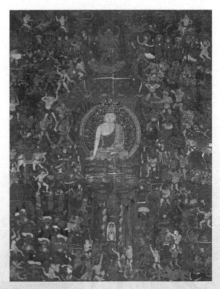

降魔成道圖。

多殺奔過來。

悉達多端坐如故，飛箭毒雷紛紛墜落在他身邊。魔王大驚，卻依舊不肯認輸，牠氣急敗壞地說：「你從小在王宮中長大，生活安逸，從來沒有積德造福，怎麼可能獲得正覺？你不要白費工夫了，還是回王宮享受榮華富貴去吧！」

悉達多慨然回答：「我前世曾經佈施頭顱、手腳無數次，從三僧祇無央數劫以來，積集了無量福德智慧，圓滿了六度萬行，怎麼說我不能獲得正覺呢？」

魔王波旬不服：「佈施可不是吹出來的。我佈施過一次，遂做了魔王，有人可以為我作證。你說前世佈施過，有誰為你作證？」

悉達多見牠咄咄逼人，不得不以右手指尖輕觸地面，說道：「無私的大地啊！請為我作證！」話音剛落，就見地神從地底湧現，站在正前方，對著波旬說：「我就是證人！」

魔王波旬理屈詞窮，不由得惱羞成怒，率眾傾巢來攻。

悉達多身放金光，魔眾盡皆跌撲。天帝又請菩薩相助，菩薩施法，洪水洶湧而出，惡魔怪獸盡淹其中，狼狽敗退。

魔障已退，悉達多從離惡法以生喜樂的初禪天，逐漸進入只知施予而不求回報的四禪天，並在入夜時獲得天眼通，遍觀十方無量世界和過去世、現在世、未來世的一切事情。凌晨時分，他大徹大悟，終於獲得無上大道，成為圓滿正等正覺的佛。

梁楷，南宋人，生卒年不詳，在南宋寧宗時擔任畫院待詔。他師法賈師古，善畫山水、佛道、鬼神，而且青出於藍。他喜好飲酒，不拘禮

法，人稱是「梁瘋子」。傳世作品有《六祖伐竹圖》、《李白行吟圖》、《潑墨仙人圖》、《八高僧故事圖卷》等。

　　他所畫的《出山釋迦圖》（現藏於日本東京國立博物館），描繪了釋迦牟尼苦修悟道後從山洞崖壁間走出來的一剎那情形。此時的釋迦牟尼已經瘦得不成人形，鬍鬚、頭髮散亂不堪，胸上、手臂、腿足上的毛髮枯黃散亂，多日未曾修整，但神色堅毅、目光清澈寧靜，在精神上得到了的無上解脫和超越，這給人們留下了極為深刻的印象。梁楷透過精細的筆法和對畫面蕭疏、冷清氛圍的塑造，微妙地烘托出釋迦牟尼大徹大悟之後的動人形象。

【TIPS】

　　降魔成道在佛陀的一生中，是件非常重要的事件，是佛陀從凡俗轉化為覺悟者的轉捩點。所謂降魔成道，實際上就是佛陀克服自身種種精神障礙，達到心靈的寧靜。佛陀在菩提樹下禪悟，戰勝了思想中的愛慾、憂惱、飢渴、貪慾、昏沉、怯懦、疑惑、虛偽、自私、追求名利等世俗的羈絆，戰勝了自我的精神障礙也就是降伏了魔羅。

　　佛陀戰勝魔羅的思想武器就是他在禪悟中建立的四諦、十二因緣、五蘊、八正道等原始佛教教義。

42

佛陀的老師

燃燈佛授記釋迦

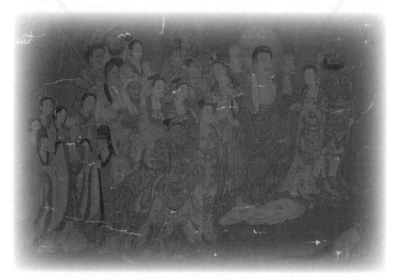

絹本畫：《燃燈佛授記釋迦》，作者：佚名。

　　提到佛，除了他們的才智或者修行，還不得不說說他們的
老師。許多佛都已修習了大乘佛法，這離不開在啟蒙階段點化
他們的老師。

　　其中，最值得一提的老師當數燃燈古佛。

相傳，在無量劫前，有一位鄉下人，曾經在寶體佛的門下修行了一生。寶體佛涅槃之後，這位鄉下人轉生為比丘，生生世世守在寶體佛的舍利塔中，為寶塔點燈，終日不絕。

無量劫後，寶塔已無影無蹤，而這位比丘仍然生生世世護持佛法。他點亮光明慧燈，照亮人群，最後，能作光佛為他授記成佛，尊號燃燈。

按照佛教的說法，燃燈古佛代表著過去世。因他出生時身邊一切事物都是光明萬丈，猶如明燈，故稱其為燃燈古佛。

燃燈古佛為佛而來，為佛而去，他能成為釋迦牟尼老師，是註定的緣分。有一種說法認為，在過去，有一位佛號睫如來，俱足功德。當時有一位修行人見到佛，心生歡喜，想要供養七天。他的一個小弟子將麻油盛在瓦片中，沐浴完之後，以白巾裹頭，自手燃之，用以供養佛陀。此後便得到了佛的授記：「過無數劫你當作佛，頸上肩上各有光明。」這位童子就是燃燈佛。成佛後，他給自己的師父授記：「當得來世做佛，號釋迦牟尼佛，亦當度無量眾生。」

另一種說法認為，燃燈古佛初見前世釋迦牟尼時，釋迦牟尼還只是一個善慧童子。善慧童子雖然年幼，但心思卻十分細膩，已然有了獻花為佛的思想。當時，一位尊貴美麗的王族女子手捧著一束青蓮花。善慧童子見到以後，便花五百錢買來五朵青蓮花，獻給燃燈古佛。青蓮，單從名字也能感受到清幽禪定的佛意。

佛緣當然不會就此打住，不然善慧童子就只能是善慧童子了。

獻花以後，不知又過了多久，一天，善慧童子獨自在外修行，正巧遇見了燃燈古佛。善慧童子發現地面上有一灘汙水，心想，燃燈古佛是赤足修行，如果這樣走過，汙水一定會弄髒他的雙腳。想到這裡，善慧

童子當即親身撲在地上，並將自己的頭髮舖在汙水上面，希望燃燈古佛從他的身上走過，避免汙水弄髒赤足。燃燈古佛安然地踩上雲童的背脊，正式為他授記：「善男子，汝於來世當得作佛，號釋迦牟尼。」

這時，蓮華城內百花綻放，國王、王公、貴人和滿城百姓都充滿了法喜，天龍八部、諸天護法也齊聲為他讚嘆歡唱。

此時，善慧童子赤著身子頂禮佛足，燃燈佛為他披上了一襲紫金袈裟，然後就回頭出城去了。善慧童子就是後來娑婆世界的本師釋迦牟尼佛，青衣少女就是後來悉達多太子的妻子耶輸陀羅。

可以說，釋迦牟尼雖有慧根，但燃燈古佛對前世釋迦牟尼的影響仍然不可忽視。

《燃燈佛授記釋迦》（現藏於中國遼寧省博物館）這幅畫描繪了端莊肅穆的燃燈佛在眾弟子、菩薩、力士、供養人的簇擁下，授記釋迦牟尼的情形。作者採用工筆重彩描金的手法，色線遒勁，畫面結構主次分明，人物造型健碩勻稱，神態脫俗，是少有的壁畫祖本。

【TIPS】

燃燈古佛，也被稱為過去佛，是在大千世界中第一個出現的佛。他曾預言九十一劫後，將由釋迦牟尼接班成佛，這恰恰印證了「劫世」的理論。

43

釋迦牟尼的前生

鹿王本生圖

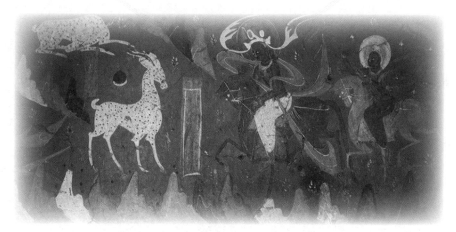

壁畫：《鹿王本生圖》，作者：佚名。

在古老的印度恆河岸邊，有一隻美麗的九色鹿。

這隻九色鹿擁有無上的智慧，能夠口吐人言，熱愛大地上
的一切生物，擁有一顆博愛之心。

一天，九色鹿聽到了一聲慘烈的呼救聲，便循著聲音的方向快速地趕了過去。只見河水中有一個人正在拼命掙扎，而呼救聲正是來自這個溺水的人。

九色鹿見狀，不顧一切跳進河中，一邊追逐著溺水的人，一邊試圖將他救出。

努力了好多次，九色鹿終於抓住時機，用鹿角挑起溺水的人，將他放到岸邊。

被救的人喘著粗氣，望著九色鹿，好奇地說：「我還從來沒有見過這種顏色的鹿。」

九色鹿抖了抖身上的水，說：「我是九色鹿，住在這片森林裡，你是誰？」

那人聽到九色鹿口吐人言，驚訝地張大了嘴巴，他跪倒在地，帶著哭腔說：「恩人，我叫調達，是來自波斯的一名商人，因為在恆河邊喝水不小心失足，落得這般田地。幸虧有您相救，我才得以活命。」

九色鹿點點頭，嚴肅地說：「調達，時間不早了，請回到人類的世界去吧。我希望你回去之後，不要向任何人透露我的行蹤！」

調達一聽此言，發誓道：「我尊敬的恩人，如果我背信棄義，就叫我頭頂生瘡，腳底流膿，不得好死！」

九色鹿聽完，對調達點點頭，轉身跑開了。

在這之前，波斯皇后做了一個奇怪的夢。她夢見森林中有一隻神鹿，長著雪白的角、披著五光十色的皮毛，簡直漂亮極了。醒來以後，她對夢中的神鹿念念不忘，非常渴望得到那美麗的鹿角和鹿皮。於是，

她佯裝生病，臥床不起，對國王說，除非得到了九色鹿自己才能康復。

國王向天下發出昭告，凡有知道九色鹿下落的人，重重有賞。

告示被調達看到了，這個忘恩負義的人被貪婪和慾望沖昏了頭，將九色鹿的救命之恩與自己的承諾拋之腦後，手舞足蹈地奔向王宮，將自九色鹿的下落告訴了國王。

聽了調達的話，國王喜出望外，立即帶領大隊人馬，在調達的指引下，來到了恆河河畔的森林。

走著走著，調達一眼就看見了臥在巨石上閉目養神的九色鹿。

士兵們在調達的帶領下，悄悄接近巨石，將九色鹿圍了個嚴嚴實實。

國王對九色鹿大喊：「神鹿，我準備把你的皮毛獻給皇后，你還是束手就擒吧！」

九色鹿被國王的一番話驚醒，說：「陛下，我與你無冤無仇，況且對你的國家還有恩，你怎麼可以恩將仇報呢？」

「什麼？你對我的國家有什麼恩？」國王好奇地問。

九色鹿答道：「我曾經從恆河中救出了你的子民。請問陛下，是誰告訴了你我的下落？」

「是他告訴寡人的。」國王伸手指向遠處縮頭縮尾的調達。

九色鹿一看，那人正是自己捨命相救的波斯商人，頓時心中一陣悲涼，落下了晶瑩的眼淚。

牠痛心地說：「你們人類喪盡天良，背信棄義，這個人一天前還信誓旦旦地答應我保守祕密，今天就來出賣我。我拼了性命救他，還不如

撈起一塊木頭！」

聽了九色鹿的訴說，國王和他的士兵看調達的眼神也逐漸變成了憤怒和厭惡。

調達感受到周圍敵對的視線，感到無地自容，只聽他「啊」地大叫了一聲，轉眼間身上便生滿了爛瘡，散發著一股濃烈的惡臭。

原來，這是調達背誓的後果應驗了。

面對神靈般的九色鹿，國王顯得非常慚愧，他灰頭土臉地回到了王城，下令任何人都不准傷害九色鹿。至於那貪婪的王后，因為慾望的落空，又羞又恨，最後心碎而死。

關於敦煌莫高窟的開鑿，最普遍的說法是前秦建元二年（西元三六六年），樂尊和尚行至此地時，忽然看見鳴沙山在一片金光中化現出千佛狀，於是開始在這裡修建洞窟。

由此開始，丹青千壁，共有十一個朝代有畫作保留。

北魏時期莫高窟第二百五十七窟的《九色鹿本生圖》，描繪的就是九色鹿故事的種種情節。

這是一幅連環畫形式的故事壁畫，色彩豔麗，極具異域色彩。

它將九色鹿的故事分為了九色鹿救人、調達致謝、國王和王后、調達的出賣、大軍追捕、悠閒的九色鹿、調達的指認以及九色鹿的陳述八個部分。

本圖選取的是「九色鹿的陳述」這一情節，畫面中，作者以白色做為鹿的主色，再用石綠、赭石在鹿身上點彩示其九色，這與國王騎的

黑馬形成強烈的對比，而國王與馬表現出的動態又與九色鹿的安靜相襯托，使畫面張力十足。

　　在表現形式上，《鹿王本生圖》以長方形的構圖，分段描繪，使故事情節嚴密而生動。在表現方法上，「凹凸法」的渲染表現出了物像的立體感。整幅壁畫故事劇情環環相扣，情節生動，人物形象飽滿，給人一種極為強烈的視覺衝擊。

【TIPS】

　　本生是《本生經》的簡稱。它是印度的一部佛教寓言故事集，大約產生於西元前三世紀。這些故事是用古印度的一種方言——巴厘語撰寫的，主要講述佛陀釋迦牟尼前生的故事。按照佛教的說法，釋迦牟尼必須經過無數次轉生，才能最後成佛。這樣，在佛教傳說中就出現了一大批佛本生故事。

　　「鹿王本生」說的是釋迦牟尼前生是一隻九色鹿，他救了一個落水將要淹死的人反被此人出賣的故事。

佛陀圓寂

涅槃圖

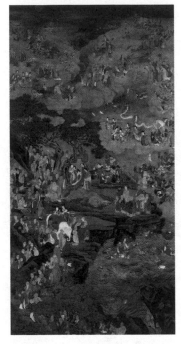

絹本畫:《涅槃圖》,作者:
吳彬。

　　佛陀前後說法四十五年,度人無數。

　　到了他八十歲的時候,三藏教典已經盡備,四眾弟子普沐

教澤,度生之事漸畢。

一天，他帶著弟子們到了拘尸那伽城外娑羅雙樹林裡，這個地方四面各有兩株娑羅樹，枝枝相對，葉葉相映，中間綠草如茵，野花如錦，香氣四溢，清幽宜人。

佛陀命弟子阿難在雙樹林中設席舖床，然後頭北面西，右脅著席，疊足安臥，示以即將涅槃。

弟子們見此，無不傷感，他們推選阿難為代表，向佛陀請示四件事：佛滅後依誰為師？依何安居？該如何調伏那些惡行比丘？該如何結集經典令人證信？

佛陀聞言，開示道：「依戒為師，依四念處為安住，惡性比丘默擯，在經典前冠以『如是我聞』四字令人證信。」

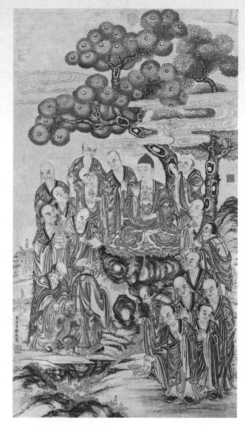

十八羅漢禮佛圖。

言畢，忽有外道須跋陀羅趕來，求佛陀度化。

須跋陀羅原為古印度拘尸那伽城的一名外道婆羅門，聰慧多智，修習已得五神通。這年他年滿一百二十歲，當他感受到天地間的悲泣時，預感有重大的事情要發生，而且走到街上聽見路人奔相走告：「那位唯一掌握世間真理的智者就要涅槃了！」便立即帶領四百九十九位力士趕來拜謁，希望佛陀能夠解答心中的困惑。

須跋陀羅來到雙樹林，阿難攔住了他：「不可以啦，不可以啦！師父非常疲憊，不要來煩擾他！」

須跋陀羅一心求見佛陀，不聽勸阻，一次又一次請求。

佛陀雖在病中，卻早已料到須跋陀羅的到來，說道：「阿難！你不要阻止他，讓他進來吧！他是來問我修法之事，不是來打擾我的，他會證得我傳授的法。」

果然，佛陀聽了須跋陀羅的問題，為他講授八聖道等佛教奧義，消除他心中懷疑，並命阿難為他剃度。

須跋陀羅成為佛陀最後受度的比丘，他精進修法，不久證得阿羅漢果。那四百九十九位力士也心領神會，解開困惑，得到了道果。

旁邊的弟子頗為不解，上前問道：「這些人因為什麼奇特的因緣，能在您將涅槃的時刻，得到度化，很快就得成道果了呢？」

佛陀微笑著回答：「凡事有果必有因，我早在過去世為度化他們，捨生取義，令他們種下今日得度的因緣。」

接著，他講了一個故事——

「很久以前，有一個名叫波羅奈的王國。這一天，梵摩達多國王帶領群臣出城狩獵，見到一片枝繁葉茂的樹林，有五百頭鹿在河岸邊無憂無慮地遊戲。鍾愛打獵的國王大喜，號令屬下各持弓箭刀矛，嚴陣以待，圍狩鹿群。此時，鹿王瞥見四周人影閃動，知道有危險降臨，立刻發出警訊，但是群鹿見河水深不見底，倉皇失措不敢渡河。鹿王為了幫助鹿群脫困，就張開四足橫跨在河的兩岸，充作橋樑，大聲疾呼：『快呀，踩在我的背上過河！』於是大鹿、小鹿一個接著一個，從鹿王的背上踩

踏而過。鹿王的皮破了、骨折了，痛不可言，仍然咬緊牙關堅持著。在群鹿幾乎全部渡過河時，一頭母鹿帶著小鹿落在了後面，鹿王以不可思議的堅忍力量幫助母鹿和小鹿渡過河，才筋疲力盡地嚥氣喪命。」

說到這裡，佛陀停了下來，問大家：「你們可知道那時的鹿王與群鹿各是何人？」

大家一片默然。

佛陀說：「鹿王就是我的前身，而五百頭鹿則是今日須拔陀羅等五百力士。我在畜生道中都能不惜勞苦以命度脫眾生，何況今日超出三界，當然不以度眾生為勞苦之事了！」

接著，佛陀對著弟子們說出最後一句話：「一切都是無常的，你們要完全脫離，不可放逸！」說完，進入涅槃境界。

眾生得知佛陀涅槃消息，紛紛從四面八方趕來，瞻仰他的遺容，緬懷他的功德。

七日後，佛陀的大弟子摩訶迦葉主持了葬禮，在拘尸那伽城天冠寺舉火焚化。

薪盡火滅，摩訶迦葉取出舍利（高僧遺體焚燒後留下的珠狀物），分為八份，用淨器裝盛，分送八國造塔供養。

中國明朝畫家吳彬所畫的《涅盤圖》（現藏於日本聖福寺），描繪了佛陀側臥在娑羅雙樹下圓寂的情形。

畫面中眾多佛門弟子、道家神仙、志怪鬼異及凡界男女，紛紛前來弔唁。他們的神情或悲慟、或驚詫、或敬慕，與佛祖平和安詳的神態形

成鮮明對比。

　　整個構圖以佛陀為中心，人物呈放射狀分布，神情各異，色彩鮮明。

【TIPS】

　　佛陀舍利是指佛陀火化後的遺物，其骨舍利，
其色白；髮舍利，其色黑；肉舍利，其色赤。《金
光明經》卷四〈捨身品〉說：「舍利者，是戒、
定、慧之所熏修，甚難可得，最上福田。」及「是
舍利者，即是無量六波羅蜜功德所重。」因為象
徵著「遺教不滅」，並具有靈驗性，佛陀舍利就
成為佛門傳世的聖物。

45
智者的機鋒
維摩詰演教圖

文殊菩薩持經圖。

　　文殊菩薩於西元前六世紀出生在舍衛國，婆羅門種姓，他

從母親的右肋而生，通身紫金色，一出生就俱足三十二相，

八十種好。

235

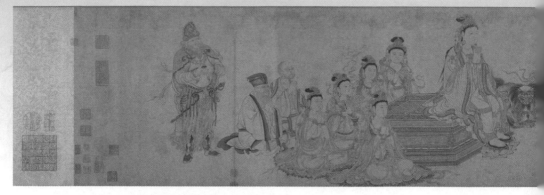

紙本，墨筆：《維摩詰演教圖》，作者：李公麟。

　　當時，他家裡出現十大祥瑞的徵兆，院子裡蓮花盛開，光亮照耀屋內外。文殊菩薩與佛陀是同時代的人，因智慧卓著，他經常代替佛陀舉行各種法會，為廣大菩薩、羅漢說法，如善財童子、龍女等都是經文殊菩薩教化後方修成正果的，所以眾生都很尊敬他。

　　在《維摩詰經》中有這樣一段故事：

　　維摩詰居士有段時間以病痛為由，長期在家休養，實際上是以這個理由和各位菩薩討論佛法。佛陀先後遣派各大優秀弟子組成慰問團，表示對維摩詰的關心，同時也想藉著探病的機會和維摩詰研習佛法。

　　可是，維摩詰卻不是一個好脾氣的居士，佛陀派來的菩薩們幾乎沒開口就被他呵責趕退了。因此，再也沒有菩薩想前往維摩詰的住所了。

　　維摩詰居士是何方神聖呢？他曾以法戰勝佛陀大弟子舍利弗等一十四位菩薩及五百大弟子。文殊也讚譽他：「深達實相，善說法要，辯才無滯，智慧無礙，一切菩薩法式悉知，諸佛祕藏，無不得入，降伏眾魔，遊戲神通，其慧方便，皆已得度。」如果用現代話語翻譯就是，這位上人簡直就是如來第二，智慧通達，能言善辯，達到了無所不能，來去自如的境界。

　　給這樣佛法高深的上人探病，人選實在不多。

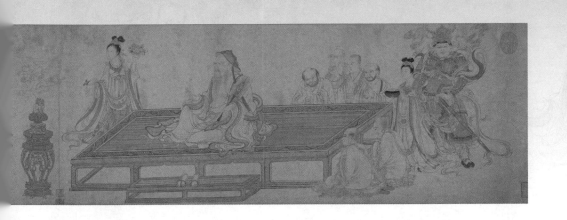

最後，佛陀想到了文殊菩薩：「我希望你能做為代表，探望患病的維摩詰居士。」

文殊菩薩對維摩詰居士的暴躁脾氣早有耳聞，奈何佛陀親自安排探訪，想拒絕也不可能，他只好前往維摩詰居士的住處。

這次探病，文殊菩薩共帶了八千個菩薩，五百個聲聞，上千個天人。文殊菩薩抵達毗耶離城中維摩詰居住的地方後，兩個人就開始討論佛法。由於他們都善於口才，在辯論佛法的過程中簡直妙語連珠。隨同文殊菩薩而來的弟子們都聽得津津有味，竟連一分一秒也不願意離開席位。這場辯論持續了很久，到了最後，文殊菩薩忽然問維摩詰什麼是修成菩薩的不二法門。

這次沒有引出激烈的辯論，維摩詰居士反而以沉默對答。

正當眾人都心存不解時，心有大智的文殊菩薩已經領悟了維摩詰居士的意思，他向隨行的眾人講道：「一切聲聞、緣覺，一切佛，一切法，從般若波羅蜜出。」由此可見文殊菩薩思想的敏銳性。

最終，這場辯論沒有分出勝負，倒讓與文殊菩薩一同到來的天人發了菩提心、菩薩入了不二法門，可謂功德無量。

《維摩詰演教圖》（現藏於中國北京故宮博物院），無作者款印，明人董其昌題為李公麟作。全圖意在表現維摩詰所具有的高深機智及其對佛教教義的巧思善辯。畫中維摩詰薄帽長鬚，面容略帶病態但精神矍鑠，坐在錦榻之上和對面的文殊菩薩談論教義。文殊菩薩腳踩蓮花，雙手合十，對維摩詰的說法心悅誠服。眾多菩薩、羅漢、天女、神將，或坐或立，聆聽說法。散花天女調皮地把花撒到舍利弗身上，舍利弗連忙去撣，情態狼狽。維摩詰見此當即指出佛教應該視萬物皆空的教義實質。

李公麟。

作者以鐵線描手法繪出衣紋、飄帶流暢飄逸之感，不愧為大家手筆。

【TIPS】

李公麟（西元一〇四九年～一一〇六年），字伯時，號龍眠居士，被譽為「宋畫中第一人」。傳世作品有《五馬圖》、《維摩詰圖》等。他的筆法線條健拔卻有粗細濃淡，構圖堅實穩秀而又靈動自然，畫面簡潔精練，但富有變化；題材廣及人物、鞍馬、山水、花鳥，既有真實感，又有文人情趣，而且所作皆不著色，被稱為「白描大師」。

菩薩從此女兒身

法海寺水月觀音

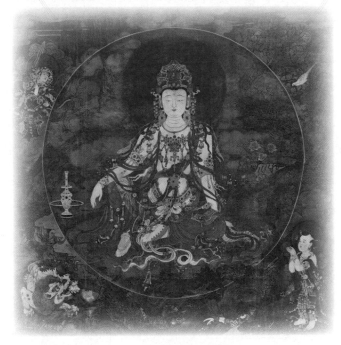

壁畫:《水月觀音》,作者:佚名。

　　在印度本土佛教中,觀世音菩薩一直都是男兒身。即便是佛教傳入中國,在其後的一千兩百年間,他仍是具有男性特徵,可是,一個女人的出現,卻讓觀音菩薩忽然變了身分。

她就是元初畫家管道升。

元朝初年，江南女子管道升來到元大都，結識了宋朝皇室後裔、在書畫方面頗有造詣的趙孟頫，兩人一見傾心，很快結婚，婚後不久管道升就有了身孕。為了祈求菩薩能保佑腹中胎兒平安，管道升走入書房，攤開宣紙，拿起久未動過的畫筆，想要為自己未出生的孩子畫一幅觀音像，畫了一幅觀音立像後，管道升命婢女將畫像帶到閨房掛起，等自己休憩完畢再斟酌描繪。

沒想到，管道升這一覺竟睡到深夜。

趙孟頫回家後，見妻子正睡得香甜，不忍吵醒對方，就輕手輕腳地在床邊坐下。這時，他抬頭一看，見慈眉善目的觀音像正掛在屋中，心中頓生敬畏之情，命人焚香禮拜，祈求菩薩能為一家人帶來福氣。

說來也奇怪，睡夢中的管道升聞到香氣後，沒多久就醒了過來，她慵懶地睜開眼，見屋內明燭晃動，在薄霧般纏繞的香氣中，屋內彷彿變成了人間仙境，令她心生感慨。

當她去看白天畫的觀音像時，發現觀音菩薩被白色香氣環繞，面容變得柔美動人，再加上她自己是一個女人，筆觸比男畫家本就多出一份細膩和柔和，所以眼前觀音像更顯嬌美。

觀音菩薩應該是女人才對啊！如此大慈大悲的心腸，正符合女人的心意啊！

管道升的心頭驟然升起這個想法，便決定付諸行動。

第二天，她真的畫了一幅女性觀音像，這也是中國第一幅女性角色的觀音畫像。

畫成後，管道升又撰寫了《觀世音菩薩傳略》。

書中說，觀音前世為妙善公主，自懂事起就虔信佛法，一心出家修行，可是她的父親妙莊王堅決阻止女兒這樣做。

妙善不肯依從父王，經常到廟中聽佛法。

妙莊王十分生氣，一怒之下放火燒了寺廟，將寺中五百名僧人全被燒死。由於做了惡業，妙莊王身上長了五百個大膿瘡，再高明的大夫都治不好，什麼藥物也沒有效。

最後，有一位大夫來到王宮，向妙莊王獻上醫治之法，這就是用他的親骨肉的一隻眼、一隻手做藥。

妙善聽了，親手挖出自己的眼睛，砍斷手臂，送給父王做藥。

妙莊王服用藥物後，身上的膿瘡轉瞬消失，身體康復如初。

妙善的善行感動佛，佛召見她，為她開示：「妳捨了一隻眼、一隻手，我就還妳一千隻眼、一千隻手。」果然，妙善長出千手千眼，成為眾生崇敬的觀世音菩薩。

神奇的是，儘管在元朝以前，佛和菩薩都是男性，但大眾見了管道升的女觀音像後，卻欣然接受了，從此，觀音菩薩就在中國成為女兒身了。

北京法海寺中的《水月觀音》，堪稱明朝壁畫之最。

畫面中，四公尺有餘的水月觀音，頭戴寶冠，面如滿月，肩披輕紗，胸飾瓔珞，花紋精細，似飄若動。其面目安詳溫和，儀態端莊大方，華貴典雅，境界超凡脫俗，仔細端詳就會令人自心底生出寧靜溫和之意。

令人嘆為觀止的是水月觀音的繪畫技巧，線條非常精細、均勻、工整、挺拔，堪稱壁畫中的一絕。披紗上的圖案是六菱花瓣，每一花瓣都由四十多根金線組成，瀝粉貼金，閃閃金光，細如蛛絲，薄如蟬翼，其細微與精妙難以複製。

壁畫至今仍金碧輝煌，保持著鮮豔的色彩，其主要原因是用色顏料上使用了純天然礦物質和植物顏色，包括朱砂、石青、石綠、石黃、花青、藤黃、胭脂等。

從史料上得知，法海寺的壁畫皆為明朝中期正統年間的畫師畫工所繪，《水月觀音》是法海寺的鎮寺之寶。

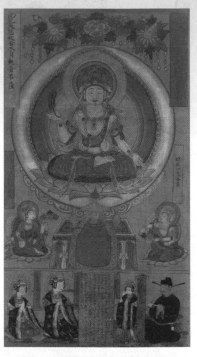

水月觀音的圖像在敦煌千佛洞中曾被發現。法國羅浮宮美術館收藏有其中最古老的一種，相傳是唐朝中葉所作。

【TIPS】

《法華經》〈普門品〉中載明觀音菩薩有三十三個不同形象的法身，化作觀水中月影狀的稱水月觀音。

47

三救生母的孝子

地藏菩薩像

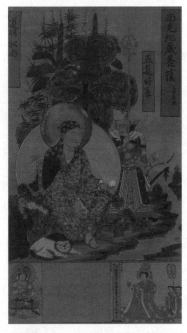

絹本設色：《地藏菩薩像》，作者：
佚名。

　　相傳，經過千百世的轉世後，地藏菩薩成了一個小國的國
王。當時，全國上下都信佛，不輕易殺生。可是太后卻不信這
個邪，她餐餐都要食葷，還經常命令僕人去打獵，以滿足自己
的口腹之慾。

在全國的放生日上，太后仍讓僕人去獵鹿，國王得知後大為震驚，趕緊來見母親，懇請母親不要提出這樣的要求。

太后罵兒子不孝順，連自己的母親想吃一隻鹿都要反對。國王沒有辦法，只好由著母親去殺生。很快，報應來了，太后在吃了鹿之後，就開始臥病不起，在一個月後死去了。

國王知道母親生前殺戮太多，死後必墮入地獄，心裡很著急。

有一天，他夢見阿羅漢須菩提臉色凝重地說：「你母親因罪孽深重，正在地獄接受油炸火烤之苦，你若是個孝子，就想辦法救你母親吧！」

國王一下子從夢中驚醒，他一想到母親在地獄中的遭遇，就忍不住悲從中來。他去問得道高僧有何解救之法，高僧告訴他，只要虔心唸佛，就能擁有到達地獄的唸佛力，屆時就可將母親解救出來。

於是，國王堅持每日誦經百遍，並經常做善事，廣積善德。就這樣過去了幾年，某天晚上，他正在唸經，唸著唸著，忽覺身子一輕，緊接著自己就被捲入一道黑光中，似乎進入了另一個世界。

等他再度睜開眼睛，發現自己已然來到地獄。他不禁歡欣鼓舞，要去找母親。可是閻王卻告訴他，由於他唸經和行善的功德，他母親及地獄中的罪人已經重新輪迴，得到了再次投胎的機會。

國王非常高興，回到了凡間。

十三年後，他的宮殿裡新來了一批宮女，其中有一個宮女經常暗自垂淚，令國王非常不解。

在國王的詢問下，宮女才告知實情：在她出生後的第三天，她家裡來了一個和尚，說她是托前世兒子的救度才轉世為人，但因罪孽實在深

重，她只能活到十三歲。她知道自己命不久矣，不免陷入悲傷之中。

國王這才知道這名宮女就是自己的母親，他見母親的苦難還未結束，就在佛祖面前發誓，願承擔母親的一切苦難，讓母親脫離輪迴之苦。

不久以後，宮女果然離世，國王再度來到地獄，終於見到自己的母親。母親告訴兒子，他積下的功德還不夠讓她擺脫輪迴，所以她只能繼續留在地獄裡。

國王為救母親，毅然拋棄皇宮生活，出家為僧，日夜誦經為母祈福。經過多年修行，某一日他終於成為地藏菩薩，到達西方極樂世界，在那裡，他見到了自己的母親，母親終因兒子的功德而脫離苦劫。

地藏菩薩見到釋迦牟尼佛後，得知佛祖有不度眾生不成佛的夙願，就繼承佛祖衣缽，立下「地獄不空，誓不為佛」的誓言。

因此，儘管他早已具備成佛的條件，卻依然隱去自身功德，到處現身說法，希望能度化眾生。

《地藏菩薩像》（現藏於美國弗利爾美術館）是第一批從莫高窟藏經洞流失的敦煌絹畫，此畫的一大特點是色彩特別鮮豔亮麗，這在敦煌遺畫中非常難得。畫面中，主尊地藏菩薩側身半跏坐，金毛獅子匍匐在腳下，道明和尚和五道將軍站立兩旁。下方主榜題已經漫漶，主榜題左側畫一菩薩結跏趺坐，無榜題；主榜題右側畫一女供養人二侍從，榜題「故大朝大於闐金玉國天公主李氏供養」。此李氏是于闐國王之女，嫁給歸義軍節度使曹延祿，據榜題，此時已卒，這件絹畫為忌日施畫，卒年不詳。

【TIPS】

　　因地藏菩薩發誓要助地獄鬼魂涅槃，有說法
認為，人在臨終時，若持地藏菩薩名號，死後靈
魂便能不輪迴至三惡道；若能為其唸地藏王經、
放生行善，則更有助靈魂脫離輪迴，歸入極樂世
界。

佛法西來

白馬馱經圖

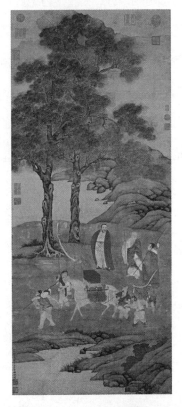

紙本設色：《白馬馱經圖》，
作者：丁雲鵬。

　　漢明帝永平八年（西元六五年），漢明帝夢見一個金色神
人，身高一丈六尺，頭頂的圓光好像日輪一般，從空中飛到殿
前，光芒四射。

明帝驚醒之後，把夢中所見的情景告訴文武百官，叫他們占算一下夢中所示的祥瑞為何。

　　太史公傅毅，上知天文，下知地理，博覽群書，久經世故，他向明帝奏道：「臣按照《周書異記》所載：周昭王二十四年甲寅四月初八日，剛天亮的時候，忽然吹起一陣大風，把宮殿樹木吹得震動，江河山泉以及水池忽然漲滿，甚至井水都漫了出來。晚上又有五色光氣射入太微星座，星光偏照西方，盡作青紅色。昭王以這種瑞相問太史公蘇由，蘇由奏道：『現在有個大聖人生在西方，故此天空之中出現祥瑞。以臣計算，一千年後，他的聲教才會傳到中國。』周昭王命人將這件祥瑞事蹟刻在石碑上面，埋在南郊天祠之前，以留後世。今陛下所夢見的金人，大概就是西方的大聖人，其名為佛；以年歲計算起來，今年是辛酉，已經一千零十年了。」

　　明帝聽了，十分感動，立刻派遣中郎將蔡愔、博士弟子秦景、王遵等十四人前往西天竺。

　　這一行人中途在大月氏國遇到兩個梵僧，一個叫做攝摩騰，一個叫做竺法蘭，蔡愔等十八人請求攝摩騰和竺法蘭渡過流沙，把佛經和佛像用白馬運到中國。到了洛陽之後，那兩個梵僧前去朝見漢明帝，明帝十分歡喜，請他們暫且住在鴻臚寺內，後來又在洛陽城西的雍門外建築一座伽藍，以白馬馱經之故，取名白馬寺。

　　一天，漢明帝問道：「佛陀降臨世間，為什麼他的教化不到中國來呢？」

　　摩騰答道：「天竺的迦毗羅衛國位於三千大千世界一百萬萬個日

月的中心，因此過去諸佛、現在諸佛以及未來諸佛都在天竺國出世，甚至天人、神龍、人鬼，凡是有願的以及有修行的，也都在天竺出世，以便就近接受佛陀的教化，容易悟道。至於其他地區的眾生，或許沒有福德因緣，不能感受到善果，因此佛陀就不到那個地方去托生。可是佛陀的慈光所照之處，或者有些在五百年後，有些在一千年後，有些在兩、三千年後，那時都會有聖人去宣揚佛世尊的聲教，去化度他們。佛陀具有平等大悲不捨眾生之精神，其教化的流傳，不過是時間的早晚而已。」

漢明帝聽了，不覺龍顏大悅，又看到他們帶來的優填王所畫的釋迦牟尼佛像與夢中所見過的一模一樣，於是更生敬重之心，便使畫工照樣畫了幾幅，其中一幅掛在南宮清涼臺，一幅掛在高陽門的顯節壽陵上供養。又使人在白馬寺的牆壁上描繪出千乘萬騎的人物，圍繞著佛塔三重，同時，又請攝摩騰和竺法蘭翻譯佛經。他們最初譯出《四十二章經》，後來又譯出《十地斷結經》、《佛本生經》、《法海藏經》，以及《佛本行經》，但因兵荒馬亂，譯出的經典全部都遺失了，只有江東還有《四十二章經》，這一部是最古老的佛經。

在竺法蘭譯經的期間，有些官員和學者問道：「從前漢武帝開鑿昆明池時，從池底挖出黑灰，當時漢武帝就此事詢問博學多聞的東方朔，東方朔說：『這種灰，無書可以查考，只可請問胡僧，胡僧或許曉得。』現在大師從西域來，請問那種黑灰是什麼東西？」

竺法蘭說：「哦！這是劫灰，因為世界要毀滅的時候，劫火遍滿虛空，把這個世界燒壞了，才留下這一種黑灰。」當時的官員以及學者因此才覺悟到東方朔的話是有根據的。

《白馬馱經圖》（現藏於臺北故宮博物院）是明朝畫家丁雲鵬晚年的傑作。作者用設色細筆作畫，圖中樹幹平直少彎曲，畫葉寫意，僅用淡墨汁綠層層點染，人物衣紋線條遒勁簡古，極具逸趣。

【TIPS】

丁雲鵬（西元一五四七年～一六二八年），字南羽，號聖華居士，明朝著名畫家。他能詩書，善繪畫，白描、人物、山水、花卉、佛像、墨模無不精工。在他一生的繪畫作品中，以人物畫為多，也最著稱。他精研釋道人物，得法吳道子；白描師自李龍眠，絲髮之間，而眉睫意態畢具。設色學錢選，而以精工見長。所繪神佛羅漢，形象生動，栩栩如生，從不為前人佛教畫的規範所束縛。

49

西方淨土

極樂世界莊嚴圖

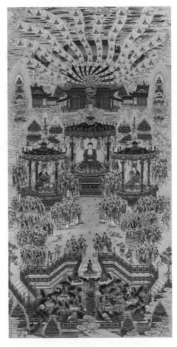

絹本設色:《極樂世界莊嚴圖》,
作者:丁觀鵬。

　　明朝萬曆年間有袁氏三兄弟,老大是袁宗道,老二是袁宏
道,老三是袁中道。兄弟三人都很有才學,也做過大官。

老大袁宗道會試考得第一名，做官做到右庶子；老二袁宏道考取進士，做過吳縣知事；老三袁中道也是考取進士，做官做到吏部郎中。

老二袁宏道又名袁中郎，號石頭居士，寫過一篇《西方合論》，發揚唸佛法門。他起初在李卓吾居士處修學禪法，後來專修淨土，早晚禮佛誦經，而且守戒謹嚴，最後無疾而終。他的哥哥袁宗道以及弟弟袁中道，也發心修習淨土。

老大袁宗道號香光居士，有一次於病中遊過地獄，看見那些談空破戒的亡僧，形容枯槁，臉色憔悴，在猛火地獄中跋足而過，哭聲震地。

醒了以後，從此專修淨土。

老三袁中道，有一晚在禪定之中，靈魂離開肉體，飄飄然地乘雲駕霧，跟隨著兩個童子向西而去。

到了一個地方，童子說：「止步！止步！」那時袁中道看見地上光耀滑潤，池中有五色蓮花，非常嬌豔；地上有樓閣，十分華麗。

中道問：「這裡是什麼地方？你又是什麼人？」

童子答：「我是你二哥袁中郎的侍者，他在那邊等候著你，快去吧！」

於是他們一路走去，到了一個池邊，池上有白玉門，其中一個童子先行走進白玉門，另一個童子引領著袁中道走過二十多重的樓閣後，此時有個人前來迎接。那個人有丈多高，臉色如玉，衣如雲霞，他說：「弟弟，你來了！」

中道睜眼一看，原來是二哥袁中郎。中郎帶引中道上樓坐下，並說：「這裡是西方邊地，所有信仰未足、對經教沒有瞭解以及戒德未全的人，多數生在這裡。」

中郎又指著上空說：「上方有化佛樓臺，臺前有大池，池中有妙蓮花，是眾生所生之處。我本人雖然淨願很深，但是情緣未盡，起初也是生在那裡，但現今我有了進步，已經居住在淨土了，只是我守戒還沒有徹底，僅可以地居。幸虧我在世時寫過《西方合論》，讚嘆如來不可思議的度生之力，才敢得飛行自在，往遊十方佛土，每逢諸佛說法時，我還可以去聽聽。」

說到此老二袁中郎攜著老三袁中道的手向虛空中直上，轉眼之間就走過千萬里路，到達一個地方，明光照耀無可限量。那裡以琉璃為地、以七寶樹為界，寶樹生出奇花，樹下有七寶池，池中有五彩的雜色蓮花。

老二袁中郎說：「這裡是地居眾生的依報，過了這裡，那邊是法身大士的住處，他們的善妙神通比這裡多千萬倍，而我不過以智慧力才可以到那邊遊玩，但是不能長住。從那邊再過去就是十地等覺居住的地方，那邊的情形如何，我不知道。再過去一點，便是妙覺如來居住的地方，其中情形只有佛與佛之間才能得知，不是我們能臆測的。」

於是老二袁中郎宏道慨嘆說：「唉！『不圖為樂之至於斯也！』倘若我在世時嚴持戒律，今日的地位當不只如此。大概修道的人，一方面要多多研讀經典，一方面要嚴守戒律，生品才得最高；其次則守戒精嚴，最為穩當。若單是研讀佛經而不守戒，這種人多數為業力所牽。弟弟啊！你的智慧很深，只是戒力不足，以後你返回人間，趁著年富力強，務必實悟實修，嚴持淨戒，勤行方便，憐憫一切眾生，不久的將來，當再有相見的一日，倘若一入邪途，極可怖畏。望你把我說的話普告世人，未有日日殺生、貪求口腹而能生在極樂國土的，雖然說法如雲，於事也是無益。我恐怕你偶一墮落三途，因此以方便神力攝你到這裡來，我們淨

穢相隔，不得久留，你好好地回去吧！」老二袁中郎說過以後，老三袁中道忽然凌空跌下，霎時驚醒。

　　當時是萬曆四十二年（西元一六一五年）十月十五日，袁中道醒後立刻將此事記述下來。

　　《極樂世界莊嚴圖》（現藏於臺北故宮博物院），由清乾隆宮廷畫家丁觀鵬根據河北隆興寺明朝壁畫改編重繪的。

　　此圖人物眾多，景物繁複，在作者細緻的安排下，樹木宮殿與聖眾菩薩之間，虛實互補，列序有秩，形成一幅結構嚴謹、左右對稱、敷色鮮豔的佛畫。將《阿彌陀經》等淨土諸經所闡述的極樂世界勝妙景觀，生動地呈現出來。

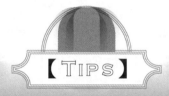

【TIPS】

　　丁觀鵬，生卒年不詳，清朝畫家，藝術活動於康熙末期至乾隆中期，順天（今北京）人。他於雍正四年（西元一七二六年）進入宮廷成為供奉畫家。其人擅長畫人物、道釋、山水，亦能作肖像，畫風工整細緻，受到歐洲繪畫的影響。傳世作品有：《摹宋人雪漁圖》和《仿韓七子過關圖》，均輯入《中國歷代名畫集》。

和合二仙

寒山拾得

絹本設色:《寒山拾得》,
作者:橋本雅邦。

　　天臺山國清寺的豐干禪師收養了一個孤兒,給他取名叫「拾

得」。

拾得長大後負責管理食堂的香燈，並執掌寺中繁瑣雜事。

有一次，他的傻氣發作了，登上高座，跟佛菩薩像相對而食，嘴裡還嚷著說：「你這個小果聲聞，沒出息！」不料此舉被知庫靈熠禪師看見了，他將拾得狠狠訓斥了一番，責備他對聖像不恭，隨後罷免了拾得齋堂香燈的職位，罰他去廚房清洗碗碟。

故此，拾得與寒山子便有了粥飯因緣。

寒山子居住在寒岩，時常到國清寺去。

拾得在寺院的齋堂擔任行堂，專門打理開飯、擦桌子和洗碗筷的工作，時常把僧眾吃剩的粥、飯、菜滓，收入一個竹筒裡，等到寒山子一來，便把竹筒交給他，讓他扛回去。

寒山子長年穿著一件破布衫，面容枯槁憔悴，頭上戴著樺皮冠，腳下拖著一雙大木屐，舉止瘋癲，行蹤不定。他經常在寺院的長廊裡晃來晃去，不時地大叫：「快活呀！快活！」有時手指著虛空，沒頭沒腦地亂罵。寺裡的人有些討厭他，有人甚至拿起手杖追打他，寒山子一邊躲閃，一邊拍手大笑。

拾得與摯友寒山子相互來往的時候，從未研習過佛法的他竟能滔滔不絕地談論佛法，可是人們不信，反而譏誚怒罵他，甚至會責打他。

寒山子見了，問拾得：「世間人穢我、欺我、辱我、笑我、輕我、賤我、惡我、騙我，我該如何對他？」

拾得想也沒想，答道：「只有忍他、由他、避他、耐他、敬他、不要理他，再過幾年，你且看他。」

國清寺裡有一座護伽藍神廟，當人們入廚做工的時候，食物往往被

烏鴉們啄走，還留下東一堆西一堆的鳥糞，弄得一塌糊塗。

　　拾得見了，豎起眉頭，拿起手杖，狠狠地打了神像幾下，嘴裡大聲罵道：「祢連食物都不能保護，還護什麼法？」這一晚，全寺的僧人都夢見護伽藍神向他們訴苦：「拾得打我！拾得打我！」到了第二天，大家談論起來，才知道人人都做了相同的夢，全寺的僧人莫不驚奇，這才瞭解拾得不是一個凡人。

　　有一次，拾得去田莊牧牛，他騎上牛背悠閒地唱著歌，突然發現寺裡的人正在舉行布薩禮（在六齋日持誦戒律而增長善法謂之布薩），就把牛群趕到僧人聚集的堂前。他靠著門邊，拍掌大笑，嘴裡嚷道：「那些死去的僧人，食了寺門的千家飯，反而不肯修行，不僅對不起寺門，也對不起施主。如今死後投胎做牛，還要為寺門服勞役，這不是報應嗎？今天，我看到輪迴生死的眾生，正在這裡聚頭呢！」

　　拾得的舉動引得說戒的和尚極為不滿，他厲聲呵斥拾得對佛祖不敬，並怒罵拾得：「你這卑劣的瘋小子，竟然破壞我說戒！」拾得見說戒的和尚此時已偏離了正道，起了嗔念之心，當即反駁：「無嗔即是戒，心淨即出家，我性與你合，一切法無差。」說戒的和尚看到拾得始終嬉皮笑臉，氣得跑下堂位，喊著要驅打拾得，並要拾得趕牛群離開大堂。

　　拾得聽到要趕牛群，大叫道：「這群牛是寺裡的應赴僧，都有自己的法號，不信，看我叫牠們出來。」說罷，當即對牛群說道：「前生律師弘靖請站出來！」果真有一頭白牛應聲而出。接著又喊道：「前生典座光超請出來。」又有一頭黑牛聞聲走來。拾得每叫出一個僧名，就有一頭牛「哞」的一聲答應下來。最後，他牽著一頭牛對眾人說：「前生

不持戒，人面而畜心，汝合招此咎，怨恨於何人，佛力雖廣大，汝卻辜負佛恩。」

在場的眾人見狀十分震驚，當即發心修行，再也不敢懈怠了。

有個叫閭丘胤的官員，奉了皇帝的御旨要去臺州做刺史。臨行時，他忽然患了頭風病，痛得呼天搶地，請了好多醫生都無計可施。該當是他命中有救，豐干禪師從國清寺來到他的府第，聲稱自己可以治療此種疾病。

閭丘胤急忙請他醫治，只見豐干禪師拿起一杯清水，既不畫符，也不唸咒，只是含了一口清水，出其不意地向閭丘胤迎頭噴去，閭丘胤的頭風病從此就好了。

閭丘胤急忙伏地拜謝說：「禪師，您真是天臺山上的聖賢僧啊！」

豐干禪師說：「我這點本領算不了什麼，有兩位真正的大德，你卻沒有發現。」

閭丘胤連忙問：「請大師明示！」

豐干禪師說：「國清寺的拾得和寒山子外表看起來像個貧子，其實是真正的菩薩！」說完，便辭別而去。

閭丘胤也立即啟程，沒有幾天光景便到達臺州。他到任後的第三日，就前往國清寺拜訪，向寺裡的僧人詢問說：「這裡是不是有個豐干禪師？拾得和寒山子在嗎？」

住持道翹說：「有的，有的，我帶你去吧！」於是，帶著閭丘刺史走到豐干的禪院。

院子裡空無一人，地上佈滿了老虎的腳印。

道翹說：「這所院子的前面是藏經樓，此處常常有老虎出沒，晚上沒人敢到這裡來。」閭丘刺史問：「豐干禪師在這裡做些什麼？」

　　道翹說：「平日豐干禪師白天只是舂穀子，煮粥供眾；到了晚上，他整夜誦經或是唱歌。有一次，他騎著一隻老虎直入廟門，嚇得寺裡的人全都躲避起來。他騎在虎背上，怡然自得，一路行一路唱歌。」

　　閭丘刺史聽了，不住地點頭嘆息。

　　兩人經過廚房，碰到拾得和寒山子正在火爐邊燒火，他們一邊燒火一邊放聲大笑。

　　閭丘刺史恭敬地走上前去，叩頭禮拜，住持大為驚奇，拉住閭丘刺史的袖子說：「大人，為什麼要向瘋子叩頭呢？」話音剛落，寒山子便大聲喝道：「豐干是彌陀，你不識，拜我們做什麼？」拾得笑著說：「豐干多嘴！豐干多嘴！」說時遲那時快，他們便一溜煙似的跑到了寒岩。

　　閭丘刺史在後面緊追不放，最後他發現拾得和寒山子竟然鑽進了石縫，轉眼間，那道石縫合在了一起。

　　原來，這個不同凡響的拾得就是普賢菩薩的轉世，他在聖跡顯露後，便與身為文殊菩薩的寒山子一同離開國清寺，不知蹤跡。

　　這幅《寒山拾得圖》（現藏於美國波士頓藝術博物館）是日本明治時期畫家橋本雅邦的力作之一。

　　畫面中，寒山手展經卷含笑注視著拾得，拾得持帚而立，手指經卷，憨態可掬。兩人披頭散髮，談笑風生，臉部表情極為傳神。

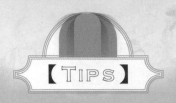

【TIPS】

　　橋本雅邦（西元一八三五年～一九〇八年），
明治時期的日本畫家。其畫作吸收狩野派的傳統
寫實法和西洋畫的焦點透視和明暗法，形成了新
日本畫風格。作品有《秋景山水》、《瀟湘八景》
等。

雲在青天水在瓶

藥山李翱問答圖

絹本，水墨淺設色：《藥山李
翱問答圖》，作者：馬公顯。

　　唐朝有個人叫李翱，別字習之，於唐憲宗元和年間中了進

士。他做官做到國子博士兼史館撰修，也曾做過朗州刺史。

在刺史任內，因仰慕藥山惟儼禪師，屢次派人去請禪師，但禪師不肯下山，於是他只有親自入山。

當時禪師正手執經卷，不理會他。禪師的侍者說：「師父！李刺史在這裡呢！」

藥山聽了，還是沒有答話。

李翱這個人性情很急躁，馬上說：「見面不似聞名！」說罷，便拂袖要走。

禪師說：「刺史！刺史！何得貴耳而賤目呀！」李翱便拱拱手與禪師招呼。

李翱問：「什麼是道？」

禪師望他一眼，以手向上指一指，又向下指一指面前的淨瓶，說：「懂得嗎？」

李翱說：「不懂！」

禪師說：「雲在青天水在瓶嘛！」

李翱又問：「請問什麼是戒、定、慧？」

禪師哈哈大笑說：「貧僧這裡沒有這些閒家具！」

李翱聽了，不曉得他的意思。

禪師說：「刺史須向高高山頂立，向深深海底行，閨閣中的東西捨不得，終為滲漏！」

以李翱的聰明，立刻領會了。

後來宋朝的宰相張商英，把這一件公案作了一首詩批評說道：「雲在青天水在瓶，眼光隨指落深坑；溪花不耐風霜苦，說什深深海底行？」

照這首詩的意思是說：李翱不曉得什麼是道，道最要緊的是遠離愛慾，李翱身居顯貴，做了刺史，富貴榮華都齊全了，他的家裡有幾位美麗的姬妾，有了美麗的姬妾，不免在淫愛的圈子裡打滾，念念被色情愛慾所束縛，這樣便離道太遠了。

所以，藥山一看見他便說：「雲在青天水在瓶」，雲與水，本來就是同一個東西，但何以會變成雲呢？雲是輕清的，輕清的才會上升，若是重濁的就變為水，變為水後只有降下而為江河，極其量亦不過放入瓶子裡而已——這個就是道。愛慾問題不解決，便會萬劫沉淪。

當時的李翱聽了藥山這一句話，懂得沒有呢？

只是他的詩才敏捷，一下子就把這一句禪語運用到詩的一方面去。詩確是好詩，只恐怕還沒有領會它的深意吧！

有一晚，藥山禪師走到山上去，那時天空之中雲開月朗，禪師大叫一聲，這一聲響應到八、九十里遠的澧陽地方。

李翱知道這一件事，又有詩寄給禪師，詩曰：

> 選得幽居愜野情，終年無送亦無迎；
> 有時直上孤峰頂，月下披雲笑一聲。

可見李翱與禪師亦有很大因緣。

《藥山李翱問答圖》（現藏於日本京都南禪寺）又名《李翱參藥山圖》。

這是一幅典型南宋畫院風格的佛畫，構圖簡潔，主題鮮明，充滿了禪宗的意境。

畫面中，松下的藥山禪師坐在具有江南特色的竹椅上，對面是身著官服打拱作揖的李翱，藥山禪師手指上方，彷彿在說：「雲在青天」，妙趣橫生。

【TIPS】

　　馬公顯，宋朝畫家，紹興年間授承務郎，畫院待詔，賜金帶。善畫花鳥、人物、山水，得自家傳。代表作品《圖繪寶鑒》。

52

皇帝筆下的聖僧

達摩渡江圖

紙本，水墨：《達摩渡江圖》，作者：
朱見深。

　　達摩祖師本名叫菩提多羅，他出身於婆羅門貴族，是香至
王的第三個兒子，後來遇到般若多羅，度化出家，法號菩提達
摩。

達摩在沒有出家之前，就已經具備了超人的才智和脫俗的善根。

一次，般若多羅尊者指著一堆珠寶對達摩三兄弟說：「你們知道比珠寶更貴重的東西是什麼嗎？」

大哥月淨多羅說：「我認為沒有什麼東西能比這些珠寶更為珍貴，它們是我們王室富貴的象徵，有了這些珠寶，我們就可以乘肥馬，衣輕裘，過著錦衣玉食的生活。」

二哥功德多羅接著補充說：「有了這些珠寶，我們就可以肆意玩樂，而不用擔心自己的吃穿了。」

老三菩提多羅卻不同意這種說法，他說：「我不同意兩位哥哥的看法，這些金銀財寶，餓了不能當飯吃，冷了又不能當衣服穿，它們根本就沒有什麼價值！」

兩位兄長聽後，齊聲責問道：「這些珠寶雖然不是糧食和衣物，但是它能買來這些東西！你認為什麼才算是有價值的？」

菩提多羅不慌不忙地說：「這些珠寶有無價值，它自身並不能認知，必須假以人們的智慧去分辨，否則與破銅爛鐵沒什麼區別。而佛陀所說的佛法真理，才是真正的法寶，它是由人們的般若所發揮出來的智慧，不僅能自照，而且還能區分出各式各樣的珠寶，更能分辨出在世間與出世間的一切善惡諸法，所以在各種寶物中，真正最尊貴的應該是佛陀的無上真理……」

般若多羅尊者一邊聽，一邊不住地點頭稱讚。等到兄弟三人說完了各自對珠寶的看法後，般若多羅尊者就把他們召集到身邊，語重心長地說：「世人眼裡的寶物無外乎是金銀細軟、珠寶首飾之類，而出世間的

達摩面壁，神光參問。

寶物卻是佛、法、僧三寶。此三寶是人人本具，個個不無的真心本性。
金玉珠寶有毀壞的時候，真心本性卻能薪火相接，世代相傳。」

　　菩提多羅聽後，若有所悟。

　　從此，王室中少了一位王子，禪門裡多了一位大德。

　　達摩才智超脫，見解不為世俗所約束，出家之後，繼承般若多羅的
衣缽，成了西天佛國第二十八代祖師。他在南北朝的時候，歷盡千難萬
險來到了中國，在嵩山少室峰面壁九年，最終修成了正果。

　　達摩創立的禪宗，一花五葉，分燈無盡，正所謂「一念慧解，光照
無盡」，無上真理才是最珍貴的法寶。

　　明憲宗朱見深善畫神像、牡丹、蘭、菊、梅、竹之類，這幅《達摩
渡江圖》（現藏於臺北故宮博物院）是他三十三歲的作品，描繪了達摩
與梁武帝話不投機一葉蘆葦渡江而去的故事。

　　畫面中，達摩五官深邃，蓄滿髭鬚，雙手藏於衣袖之中，置於腹前，
後有圓形頭光，一望即知是一位天竺僧人。他腳踏葦稈，乘風破浪，回
首而望，渡江北上。作者濃墨揮灑，用筆迅捷，將達摩足下洶湧波浪與

他的衣裾飛動相呼應，展現高僧超凡的神通力。

【TIPS】

　　明憲宗朱見深（西元一四四七年～一四八七年），明朝第八位皇帝。即位之初體諒民情，勵精圖治。在位末年，好方術，終日沉溺於後宮與比他大十七歲的萬貴妃享樂，並寵信宦官汪直、梁芳等人，以致奸佞當權，朝綱敗壞。代表畫作《一團和氣圖》。

明憲宗畫像。

53

樵夫成大德

六祖斫竹圖

紙本，墨筆：《六祖斫竹圖》，
作者：梁楷。

禪宗六祖慧能，出家前只是個不認字的山野樵夫。

在他三歲時，父親就去世了，與母親相依為命，天天砍柴

賣，過著清苦的生活。

這天，他和往日一樣，挑起沉重的木柴上街賣，卻遇上一個誦經人。

這個人衣冠整齊，一臉平和，在人來人往的大街上旁若無人地唸誦《金剛經》：「凡所有相皆是虛妄，應無所住而生其心。」

這兩句經文像天雷一樣驚醒了慧能，他若有所悟，卻又若有所惱。於是他繼續細聽，久久不願離開。

這位大師唸完後，發現這個賣柴人竟然聽得這麼入神，也是有點意外。

慧能放下擔子，上前一步，說：「大師，請問你剛才唸的是什麼？」

大師告訴他這是《金剛經》，慧能想要探求《金剛經》的真諦，求得佛法，便說：「我要到雙峰寺聽大師說法。」

大師微微一笑：「善。」

於是，慧能回家安頓老母親。

那時他二十四歲，母親已經年老體弱了，勸他不要去，可是慧能決心已定。

老母親又說：如果你舅父同意即可。

誰知，慧能的舅父也不同意，還想了個辦法難為他：若能拜開門口那塊大石頭就可以去。

慧能二話不說，出去對著石頭跪了七七四十九天。

這天，突降大雨，電閃雷鳴中一道閃電劈開了石頭，原來是慧能的誠意感動了上天。

家裡人只能同意了，慧能就急忙前往雙峰寺拜見五祖弘忍。

弘忍大師初見慧能時很吃驚，因為慧能當時就是一個衣衫襤褸的山

野樵夫打扮，突然前來求學實在有點突兀，莫非有神仙指點嗎？

弘忍問他：「你是從哪裡來的呢？為什麼一定要見我呢？你識字嗎？」

慧能不慌不忙答道：「弟子來自嶺南新州，不識一字，今天到這裡來拜見大師，別無他求，一心只想成佛。」

弘忍一聽，由驚生奇，慧能口氣不小，但是為人倒是十分率真。

於是弘忍故意問慧能說：「嶺南一直是荒蠻之地，你也只是區區一個獦獠，如何能成佛呢？」

慧能卻眉也不皺一下，坦然回答：「人分南北，佛不分南北。佛性天然，嶺南人的佛性與大師的佛性，到底何異之有呢？」

弘忍聽後，心中暗暗讚嘆，表面卻平靜如水，故意斥責慧能：「你懂些什麼？滿口胡言。你還能幹些什麼？」

慧能確實是頗有佛性，他沒有高談闊論，只是樸實地回答：「我能幹苦活，能打柴舂米。」

弘忍揮揮手，說：「既然如此，你就暫時在碓房舂米吧！」

經過這場對話，弘忍記住了這位頗有悟性的新和尚。

之後，慧能還只是個「小沙彌」，他在佛門中邊做雜活邊聽弘忍大師講經。由於他悟性高，不怕苦不怕累，故能潛心修行，終成大器。

《六祖斫竹圖》（現藏於日本東京國立博物館）是南宋畫家梁楷的代表作之一。圖中的六祖在古樹襯托下，一手拿刀，一手持竹竿，正砍伐枯竹。作者以寥寥數筆，就勾畫出六祖的生動神態，充分表現了慧能

有著豐富生活閱歷的這一身世特徵。

【TIPS】

　　慧能，俗姓盧，祖籍範陽人，在唐高祖武德
年間，因為他的父親宦於廣東，便落籍於新州。
弘忍禪師收其為徒，看到他寫的一首偈語：「菩
提本無樹，明鏡亦非臺。本來無一物，何處惹塵
埃。」隨即傳付衣缽，為中國禪宗道統繼承人的
第六代祖師。

禪宗五祖送六祖渡江。

禪師與詩人

白居易謁鳥窠禪師

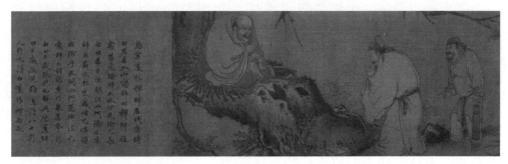

絹本設色：《白居易謁鳥窠禪師》，作者：梁楷。

　　大唐中期的江浙一帶，有一位十分出名的僧人，名叫鳥窠禪師。

　　這位鳥窠禪師本姓潘，出生於大唐開元年間，杭州人士，少年出家，青年受戒，法號道林，而「鳥窠禪師」是人們給他取的綽號。

　　那麼，這個奇怪的「鳥窠禪師」的外號是怎麼來的呢？

早年間，道林禪師遊歷西湖，遠遠瞧見西湖北岸邊上有著一株老松樹，枝繁葉茂，四季常青。道林禪師見了十分欣喜，在他看來，如此「長青」的松樹一定蘊含著許多禪道佛理，於是禪師爬上了松樹，心喜之下，捨不得離開，索性一不做二不休，乾脆直接在樹上和鳥兒一樣「搭窩築巢」，生活在樹上。消息傳開後，人們便親切的稱呼其為「鳥窠禪師」，久而久之，人們就連其原本的法號「道林」也不記得了。

　　大唐元和年間，在當時頗負盛名的詩人白居易就任杭州太守一職。

　　他上任沒多久，就聽聞西湖邊上住著一位怪異的和尚，便親自前來拜訪。

　　西湖，北岸，松樹下。白居易看著松樹，皺著眉頭。

　　只見這棵松樹兩丈有餘，枝繁葉茂，交錯縱橫，遠比白居易想的還要高大許多，而松樹之上有著一個用樹枝以及枯葉搭成的「窩」，一個笑容滿面，身形高大的僧人赫然坐在上面。

　　白居易抬頭看著樹上的鳥窠禪師，不經意間皺了皺眉，住在離地這麼高的樹上，實在是太危險了。想到這裡，白居易不禁抬頭開口說道：「禪師，你住的地方太危險了！」

　　樹上的鳥窠禪師聞言，反駁道：「我住的地方不危險，大人住的地方才危險！」

　　白居易不以為然地說：「下官是為朝廷管理地方，何來危險一說？」

　　鳥窠禪師說：「薪火相交，縱性不停，怎能說不危險呢？」意思是說官場沉浮，鉤心鬥角，危險就在眼前。

　　白居易似乎有些領悟，轉個話題又問：「請問大師，何為佛法大意？」

鳥窠禪師回答說：「諸惡莫做，眾善奉行。」

白居易聞言笑著說道：「大師莫要誑我，這句話三歲童子也知道。」

鳥窠禪師大笑道：「三歲童子雖道得，八十老翁卻行不得！」

白居易聞言，嘆服不已。

自此，白居易便在西湖岸邊建了一座竹閣，與

唐朝詩人白居易。

鳥窠禪師所住的古松樹比鄰而居，朝夕拜訪請教，談佛論道。

《白居易謁鳥窠禪師》（現藏於中國上海博物館）是南宋著名畫家梁楷的作品《八高僧故事圖》中的一卷。在畫中，左側描繪的是松樹下盤膝而坐的鳥窠禪師，右側則是恭敬施禮的白居易和僕從。鳥窠禪師風輕雲淡，白居易則神態恭謹，畫面清晰，筆觸古樸，實為佳作。

【TIPS】

有一次白居易又以偈語請教鳥窠禪師道：「特入空門問苦空，敢將禪事問禪翁；為當夢是浮生事，為復浮生是夢中。」

鳥窠禪師也以偈回答說：「來時無跡去無蹤，去與來時事一同；何須更問浮生事，只此浮生是夢中。」

與生俱來的佛性

弘忍逢杖叟圖

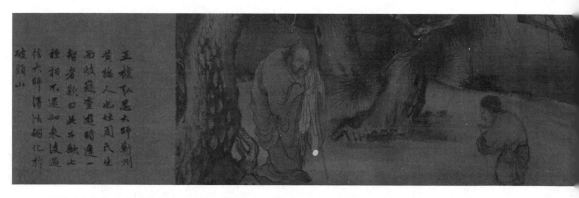

紙本，墨筆：《弘忍逢杖叟圖》，作者：梁楷。

　　隋煬帝大業十三年（西元六一七年），禪宗四祖道信帶領
一班弟子到吉州去弘揚佛法。

當時流寇蜂起，吉州城被賊圍困了七十多天，城中的水源早已斷絕，幸好道信大師神通廣大，能自由出入。他得知城中鬧水荒，便立刻進了城。說來奇怪，自從道信進城之後，城內凡是可以蓄水的地方都蓄滿了水。

守城的刺史連忙走到他的面前叩頭禮拜，並請教破賊的方法。

道信說：「你們誠心誦唸《般若經》就可以了。」

刺史立即傳令，凡在城裡的上下人等，人人都要誠心誦唸《般若經》。

在大家誦唸《般若經》時，城牆上突然出現了許多神兵，手執金剛杵威猛絕倫，朝著流寇怒目而視。

流寇驚懼萬分，那些頭目聚在一起商談說：「城裡必有奇人，我們是打不進去的。」於是便抱頭鼠竄而去。

陽山地方有一個種植松樹的老人曾經向道信請教說：「我得聞法嗎？我能學道嗎？」

道信說：「你的年齡太大了，即使得道也不能長年，變成另一個人再來，我還可以等候你的。」栽松老人答應了，就來到周姓姑娘那裡。

姑娘正在河邊洗衣服，老人對她說：「姑娘！我向妳借住一宿，可以嗎？」

姑娘說：「我家裡有父親和哥哥，你跟他們去說吧！」

老人說：「不用了，只要妳知道就可以了。」

從此周姑娘的肚子一天比一天大起來。

她的父親和哥哥認為她不貞節，就把她趕出了家門。

姑娘走投無路，只好替人家幫傭。

過了十個月，姑娘生下一個男孩，她認為這個男孩是個不祥之物，就把他扔進了河裡。

嬰兒被丟在水中，逆水漂流，不沉不沒；姑娘又把他扔到山裡，奇怪的是白天有鳥來哺育他，夜晚有狐狸來餵乳。

周姑娘也有些不忍，畢竟是自己身上掉下來的肉，於是就把他拾回來。

幾年後的一天，道信在路旁看見一個女子帶著一個小男孩在乞討。

小男孩長的骨骼清奇，相貌不凡，大師暗暗稱奇。

道信走上前去問小男孩說：「你有姓嗎？」

「我有姓，但不是俗姓。」小男孩說。

「是什麼姓呢？」

「是佛性。」

道信心裡一驚。

「你沒有姓嗎？」大師又問道。

「性空故無。」

道信默然不語。

過了一陣子，他向女子請求說：「女施主，可否讓這個孩子皈依佛門？」

女子認為這是個因緣，便很高興地答應了。

回寺後，道信為小男孩剃度，取法名

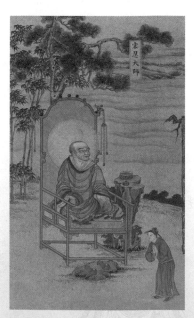

弘忍大師。

弘忍，是為禪宗第五祖。

《弘忍逢杖叟圖》（現藏於中國上海博物館）是南宋著名畫家梁楷的作品《八高僧故事圖》中的一卷。

在畫面左側，身穿僧袍的道信禪師手持竹杖，伸出手指著對面，而在畫面右側描繪的則是年幼的禪宗五祖——弘忍，矮小瘦弱，身體微微前傾，弓著腰，臉色恭謹地聆聽著道信的教誨。

【TIPS】

　　禪宗，主張修習禪定，故名。又因以參究的方法，徹見心性的本源為主旨，亦稱佛心宗。傳說創始人為菩提達摩，下傳慧可、僧璨、道信，至五祖弘忍下分為南宗惠能，北宗神秀，時稱「南能北秀」。該宗所依經典，先是《楞伽經》，後為《金剛經》，《六祖壇經》是其代表作。此宗提倡心性本淨，佛性本有，見性成佛。禪宗在中國佛教各宗派中流傳時間最長。

56

偉大的佛經翻譯家

玄奘法師像

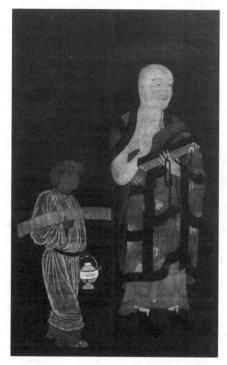

絹本設色：《玄奘法師像》，作者：佚名。

　　玄奘的本名叫陳禕，出生在富裕的官宦人家，但他與佛家有緣，很小就出家為僧。

他進入法門寺後，刻苦學習佛法，經常思考經卷上的佛學問題，佛學修養也越來越高。

可是，隨著研究的深入，很多難以解決的問題也擺在了他面前。特別是當時攝論、地論兩家關於法相之說各異，玄奘遂產生了去印度求《瑜迦師地論》以會通一切的念頭。

唐太宗貞觀三年（西元六二九年），玄奘自長安出發去印度取經，時年二十八歲。

當時的政府明令不許百姓私自出國，各主要道路關隘的稽查很嚴，然而玄奘意志堅決，冒著殺頭的危險踏上偷渡之路。

走到甘肅西部，快到玉門關（唐朝邊境的最後一道關卡）的時候，玄奘騎的馬死了，隨行的兩個小和尚離開了，官府的差役又追了上來。

他躲在客棧裡，心急如焚。

州官李昌拿著追捕文書走了進來，問道：「師父就是玄奘吧？」玄奘猶豫了一下，沉默不語。

李昌說：「師父不必隱瞞，弟子敬慕佛法已久。」

玄奘見李昌態度誠懇，就說出了自己的名字。

李昌聽後，撕碎了追捕文書，說：「師父趕快走吧！天黑就出不了關了！」

玄奘又驚又喜，趕緊離開客棧，奔向玉門關。

在瓜州，玄奘曾買到一匹馬，但苦於無人做嚮導。恰好此時，胡人石磐陀來請玄奘為他受戒，並自願為玄奘帶路。

經過幾天的日夜兼程，石磐陀竟開始擔心玄奘被官府捉到而把他供

出來（當時協助偷渡過境是死罪），惹來殺身之禍，遂產生了殺師叛逃的惡念。

一天夜裡，玄奘剛躺下睡覺，突然感覺有人正向他走來，定睛一看，是石磐陀。

石磐陀抽出刀，向他逼近，走過來，又返回，又走過來，又返回。

唐僧知道石磐陀已經動了殺機，此刻不論是厲聲斥責，還是乞求饒命，都會激起他的殺心。

於是，玄奘靜靜地躺著，閉目不視。

見此情景，石磐陀竟不敢下手，徘徊良久終於還刀入鞘。

第二天早晨，石磐陀向玄奘坦白交代了自己昨晚的意圖。玄奘把買來的好馬送給石磐陀，自己騎著老胡人送的老馬離開了。

玄奘出了大唐的國土，又經過了沙漠。在沙漠裡，除了滿目黃沙，一個行人都看不到，人、獸的骨骸便是生靈的行跡，玄奘毫不退縮，發誓道：「寧可向西走一步就死去，也絕不向東一步以求生」，繼續向著西邊堅定前進。

有一次，經過沙漠時，玄奘在葫蘆灘內迷了路。他在沙漠中四處尋路未果，在葫蘆灘內轉起了圈圈，始終無法找到出路，而自己帶來的乾糧和水也都用完了，體力也沒辦法支撐下去了，只得坐在沙漠上，長長悲嘆一聲：自己佛法未得，卻可能葬身在此，被野獸所食……

正當絕望的時候，天無絕人之路，突然飛來兩隻雁，在他頭上對他不斷地叫著，似乎有意助他一臂之力。玄奘心中抱著希望，站起來對牠們恭敬地致禮說：「我乃大唐僧人玄奘，去西天取經，迷路於此。神雁

玄奘譯經圖。

若能引我出葫蘆灘,將來回到長安必定為你們建塔致謝。」大雁點點頭,
好像聽懂了他的話,在他前頭慢慢地飛行,一路把他引出葫蘆灘。

　　找到出路後,大雁才扇扇翅膀離開了。玄奘成功從天竺取回經後,
想起了兩隻大雁在沙漠中指點迷途的大恩,沒有忘記自己的諾言,就修
建了大雁塔。

　　玄奘在取經的路上,除了這些自然和人為的阻撓,還時常有一些妖
魔鬼怪阻擋。這要從一個流言說起,不知何時起,流傳一種說法,吃唐
僧(玄奘)肉可長生不老,那些渴望永生的妖怪紛紛垂涎唐僧肉,這也
令玄奘取經路上多了重重阻礙。

　　後來,歷經九九八十一難的玄奘終於來到了西方聖土取得了真經。

　　十四世紀佛畫《玄奘法師像》(現藏於美國大都會藝術博物館),
此畫描繪的玄奘法師眉清目秀,面帶微笑,神態慈悲安詳,法相端莊高
貴。他身著金色袈裟,站姿略偏向左側,右手當胸結說法印,左手當胸

捧般若經典。身側侍立者為法師的印度助手。

【TIPS】

　　玄奘法師（西元六〇二年～六六四年），唐朝著名高僧，法相宗創始人，洛州緱氏（今河南洛陽偃師）人，俗家姓名「陳禕」，「玄奘」是其法名，被尊稱為「三藏法師」，後世俗稱「唐僧」，與鳩摩羅什、真諦並稱為中國佛教三大翻譯家。

57

覺悟的母愛

揭缽圖

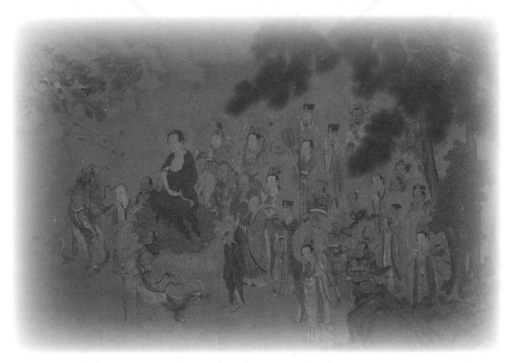

《揭缽圖》局部一。

在古印度城中，有一位獨覺佛降臨塵世，人們歡欣鼓舞，
紛紛奔相走告，決定舉辦一場慶賀盛宴。

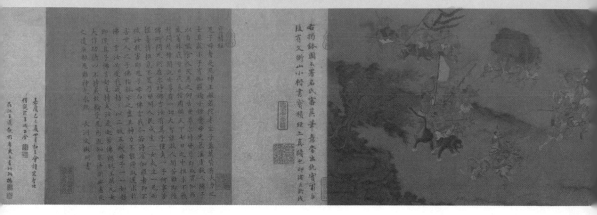

絹本，水墨設色：《揭缽圖》，作者：仇英。

　　人們發現城外有一個懷孕的牧牛女，就要求她在宴會上跳舞，以象徵獨覺佛的降生。

　　美麗的女孩當然不肯，她用手小心翼翼地護著隆起的腹部，流著眼淚乞求人們不要這樣對她。

　　可是，人們被喜悅沖昏了頭，只想博佛陀歡心，仍強行命令牧牛女跳舞。

　　牧牛女堅決不從，人們就把她驅趕進城，又威脅她若不服從，就殺掉她的牛。

　　牧牛女無可奈何，只好一邊流淚，一邊跳起舞來。

　　一曲還未跳完，牧牛女就感覺小腹墜脹，隨即胎兒墜地死亡。

　　牧牛女放聲大哭，圍觀的人們覺得晦氣，就迅速四散而去。

　　此時，唯有獨覺佛的法身留在牧牛女身邊。

　　牧牛女用憤恨的目光瞪著獨覺佛，咬牙發出悲鳴：「來世我一定要吃光這裡所有人的孩子！」說完，她灑下兩行血淚，含恨撞牆而死。

　　牧牛女的靈魂投胎成為藥叉女，她成年後與藥叉國王子結婚，生下

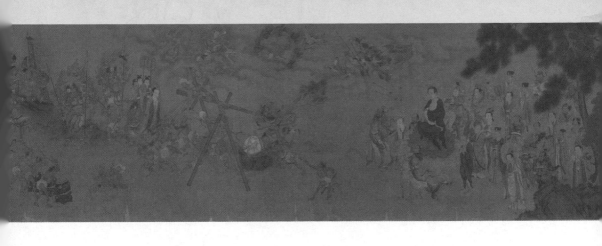

了五百個兒子。她時刻不忘自己的誓言，一到晚上就去抓百姓的孩子，然後吃掉。

人們很快發現失蹤的孩子越來越多，不由得恐慌起來，以為有惡鬼作祟，就想舉行活動請佛陀來救助眾生。

藥叉女聽說城裡又有活動，不堪回首的往事頓時又浮現在眼前，她狂叫起來，也不管當時還是白天，就化為魔鬼的模樣飛到空中，見到孩子就抓，一時間，魔鬼的叫聲、孩子的哭鬧聲響徹天際，嚇得人們紛紛癱倒在地。

釋迦牟尼佛聽到人們的哀鳴，嘆了口氣，前去阻截藥叉女。

佛祖勸藥叉女：「妳罷手吧！我可以讓被妳吃掉的孩子復活，只要妳改邪歸正，我可讓妳坐化成佛，從此擺脫無量劫難。」

《揭缽圖》局部二。

藥叉女卻唃了佛祖一口，瞪著通紅的眼睛，怒吼道：「你不是我，你怎麼知道我的痛苦！我食人子你要阻攔我，你為何不阻攔那些當初奪我孩子性命的人！」

說罷，藥叉女憤怒離去。

佛祖見藥叉女執迷不悟，就施神力，將她最喜愛的一個兒子藏匿起來。

藥叉女怒氣沖沖地回到家中，四處找不到自己最心愛的兒子，頓時慌了神，再度飛到空中，搜遍全城。

可是，藥叉女始終無法尋覓到兒子的蹤跡，最後，她放棄了找尋，嗚嗚地哭起來。

正在這時，佛祖將藏在缽中的那個孩子釋放了出來，帶著他來到藥叉女的身邊。

藥叉女又驚又喜，一把將兒子摟進懷裡。

佛祖微微一笑，再度規勸：「妳有五百個兒子，僅失去一個就悲痛至極，百姓們僅有一兩個孩子，全部被妳吃光，他們的痛苦豈不比妳多百倍千倍？」

《揭缽圖》局部三。

佛祖的話語在藥叉女的心上敲了一記警鐘，她逐漸冷靜下來，越發感覺佛祖的話有理。往日她沉浸在仇恨之中，沒有體會到自己的復仇給世間造成了諸多苦難，她恨世人，而世人不也同樣仇恨她嗎？

　　想通這些後，藥叉女決定皈依佛門，從此棄惡揚善，不僅不再吃小孩，還成為孩子的保護神，被世人敬稱為訶利帝母。

　　仇英所畫的《揭缽圖》（現藏於美國弗利爾美術館）佛教故事畫，描繪佛陀為懲治鬼子母而將其幼子扣於缽下，鬼子母遣眾小鬼意欲揭缽救子的情景。該畫作宣揚的是佛法無邊、邪不勝正之理。

【TIPS】

　　仇英（西元一四九四年～一五五二年），字實父，號十洲，中國明朝繪畫大師。其人擅長畫人物，尤善仕女，既工設色，又善水墨、白描，能運用多種筆法表現不同物件，或圓轉流美，或勁麗豔爽。偶作花鳥，亦明麗有致。與沈周、文征明、唐寅並稱為「明四家」。 主要作品有《漢宮春曉圖》、《桃園仙境圖》、《赤壁圖》、《玉洞仙源圖》等。

58

當頭棒喝的法門

黃檗禪師像

紙本、油墨：《黃檗禪師像》，作者：佚名。

　　洪州的黃檗希運禪師是百丈懷海禪師的法嗣，長得相貌奇特，迥異常人，額間隆起如肉珠，音辭朗潤，志意沖澹，個儻不羈，人莫能測。

後因人啟發，往江西參馬祖道一。

　　當時道一禪師已經圓寂，黃檗禪師只好轉而遊學京師，在途中遇一老婦指示，前往洪州禮拜百丈懷海，得到懷海的印可，並說他有超師之見。

　　有一次，他來到寺院的廚房，看到負責煮飯的典座就嚴肅地問道：「你正在做什麼呢？」

　　典座道：「我正在盛米給禪僧們做飯。」

　　黃檗問：「每天大約需要多少米？」

　　典座道：「每天三頓飯大約吃兩石半吧！」

　　黃檗問：「是不是吃得太多了些？」

　　典座道：「哪裡，我還擔心不夠大家吃呢！」

　　黃檗一聽典座這麼說，伸手就扇了他兩個耳光。

　　典座心裡委屈就去向臨濟禪師傾訴。

　　臨濟禪師聽完典座的話很氣憤，他覺得典座的回答，並沒有什麼罪過，黃檗憑什麼要動手打人呢？他勸慰典座一番，並說：「我一定替你問一問這個老和尚，和他講講理！」

　　出乎臨濟禪師預料的是，他剛到黃檗禪師這裡，還沒等他開口黃檗禪師就先提起這事來。

　　臨濟禪師和顏悅色地說：「典座因為不明白為什麼挨老師打，所以才託我替他問您一聲。」

　　黃檗禪師一臉嚴肅地說道：「你是為他討公道來的？」

　　臨濟禪師有些不服氣地說：「難道他擔心不夠吃不行嗎？」

黃檗禪師堅定地說：「為什麼不答『明天還要吃一頓』呢？」

臨濟禪師聽後，氣呼呼地舉起了拳頭，大聲說道：「說什麼明天，現在立刻就要吃！」說罷，他的拳頭就順勢揮舞過來。

黃檗禪師挺身站立，伸手擋住臨濟的拳頭，高聲責怪道：「你這個瘋和尚，又來這裡拔虎鬚！」

臨濟禪師一邊怒吼著一邊走出僧堂，黃檗禪師卻是滿臉歡喜，不住地說這隻小虎的頭上長角了。

後來針對這件事溈山靈佑禪師問仰山慧寂說：「他們這兩位禪師究竟是在做什麼？」

仰山慧寂道：「老師的用意何在呢？」

溈山靈佑禪師說：「生了孩子然後才明白親情的偉大。」

仰山慧寂道：「我倒不這樣認為。」

溈山靈佑禪師說：「那你又有什麼想法呢？」

仰山慧寂道：「這就好像把小偷帶到自己的家裡，讓他偷自己的東西一樣！」

溈山靈佑禪師聽後哈哈大笑。

黃檗希運禪師是臨濟義玄禪師的老師，弟子打老師，這應視為忤逆，但黃檗卻不以此為忤逆，反過來讚美他的弟子臨濟，俗話說得好：「打是情，罵是愛。」從禪宗接心上來說，這的確是別有一番深意了。

十五世紀室町時代禪畫《黃檗禪師像》（現藏於美國史密森尼博物館），對禪宗史上脾氣最暴烈的黃檗禪師進行了最為生動的刻劃。

《祖堂集》說黃蘗禪師相貌古怪，身長七尺，額間隆起一個大肉球，像綴了一顆碩大的佛珠一樣。此畫中這一特徵十分明顯，同時為了表現黃蘗禪師的「棒喝」特徵，禪師的雙目圓睜格外威嚴、咄咄逼人。

【TIPS】

　　當頭棒喝，佛教語，佛教禪宗和尚接待初學的人用棒迎頭一擊或大喝一聲的儀式。很多禪師在接待初學者，常一言不發地當頭一棒，或大喝一聲，或「棒喝交馳」提出問題讓其回答，藉此考驗其悟境，打破初學者的執迷，棒喝因之成為佛門特有的施教方式。

59

六道輪迴

救濟餓鬼圖卷

紙本設色：《救濟餓鬼圖卷》，作者：佚名。

在優多羅很小的時候，他的父親就過世了，只好和母親相依為命。優多羅十分崇信佛法，多次向母親請求出家。

母親堅決反對：「只要我活著一天，就不會同意你的想法，等我死了，你再按照自己的意願去做吧！」

優多羅得不到母親的同意，非常懊惱，便以死來威脅母親。

他的母親見狀非常害怕，只得服軟：「你千萬不要做傻事，孩子，我和你約定，從現在開始，只要你想供養修行人，我就為你準備所需要的，隨你的心願去供養，好嗎？」優多羅聽了母親的話，這才暫時打消了出家的念頭，經常邀請許多沙門、婆羅門等修行人來家裡供養。

　　優多羅的母親每天看到這麼多人在自己家進進出出的，很厭煩，就辱罵他們說：「你們這些人無所事事，終日靠信眾過活，看見你們我就生氣！」

　　當時優多羅剛好不在家，她便將已經準備好的食物全部倒在地上，還將來家中供養的修行的人驅趕出門。

　　優多羅回到家後，母親騙他說：「孩子，你不在家時，我用上好的食物供養了好多修行人。」

　　優多羅信以為真，為母親的做法感到高興。

　　沒過多久，優多羅的母親去世了，墮入餓鬼道。

　　這時，優多羅終於可以出家修行了。他非常用功，很快就得了阿羅漢果，斷了一切嗜慾和煩惱，跳出三界生死。

　　這一天，優多羅在河邊的石洞裡靜坐修行，突然一個嘴巴乾瘦、樣貌醜陋的餓鬼，非常痛苦地來到優多羅面前，說：「孩子啊！我是你的母親。」

　　優多羅不敢相信，說：「怎麼可能？我的母親生前樂善好施，供養了許多修行者，不會墮到餓鬼道。」

　　餓鬼回答說：「孩子，因為我貪心，吝嗇不捨，你不在家時，我沒有供養修行人，還辱罵他們，死後便淪為餓鬼，二十年來沒有嚐過一滴

水、一口飯。走到河邊，河水立刻枯竭，靠近果樹，果子瞬間乾枯，我受的苦真是難以形容啊！」

此畫描繪的是苦於無法喝水的餓鬼，因為佛的慈悲，方能脫離餓鬼的身形而得以喝水，並且往生佛土的故事。

優多羅問：「那我怎麼幫妳呢？」

餓鬼回答：「你要時刻為我懺悔，廣設齋食供佛及僧眾，我才能脫離餓鬼的果報。」

優多羅聽完這些話，對母親的報應感到哀傷和同情，就努力為其設齋供佛和僧侶。在齋會結束時，餓鬼現身於齋會中，非常虔誠的向佛陀懺悔自己的過失。

佛陀親自為其講經說法，餓鬼聽了以後，心懷慚愧，當天晚上壽命到了盡頭，投生成了飛行餓鬼。

她再一次來到優多羅面前，說：「我的惡報還沒有完結，儘管頭戴天冠，身穿瓔珞，但還沒有脫離餓鬼之身，請你再設齋會並準備床榻來供養佛及僧人，我才能擺脫餓鬼之苦。」

優多羅聽後，再次設齋供養僧眾。

齋會結束時，餓鬼再度現身懺悔自己的罪過。當晚，餓鬼命終投生為天人。

優多羅的母親成為天人之後，頭戴天冠，身著瓔珞，手捧香花，來到佛陀及眾比丘的住處誠摯供養，還和眾比丘聽佛陀講經開示，經過努力，得了須陀洹果。

至此，她才虔誠地繞佛三匝後，返回天上。

日本平安時代的佛畫《救濟餓鬼圖卷》（現藏於日本京都國立博物館），描繪的正是「六道」中餓鬼世界的場景。作者以明快的線條勾勒出墮入餓鬼道的餓鬼令人厭惡的容貌，以及佛菩薩救濟餓鬼的一系列善行。

【TIPS】

六道（又名六趣、六凡或六道輪迴）是眾生輪迴之道途。六道可分為三善道和三惡道。三善道為天、人間、修羅；三惡道為畜生、餓鬼、地獄。

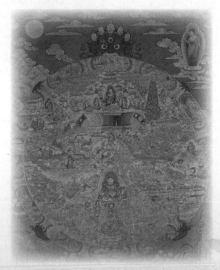

六道輪迴圖。

財神出巡

毗沙門天和侍從

絹本設色：《毗沙門天和侍從》，作者：佚名。

　　毗沙門天，又名多聞天王，祂是佛教的護法神，同時又是一名財神。

多聞天王原本住在神聖的須彌山上，後來祂經常出現在民間，為凡人佈施財物。不過和其他財神不一樣的是，多聞天王這位財神當初來凡間的時候，並不心甘情願哦！

話說，當年四大天王閒來無事，想去觀音菩薩的道場普陀山遊歷一番。普陀山被世人稱為「海天佛國」，那裡不僅充滿仙氣，而且景色宜人，令四位天王樂不思蜀、流連忘返。

佛前護法的四大天王。

走著走著，四位天王的肚子都咕嚕嚕地叫起來，祂們這才發覺已經很長時間沒吃飯了。正巧，前方紫竹林裡飄出一縷炊煙，四神大喜，連忙奔進竹林。

呈現在四天王眼簾裡的，是一座茅屋，屋門開著，一位衣著樸素的婦人正在灶邊生火做飯。

四天王饞得口水直流，對婦人略一行禮，請求道：「請施捨點飯給我們吃吧！」

婦人轉身，展露出一副傾國傾城的容顏，她笑著請四天王進屋。四天王一看這屋子僅到祂們腰部，不由得發愁了，心想，這可怎麼進去啊！

婦人抿唇一笑，催促祂們：「沒有關係，祢們進來好了。」

四天王為了能吃上飯，只好彎著腰往門裡鑽。神奇的是，四人居然

越變越矮，最後全都進入屋內。

就在天王們面面相覷的時候，婦人招呼祂們道：「我還要做菜，祢們先盛飯吧！」

黑面天王飢渴難耐，第一個衝上前去揭鍋蓋，誰知祂使了半天力，竟然揭不開。白臉天王見形勢不對，便去幫忙，不料祂的手一沾到鍋蓋上，也使不上半點力氣。後面兩位紅臉和黃臉天王不信邪，一齊發力，可是這鍋蓋彷彿有神力似的，牢牢地將四天王的手黏住，硬是不動分毫。

四天王憋得滿臉通紅，這才知道那婦人不是普通人，搞不好就是觀音菩薩，便苦著臉一齊向婦人請求道：「還請菩薩開恩，放我們一馬！」

婦人微微一笑，渾身散發出白色的光芒，恢復成觀音菩薩的真身。

觀音菩薩端坐在蓮座之上，笑道：「祢們是有名的四大天王，怎麼連一個鍋蓋都揭不開呢？」

四大天王均愧疚不已。

北方多聞天王見觀音菩薩沒有施法解救祂們的意思，就請求道：「觀音菩薩，我願意從此來到人間，佈施財富於凡人，解救百姓於苦難中，請菩薩開恩，放過我們吧！」

觀音菩薩這才面露喜色，施禮道：「善哉！善哉！以後祢不得食言，要謹記為凡間佈施財物！」

說完，觀音菩薩連同房子一起消失了。

四大天王全都撲倒在地上，祂們忙不迭地擦拭著頭上的汗水，仍舊驚魂未定。

因為立下了誓言，多聞天王從此就時常在人間逗留，為世人廣散財

物，祂的善行也得到了百姓們的稱讚，紛紛建立天王殿，對祂進行祭拜。

　　唐朝佛畫《毗沙門天和侍從》原存於敦煌莫高窟第十七窟，後被英國人斯坦因於西元一九○七年掠走。

　　圖畫表現的是毗沙門天在天界軍隊的陪同下，巡查自己守護的領地。毗沙門天的前面，有舉止優雅、向同一方行進卻回頭看祂的妹妹功德天，手捧盛滿花的金色盤子。

【TIPS】

　　在古印度教中，多聞天王被命名為施財天，可見其在最開始就成為財富的施予者。祂是印度財神吉祥天女的哥哥，是多寶佛在北方的化身，也是金剛手菩薩的部將。

　　在藏傳佛教裡，祂被人們親切地稱為「財神朗色」。

61

微笑的佛陀

布袋和尚圖

紙本設色：《布袋和尚圖》，作者：佚名。

　　相傳，在五代十國的後梁時期，有一年冬天的清晨，一個叫張重天的農民去河邊捕魚，正巧看見河對岸從岳林寺那邊飄過來一塊浮冰，冰上坐著一個六、七歲的男娃娃。

奇怪的是，冰很薄，那娃娃竟然沒有掉到水裡去，只見他只穿一件肚兜，屁股下面墊著一只青色的布袋，樂呵呵的，彷彿現在不是三九嚴冬，而是四月暖春似的。

　　張重天大為驚訝，看這孩子大頭大耳、手腳肉乎乎、肚皮圓鼓鼓的，模樣甚是可愛，就起了惻隱之心，將孩子收作義子，並為他取名為契此，號長汀子。

　　一晃十多年過去了，小契此長大成人，相貌不再可愛，反而變得有趣：禿腦門，大圓頭，咧著一張大嘴總是笑，一雙小眼睛因此瞇成一條縫，幾乎看不到。他也越來越胖，肚子越來越大，還總喜歡敞開衣服露出肚皮，很像一個和尚。

　　無論去哪裡，契此總要隨身帶著他那青色的布袋，因此人們就調侃他，稱他為「布袋和尚」。

　　布袋和尚性格隨和、樂於助人，村裡人一有困難就去找他。

　　後來，他背起布袋，雲遊四方去了。

　　一路之上，無論有沒有化到食物，他總是一副樂呵呵的表情，彷彿有什麼天大的喜事似的。

　　時間一長，世人都記住了這個笑呵呵的和尚，對他格外喜愛。

　　有一個叫白鹿禪師的和尚很嫉妒布袋和尚，決心讓他當眾出醜，就在某一天，拉住布袋和尚準備為難他。

　　布袋和尚轉過頭去，看見了白鹿禪師，就笑嘻嘻地說：「給我一文錢吧！」

　　白鹿禪師不屑地想，真是個瘋和尚，哪有對和尚化緣的？不過他

在言語上依舊保持著禮貌，回答道：「你跟我說說什麼是禪，我就給你錢。」

布袋和尚聽完，就將布袋放下。白鹿禪師不解其意，指著布袋問：「難道禪就是你的布袋嗎？」

布袋和尚認真地看了一眼白鹿禪師，又哈哈笑起來，他背起布袋，想轉身離開。

白鹿禪師感覺自己遭到了愚弄，不由得心頭火起，指著布袋和尚罵道：「你真是個瘋子！」

圍觀的百姓越來越多，布袋和尚卻一點慍色也沒有，而是坦然地笑著，背著他的布袋走向遠方。

既然白鹿禪師說布袋和尚是一個瘋子，百姓們也就信以為真，從此遠離布袋和尚。布袋和尚雖然很難再化到緣，卻依舊眉開眼笑，毫不在意自己的窘境。

幾年之後，岳林寺有個和尚看見布袋和尚端坐在寺廟旁的一塊大石上，口中說道：「彌勒真彌勒，分身千百億，時時示時人，時人自不識。」說完，布袋和尚就圓寂了。

和尚們大吃一驚，這才知道布袋和尚是彌勒菩薩的化身。

消息傳出後，白鹿禪師羞愧不已，從此不敢再狂妄自大，轉而虛心修持。

不過，後來有人說自己又看見布袋和尚在遊走，但不再化緣，而是到處在施捨財物。

人們發自內心地尊敬這位給人間帶來歡樂的菩薩，紛紛祭拜他，希

望他能給人間帶來歡笑和財富。

　　西元一七六五年佚名畫家繪的《布袋和尚圖》（現藏於美國波士頓藝術博物館），構圖簡潔、創意獨特。畫中的布袋和尚並沒有袒胸露腹，而是很自然的用他那成名的大布袋巧妙地遮擋住了。布袋和尚坐在布袋後，雙手托腮，微笑著目視前方，神情慈祥，憨態可掬，十分可愛。

【TIPS】

　　中國多數佛教寺院裡所供奉的大肚彌勒（或大肚比丘），都以布袋和尚為原型塑造。由於他的形象通常為臉帶笑容，手提布袋，因此常常被商家認為帶有歡喜、招財的意味，而視同財神供奉。

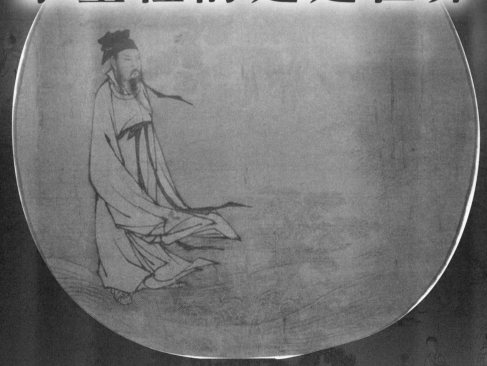

第三章
水墨裡的逍遙世界

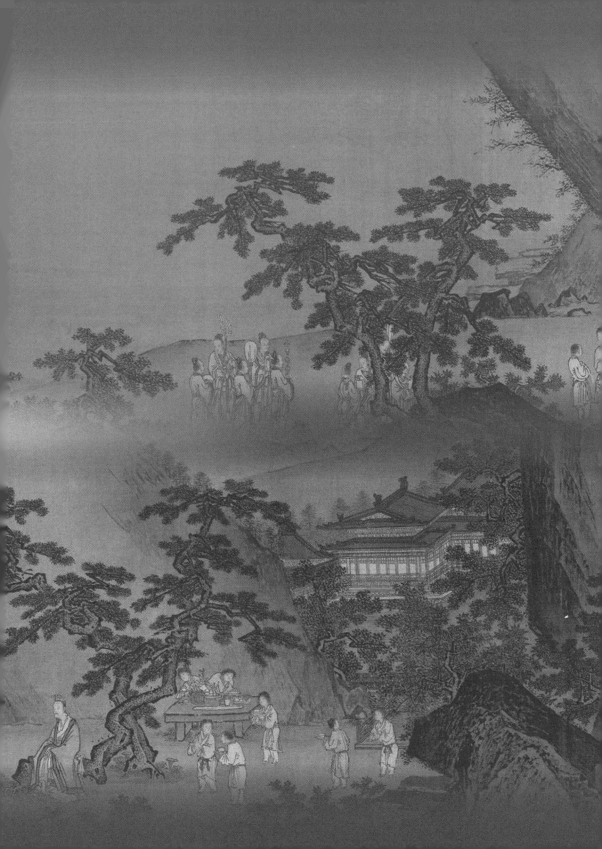

62

紫氣東來

老子授經圖

老子畫像。

老子姓李名耳，祖籍是楚國苦縣瀨鄉曲仁里，據野史記載，
他母親懷孕八十一年才將老子生下。

歷史上這些凡是有大智慧的人都會被人們貼上不走尋常路的標籤，老子也不例外。

　　相傳降生的時候，老子是從母親的腋下生出的。由於在母親體內時間過長，老子一出生便可以說話和走路。他問母親自己姓什麼，母親還沒來得及回答，這位「老小孩」就急忙搶著說：「我既然是在李子樹下出生的，那我就姓李吧！」

　　可能是在母親體內憋悶久了，老子一出世便喋喋不休地講個不停，引來了人們的圍觀。眾人見他的耳朵長得異於常人，而且滿頭白髮、皮膚發黃，在額頭上還有許多的小褶皺。更讓人驚異的是，這位「老小孩」的眼睛是方的，並且鬍鬚泛白，完全就像一個飽經世事滄桑的老爺爺。於是周圍人就戲稱：「你就叫做李耳吧！」

　　老子若有所思地說：「耳是人智慧的泉源，這個名字不錯，於是就決定用李耳這個名字。」

　　老子在周朝做官，看到周朝日益衰敗，決定西出函谷關，到秦國遊歷。

　　周敬王四年，也就是西元前五一六年，周王室發生戰亂，老子騎著青牛，離開周朝洛邑。

紙本設色：《老子授經圖》，
作者：任頤。

沿途的村莊破敗，斷垣頹壁；阡陌阻斷，農田荒蕪；官道之上，到處有士兵和戰馬經過。

　　老子見狀，悲嘆不已。

　　鎮守函谷關的官員尹喜，從小對天文地理感興趣，他愛觀天文，喜好讀書，修養深厚。

　　一天夜晚，尹喜獨登高樓，凝目仰望浩瀚的星空。忽然，他看見東方聚集了大量紫雲，長約三萬里，形狀就像飛騰的巨龍，從東方向西方奔騰而來。尹喜心想：「紫氣東來，延綿三萬餘里，莫非要有聖人途徑於此？」自此，他存心留意，認真觀察過關的行人，絲毫不敢懈怠。

　　轉眼到了七月十二日，這天將近黃昏時分，夕陽西下，金色的光輝塗滿了關隘。突然之間，黯然下沉的夕陽，放射出燦爛的光華。這種景象引起了尹喜的注意，他在關上極目東望，但見關隘稀稀疏疏的過往行人中，有一個騎青牛的老者。尹喜素聞老子大名，知道這個人正是他要等的聖人。

　　尹喜奔下關隘，迎了上去。

　　漸漸走近，他看見老子皓首如雪，大耳垂肩，身穿素淡的青袍，一副仙風道骨的模樣。

　　尹喜快步走上前跪拜，口中說道：「尹喜三生有幸，今天見到了聖人！」

　　老子細看眼前跪拜之人，四方臉，厚嘴唇、濃眉毛，鼻樑端正，神情威嚴但沒有冷酷的感覺；相貌慈善，沒有一絲一毫的媚態。

　　看罷之後，老子知道來者不是一般的市井小人，說道：「我是一個

貧賤的老翁，何堪受這麼大的禮，慚愧得很，老夫不敢承當，不知有何見教？」

尹喜說道：「老人家，您是天下聞名的聖人！尹喜不才，懇請先生宿留幾日，給學生指點修行之迷途。」

老子聽罷，謙卑地說道：「我一個普通的老翁，何德何能，擔此重任呢？」

尹喜再三懇求道：「學生自小喜好天文地理，也略知其中的奧祕。數日前學生夜觀天象，看到紫氣三萬里滾滾而來，知道必定會有聖人經過此關；紫氣浩蕩，奔騰如巨龍，所經過之人，必定至聖至尊；三萬里紫氣，有白雲在其首環繞，所來的聖人，必定皓首白髮；青牛星在紫氣前端閃爍，所來的聖人，必定以青牛為坐騎。這個聖人，不是您又是誰呢？」

老子聽了尹喜的這番話，不由得微微點頭：「可教也！」

尹喜聽聞，大喜過望，將老子引到館舍，請他上坐，點燃香燭，對老子行弟子之禮。然後懇求道：「您是當世的大聖人，不能將自己的智慧竊為己有。請您以天下人為念，切莫隱居，背負不仁之名。果真如此，那些尋求大道的人，去哪裡拜訪名師呢？請您將聖智記錄下來寫成一本書，以便造福後人。」

老子聽了尹喜這番入情入理的話，答應了他的請求，決定在函谷關小住了幾日。

就這樣，流傳千古的名篇《道德經》誕生了。

清朝畫家任頤所畫的《老子授經圖》（現藏於中國南京博物院），描繪的正是尹喜拜見老子的場景。

畫面中，老子鬚髮皆白，氣定神閒，一副仙風道骨的模樣。作者著重渲染刻劃人物的臉部表情，衣紋線條則簡逸靈活，色彩清淡。青牛以乾筆皴擦出皮毛質感，雙目圓睜上視，神態可掬。

【TIPS】

任頤（西元一八四〇年～一八九六年），初名潤，字伯年，一字次遠，號小樓，（亦作曉樓），浙江山陰人，清末畫家。繪畫題材廣泛，人物、肖像、山水、花卉、禽鳥無不擅長。用筆用墨，豐富多變，構圖新巧，主題突出，疏中有密，虛實相間，濃淡相生，富有詩情畫意，清新流暢是他的獨特風格。代表作品有《陳小蓬鬥梅圖》、《荷花鴛鴦圖》、《鍾馗圖》《花卉圖》等。

63

人生如夢亦如幻

夢蝶圖

絹本，水墨設色《夢蝶圖》，作者：劉貫道。

　　莊子在中國五千年文明的史書上寫下了頗具浪漫色彩的一筆，他崇尚自然的生活，鄙視功名利祿。他曾經做過漆園裡的一個小官，生活很貧困，卻屢次拒絕楚威王的重金聘請，是一個十分有個性的人。

313

關於莊子的典故傳說很多，「寧做自由之龜」就是其中之一，說的是有一日，莊子在河邊釣魚，楚威王的兩個說客來了，再次勸說他進朝為官，莊子也不說拒絕的話，而是給他們講了一個典故：「我聽說楚國有個神龜，死的時候已經有幾千歲了，楚王把牠的屍體放在精美的盒子裡，盒子上面還覆蓋著錦緞。我想請問兩位，神龜是願意被楚王供奉，每日聞香火味呢？還是願意搖擺著尾巴在泥潭裡玩耍呢？」兩位說客都說願意搖擺著尾巴在泥潭裡玩耍，莊子點頭，得意地看著兩個上鉤的「魚」：「兩位還是回去吧！你們可以轉告楚王，我願意擺著尾巴在泥潭裡玩耍。」

　　「知魚之樂」也是關於莊子的，它是莊子和惠子泛舟遊玩時講到的一個故事。莊子看著水中自由自在的魚兒感慨地說：「魚兒多幸福啊！每天這麼自由。」

　　惠子的辯證精神來了：「你又不是魚兒，你怎麼知道魚兒過得很幸福？」

　　莊子反駁道：「你又不是我，你怎麼知道我不知道魚兒的幸福。」

　　由這兩個故事可以看出莊子的核心思想，那就是「天道無為」。

　　有一天，莊子在床榻上休息時，不知怎的忽然覺得自己來到了河邊，這裡青草遍地，鮮花芬芳，令人心曠神怡。他走著走著，覺得累了，便躺到樹下睡了起來。這時莊子發現自己變成了一隻蝴蝶，追隨著同伴，翩翩飛舞。突然一陣風起，隨著沙塵飛揚，莊子努力睜開雙眼。他吃驚地看到，自己的身體依然臥在床榻上，那隻可愛的蝴蝶卻不知哪裡去了。

　　此時的莊子百思不得其解，他不知道是自己夢見了蝴蝶，還是蝴蝶

夢見了自己。

　　後來，他把夢境告訴給了老子。老子說：「你的前世是一隻自由翱翔的白蝴蝶，只因為你私自到蟠桃園中採蜜，王母娘娘一怒之下讓青鳥將你啄死。由於你沾染了蟠桃樹的靈氣，所以轉世成為了人。

　　弄清楚了自己的前世之後，莊子對道家玄術更加癡迷。莊子每日研讀一遍《道德經》，一段時間之後，他竟能夠出神入化、分身隱形，身體也變得比以前更為輕盈了。

　　莊子的妻子去世時，朋友惠子怕他想不開，做出什麼不好的事情來，在得知消息的第一時間就來到莊子家。可是令他吃驚的是，莊子竟然在鼓盆而歌。

　　惠子問他：「嫂夫人生前和你吵架了？」

　　「沒有啊！」

　　「那你不愛她了？」

　　「你為什麼這麼問啊？」莊子很疑惑，絲毫不覺得自己行為有什麼不對勁的地方。

　　「既沒有吵架，也沒有感情變淡，那你為什麼在她剛過世就這麼大肆慶祝，你也太不近人情了吧！」

　　莊子哈哈大笑：「惠子，你怎麼變得這麼笨啊！人死了之後，多輕鬆自在，沒有束縛，不用為瑣事煩擾，這本來就是一件值得慶賀的事情，我當然要為娘子感到高興了。」

　　把妻子安葬後，莊子開始雲遊四海。後來在恩師老子的提攜之下，莊子榮登仙班，玉帝任命他為太極韋編郎。人間的帝王對莊子也是尊崇

有加，唐玄宗封他為「南華真人」，宋徽宗封他為「微妙元通真君」。

《夢蝶圖》（現藏於美國王己千先生懷雲樓）是元朝畫家劉貫道的畫作，筆法細利削勁，暈染有致。

畫面中，在樹陰之下，莊子在木榻上袒胸而臥，進入夢鄉，童子抵樹根而眠，兩隻蝴蝶翩翩起舞，點明了「莊周夢蝶」的典故。

【TIPS】

劉貫道（約西元一二五八年～一三三六年），元朝畫家。他畫的道釋人物師法晉唐，山水師法北宋郭熙，花竹、鳥獸亦能集古人之長，為一時高手。傳世作品有《忽必烈出獵圖》，《消夏圖》等。

64
黃帝求仙

軒轅問道圖

絹本設色：《軒轅問道圖》，作者：石銳。

　　東方的軒轅黃帝聽說廣成子住在崆峒山，不顧萬里之遙，一路風塵僕僕前來拜師問道。

這黃帝也是個非凡人物，姓公孫，名軒轅，為有熊國君少典之子。他不但聰明睿智，而且謙恭好學，青少年時即立志遊歷名山大川，遍訪天下賢能之士。去崆峒山時他已四十來歲，做為國君的黃帝端坐大象背上在前，元妃嫘祖和女節坐木輪大車在後，另外還有文臣、武將、武士等不下一百多人。

一日，過了涇河，由於崆峒山岩崖危峻，車仗停在山下。黃帝在山下肅穆敬候許久，不見一點動靜，女節建議大家歌舞起來，仙師也許會下顧。黃帝點頭同意，於是焚起香草，群臣跳起操牛尾之舞，邊舞邊唱，聲音在山谷中縈繞。

廣成子、赤松子正在對弈，玄鶴童子急匆匆來到洞中，稟報說：「稟仙師，軒轅氏在山下。」廣成子早知黃帝來意，含笑說：「真荒唐，不去治國，卻來求仙。待我去看看。」一揮拂塵，跨上鶴背，飄然出洞。

廣成子在雲端出現，黃帝等人欣喜若狂，全都跪倒在地。黃帝以極崇敬之語氣，朗朗說道：「弟子一片丹誠，前來求教，敢問仙師，至道是什麼？」

廣成子乘鶴在黃帝等人頭頂盤旋三匝，然後停在虛空，語意深長地說：「治理天下者，沒有見積雲就想下雨，沒有到秋天就想草木黃落，哪裡能談至道呢？」說畢，仙鶴凌空，隱入雲霞之中。黃帝悵然若失，想想仙人的話，不由得一陣心酸，淚水奪眶而出。

黃帝畢竟悟性高，回國後勤勞焦思，憂國憂民，選賢任能，勵精圖治。後來在阪泉戰勝炎帝，在涿鹿擒殺蚩尤，統一了天下，老百姓過著太平日子。

黃帝很感謝廣成子的教導，在他一百歲時，悄悄離開軒轅之丘，單獨一人再次上崆峒山拜師問道。路上，黃帝見前面走來一位赤髮赤鬚的長者，便恭立道旁，施禮讓路。長者微微一笑說：「學會謙恭，始能求真。好，好！」

　　黃帝趕忙上前說：「請問長者，哪條道可通崆峒仙界？」

　　長者把黃帝略一打量，隨口吟道：「仙凡本無界，只在心上分；不惜膝行苦，一誠百道通。」說罷倏然不見。這長者正是赤松子，化為凡人對他指點一番。

　　一路上，黃帝不斷思索那長者的四句話，直到鞋磨穿、腳磨破、寸步難行時，才恍然大悟，決心以膝代步，爬上崆峒山。砂石如刀，膝破血流，所過之處石子都被鮮血染紅了。

　　當他膝行到山下時，廣成子派金龍把他接上山去。黃帝見到廣成子，稽首再拜，請教如何修身養性、長生不老之道。廣成子讚許他問得好，隨即以平緩的語氣說：「至道之精，窈窈冥冥，至道之極，昏昏默默。無視無聽，抱神以靜，形將自正，必靜必清，無勞汝心，無搖汝精，存神定氣，乃可長生。目無所見，耳無所聞，心無所知，汝將守形，形乃長生。」廣成子說到這裡，略一停頓，接著又講了他如何修身，已千二百歲而形未嘗衰等等。

　　黃帝一字一句牢記在心，只覺心明眼亮，豁然開朗，稱頌說：「仙師真是天生的聖明之人！」畢恭畢敬地再拜而退。就在這天，從軒轅之丘趕來接駕的群臣，已登上峽口山頭，等候黃帝。

　　黃帝回國後，居於荊山極高處之昆臺上，依廣成子所教之道，靜修

養身。在一百二十歲時，白日乘龍升天而去。

　　《黃帝問道圖》（現藏於臺北故宮博物院），是明朝畫家石銳替一
位楊姓道長所繪的畫作。描述黃帝尋訪上古仙人廣成子的故事。

【TIPS】

　　石銳字以明，錢塘（今杭州）人。宣德間授
仁智殿待詔。畫得盛懋法，備極華整。金碧山水，
界畫樓臺及人物，皆傅色鮮明溫潤。名著於時！
《圖繪寶鑑續纂》、《杭州府志》、《無聲詩史》、
《明畫錄》、《四友齋叢說》。

65

朝元仙仗圖

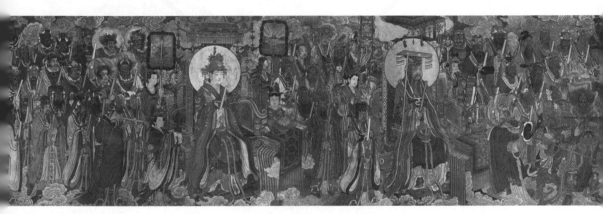

壁畫：《朝元圖》（局部），作者：馬君祥、馬七等人。

元始天尊是道教最高的神仙。

根據《歷代神仙通鑑》和《枕中書》的記載，元始天尊的前身是開天闢地的大神盤古。

盤古開天闢地之後，伴隨著天地之間的浮沉變化，經常會降臨人間。他見人間眾生大多會受到疾病苦痛的折磨，便心生憐愛，想藉由神力來拯救世人。

　　元始天尊考察了天地之間的很多地方，覺得「始青天」不錯，就決定在這裡講經說道、度化蒼生。

　　由於元始天尊具有無邊的法力，每天都會有來自四面八方的神仙、凡人前來聆聽他的講經佈道。

　　當他講完第一遍時，天界的神仙大聖同時感嘆自己的法力得到了增強，那些得

元始天尊。

了聾病的人，耳朵即刻就能聽到聲音。講第二遍的時候，盲人居然可以重見光明。講第三遍的時候，啞巴也可以開口說話了。講第四遍的時候，那些癱瘓殘疾的病人就能甩掉枴杖，健步如飛。講第五遍的時候，凡是患者都恢復了健康。講第六遍的時候，老年人返老還童，白髮變黑，落牙復生。講第七遍的時候，老年人回到了壯年時代，少年兒童則都成長為青年。講第八遍的時候，婦女不知不覺之間就有了身孕，鳥獸懷胎，不管是何種動物，都能孕育繁衍。講第九遍的時候，埋葬在地下的黃金白銀自動破土而出。講第十遍的時候，田野中的枯木生芽，白骨生肉，死而復生。

　　到了這個時候，但凡是能聽到經文的，都能得到元始天尊的庇護，

都能夠長生不死。

　　世人為了驗證這傳聞中的神奇，無不紛至遝來，致使「始青天」摩肩接踵，遮天蔽日。到了後來，「始青天」這片脆弱的土地嚴重超載，最後不堪重負，坍塌了下去。

　　在這危急關頭，元始天尊取出一顆寶珠拋在空中，頃刻之間，那些前來聽經講道的大小神靈、億萬眾生，都被吸入寶珠之中。

　　人們進入寶珠之後，全然不知自己所在何處，只聽見元始天尊在朗朗說法，任憑天崩地裂、地動山搖，都絲毫不受影響。

　　正是由於元始天尊這一「開劫度人」的神話，後來道教經典《度人經》在講到嘉華後人時宣稱，只要人們對天尊所講的法「宗奉禮敬」，就可得到天尊的庇護，進入仙界。

　　《朝元圖》為永樂宮壁畫的一部分，是元朝壁畫藝術的最高典範。現保存於今山西省芮城縣永樂宮三清殿，是元朝著名畫工馬君祥等人於泰定三年（西元一三二五年）所繪製，描繪的是群仙朝謁元始天尊的情景：青龍、白虎兩神為前導，南極長壽仙翁和西王母等八個主神的四周，簇擁了雷公、電母、各方星宿神及龍、蛇、猴等多位神君，另有武將、力士、玉女在旁侍奉，眾多神仙朝著同一個方向行進，形成了一道朝聖的洪流。

　　整個畫面構圖宏大，氣勢磅礴，人物形象所穿的服飾華麗厚重，各具特點，無一雷同。

　　在用色上，採用了傳統的重彩勾填方法。在青綠色彩的基調下，有

計畫地佈局朱砂、石黃、紫、赭等色塊，用白色和其他淡色做間隔，使畫面富於節奏變化。在重點細微之處，採用瀝粉堆金來突出衣紋、瓔珞、花鈿、鳳釵等。

在畫法上，充分發揮了線描的表現技巧，用筆有唐吳道子「吳帶當風」的遺韻。線條曲直扁圓，圓潤流暢，細微髮髻，根根入肉，衣紋轉折，頓挫抑揚，飄逸服飾，丈餘之長，一氣呵成。

總的來說，《朝元圖》的風格承接唐宋以來的壁畫傳統，雍容而又華貴，同時又勇於創新，獨樹一幟，堪稱是中國古代壁畫的典範之作。

【TIPS】

永樂宮在元朝是全真教三大祖庭之一，在龍虎殿、三清殿、純陽殿和重陽殿中，至今仍保留著從元朝到明朝早期的道教壁畫九百六十平方公尺。

書生和龍女的兒子

三官出巡圖

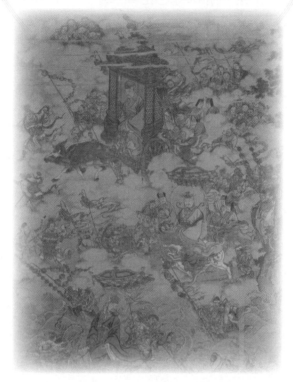

絹本設色：《三官出巡圖》，作者：馬麟。

在很久之前，有個名叫陳子禱的書生在天地之間四處遊歷。

這一天，他來到東海，在海邊發現三條美麗的小金魚在嬉戲玩耍。陳子禱十分好奇，於是赤腳下水，來到小金魚面前。

　　小金魚見到生人，並不害怕，搖著尾巴游到陳子禱腳邊，在陳子禱腳邊環繞奔遊。牠們一會兒沉入水底，用嘴調皮地拱著水底的粗砂，一會兒冒出水面，對著陳子禱頑劣地吐著水泡；一會兒遠游而去，又在瞬間潛游過來，用身子溫順地摩擦著陳子禱的雙腳。

　　天色漸漸暗了下來，陳子禱就要離開了。三條金魚依依不捨，一直尾隨陳子禱到了沙灘。牠們在沙灘上，用肚子蹭著粗砂，搖著尾巴，低垂著腦袋。陳子禱十分感動，對牠們說道：「金魚呀，請回去吧！我明天再來看你們，好不好？」這時候海水湧了上來，三條金魚復歸海水，轉眼不見了。

　　第二天，陳子禱又來到海邊和金魚嬉戲遊玩。就這樣許多日子過去了，有一天晚上，陳子禱剛躺在床上，就覺得自己迷迷糊糊來到海邊，見到了三條金魚，金魚流著眼淚說道：「我們本是龍王的三個女兒，下凡來到海邊嬉戲玩耍，尋找我們的意中人。父王說，我們的意中人的背上，有三條小金魚的圖案。父王規定的期限到了，我們要回到龍宮去，從此之後我們再難相見！」說罷，海岸上狂風四起，黑浪滔天，陳子禱只覺得背上一陣灼痛，他驚叫一聲醒了過來，原來是南柯一夢！

　　醒來之後的陳子禱再也無法入睡，睜著眼睛熬到天亮，急匆匆來到海邊，背上的灼痛，讓他苦不堪言。此時海邊依舊風平浪靜，東方升起的朝霞，將海面映射得金光閃閃，美麗動人。陳子禱從早等到晚，都沒有看見那三條美麗的金魚。就這樣一連幾天過去了，金魚始終沒有出現。

陳子禱因為思念，不思飲食，一天天消瘦下去。終於倒斃在海灘上，上漲的潮汐將他的屍體捲到了大海中。

　　巡行的夜叉看到了陳子禱的屍體，將其帶到龍宮。龍宮裡負責生死輪迴的海神，發現陳子禱的背部，有三條小金魚模樣的圖案紋身，急忙面見龍王道：「啟稟我王，這個人，就是三個公主所要等待的意中人呀！」

　　龍王聽了大驚失色：「這個人死了，該如何是好？」

　　海神說：「此人死後不久，三魂七魄還在體內，待我將其勾引出來。」於是，海神將陳子禱的魂魄勾引出來，引其面見龍王，在龍王的應允下，見到了三個公主。三個公主一見到陳子禱，高興地泣不成聲：「沒想到我們今日還能相見！」

　　此後，陳子禱和三個公主結為夫妻。婚後，夫妻四人恩恩愛愛。這一年的正月十五，天光大開，仙樂奏鳴，大公主生下了一個兒子；當年的七月十五，地上百草茂盛，鮮花盛開，二公主生下了一個兒子；到了十月十五這一天，江河湖海波光粼粼，霧靄輕飄，祥雲籠罩，三公主生下了一個兒子。

　　三個兒子長大成人之後，神通廣大，法力無邊。元始天尊冊封大公主的兒子為「上元一品九氣天官紫微大帝」，令其居住在「玄都元陽七寶紫微上宮」；冊封二公主的兒子為「中元二品七氣地官清虛大帝」，令其居住在「九土無極世界恫空清虛之宮」；冊封三公主的兒子為「下元三品五氣水官洞陰大帝」，令其居住在「金靈長樂宮」。

在道教信奉的神祇中，三官地位崇高。祂們被賦予的職責分別是：天官紫微大帝（區別於四御中的紫微北極大帝），負責給世間的良善人民賜福，我們常說的「天官賜福」即來源於此；地官清虛大帝，專為人間作惡悔過的人赦罪；水官洞陰大帝，專為世間之人解除災難和困厄。所以道經有「天官賜福，地官赦罪，水官解厄」的說法。

本幅《三官出巡圖》（現藏於臺北故宮博物院），就是描繪了三官大帝在隨從護衛下巡視人間的情景。

【TIPS】

馬麟，麟一作驎，南宋畫家馬遠之子，生卒年不詳。其人擅長畫人物、山水、花鳥，用筆圓勁，軒昂灑落，畫風秀潤處過於乃父。代表作品有《層疊冰綃圖》軸、《橘綠圖》冊頁、《梅花圖》冊頁，《靜聽松風圖》軸等。

來自於星宿崇拜的大腦門神仙

南極老人圖

絹本設色：《南極老人圖》，作者：
呂紀。

　　古時候的人們天文知識匱乏，對星象十分崇拜，認為每一
顆星都是一個神仙。

不僅如此，星象學家還對天上星星進行了等級劃分，總共劃分為二十八星宿。在這二十八星宿中，有很多星星由於自己的職能被其他神仙取代，慢慢地就被人們淡忘了。有些星星由於自己特殊的管理許可權一直受人尊崇，至今依舊是粉絲眾多，香火旺盛。

　　壽星就是這些長青之星中的一位，祂主管人的壽命，在東方七星宿中排行第二。由於這顆星的外形像羊角，又被人稱為角宿。

　　民間風俗畫中的壽星，有一個高聳的大腦門。關於這個腦門，有這麼兩個傳說：

　　一個傳說是，壽星曾經在崑崙山，拜在元始天尊門下學道。學業完成後，元始天尊手拿聚寶匣，擊打壽星頭部。一道亮光閃現，鑽入了壽星的腦門，壽星腦門徐徐變大，前額凸起。元始天尊賜給壽星一根枴杖，可以降龍伏虎。自此，壽星就成了福祿壽俱全的南極仙翁。

　　壽星離開崑崙山後，先後收了金鹿和白鶴為徒，牽鹿騎鶴，遊歷四方，為善良有德的人傳授長壽之道。

　　民間流傳的壽星傳授的長壽之道是：

　　第一，不貪財。

　　第二，不爭強好勝。

　　第三，不進食過飽，不貪睡。

　　第四，四肢勤快。

　　第五，心放正，不要有邪念。

　　關於壽星大腦門的由來，還有一種傳說：

　　壽星出世前，在娘胎裡一待就是九年。壽星的母親飽受懷胎之苦，

不由得自言自語：「這孩子，什麼時候才能出生呢？」話音剛落，肚子裡的壽星說話了：「娘呀！什麼時候我們家門前的兩隻石獅子眼睛出血了，我也就該出生了。」

　　隔壁的一個屠夫聽見了母子二人的談話。他也覺得壽星的母親懷胎九年，實在太辛苦了，心生憐憫。這天他悄悄地將豬血塗抹在石獅子的雙眼上。壽星母親看見了，高興地對肚子裡的壽星說道：「石獅子的眼睛出血了，你出來吧！」壽星聽了母親的話，就從母親的腋下鑽了出來。

　　壽星原本要懷孕十年才能出生，這樣就早生了一年，他的腦袋還沒長結實，所以出生的時候，腦袋被拉長了。

　　《南極老人圖》（現藏於中國北京故宮博物院）是明朝畫家呂紀唯一的傳世人物畫。畫面背景夜霧迷漫，明月高掛，翠竹數株，紅杏幾枝，一片幽靜，南極老人對空拱手似在恭迎遠客，他的身旁有一梅花鹿，鹿與祿同音，暗含福壽祿之意。人物用筆工中帶寫，形神俱備。

【TIPS】

　　呂紀（西元一四七七年~卒年不詳），字廷振，號樂愚，中國明朝畫家。他以畫被召入宮，值仁智殿，授錦衣衛指揮使。擅長花鳥、人物、山水，以花鳥著稱於世，是明朝與邊景昭、林良齊名的院體花鳥畫代表畫家。

68

給王母祝壽的女仙

麻姑獻壽圖

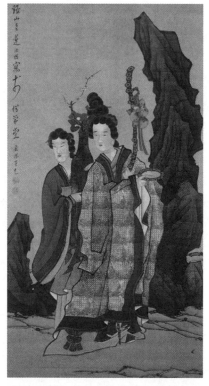

絹本設色：《麻姑獻壽圖》，作者：
陳洪綬。

　　在古代，壽星南極仙翁是男性長壽的象徵；而給女性祝壽，

則要在壽堂正中，懸掛「麻姑獻壽圖」。

在民間和神話傳說中，麻姑是很長壽的女仙，並且給王母娘娘拜過壽。

相傳，東晉時期，後趙皇帝趙石虎遣派部將麻秋鎮守西陽國。

當時，麻秋夫人懷有身孕，麻秋日夜期盼能生一個兒子。

這天晚上，麻秋夢見自己到江中垂釣，沒有釣上大魚，卻釣上了一朵荷花。那荷花含苞待放，帶著圓潤的水滴，十分惹人喜愛。麻秋剛要伸手去抓荷花，突然被僕人叫醒，說夫人快生了。

麻秋跑出去一看，天色濛濛亮，不一會兒，接生婆從產房抱出一個嬰兒。

麻秋一問是個女兒，臉色陰沉，拂袖而去。

麻姑自幼稟賦神異，降生三天後就能說話，一個月後就能跟著母親背誦詩文；七、八歲的時候，她無師自通有了神通，將米粒撒到地上，能變成五彩絢麗的寶珠。麻秋忙於政事，而且對女兒甚為冷漠，女兒的這些事情，他一概不知。

當時，後趙皇帝敕令麻秋在麻城修建城墻，限期完工。麻秋令兵丁四處徵召、抓捕役夫。麻秋為人原本暴烈專橫，加之皇帝期限逼人，他傳令部下嚴厲監工，讓那些役夫沒日沒夜地苦幹，雞叫休息，天亮開工。按照現在的時間計算，他們每天不過睡兩三個小時，鐵打的人也受不了。而且飲食很差，管理嚴酷，稍微怠慢就招致毒打。役夫們不斷有人死去。

麻姑心地善良，不斷規勸父親善待役夫，可是父親堅決不聽，還斥責她女兒家不要干涉政事。

麻姑日夜聽著役夫們的哀鳴，於心不忍。為了讓役夫早點休息，天

擦黑的時候麻姑模仿公雞鳴叫，引起全城的公雞一起鳴。

但沒幾天，事情敗露，麻秋大怒，狠狠責罰女兒。

見女兒拒不認錯，麻秋盛怒之下將女兒關入大牢。

母親哭著探監，勸她向父親認個錯，但麻姑對父親的兇暴厭惡透頂，婉言勸走了母親。

當天夜裡，麻姑將晚飯私藏的米粒灑在地下，米粒變成了寶珠四處亂滾。獄卒見狀，爭著追趕拾撿，麻姑趁機逃了出來。

麻姑逃獄的消息很快被麻秋知道了，麻秋帶兵隨後追趕。

麻姑逃到了一個峽谷前面，走投無路。恰巧王母娘娘經過此地，拔下玉簪扔了下去，玉簪化成一座彩橋，麻姑過後，彩橋消失。

麻秋帶著兵馬趕來，看著女兒逃去，悻悻而歸。

在王母娘娘的度化下，麻姑乘風飛行，九天九夜後來到一座海島仙山，開始潛心修行，數年後修成了正果，飛升成仙。

陳洪綬（西元一五九九年～一六五二年），明末清初著名書畫家、詩人。他一生以畫見長，尤工人物畫。所畫人物軀幹偉岸，衣紋線條細勁清圓，晚年則形象誇張，或變態怪異，性格突出。

所畫的《麻姑獻壽圖》（現藏於中國北京故宮博物院）又題《女仙圖》。

相傳，麻姑在海島上培育仙桃，採集靈芝釀造美酒。每當農曆三月三，麻姑總會帶著鮮桃美酒，給王母娘娘拜壽，表達感激之情。

畫面中，麻姑一手執仙杖，杖端繫有盛靈芝酒的寶葫蘆，另一手執

玉盤，身後的侍女雙手捧花瓶，瓶插梅花和山茶花。兩人目視前方，神情專注，表現了在祝壽的特定情境中對壽者（西王母）的尊敬和虔誠。

【TIPS】

　　麻姑被道教認為是吉祥長壽的象徵，其形象容貌美麗，身跨白鶴。另有傳說稱麻姑是仙人王方平的妹妹。有一次，王方平和妹妹在蔡經家祝壽，麻姑自稱親眼看見東海三次變為桑田。

69

二郎神的身世揭祕

二郎搜山圖卷

絹本設色：《二郎神搜山圖卷》（局部），作者：佚名。

　　我們都很熟悉《西遊記》，在孫悟空大鬧天宮那一回，天兵天將被打得落花流水，只有二郎神與其大戰幾百回合不相上下。

那麼，在道教的神仙譜系中，二郎神又扮演著怎樣的角色呢？

關於二郎神的原型，主要有兩個版本：

一、李冰次子

二郎神的神廟在灌江口，灌江口就是今天的都江堰附近，也就是四川的灌南縣。

秦朝時，四川地區水患成災，太守李冰到任後，勘察地形，修築水利工程，可是水利工程沒修好多久就被毀壞。後來聽說是因為水下的蛟龍在作怪。李冰的次子為了幫助父親解憂，拿著寶劍深入水下與蛟龍大戰，最後將蛟龍成功制伏，李冰才得以建造都江堰。

當地百姓為了感謝李冰父子的恩德，特意在灌南附近建了一座神廟，在裡面供奉李冰及其次子。由於李冰次子斬殺蛟龍有功，當地百姓親切地稱他為「二郎」，後來二郎進入神廟，自然也就成為了二郎神。但是，這個二郎神直至五代時期才開始受到重視。

宋仁宗加封李二郎為「護國靈應王」，宋徽宗加封他為「昭慧顯靈真人」。元朝皇帝不僅封李二郎為「英烈昭惠靈顯仁佑王」，還加封他的父親李冰為「聖德廣裕英惠王」。清朝雍正時期封李冰為「敷澤興仁通佑王」，封李二郎為「承續廣惠英顯王」。

二、隋朝道士趙昱

趙昱是隋朝末年著名的道士，在出家之前，他擔任嘉州太守。趙昱為官十分的清廉，治下的百姓也是安居樂業。這一切看上去十分圓滿，但事實並非如此，一切只是因為嘉州的護城河中出現一隻惡蛟，總是為害百姓。趙昱為了除去這個禍害，手持寶劍下水與惡蛟搏鬥。

大戰三天三夜之後，趙昱將惡蛟殺死。由於惡蛟已經修練成精，被殺死之後，鮮血染紅了整條護城河。當地百姓因此將趙昱視為神明。後來，隋煬帝在揚州被殺，趙昱看到混亂不堪的政局，就辭官歸隱山林，尋仙訪道去了。他離開嘉州之後，來到青城山苦修多年，終於修成正果，得道成仙。

唐太宗年間，嘉陵江大水氾濫，眼看就要淹沒城池了，當地百姓在無奈之際只好向神明請求幫助。這個時候，奇蹟出現了，趙昱從天而降，騎著白馬跨越嘉陵江，馬蹄所到之處，水勢立刻得到控制。當地官員將這一神跡報告給了唐太宗，唐太宗降旨封趙昱為「神勇大將軍」，並在灌口建造廟宇。

由於趙昱在家中排行老二，人們就稱趙昱為灌口二郎神。安史之亂期間，唐玄宗逃到蜀中地區，趙昱顯靈救助。唐玄宗加封他為「赤城王」，又稱為「靈應侯」。到了宋朝真宗年間，趙昱又被封為「清源妙道真君」。

從以上資料的介紹中我們可以得出，道教中的二郎神應該是隋朝道士趙昱。因為根據道教資料的介紹，二郎神的封號是「清源妙道真君」，趙昱的故事和封號都足以證明他才是真正的二郎神。

《二郎神搜山圖卷》（現藏於美國波士頓美術館）描繪了神兵神將在二郎神的指揮下搜索和抓捕山林中各種妖魔鬼怪的情形。

這些妖魔鬼怪都是各種野獸變的，或是原形，或化為女子，在神兵神將的追逐下，倉皇逃命，或藏匿山洞，或束手就擒。整個畫面具有很

強的動感，場面熱烈而緊張。

《二郎神搜山圖卷》（局部）。

【TIPS】

　　二郎神的原型還有佛教多聞天王的兒子獨健和襄陽太守鄧遐，但這兩種說法都不足以說明灌江口和二郎神的關係。

70

不羨功名只羨仙

葛洪移居圖

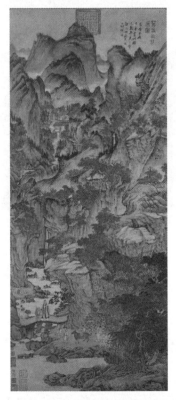

紙本設色：《葛洪移居圖》，
作者：王蒙。

　　葛洪，字稚川，自號抱樸子，也稱葛仙翁，江蘇丹容人，
生平最喜歡修仙煉丹。

他的祖上有一位叫做葛玄的人，是三國時期著名的方士，同時也是煉丹家左慈的門徒，素有「小仙翁」之稱。葛洪正是葛玄的姪孫。

相傳，有一天葛玄請朋友們吃飯，飯吃到一半的時候，朋友們要求他顯露一點本領給大家看。葛玄禁不起眾位友人的盛情，隨口一吹，竟有數百隻蜜蜂從他的口中飛出。當蜜蜂快要落到諸位朋友的身上時，葛玄深吸一口氣，所有的蜜蜂變成飯粒回到他的口中。

做為煉丹家左慈的得意門生，葛玄的煉丹功底也很深厚。

他經常在紫蓋山煉仙丹，

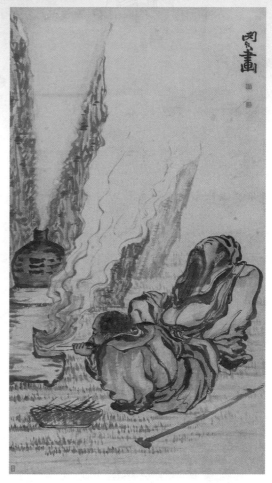

煉丹圖。

在煉丹的時候，不論寒暑，總是光著腳。有一年冬天，天氣異常寒冷，紫蓋山附近村子裡的兩位姑娘在山裡打柴的時候，看到葛玄光著腳，就生了惻隱之心。第二天，她們給葛玄帶了一雙靴子。葛玄成仙得道之後，給兩位姑娘留下一顆仙丹。兩人一人一半吃過之後，頓感渾身輕盈，從此容顏永駐。

葛洪師從葛玄的弟子鄭隱，學習了很多與煉丹修道有關的知識。

後來，為了生計，他投奔到吳興太守顧祕的手下做了將兵都尉。由於鎮壓叛黨立下軍功，被封為伏波將軍。在仕途打拼的同時，葛洪始終不放棄自己對煉丹修道的追求。

在得到鄭隱的真傳之後，葛洪又拜南海太守鮑靚為師。鮑靚擅長占卜和道術，一見葛洪，就知道此人以後一定會有一番大的作為。他不僅將畢生所學傾囊傳授，還把女兒鮑姑許配給葛洪為妻。鮑姑精通針灸，很快就成了葛洪治病救人的得力助手。

後來，葛洪解甲還鄉。剛剛建立東晉政權為了拉攏他，就加封他為關內侯。葛洪不想被功名利祿所牽絆，堅決不接受恩賜。

葛洪晚年不顧眾人的勸說，前往廣東羅浮山採取丹砂煉製仙丹，開創了道教的嶺南聖地。

《葛洪移居圖》（現藏於中國北京故宮博物院）是元朝畫家王蒙的傑作，描繪了葛洪移居羅浮山修道的情景。

此畫採取全景構圖，近景處，葛洪牽鹿行於橋上，後面有負琴的童子，抱兒騎牛的婦人，還有隨行其後的女眷。沿著山溪往上看去，一路崇山峻嶺，飛瀑流泉，深山之中有草堂屋舍數間，家僕正在門口、道中佇立翹望。表達了作者隱居的理想。

　　王蒙（西元一三〇八年～一三八五年），字叔明，號黃鶴山樵，趙孟頫外孫，元末畫家。

　　山水畫受趙孟頫影響，師法董源、巨然，集諸家之長自創風格。作品以繁密見勝，層巒疊嶂，長松茂樹，氣勢充沛，變化多端；喜用解索皴、牛毛皴，乾濕互用，寄秀潤清新於厚重渾穆之中；苔點多焦墨渴筆，順勢而下。兼攻人物、墨竹，並善行楷。與黃公望、吳鎮、倪瓚合稱「元四家」。存世作品有《青卞隱居圖》、《葛稚川移居圖》、《夏山高隱圖》、《丹山瀛海圖》、《太白山圖》等。

71

巨龍轉世

關羽擒將圖

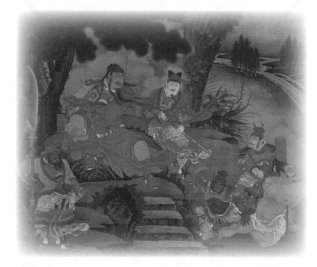

絹本設色：《關羽擒將圖》，作者：商喜。

　　相傳在很久以前，黃河兩岸沃野千里，風調雨順，物產豐
饒。在此地居住的人們，過著豐衣足食的生活。

人們衣食豐足無所事事，開始不思進取，不思勞作，恣意揮霍享受。逐漸變得兇暴驕橫，驕奢淫逸，民風敗壞。天帝見狀，大為震怒，找來四海龍王言道：「下界凡民不思進取，空費膏粱，愧對上天對他們的關愛之心。自此以後，令其三年大旱，滴雨不落，顆粒不收。等其徹底悔悟，再做計較。」

　　四海龍王領命，給黃河兩岸的居民降下旱災。果真是滴雨不落，山泉乾涸，黃河水勢漸小，直至斷流，露出千里黃沙。兩岸的植被也逐漸枯萎，莊稼一片荒蕪，千里沃野變成了不毛之地。

　　起初，人們毫不在意，靠著手中的餘糧依舊縱情享樂。半年過去了餘糧耗盡，才發現莊稼都枯萎了，地面都乾旱地開裂了，慢慢地飲水都成了難題。人們害怕了，日夜虔誠求雨，可惜於事無補。

　　一年過去了，黃河兩岸餓殍千里，哀鴻遍野。好多人離鄉背井，四處逃亡乞討。昔日繁華興盛之地，變得一片淒涼。

　　距離黃河兩岸三萬里，有一大澤，大澤裡面居住一條巨龍。巨龍有大神通，一眼望去，看到了黃河兩岸悲慘的景象，動了悲憫之心。牠不顧天帝的旨意，從東海引水，連續下了七天七夜，乾涸的土地變得滋潤。黃河兩岸的人們趁著豐沛的雨水，抓緊時間耕田播種，迎來了一個喜慶的豐收年。在外地乞討流亡的人陸續回來了，荒涼之地又有了生機。

　　隨後，巨龍又從崑崙引來千年冰雪融水，乾涸的黃河河床上，又流淌上了豐盈的河水。

　　巨龍的舉動惹惱了天帝，天帝廢去巨龍數千年的修為，將其魂魄幽禁。幾千年過去了，天帝將巨龍的魂魄投入到凡間，轉世輪迴。

解州（今山西解州鎮）常平村有個人叫關毅，父親關審，關家是一個書香門第。這一年，關毅夫人懷孕，十月懷胎，生下了一個相貌奇俊的兒子：臥蠶眉緊攢，雙目豎立，紅色的臉龐，不怒自威。關毅為孩子取名「關羽」，字雲長。這個降生在關家的嬰兒，就是巨龍投胎轉世。

關羽長大後，身材魁偉，身高九尺五寸；棗紅色的面膛，威儀十足。他留有長達一尺八寸的長鬚，後人稱其為「美髯公」。長大後的關羽神勇無比，力抵萬夫。他輔佐劉備南征北戰，東擋西殺，立下赫赫戰功，被譽為「古今第一將」。

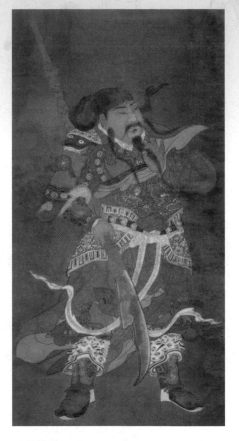

關羽畫像。

《關羽擒將圖》（現藏於中國北京故宮博物院）是明朝商喜的繪畫作品，描繪是關羽水淹七軍、生擒龐德的故事。

畫面中，關羽凝神危坐，其神態威嚴，氣宇軒昂，極具大將風度。身旁的關平拔劍威懾，周倉持刀從旁吆喝，兩員裨將負責刑訊，而龐德卻雙目怒睜，咬牙切齒，毫不畏懼。

此圖人物高大，氣勢雄壯。線條剛勁流暢，頓挫有力。畫法帶有壁

畫風格，色彩紅綠金粉，鮮豔奪目。

【TIPS】

　　商喜，字惟吉，生卒年代不詳。明朝宣德年
間被徵入畫院，並授錦衣衛指揮之職，是宣德時
著名的宮廷畫家。他擅長多種題材，山水、花鳥、
人物見長，並繼承南宋畫院的傳統，繪畫精工富
麗。

神仙也做賊

東方朔偷桃圖

絹本，水墨：《東方朔偷桃圖》，作者：
吳偉。

　　漢武帝極好長生不老之術，這件事不知怎麼就傳到了西王
母的耳中。她在漢武帝壽誕當天，前往長安為其祝壽。

當時的場面非常氣派，西王母身後跟隨的神仙足有上千人。

這些神仙有的騎著龍虎，有的騎著白麒麟，有的騎著白鶴，還有的乘著漂亮舒適的馬車，身上放出的光芒將宮殿照得如同白晝。

漢武帝見到這樣的陣勢，十分驚訝。

只見西王母肩垮靈飛大綬，腰佩分景之劍，頭上梳著太華高髻，戴一頂太真晨嬰之冠，腳穿描鳳的繡鞋，雍容華貴，讓人不敢仰視。

她來到漢武帝面前說道：「我送陛下五個蟠桃，還請笑納。」

漢武帝連忙接過蟠桃吃了起來，吃過之後覺得餘味無窮，便將桃核藏進自己的袖子裡，想種在御花園中。

西王母笑道：「此桃三千年一生實，中土地薄，種之不生。」

說完，漢武帝突然感覺一陣風從自己的袖子吹過，等回過神時，桃核已被收走了。

當時，東方朔在窗外偷偷窺視西王母，西王母對漢武帝說：「這個人曾經三次到我那裡去偷桃。」

東方朔聽到後嚇得連忙跪倒在地，請求西王母原諒。

後來，漢武帝聽聞君山上有一個仙人洞府，洞府裡面放置著美酒數斗，飲之可以長生不老。

他一心想長生不老，就齋戒七天，派人帶領童男童女在君山上找到了仙酒，帶回皇宮。

酷愛飲酒的東方朔得知此事後，在漢武帝還未喝之前，將長生不老酒偷偷喝光了。

漢武帝聞之大怒，下令部下將東方朔處斬。

東方朔辯解道：「神仙怎麼可能將不老酒放到凡間呢？這只不過是那些巫師方術的傳言罷了。假如陛下一定要殺死微臣，就用我的性命對你的長生不老酒做個見證吧！如果靈驗，你必定殺不死我；如果不靈驗，我就會倒地身亡。假如真的不靈驗，陛下因為那些沒有用處的假酒處死我，對你又有什麼好處呢？難道陛下想背負殘害忠臣的千古罪名嗎？」

漢武帝聽聞此言，感覺很有道理，赦免了東方朔。

明朝畫家吳偉的《東方朔偷桃圖》（現藏於美國麻塞諸塞州美術館），描繪的正是東方朔從西王母處偷得仙桃後，匆匆逃跑的情景。

畫面中，東方朔左手捧著仙桃，右手緊握書卷，一邊疾步奔走，一邊轉首回望，其緊張與機敏之態，栩栩如生。

【TIPS】

吳偉（西元一四五九年～一五○八年），字次翁，又字士英、魯夫，號小仙，明朝著名畫家。精山水，落筆健壯，最善於白描人物。時與杜堇、沈周、郭翊齊名。代表作品有：《採芝圖》、《仙蹤侶鶴圖》、《芝仙圖》、《溪山漁艇圖》以及白描《人物圖》、《神仙圖》等。

73

從皇帝夢裡走出的捉鬼師

中山出遊圖

紙本，水墨：《中山出遊圖》，作者：龔開。

鍾馗在出生之前，他的母親譚氏夢到一輪紅日在面前不停地晃動。

正巧，她此刻飢腸轆轆，想找點東西吃，誰知剛張開嘴，這輪紅日就飛到了口中。醒來後，譚氏把夢中的情形告訴了相公鍾惠，鍾惠聽後大喜，認為這個吉兆。

十個月後，譚氏生下了一個兒子，粗通文墨的鍾惠就給兒子取名為鍾馗，因為「馗」與「魁」同音，希望兒子日後能有所作為。

到了上學的年齡，鍾馗被送到了學堂讀書。他很聰明，每天都被先生誇讚，成了遠近聞名的小神童。

長大後，鍾馗去京城參加科舉考試，當時有很多父老鄉親都來給他送行，大家覺得這麼聰明的孩子肯定能拿個狀元回來。可是天不遂人願，這次考試鍾馗落榜了。

鍾馗覺得沒臉見人，就帶著書童躲到終南山去苦讀，等待下一次考試。

第二次考試時，鍾馗將文章寫得十分出彩，被主考官看中，有了參加殿試的機會。

在殿試過程中，皇帝也覺得鍾馗的文章寫得很好，只是一見到鍾馗本人，就覺得很不滿意，因為這個人長得實在是太醜了。皇帝覺得讓如此醜陋的人做本朝的狀元，實在是有辱顏面，就罷了鍾馗的狀元頭銜。

鍾馗覺得很不公平，由於年輕氣盛，很難嚥下這口氣，走到宮門口的時候，撞牆而死。

鍾馗死後，由於冤屈太大，所以直接飛天了。來到天庭之後，玉帝對鍾馗說：「我知道你的冤屈，但是在人間，不僅你有冤屈，很多無辜的百姓整日被那些散落孤魂野鬼騷擾，不得安寧。你不如忘記自己的仇

恨，去人間捉鬼吧！」在玉帝的開導之下，鍾馗承擔起了在人間捉鬼的重任。

有一天，鍾馗算出當朝皇帝有難，就立刻趕到皇宮中，因此有了鍾馗捉鬼的故事。

關於這個故事，主角是唐玄宗。

這個風流皇帝迷戀女色，不理朝政，長年和楊貴妃廝混在驪山溫泉宮中。

有一次從驪山回來之後，唐玄宗就病倒了，所有的太醫都束手無策。

晚上，昏睡之中的唐玄宗看到有一個小鬼在偷自己的玉笛和貴妃的香囊，便大喝一聲，叫武士前來抓鬼。可是還沒等唐玄宗開口，又出現了一個相貌醜陋的大鬼，這個大鬼一把抓住小鬼，將其一撕兩半，吞到自己的肚子中。

唐玄宗趕緊問你是何方神聖，只見大鬼說道：「我是捉鬼師鍾馗！」

醒來之後，唐玄宗的病一下子就好了。

他十分感激在夢中給自己驅鬼的鍾馗，就叫來畫師吳道子，讓他按照自己的描述把這位恩人的畫像畫出來。

吳道子不愧是當朝第一大畫家，畫出來的畫像和唐玄宗夢中所見竟是同一個人。

唐玄宗很高興，重重獎賞了吳道子，命人把鍾馗的畫像貼在宮門之上，以保平安。

《中山出遊圖》（現藏於美國弗利爾美術館），描繪了鍾馗與妹妹率眾鬼出遊的情景。作者用水墨代替設色法，利用乾濕濃淡變化和簡約的線條組合，勾勒渲染了鍾馗與妹妹及眾鬼的不同形象，不愧為「畫家之草聖」。在整體佈局上，行進的隊伍錯落有致，畫面展現出一種跳躍感。

【TIPS】

　　龔開（西元一二二二年～一三○四年），字聖予（一作聖與），號翠岩，宋末元初畫家。他是一位詩文書畫都擅長的文人畫家，山水畫師法米芾、米友仁，人物、鞍馬則學曹霸，亦能畫梅、菊等花卉。喜歡用水墨畫鬼魅及鍾馗，「怪怪奇奇，自成一家」。傳世繪畫作品還有《駿骨圖》。

淒美的愛情絕唱

洛神賦圖

絹本設色:《洛神賦圖》（局部），作者:顧愷之。

　　說到曹植，想必大多數人都十分熟悉，他的七步詩「煮豆燃豆萁，豆在釜中泣。本是同根生，相煎何太急。」流傳至今。但說到甄宓，這個容貌不輸貂蟬，才華不亞於二喬的美麗女子，知道的人卻並沒有那麼多。

然而，正是這樣一位並沒有太多傳奇色彩的女子，讓當時無數英雄折腰，還引出了「曹氏三父子共爭一婦」的歷史傳說。而這三人中最讓人扼腕惋惜的就是曹植，引出一段讓無數人嘆息感慨的叔嫂情。而那首《洛神賦》，更是留給後世無盡的想像。

　　官渡之戰袁紹慘敗，戰亂之中，曹植在洛河神祠偶遇藏身於此的甄氏，也正是這第一次的相遇，讓當時只有十二歲的少年曹植情竇初開。他贈白馬並幫助甄氏逃回鄴城，之後甄氏又回贈玉佩酬謝。

　　時隔不久，鄴城即被曹氏父子攻破。

　　城破之後，曹丕當即躍馬直奔袁氏府邸。

　　走到後堂，只見一個中年婦人，膝下一少婦嚶嚶啼哭，曹丕上前詢問才知是袁熙妻子甄氏。對於甄氏的美貌，曹丕素有耳聞，只是眼見這位女子披頭散髮，面目骯髒，就俯身挽起少婦髮髻，用手巾擦去她臉上灰土，才發現眼前少婦姿容絕倫，正所謂「粗頭亂髮不掩其天姿國色」，曹丕一時心思恍惚，頓生愛慕。

　　隨後而來的曹操看在眼裡，知道兒子曹丕對甄氏動了情。而早和甄氏有過邂逅的曹植也對她念念不忘，只可惜年幼，旁人並不知情。

　　曹丕捷足先登，對曹操說，「兒一生別無他求，只求此人在側。望父王念兒雖壯年而無人相伴，予以成全！」話說到這個份上，曹操也不好拒絕，就派人做媒完成婚事。

　　時袁紹雖滅，但周邊戰事繁多，曹操和曹丕為消滅群雄平定北方奔波，只有年紀尚幼的曹植整日陪在這位多情多才的美麗婦人身邊。又因為洛河白馬玉佩的情誼，兩人雖然年紀相差甚大，整日耳鬢廝磨，了無

嫌猜，當多才的曹植向甄氏表現出情意時，甄氏也漸漸由原先母性的憐愛漸漸轉變成情人的愛意，慢慢沉醉在曹植的濃情蜜意之中。

　　這個多情多才的青少年的出現，也在一定程度上滿足了甄氏對愛情的渴望，這也是她一生中最快樂的時光。

　　可是這樣的好時光並沒有持續太久，曹丕篡漢建魏之後立郭氏為貴嬪，郭氏為奪皇后地位，多方進讒言，而曹丕本來對於曹植和甄氏的複雜關係難以釋懷，因此將甄妃留在鄴城。久居鄴城的甄氏愈發失意，屢有怨言。黃初二年六月，曹丕遂派使者到鄴城將甄氏賜死，中途後悔又派人追回使者，可惜已經晚了，等到消息傳來，甄氏已經香消玉殞了。

　　甄氏死後，有一次曹植入宮，曹丕便將甄氏使用過的一個盤金鑲玉枕頭賜給他。曹植睹物思人，心中愁緒萬千，回歸途中經過洛水，當時的洛水被月光籠罩，曹植躺在舟中，恍惚之間，看到甄氏凌波而來，一邊走一邊傾訴心腸。曹植醒來發現不過是一場夢，但此時心中的感傷情緒一起湧現出來，回到鄴城，作出《感甄賦》。

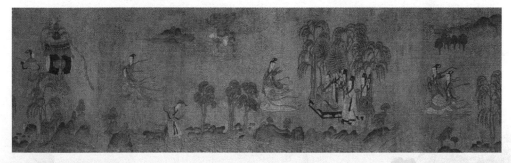

《洛神賦圖》（局部）。

　　後來，曹睿繼位，覺得名字有違綱常，才將題目改了，也就是後來

一直流傳至今的《洛神賦》，甄氏也就有甄洛的稱呼。

　　此《洛神賦圖》（現存於中國北京故宮博物院）為宋朝摹本，保留著魏晉六朝的畫風，最接近顧愷之的原作。作者以浪漫主義手法，採用連環畫的形式，描繪了曹植與洛水女神之間的愛情故事。

　　全畫用筆細勁古樸，恰如「春蠶吐絲」。山川樹石畫法幼稚古樸，所謂「人大於山，水不容泛」，展現了早期山水畫的特點。

【TIPS】

　　顧愷之（約西元三四四年～四〇五年），字長康，小字虎頭，東晉畫家。其人多才，工詩賦，善書法，被時人稱為「才絕、畫絕、癡絕」，他的畫風格獨特，被稱為「顧家樣」，人物清瘦俊秀，所謂「秀骨清像」，線條流暢，謂之「春蠶吐絲」。著有《畫論》、《魏晉勝流畫贊》和《畫雲臺山記》三本繪畫理論書籍，提出「以形寫神」、「盡在阿堵中」的傳神理論。

75

天界仙女的美麗傳說

閬苑女仙圖

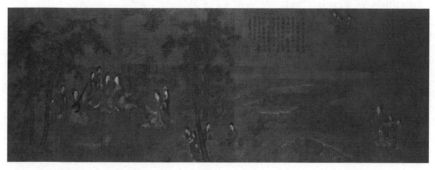

絹本設色：《閬苑女仙圖》，作者：阮郜。

　　相傳在茫茫大海之外，有諸多仙山，其中在崑山之巔有一處仙山，名曰：閬苑。

閬苑仙山中，水天浩瀚，波浪環抱，礁岸崎嶇，松柏挺立，竹林間白雲繚繞，岸邊珊瑚琅玕，讓人感覺如同置身仙境一般。

　　而在這閬苑仙山中，一群女仙來往行坐，做什麼的都有，有的坐在樹下看書；有的纖手執筆正在畫畫；有的正在彈奏仙樂。

　　在這群女仙中央，坐著一名穿著華麗、肌如凝脂、膚白貌美的美麗仙女，正頗有威嚴地掃視著周圍女仙。或許是被女仙們的快樂情緒所感染，這名仙女緊皺的眉頭也緩緩舒展了。

　　這名女仙叫做董雙成，是西王母身邊的女官。

　　她並不是仙界土生土長的女仙，而是自下界飛升上來的。

　　董雙成的先祖本是商朝的一名史官，其人恪守本職工作，直至武王伐紂，商朝滅亡，他才離開朝歌（商朝都城），隱居錢塘江畔的飛來峰下。

　　不得不說，董雙成的先祖很會選擇隱居之地，飛來峰下，種桃成林，結廬而居，每當初春桃花綻放，姹紫嫣紅，簇擁草廬，這簡直是神仙般的日子。也因為這種生活環境，長大的董雙成也自然成為了渾身上下洋溢著仙氣的絕世美女。

　　每當閒來無事，她便坐在草廬中，倚著窗戶，癡癡地望著那美麗的桃花。

　　一天，原本正癡望著桃花的董雙成忽然開始採擷桃花，搭配飛來峰上的藥草煉製丹藥，後來竟成了一名女煉丹師。

　　最初，董雙成煉製的丹藥僅能清痰化氣，等到後來，她熟能生巧，改進了丹藥配方，掌握了火候，竟然能治療各種疑難雜症，成了遠近聞

名的女神醫。

這樣一來，到飛來峰下董家討藥的人絡繹不絕。

因為丹藥只有自己會煉製，再加上四面八方前來求藥的人太多，甚至驚動了周天子，因此董雙成經常忙得不可開交。不過在忙裡偷閒的時候，她喜歡在月光下吹笙自娛，放鬆心情。

隨著時間的推移，董雙成的煉丹之術越發精妙，甚至最後煉出了一爐絕頂的丹藥，丹成之日，異香撲鼻，董雙成吃了之後，只覺得神清氣爽，精神百倍。她壓抑不住內心的喜悅與滿溢的活力，放聲高歌，聲音婉轉動聽，直上雲霄，引來仙鶴降臨，董雙成騎上了鶴背，坐地飛升。

董雙成煉丹成仙，乘著仙鶴飄飄然飛到了海外的閬苑仙山，成為了西王母的貼身女官。一時間青雲直上，管理仙山大小事務，轄制諸多女仙，堪稱女仙之首。

董雙成眼神迷離地望著歡樂的女仙們，心思從回憶中轉回，她不知道自己成仙有多久了，但是她知道，自己還會與女仙們一同生活下去……

《閬苑女仙圖》（現藏於中國北京故宮博物院）是五代時期畫家阮郜的作品。

這幅畫作畫法工細，色彩豔麗，是五代人物畫的精品。畫中人物的神情體態端莊秀麗，衣紋柔麗流暢，樹石修竹多用雙勾填色法。柔弱美麗的女仙，風景秀麗的仙山以及波瀾壯闊的大海，這些無不表現了阮郜對美好生活以及仙境的渴望與嚮往。

【TIPS】

阮郜,生卒年不詳,五代畫家,《宣和畫譜》和《圖繪寶鑑》都只說他「入仕為太廟齋郎」。工人物,尤善仕女,凡纖濃淑婉之態,瑤池閬苑之趣,萃於毫端,且多取道教題材。

造福萬民的海上女神
天妃聖母碧霞元君眾像

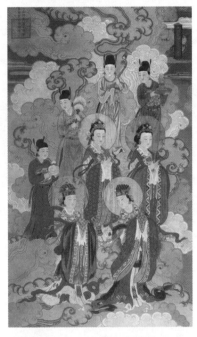

絹本設色：《天妃聖母碧霞元君
眾像》，作者：佚名。

　　宋太祖建隆元年（西元九六〇年），福建省莆田湄洲嶼，
一個姓林的官吏家，林夫人懷胎十四個月，生了一個女兒。和
一般孩子不同的是，孩子出生後不哭不鬧，所以家人給她取名
林默。林默上面有五個哥哥，有了這麼一個女兒，受雙親疼愛。

林默出生的時候，奇異的香氣從林家飄散而出，延綿好幾里，十幾天後才散盡。林默一週歲的時候，在襁褓中看見了天上諸神的神像，舉著手做出拜會的樣子。她自小聰慧，稟賦超人，五歲的時候就能流利背誦《慈航經》，十一歲的時候就能按照音律翩躚起舞。

　　長大後的林默清秀美麗，文靜端莊。這一天她在家中靜坐讀書，看見一個形神怪異的道人從門前經過，心中若有所悟，於是拜道人為師，道人傳授她「玄微真法」。自此以後，林默具有了預知未來、行醫治病的神通。漁民哪個身患病痛，她總能手到病除。漸漸地，林默在漁民中的名聲越來越大。

　　這一天，林默的四個哥哥乘船出海，林默和父母待在家中。

　　當天晚上，林默手舞足蹈，雙眼緊閉，汗如雨下。父母還以為女兒邪靈附體，伸手將她推醒，問怎麼了。林默睜開眼睛，神情悽然地說道：「怎麼不讓我保全我兄長的性命呢？」父母聽了，不理解其中的意思，也就沒有多問。數天後，林默的哥哥們回來了，帶回了一個噩耗：大哥的船被風暴吞沒了，葬身海底！

　　林父林母聽聞，痛哭不已。

　　原來，兄弟四人每人乘著一艘船滿載貨物，出海不久遇到了颶風，巨浪滔天。這時半空突然出現了一個女神，甩出四根長繩子，牽引著四艘船，在波濤中如履平地。這時候突然牽引大哥的繩索斷開了，大哥的船瞬間就被波浪吞沒了。林父林母這才知道那天女兒閉目，是元神出竅，救哥哥們去了。這件事情很快傳開，林默的名氣更大了。

　　林默長大後，經常身穿紅色的衣服，在島嶼間雲遊；或者乘船在海上飄盪。她心地善良，水性極好，經常救助海上遇難的漁民和客商，被

當地人稱之為神女、龍女。福建人將未出閣的女子，稱之「媽祖」。在這裡，媽祖表示未出嫁，是身分之稱，而不是名字之稱。漁民們為了表達對林默的尊敬，普遍敬稱她為媽祖。

林默二十七歲的時候，一天，她神情傷感地對父母說道：「我要遠遊去了，可惜父母無法和我同行，自此永別，二老保重。」說罷，獨乘一葉扁舟，泛海而去，自此經常雲遊海上救護漁民，後被封為天妃。

明朝水陸畫《天妃聖母碧霞元君眾像》（現藏於中國北京市首都博物館）中，前排兩位女神即天妃與碧霞元君。兩位女神頭戴通天冠，身著霞帔，手持圭璋，容貌秀美，其一回眸欲語。身後有二女神持笏板垂目而立，另有四女官手捧印璽、羽扇、如意、香爐侍立其後。此圖畫面左上有慈聖皇太后款並印，右上榜題為「天妃聖母碧霞元君眾」。

【TIPS】

水陸畫是在佛寺舉行水路道場時懸掛的一種宗教畫。其繪畫題材離不開佛、道、儒三教的諸佛菩薩、各方神道、人間社會各色人物等，所以水陸畫就是佛、道、儒三教題材內容融合而成的一種藝術創作。所描繪的內容包括天堂人間、冥府三界，以及儒、釋、道三教中的所有神、佛、仙，還有民間諸神和人間世俗生活。

77

戲金蟾的財神

蛤蟆仙人像

絹本設色：《蛤蟆仙人像》，作者：顏輝。

　　五代十國時期，燕國宰相名叫劉操，字宗成，自號海蟾公。

他在十六歲時就考中了一甲進士，此後青雲直上，一直坐到了宰相之位。

劉操平時喜愛神仙方術和修養性命的方法，但是苦無名師指點，沒有掌握到其中的要領。

這一天，劉操在府中閒坐，守門人來報，有一個道士求見。劉操向來對道門中人心懷敬佩，親自到門外。

他看那個道士形貌奇異，道骨仙風，連忙將其迎進中堂。

落座奉茶之後，劉操詢問道士的姓名，道士自稱「正陽子」。

劉操雖然喜愛神仙方術，但並非道門中人，並不知曉正陽子大名，以為他還是一個普通道人。

道人對劉操言道：「貧道今天來，是想給宰相大人擺弄兩個小伎倆，還請大人切莫見笑。」

說完，他從口袋裡拿出十顆雞蛋，放在桌子上，一顆一顆疊起來。

劉操看得目瞪口呆，心想，將一顆雞蛋豎在桌子上已是不易，何況是十顆雞蛋疊加到一起！

他看著十顆雞蛋豎立在桌子上搖搖欲墜，不由得脫口而出：「咦，快要掉下來了，好危險啊！」

道士對劉操說道：「相爺現在身處的環境，比這豎立重疊的雞蛋還危險啊！」說罷，拂袖飄然而去。

劉操聽聞此言，當即大徹大悟：適逢亂世，官場險惡，仕途艱難，何必在此中爭名奪利呢？

當天晚上，劉操催促家人大擺夜宴，席間假裝喝得酩酊大醉。他平

素舉止文雅，彬彬有禮，從來沒有喝醉過，今天這種反常舉動，讓夫人和兒子萬分不解。兩人過去攙扶勸解，劉操反倒將杯盤扔在地上，用巴掌猛扇兒子面臉頰，還用很難聽的話辱罵夫人。

兒子和夫人都十分生氣。

第二天，劉操辭去了官職，回到家裡。他裝瘋賣傻，手舞足蹈，身穿奇異的服裝，在街市上大聲吆喝。幾天後，他離家出走，遠遊陝西，在華山上隱居修練。

劉操後來才知道，那個自稱正陽子的道人，就是道家著名人物鍾離權。鍾離權知曉劉操有修道之心，而且仙緣深厚，特地化成道士前去度他。

劉操道心深厚，一下子就參透了道士疊雞蛋中的玄機，最終修成了正果，得道成仙。

據傳劉操修道後，道號「海蟾」，連起來叫劉海蟾，而後來就漸漸地演變成劉海「戲」金蟾了。金蟾以金為食，劉海捉金蟾時，常用一串金錢為誘餌，相釣金蟾。因此民間有了「劉海戲金蟾，步步釣金錢」之說。

元朝畫家顏輝的《蛤蟆仙人像》（現藏於日本京都知恩寺），生動刻劃了道教神仙劉海蟾的形象。只見他坐於石上，弓身屈背，雙目凝視，臉色平靜，右肩扛一白玉金蟾，左手拿著一株蟠桃。蟠桃和桃葉描繪得精細入微，白玉金蟾背面紋路清晰生動，表情天真稚氣。人物造型怪誕，顯禪家道風。

　　顏輝，字秋月，元朝畫家。善人物、佛道，亦工鬼怪，兼能畫猿。其造型奇特，用筆雖見刻露，卻筆法怪異，有生動傳神之趣。傳世作品有《中山出獵圖》軸、《鍾馗月夜出遊圖》。

78

欲得舊形骸，正逢新面目

鐵拐仙人像

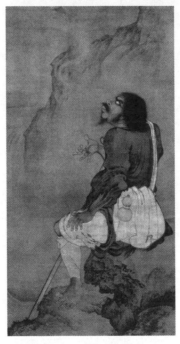

絹本設色：《鐵拐仙人像》，作
者：顏輝。

　　神農時期，有個氏族部落頭領名叫「古神氏」，擅長修練
神仙的方法。他身材魁偉，相貌堂堂，乘坐一輛飛車，由六頭
獨角飛羊拉牽引。飛羊兩肋各有三個翅膀，奔行起來快如閃電。
古神氏乘車巡行天下，每到一個地方，人們都遵從他的教化。

古神氏活了三百多歲，感覺自己修行停滯了，於是拜在老子門下，一心學道，後來更名為李凝陽。道成之後，在今安徽境內的碭山隱居。

這一天，李凝陽接到老子請帖，邀請他一起遊華山。李凝陽臨行前對新來的徒弟說：「我今天要施展元神出竅大法，和師父一同出遊。如果七天之內我的元神還沒有歸位，你就將我的屍殼焚化。」

在道家的修為中，元神出竅是一大法術。人體留在原地，魂離開人體。道家認為人的魂藏在肝臟裡面，魄藏在肺裡面。元神出殼的時候，魂飛走，魄要留下看守軀殼。超過七天元神不能歸到軀殼本位，軀殼就會腐敗，所以要燒掉，讓魄跟隨魂去。

交代完畢後，李凝陽的元神出竅，和老子快活自在地遊山玩水去了。新來的徒弟看守著師父的軀殼，一刻也不敢離開。到第二天的時候，徒弟的哥哥上山來尋徒弟，說母親病危，讓他趕快回家見上母親一面。在古時候，父母在臨終前，如果兒女們不能趕到身邊，被視為大不孝。徒弟十分為難，一方面是師父的囑託，另一方面是即將離去的母親。他權衡再三，隨著哥哥下山去了。

徒弟的家就在山腳下，回去看了母親一眼後，顧不得再盡孝道，匆匆趕往山上。到了山上，徒弟大吃一驚，師父的軀殼被老虎吃了，只留下一對殘骸。徒弟跪在地上，放聲痛哭，將師父的屍骨埋葬了。

第七天，李凝陽的元神遊玩回來，找不見自己的軀殼。他凝神一算，知道了事情原委，嘆了一口氣，想起和老子臨別前贈送的兩句話來「欲得舊形骸，正逢新面目」，不由得讚嘆老子修行深厚。

元神沒有了軀殼，只能四處漂泊，飄零到一個山林，看見一具餓斃

的屍體，元神從屍體頭頂的囟門中鑽了進去，屍體立刻復活，也就是李凝陽的元神，依附在這個人身上了。李凝陽站立起來，發現那個餓斃的人，是個瘸子。他著急想知道自己變成了什麼樣子，來到溪水邊一照，看到水中的人汙穢不堪，黑臉蓬頭，捲鬚巨眼，模樣醜陋。想想自己以前的相貌，李凝陽很不甘心。急忙拿出老子贈送的仙丹吞服下去，形體仍然沒有變化。情急之下想把元神跳出來。

這時有人背後作歌：草脊茅簷，窗毀柱折，此室陋甚，何喜獲豐收寄寓！

李凝陽回頭一看，原來是師父老子。

老子說：「修道之人講究的是內心，你又何必和一般的俗人一樣，過於注重外在的形象呢？」

李凝陽一想也是，修道修的是內心，外表如何有什麼關係呢？這樣想著，他竟然突破了凡塵桎梏，成為了八仙之一的鐵拐李。

《鐵拐仙人像》（現藏於日本京都知恩寺）和《蛤蟆仙人像》是一對軸，都是顏輝的畫作。

在圖中，鐵拐李側身單腿盤坐在山石上，身背掛袋，腰繫一葫蘆，昂頭凝視遠空，口吐仙氣。順著氣流的方向可看到有一個小人遠去，大概是他靈魂出竅的幻影。

從創作手法來看，作者對人物的刻劃造型怪誕，五官突出，特別是對眼睛的刻劃細膩傳神。衣紋的線條用筆也極盡動感，且暈染均勻，有如煙霧瀰漫的幽靈氣氛充盈著畫面，引領欣賞者進入詭祕的仙境。

【TIPS】

　　顏輝在中國畫史沒沒無聞，由於其作品流傳
日本較多，顏輝在日本受評甚高，對日本室町時
代的繪畫有較大影響。在《蛤蟆仙人像》和《鐵
拐仙人像》中，人物的佈局構勢相互對應，這是
成對的相向畫作所採取的構圖，這種將多幅畫結
為一單元的形式，一般稱為屏，也可稱為對軸。

79

不死之身

張果見明皇圖

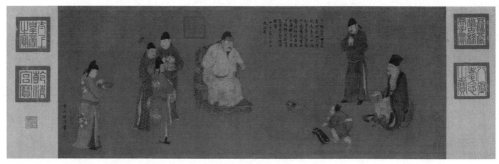

絹本設色：《張果見明皇圖》，作者：任仁發。

　　在道教八仙中，張果老最為年邁，最為長壽。他原名張果，人們尊稱其張果老。他在民間的形象是：身材消瘦、臉部慈善，倒騎著一頭毛驢，手拿簡板。一邊行走，一邊說唱本，民間俗語「騎驢看唱本走著瞧」就是指此。

張果老自稱是上古堯帝時代的人。因其長壽，誰也說不清他到底出生在哪個年代，來自哪裡，到底有多少歲了。

　　唐朝時期，張果老居住在恆州中條山上（今山西省南部）。當時，人們盛傳張果老有長生不老之法。熱衷長壽升仙的唐朝幾代皇帝屢次召見張果老，都被拒絕了。女皇武則天曾多次召見張果老，十分虔誠，想盡了辦法，張果老礙於情面，只好裝死。武則天不相信，派人守候在張果老屍身旁。當時正值酷暑，張果老的屍身很快開始腐爛生蛆蟲。武則天聞報，只好作罷。

　　誰知後來又有人在恆州的山中見到了他。

　　開元二十三年，唐玄宗差人到恆州請張果老入宮。

　　唐玄宗派遣的這個使者，特別能說會道。

　　神仙也是人，也有喜怒哀樂，張果老被說動了，隨使者來到了京師。

　　唐玄宗大喜過望，親自出城迎接，將他安置在集賢院，一日三顧，厚禮相待。

　　時日已久，張果老和唐玄宗之間有了一定的感情，交往也隨意起來。

　　這一天，唐玄宗問張果老：「先生是得道成仙之人，怎麼也和凡間俗人一樣，老態龍鍾，頭髮稀疏，牙齒衰落呢？」

　　張果老言道：「我現在年老體衰，已經沒什麼法術可以倚仗了，所以才變成這個樣子，真是令人慚愧。假如我將頭髮拔光，牙齒敲掉，會不會顯得好一些呢？」

　　隨後，張果老將滿頭的頭髮撕扯下來，拿起旁邊的茶杯，將滿口牙

齒敲掉了，弄得鮮血淋漓。

唐玄宗很害怕，趕緊說道：「先生，我剛才的話唐突了，請您原諒。您休息一會兒，我們改日再談。」言罷告辭而去。

第二天，唐玄宗見到張果老的時候，卻發現張果老的頭髮和牙齒全部長了出來。烏髮皓齒，十分年輕。

這一天，張果老在住處靜坐，兩位大臣來訪，向張果老請教學習。

閒談間張果老突然說道：「如果娶了公主做老婆，那是很可怕的事情啊！」

兩位大臣聽了張果老這句話，一頭霧水，誰也不敢搭腔。

正尷尬間，唐玄宗派來使者對張果老說：「玉真公主從小喜歡修道，皇上想將公主下嫁給先生。」

兩位大臣這才知道，張果老早算到了此事。

有一次張果老隨從唐玄宗到咸陽狩獵，捕獲一頭梅花鹿，唐玄宗下令將鹿殺了吃肉。

張果老急忙阻攔：「千萬別殺，這是一頭仙鹿，至今已經一千多歲了。漢武帝元狩五年，我隨從他打獵，俘獲這頭鹿，後來將牠放生了。」

唐玄宗認為張果老在故弄玄虛，說道：「如何辨別這頭鹿就是漢朝的呢？」

張果老說：「放生此鹿的時候，漢武帝令人在鹿的左角，懸掛了一塊銅牌做為標記，銅牌上刻錄著放生的原因。」

明皇讓人查驗，果然有一塊半個手掌大小的銅牌，上面刻錄的文字，已經鏽蝕斑斑，無法辨認了。

後來，唐玄宗讓史官查看元狩年間到現在多少年了，史官告知有八百五十二年了。足見張果老高壽。

唐玄宗身邊有一個道士名叫葉法善，道術很深。唐玄宗向他詢問張果老的來歷，葉法善對唐玄宗說道：「我不敢說，否則立即死掉。」

過了一段時日，唐玄宗按捺不住好奇心又問，葉法善無奈，只好告訴他，張果老是混沌初分時期的一個蝙蝠精。

說完，葉法善當即死掉了。

在唐玄宗的懇求下，張果老才把葉法善救活過來。

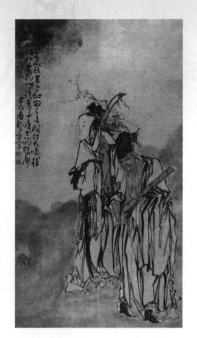

果老仙姑圖。

後來，張果老辭別京師，返回到恆州山中。

天寶初年，唐玄宗再次召見張果老，被張果老拒絕，後來不知蹤跡。

在《張果見明皇圖》（現藏於中國北京故宮博物院）中，作者截取張果老施法術於明皇（唐玄宗）前的片斷來描繪。只見一小童從布袋中放出鞍轡皆全的小驢，唐玄宗略帶驚訝地觀看，四名侍從也是神情各異，而身穿道服的張果則沉著自如。

全圖設色明麗古雅，人物表情生動細膩，瞬間的動態表現得極為成功。

【TIPS】

　　任仁發（西元一二五四年～一三二七年），
原名霆，字子明，號月山道人，著名的水利學家、
畫家。工書善畫，所繪人物、鞍馬師法唐人及李
公麟，用筆工細，線條簡練而精確，設色明快秀
麗，形象真實生動，有唐人風致，接近宋朝院體
花鳥畫風。

花甲之年遇仙緣

呂洞賓渡海圖

絹本設色，團扇面：《呂洞賓渡海圖》，作者：佚名。

　　八仙中的呂洞賓是個傳奇的人物，母親在生他的時候，肚子痛了兩天兩夜沒能見到小呂洞賓生出來。

就在呂洞賓的母親想要放棄時，空中突然仙樂陣陣，一陣香氣傳進她的幃帳，隨即飛進來一隻白鶴，進入了他母親的肚中。

不久，一個白胖的男孩就誕生了，家人都說這孩子是仙人投胎，將來一定會有大出息。

呂洞賓漸漸長大，成年後的他風流倜儻，走在街上回頭率更是百分百。他也非常聰明，有過目不忘的本事，很讓他的母親欣慰。

呂洞賓雖然後來成了神仙，但他在人間生活的時間比較長。直到六十四歲時才有了仙緣，這仙緣就是鍾離權，八仙中知名度僅次於鐵拐李的人。這一年他中得進士，在長安一家酒肆遇到了下凡度人的鍾離權。

鍾離權。

鍾離權看到呂洞賓，覺得此人甚有仙緣，便和他攀談起來。

呂洞賓是個有大智慧的人，和鍾離權一接觸，就知道這個人非同小可，一心拜在他門下，跟隨修行。

鍾離權故意推脫道：「你的志向還不堅定，仙骨還沒長全。想要學道，還得幾世輪迴。」

呂洞賓聽了這一番話，並沒有氣餒。自此他辭官歸田，專心修練。

有一次他和朋友結伴外出遊歷，走到山林野外，突然跳出一隻猛虎。呂洞賓飛身上前，擋在眾人前面，要捨身飼虎，救下同伴的性命。沒想到老虎看到呂洞賓，變得溫順平靜，繞過一行人，徑自走了。人們

感到十分奇怪，同時也敬佩呂洞賓的義勇。

這一天，呂洞賓的僕人在後院挖土栽花，卻發現一個裝滿金銀的罈子，抱來見呂洞賓。呂洞賓對僕人說道：「不是我們自己的東西，不要起貪圖。從哪裡挖出來的，還安放到哪裡去吧！」

還有一次呂洞賓帶著僕人去市集買東西，被人誣為小偷，將呂洞賓身上的錢財索去，呂洞賓空手而歸。夫人見狀問道：「你買的東西哪裡去了？」

呂洞賓說道：「半路上不小心丟了。」對於誣陷被冤枉的事，隻字不提。

一次夫人外出，夜裡來了一個美貌的單身女子借宿。呂洞賓將女子帶進客房，安頓好要離開，女子將呂洞賓攔住，百般挑逗。呂洞賓正言厲色，教訓了女子一番。這四件事情，都是鍾離權在試驗呂洞賓。鍾離權讚嘆道：「身懷義勇，不談人過，不戀外財，不貪女色！可教也！」

呂洞賓通過了鍾離權的種種考驗，下凡顯身，對洞賓說道：「世間之人，塵心難滅，仙才難得。我尋求徒弟的迫切，更過於別人求我。我現在對你進行了多重考驗，你都承受住了，可見你以後必定得道成仙，修成正果。不過你現在功德善行還尚未圓滿。我現在教你點金之術，用來救濟世人，造福眾生。等你三千功德圓滿，八百善行具備後，我再度你為仙，你看如何？」

呂洞賓俯首稱謝，問道：「用點金之術成就的黃金白銀，會永久不變嗎？」

鍾離權言道：「三千年後，會變成原來的樣子。」

呂洞賓再次跪拜：「如此看來，弟子不敢領受這個法術。三千年後，持有這種黃金白銀的人會變得兩手空空，富者嘆息，貧者愈貧。這不是在害他們嗎？」

　　鍾離權聽罷此言，連聲讚嘆：「就憑你這份慈悲心，三千功德、八百善行都在裡面了！」

　　於是，他將呂洞賓收為徒弟，精心指點。

　　呂洞賓勤勉修行，終成高仙。

　　在《呂洞賓渡海圖》（現藏於美國波士頓美術館）中，八仙之一的呂洞賓長衣大袖，立在海面之上，衣服和鬍鬚隨風飄動，給人一種飄飄欲仙之感。整個畫面動感十足。

【TIPS】

　　呂洞賓，俗名呂岩，民間一般稱他為「孚佑帝君」、「呂純陽」、「純陽夫子」、「恩主公」、「仙公」、「呂祖」等，道家則稱他為「妙道天尊」，佛家又稱之為「文尼真佛」，為民間傳說的八仙之一。呂洞賓也是「五文昌」之一，常與關公、朱衣夫子、魁星及文昌帝君合祀。元時封為：「純陽演正警化孚佑帝君」，是為「孚佑帝君」之由來。而他的香火跨越儒、道、佛三界。

各顯神通

八仙圖

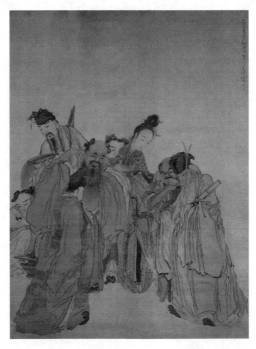

絹本設色：《八仙圖》，作者：黃慎。

　　有一年，王母娘娘邀請天下仙道到海外仙山共赴蟠桃盛會。

　　八仙平時各自遊歷，散居在人間天上，這次可以趁著趕赴
蟠桃會在一起相聚了。

他們約定在蓬萊閣會合，共渡大海。

這一天，八仙齊聚蓬萊閣，相互敘說各自的見識、經歷和修行。呂洞賓提議道：「騰雲駕霧過海不稀奇。我們不妨各顯神通，踏浪而行，以便讓道友觀瞻各位近年來的修行，各位意下如何？」

七仙都很贊同呂洞賓的提議。鐵拐李將鐵拐扔在海裡，飛身踏上鐵拐，漸行漸遠；藍采和將花籃投入海，踏籃而行；張果老將紙驢趕入海中（一說漁鼓），騎乘驢背；大海上飄著的荷花，上面端坐著何仙姑；韓湘子乘玉蕭、漢鍾離驅寶扇、呂洞賓遣寶劍、曹國舅憑雲板。八位仙人乘波踏浪，作歌而行。

八仙過海，驚動了龍王太子。牠從龍宮出來，看到藍采和的花籃十分好看，意欲搶奪。牠興起颶風，一時間海面上巨浪滔天。龍太子趁亂將藍采和的花籃奪走了，還令蝦兵蟹將將藍采和一併拿去。

七仙見平地起風浪，頓感蹊蹺。風浪平靜之後，發現少了藍采和。鍾離權說道：「藍采和一定是被龍宮的人捉走了，我們且去找龍王評理。」

說罷，七仙一同趕往龍宮。龍太子早有防備，在半路等候。狹路相逢，話不投機動起手來。龍太子哪是七仙的對手，大敗而歸。七仙趕到龍宮，找龍王評理。龍王非但不主持公道，反倒袒護龍太子。雙方又是一場惡戰。龍王遣派蝦兵蟹將將七仙團團圍住，鍾離權掄起芭蕉扇，狂風驟起，那些修行尚淺的蝦兵蟹將，如何抵擋得住，紛紛被颳得無影無蹤。龍王見狀逃遁而去，八仙找不到龍王和被關押的藍采和，大怒。鐵拐李拔下腰間的葫蘆，對著東海噴出熊熊烈焰，東海霎時變成了一片火

海。龍王無法躲藏，要去搬請天兵天將。這時南海觀音途經此地，一番調停，雙方罷戰，龍王放出了藍采和。八仙繼續前行，趕赴蟠桃盛會去了。

　　八仙是道教最重要的神仙代表，他們分別代表男、女、老、少、富、貴、貧、賤；分別持有檀板、扇、拐、笛、劍、葫蘆、拂塵、花籃等八物，被後世奉為「八寶」。

　　黃慎的《八仙圖》（現藏於中國江蘇省泰州市博物館）擷取八仙小憩的場面加以描繪。

　　圖中張果老擊漁鼓作歌，漢鍾離撫掌擊節、應聲而和，鐵拐李、何仙姑、曹國舅、韓湘子聆聽入神。藍采和聽著歌聲，拈花出神，連呂洞賓拿塵尾戲撫他的頭都沒有察覺。

【TIPS】

　　黃慎（西元一六八七年～卒年不詳），清朝傑出書畫家。初名盛，字恭壽，恭懋，躬懋、菊壯，號瘦瓢子，別號東海布衣，揚州八怪之一。擅長人物、山水、花鳥，並以人物畫最為突出，題材多為神仙佛道和歷史人物。代表畫作有《十二司月花神圖》、《商山四皓圖》、《伏生授經圖》、《醉眠圖》、《蘆鴨圖》、《蛟湖詩草》等。

第四章

從未褪色的多神信仰

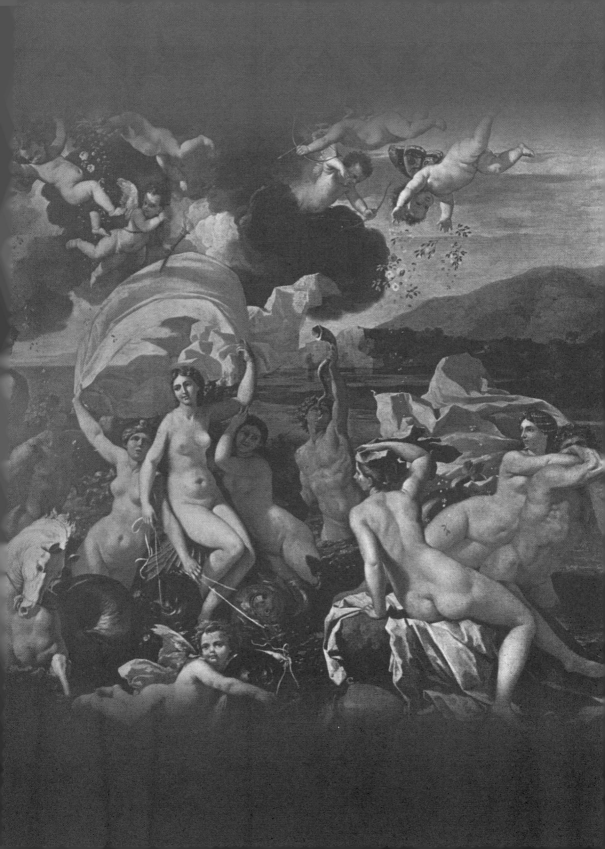

82

新石器時代的圖騰崇拜

《人畫魚紋圖》

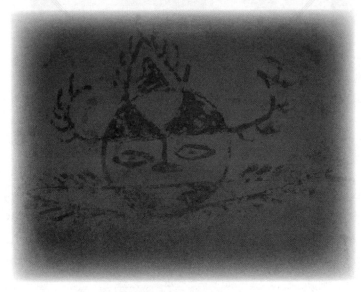

彩繪：《人畫魚紋圖》，作者：佚名。

在距今一萬年前的黃河流域，住著中國的老祖先們，他們擅長採集和漁獵食物，靠著水源而居，慢慢地發展壯大起來。

在黃河以南的渭水流域，一個原始部落也悄然興起，部落裡的人們相信天上有神明，可以保佑自己衣食無憂，可惜上天似乎對他們的美好願望熟視無睹，乾燥的氣候使得食物經常處於匱乏狀態，也讓男女老少們過著餓一頓飽一頓的日子。

「為什麼老天要這樣對我們啊！」部落首領向祭司大吼。

神祕的祭司伸出一根手指，放在唇間「噓」了一聲，輕聲說：「因為天神說我們沒有敬祂們！」

首領有點莫名其妙，反問道：「我們不是時常跳舞祭拜神靈嗎？」

祭司撥弄著手中的牛骨，搖搖頭，嘆息道：「不夠啊！神給予我啟示，說祂已降臨凡間，我們卻沒有好好待祂，我們是不敬的！」

這下首領沒輒了，因為她實在難以找到一個可以讓全族百姓崇拜的事物，如果神指的是動物的話，天上飛的、地上走的、水裡游的幾乎都被大家獵來吃了，說不定就是把神給吞到肚子裡了，這是對神靈的褻瀆吧！

儘管首領悶悶不樂，但她還得讓男人們出去打獵，否則他的族人就活不下去了。

首領有個兒子，叫鯀。鯀是個很機靈的孩子，獵魚的技術一流，每回大家出去收集食物，就算別人都空手而回，鯀也不會讓全族老小失望，誰讓渭河的水從不枯竭呢？

鯀也為自己的技藝感到得意，有一天，他拿上自製的漁叉，又興致勃勃地去捕魚了。

到達河邊後，他立刻開始搜尋起獵物來。

很快，他就發現了一條大魚，不由得激動萬分，拿著叉子伺機行動。

就在他即將得手時，水面上忽然響起了一陣奇怪的哭聲，很像嬰兒在啼哭一樣。

鯀覺得有點奇怪，他四下張望，發現連個人影都沒有，不由得開始害怕起來，結果連漁叉都掉落在地上，就慌裡慌張地回到了部落。

首領見兒子第一次空手而歸，頓時氣結，要去打鯀。

鯀連忙將自己的遭遇講給母親聽。

首領是個很有威嚴的女人，她覺得兒子在說謊，於是當著眾人的面依舊不留情地懲罰了鯀。

鯀很傷心，他決定再次回到水邊，找出那個發出哭聲的人。

第二天，他一大早就出了門，連飯也沒有吃，就在河邊苦苦尋覓。

到了中午時分，哭聲再度響起，鯀又是高興又是害怕，就趕緊向水中望去。

這一看不得了，他居然看到了一隻長著四條腿的胖乎乎的魚！

鯀被嚇了一跳，他隨即告誡自己不要慌張：既然母親不相信自己，那他就把這隻怪魚捉回去讓母親看看，證明自己沒有說謊！

他暗暗給自己鼓了鼓勁，就拿起漁叉向河中刺去。

說來也奇怪，一向捕魚技術不錯的他居然「撲通」一聲掉進了水裡，而他落水後就再也沒有能浮上來。

後來，首領見鯀遲遲不歸，就發動大家去河邊尋找，當所有人都來到渭河河畔時，一陣奇怪的哭聲又驟然響起，嚇得大家張大了嘴巴。

「快看，水裡有條四腳魚！」有人驚叫起來。

大家都來圍觀，並議論紛紛，說這魚是鯢變的，不然魚怎麼會長四隻腳呢？

首領這才知道錯怪了鯢，不禁很傷心，為了紀念鯢，她就將這種魚稱為「鯢」。

同時她也相信鯢是上天派來的神明，便命令工匠將鯢魚的形象畫在陶器上，於是在幾千年後的今天，我們就能看到新石器時代的一些陶罐上畫有魚的圖案，而那些魚不僅長著腳，腳上還有爪子呢！

《人畫魚紋圖》（現藏於中國西安半坡博物館）繪於陶盆的內壁。

畫面是一個滾圓的人面形，人面上繪三角形的鼻子，口中還銜著魚，頭髮挽成三角形的髻，可能是當年半坡人髮式的寫照。眼睛則用兩條橫線做瞇合狀，鼻子是一個倒置的丁字；嘴以兩個對尖的三角形表示，雙耳也連著兩條小魚，另外還有兩條對稱的魚，十分富有想像力。

【TIPS】

圖騰崇拜，是發生在氏族公社時期的一種宗教信仰的現象。一般表現為對某種動物的崇拜，其也是祖先崇拜的一部分，圖騰主要出現在旗幟、族徽、柱子、衣飾、身體等地方。

先秦遺存下來的最早帛畫

御龍圖

帛畫：《御龍圖》，作者：佚名。

　　相傳在春秋時期，楚國南部有一位生性樂觀的大夫，這位
大夫有一點與其他人大不同，那就是無論在多麼惡劣的情形
下，他都可以保持著樂觀的姿態。即便是在朝中遭到權臣排擠
流放，即便是生活困窘，大夫也可以笑呵呵的，以一種飽滿的
人生態度面對一切。

直到有一天，大夫患了重病。

　　他臉色蒼白，氣息微弱的躺在床上，看著戰戰兢兢、冒著冷汗站立在一旁的郎中，他明白了一切，笑著說道：「看來老夫時日不多了啊！」

　　大夫還是笑了出來，只不過，這一次是苦笑。

　　自那天之後，大夫就再也沒笑過。

　　也是，無論是誰，在得知自己即將不久於人世，恐怕都會這樣。

　　時間就這樣一點一滴過去，大夫的身體也是一日不如一日，他終於意識到，自己真的快不行了。

　　這天，病入膏肓的大夫強撐起精神，將站在一旁侍候的僕人叫了過來：「去，將畫師請來！」話音剛落，大夫又忍不住劇烈地咳嗽了幾聲。

　　僕人雖然好奇大夫請畫師回來做什麼，但是他不敢多言，只是低著頭「喏」了一聲，緩步退出臥房，隨後急匆匆去請畫師。

　　當僕人氣喘吁吁地帶著同樣額頭冒汗的畫師趕來時，他驚訝地發現，原本只是一身單衣、臥病在床的大夫已然峨冠博帶，廣袖長衫，腰掛長劍，身形雖然瘦弱，卻如同腳底生根一般，穩穩站在庭院當中。

　　臉色蒼白的大夫冷冷掃了僕人一眼道：「畫師帶來了？」

　　僕人聞聲回過了神，慌忙將身後的畫師拽到身前道：「啟稟大人，帶來了。」

　　大夫點點頭，默不作聲，他轉過視線，看向一旁神色拘謹的畫師道：「老夫自知時日無不多，找你來無非是要你為我畫一幅畫招魂。」說完，大夫的臉色竟又灰白了幾分。

　　大夫正襟危坐，腰掛寶劍，乍一看威風凜凜，但仔細一看卻是表情

木然，雙目呆滯無神，臉上灰白之色越發明顯。

畫師望著大夫的模樣，皺著眉頭仔細端詳了許久，遲遲未曾下筆。

原來畫師明白眼前這位貴人神態不佳，自己若是貿然落筆作畫，恐怕就得死於非命。

此時大夫也察覺到了畫師的不安，他的表情越發變得不耐煩起來，正當他想對畫師發作的時候，就聽到一個悠長渾厚的聲音道：「魂兮歸來！東方不可以托些。長人千仞，唯魂是索些。十日代出，流金鑠石些。彼皆習之，魂往必釋些。歸來歸來！不可以托些。」

大夫聽著這聲音一時出了神，臉上神色一變再變，良久，他長出一口氣，朗聲道：「屈原大夫，可否為在下釋疑解惑？」

那聲音道：「然。」

話音剛落，聲音的主人便從門外踱步進了庭院中，原來他正是楚國著名的屈原大夫。

屈原笑著對大夫道：「大人不是已經明白了嗎？」

大夫默然。

事實上，在屈原的話一說完，大夫就已經明白了他的意思，無非就是讓自己不要悲觀，自己的肉身即便死去，靈魂也將踏往那極樂仙境。

想通這點後，大夫霍然站起，對著屈原一揖到地：「多謝屈原大夫，在下受教了。」

果然，在屈原離開後，大夫重新擺好姿勢，臉色變得紅潤起來，重新露出了以往那雲淡風輕的笑容。

畫師抓住這個機會，一氣呵成，成功地在絹帛上描繪出了一幅大夫

御龍升仙的畫面。

　　帛畫《人物御龍圖》（現藏於中國湖南省博物館）是迄今為止發現最早使用金白粉彩的作品。畫中描繪了一名長有鬍鬚的男子正手執韁繩，御龍飛行，該男子服裝高古，峨冠博帶，側身直立，腰掛寶劍，駕馭著身下巨龍向著不知名的地方飛去。巨龍尾部站著一隻白鷺，身下有鯉魚，和畫中人一樣都向左行進，與向右飄動的衣衫、韁繩以及輿蓋上的三條飄帶構成了極強的動感。

【TIPS】

　　帛畫，中國古代畫種。因畫在帛上而得名。帛是一種質地為白色的絲織品，在其上用筆墨和色彩描繪人物、走獸、飛鳥及神靈、異獸等形象的圖畫，約興起於戰國時期，至西漢發展到高峰。

84

中華文明的起源

伏羲女媧圖

帛畫：《伏羲女媧圖》，作者：佚名。

　　在很久以前，有一個「華胥之國」，華胥國的女首領華胥
氏姑娘，有一天到一個名叫「雷澤」的地方遊玩。

雷澤風景奇特，華胥氏流連忘返。她在雷澤遊歷賞玩，突然看見一個巨大的腳印，好奇心驟增，雙腳踩進腳印裡面，比試大小。

　　華胥氏回到家中，感到身體異樣。

　　幾天之後發現自己懷孕了，她才知道，雷澤裡面的那雙大腳印乃是神人留下的。

　　華胥氏懷孕長達十二年，在今天的甘肅天水，生下了一個兒子和一個女兒，兒子取名伏羲，女兒取名女媧。兄妹二人形象奇特，人首蛇身。

　　這一天，兄妹二人在河邊玩耍，突然從河中竄出來一隻大烏龜，抖抖身上的水，變成了一個慈眉善目的老人。

　　老人對伏羲和女媧說道：「孩子們，天地之間將要發生一次大洪水，天塌地陷，聖靈滅絕。元始天尊派我來拯救世人，選中了你們兄妹二人。我只能救你們兩個人，你們要嚴守這個祕密。從明天開始，你們每天路過這裡，給我送吃的，記住了嗎？」

　　兄妹二人半信半疑，按照老人的話做了。自此以後，不管颳風下雨，雨雪冰霜，兄妹二人都要來到河邊，給烏龜老人留下一點吃的。他們每送一次，就用一根木柴做為記號。一天天過去了，木柴越積越多，但是送的食物卻不知道到哪裡去了。

　　兄妹二人在河邊累積的木柴到了九百九十九根的時候，突然之間天搖地晃，霹靂和閃電接踵而至，暴雨傾盆而下。剎那間，天地之間一片昏黑，在暴雨中的人們四處逃竄。這時候一隻烏龜來到兄妹二人身邊，張開烏龜殼，對他們說：「孩子，快點到龜殼裡面去。」伏羲和女媧趕緊跨上龜背，看到龜殼裡面全是他們送的食物。

兄妹二人在龜殼一待就是三年。後來洪水落下，他們從龜殼中走了出來，正好來到藍田和臨潼交界的一座高山上。

　　「元始天尊讓我救下你們，是為了讓你們繁衍人類。」烏龜老人說完，在積水中遠去了。繁衍人類結為夫妻，但是想到兄妹交合，又感到羞恥。他們詢問上天道：「我們兄妹二人願意結為夫妻，繁衍人類。如果蒼天應允，四山的煙霧就聚合到一起，石磨也相合在一起。」

　　言罷，但見群山霧靄都聚集到一起，他們將身邊的兩扇石磨盤推下高山，兩扇石磨盤滾到山下，緊緊合在一起。

　　看到蒼天應允，兄妹二人結為夫妻，成了華夏始祖。

　　《伏羲女媧圖》（現藏於新疆維吾爾自治區博物館）揭示了人類的起源和對生殖的崇拜。

　　畫中，伏羲執矩，女媧執規，兩人都是人首蛇身，蛇尾交纏，頭上繪日，尾間繪月，周圍繪滿星辰。構圖奇特，寓意深刻，富有藝術魅力和神祕色彩。

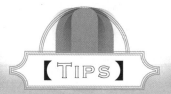

【TIPS】

　　伏羲的最大的功業就是創造了八卦。道家認為，八卦裡面蘊含著宇宙變化的神祕規律，是宇宙間的高級資訊庫。

85

木乃伊復活

冥神奧賽里斯與法老王

壁畫：冥神奧賽里斯與法老王，作者：佚名。

冥神奧塞里斯在人間時，是埃及第一任法老。他的弟弟塞特曾經將他殺害後，把屍體分成四十八塊，拋棄在全世界的各個地方。

奧塞里斯的妻子伊希斯把年僅四歲的兒子荷魯斯安頓好，就開始滿世界尋找丈夫的屍體碎塊。這次尋訪很艱難，伊希斯走遍蒼茫大地的每一個角落。正因為難度之大，伊希斯每找到一塊屍體，心中都會充滿感恩，並在當地親手建造一座廟宇。而奧塞里斯的屍體碎片都被她用麻布仔細包裹起來，那些麻布都是姐姐奈弗提斯和姐姐的兒子安努畢斯親手紡織而成的，能有效防止屍骸腐爛。這些被麻布包裹的屍骸就被埃及人認為是最早的「木乃伊」。

　　幾年過去了，伊希斯找到了四十六塊，還剩兩塊屍骸沒找到。此時的她已經很疲倦了，在這幾年裡，她幾乎沒睡過一天好覺。伊希斯疲憊地在沙灘上躺下，仰望繁星點點的天空，祈求拉神能給她一點提示，讓她能盡快復活丈夫。

　　天空中一顆粉色的流星拖著長長的尾巴劃過伊希斯頭頂，她微微瞇起眼睛看它，好美的流星啊！但很快，她像是想起了什麼，騰地從地上彈起來，一路追隨流星而去。

　　伊希斯穿越過沙灘，架起小船渡過廣闊的海洋，然後在海的另一邊沙灘上繼續追趕，又經過幾座山，流星終於有了降落的趨勢。只見它緩緩向北方滑落，伊希斯也跟著一直往北方奔跑，最後在一片草坪上，伊希斯穩穩接住了粉色的流星。流星在她懷裡依舊散發著粉色的光芒，將她的臉色襯托得粉白瑩潤。伊希斯往懷裡仔細一看，眼淚就跟著掉下來了，她猜得沒錯，這粉紅色的流星果然是奧塞里斯的頭顱，她就知道，奧塞里斯不會背棄對自己的諾言。

　　那是在兩人新婚不久時，伊希斯曾經半帶撒嬌半帶憂傷地問奧塞里

斯：「你說我們兩個人誰會先死呢？如果你走得比我早，我如何獨自一個人生活呢？」

奧塞里斯從背後溫柔地抱住她：「不會的。即使我先走，我也捨不得留妳一個人孤孤單單的。我會變成粉紅色的星星，在妳沉睡的時候守護著妳。」

伊希斯雙手捧著丈夫的頭顱，用心施法，在原地升起一座宏偉華麗的宮殿，這就是後來很有名的阿拜多斯廟宇。

接下來，伊希斯用麻布裹住丈夫的頭顱，抱在懷裡，向下一個國家出發。此時，就剩最後一塊屍骸沒有找到了，那是奧塞里斯的生殖器，想要復活奧塞里斯，必須把他身體的各個部位都找到，少一塊都不行。

伊希斯沒走幾步，就被一個人擋住了去路。伊希斯藉月光看清來人是大地之神蓋布，祂微微傾斜腦袋，對著伊希斯笑得胸有成竹。

「祢怎麼來了？」見到老朋友，伊希斯很驚喜。這幾年間，不僅沒睡好過，甚至連個說話的人都沒有，除了孤獨的趕路還是趕路。

「我奉拉神之命，送來一件妳想要的東西。」蓋布伸出左手，把一個用麻木包裹著的閃閃發光的物體放到伊希斯的手裡。

伊希斯疑惑地打開，原來是奧塞里斯的生殖器，她又驚又喜：「祢怎麼得到的？」

「它被尼羅河裡的一隻鱷魚不小心吞下肚，最近，鱷魚被一個漁夫捕獲，漁夫在處理鱷魚屍體時，隨手把它丟在沙灘上，被我在巡視的時候發現，就幫妳保存起來了。拉神吩咐我說，在妳找到奧塞里斯頭顱之後，就趕來把它送還給妳。」

伊希斯心下感激,對拉神和蓋佈道謝不已。

帶著奧塞里斯完整的屍骸,伊希斯返回阿姆大地,找到姐姐奈弗提斯,兩人在曠野上把奧塞里斯的身體像拼圖一樣拼湊完整。然後,兩姐妹開始對著拉神的方向大唱聖歌,奧塞里斯因此復活了。

《冥神奧賽里斯與法老王》是一幅陵墓壁畫,畫面中,奧賽里斯以木乃伊的形象出現,頭戴「阿太夫」王冠,右手持連枷、左手拿著「赫卡」權杖,雙手交叉放在胸前。法老為了表示自己與奧賽里斯神合為一體,常常畫下自己與奧賽里斯神共處或是把自己畫成奧賽里斯神的樣子,以求得到庇佑。

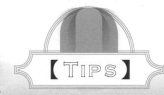

【TIPS】

奧賽里斯是古埃及傳說中第一任法老,後為冥王,受到古埃及人的尊崇,因為人們在前去往冥界的時候需要經過冥王的審判,所以總是小心校正著自己的行為。

奧賽里斯審判亡靈。

奧林匹斯山上的神仙眷屬

宙斯與赫拉

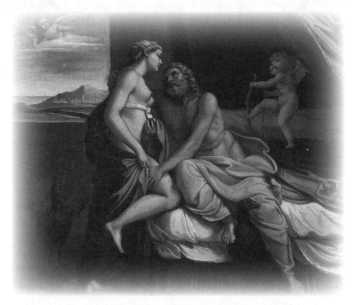

布面油畫：《宙斯與赫拉》，作者：安尼巴萊·卡拉齊。

　　宙斯將自己的兄弟姐妹從父親的肚子裡救了出來，其中就有一位亭亭玉立的少女——赫拉，她的美麗讓太陽失去了光彩，讓月亮為之驚嘆。眾神驚豔於赫拉的美麗，稱讚她是最完美的女神。

赫拉酷愛探究和學習，期望自己將來能成為一個無所不能、當之無愧的女神。她向時序女神追問世上所有的問題，並不厭其煩地聽她的各種講解。漸漸地，赫拉掌握了宇宙的所有奧祕，她經常對著天空大聲叫喊：「我多希望能做天后啊！」

　　在赫拉生活的這片土地上，所有動物中她最喜歡一種尾巴酷似星空的鳥，這種鳥就是日後與她形影不離的孔雀。後來，赫拉與坐在鷹背上的宙斯發生了戀情。

　　一天，宙斯在巡視大地時發現赫拉正在樹林中散步，祂驚豔於赫拉的美麗，便萌生了追求赫拉的念頭。於是降下甘霖，自己則化做杜鵑，佯裝躲雨，藏在赫拉的衣襟內。祂趁赫拉在樹下避雨時，顯出身影，熱烈地擁抱著赫拉，發誓非她不娶。赫拉早就鍾情於宙斯，見眾神之王如此動情，便答應了。

　　在宙斯和赫拉舉行婚禮時，眾神令大地生出許多蘋果樹，樹上結滿了金色的蘋果，這些蘋果樹就是生命樹。赫拉的文采和迷人的外表讓參加婚禮的神祇為之傾倒，但懾於宙斯的威嚴，誰也不敢做出過火的舉動。赫拉婚後不久，下界有一個叫安提戈涅的美麗女子，長著一頭金色的長髮，她聽說世界上最美的女子是赫拉，不由得萌生了和天后比美的念頭。她對著天空狂叫著：「神啊！我是這世界上最完美的女人！尤其是我那一頭美麗的長髮，所有的人都自嘆不如。」

　　天后赫拉聽後，在盛怒之下，將這個狂傲女人的頭髮變成了毒蛇，折磨並撕咬她的皮膚，十分恐怖。

　　宙斯很同情安提戈涅，就把她變成了一隻仙鶴的模樣，可憐的姑娘

從此只能對著河水自怨自艾了。

最美的天后赫拉有最強烈的嫉妒心，這讓眾神噤若寒蟬，再也不敢打她的主意了。

在名畫《宙斯與赫拉》（現藏於波洛尼亞仁愛聖瑪利亞教堂）中，作者將眾神之王宙斯與赫拉描繪成一對熱戀中的情侶。裸體的赫拉來到了宙斯的床頭，含情脈脈。躺在床上的宙斯把右手搭在赫拉的肩上，左手抱著她的大腿，兩眼凝視著，似乎要把天后擁抱在懷中。宙斯身材魁梧，天后纖細窈窕，展現了畫家深厚卓絕的寫實功夫和素描技法。

【TIPS】

安尼巴萊·卡拉奇（西元一五六〇年～一六〇九年），義大利十七世紀著名學院派畫家、西方學院派古典藝術的宣導者。代表作有《法爾奈斯宮天頂畫》、《梳妝的維納斯》、《哀悼基督》、《吃豆的人》等。

「盜火者」創造人類
普羅米修士捏泥造人

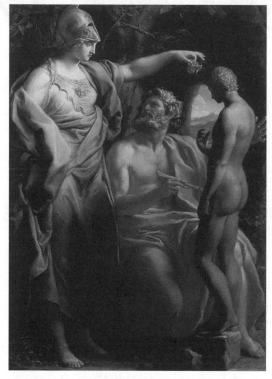

布面油畫:《普羅米修士捏泥造人》,作者:龐培奧・巴托尼。

提到普羅米修士,我們都知道他為人類成功地盜取了天火,卻很少有人知道在希臘神話中,他還是人類的創造者。

被縛的普羅米修士。

在宙斯開始統治天國的時候，莽莽大地雖然一片生機，但缺少一個能夠主宰周圍世界的萬物之靈。

普羅米修士看到這種情況，決定親手創造人類。

他知道天神的種子就蘊藏在泥土中，於是來到河邊，從岸上抓了一把泥土，澆了點水，按照天神的模樣，捏出了一個小泥人，然後再照著這個小泥人的形象捏出了更多的泥人。

就這樣，普羅米修士創造出了人類黃金一代的基本雛形。

剛捏出來的小泥人只有人的形體，卻沒有人的思想。「如何才能讓它們也擁有鮮活的生命呢？」普羅米修士陷入了沉思中。最後，他從動物的身上得到了靈感，決定從牠們靈魂中攝取善與惡兩種性格，注入到每一個人的胸膛。比如獅子的勇猛、狗的忠誠、馬的勤勞、鷹的遠見、熊的強壯、鴿子的溫順、狐狸的狡猾、兔子的膽怯和狼的貪婪等。如此一來，這些小泥人就能自由地活動了，唯一缺少的就是神的靈氣。

　　智慧女神雅典娜是普羅米修士的好朋友，在普羅米修士為了造人而陷入困惑之際，特意從奧林匹斯山上趕來，將神的呼吸吹進人類的口中。這樣一來，小泥人就獲得了聰明和理智，成為了真正的人類。

　　人類誕生之初，如同一群無知的孩子一樣四處奔走，用驚奇的目光打量著周圍的一切。在很長的一段時間中，都不知如何運用自己高貴的四肢和神賜的思想來開創屬於人類的時代。他們住在終年不見陽光的地洞中，不會採伐樹木，不會鑿石燒磚，更不會耕種和收穫。

　　於是，普羅米修士成了他們的老師。他教會了人類觀察星辰運行和辨別季節更替的本領；並發明了計算和書寫的符號來做為人類交流思想的媒介。他還指導人類如何駕馭牲畜，如何勘探地下的金銀銅鐵，以及如何耕田種地、建造房屋等等。

　　從前，人類沒有醫藥常識，不知道什麼可以吃，什麼不可以吃，生病了也不知道該如何醫治，許多人都為此悲慘地死去。現在，普羅米修士教會了他們調製藥劑來對抗各種疾病，又教會他們預知未來，解釋夢和異象本領。

　　總之，凡是對人類有用的，普羅米修士都毫無保留地教他們。

在《普羅米修士捏泥造人》中，普羅米修士為了造人而陷入困惑之際，智慧女神雅典娜將神的呼吸吹進人類的口中。這樣一來，小泥人就獲得了聰明和理智，成為了真正的人類。

【TIPS】

龐培奧・巴托尼（西元一七〇八年～一七八七年），義大利畫家。其作品風格獨特，同時結合了法國的洛可可風格、波倫亞的古典主義風格，還有早期的新古典主義風格。代表作有《查理斯・克羅爾的畫像》、《聖母與聖子》、《紳士畫像》等。

從父親腦袋中跳出來的美女

智慧女神

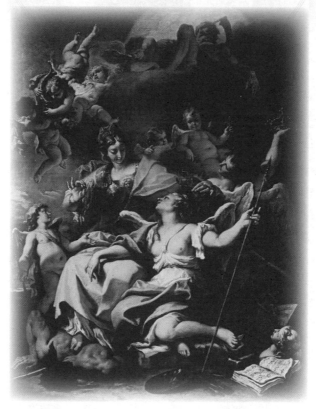

布面油畫：《智慧女神》，作者：塞巴斯蒂亞諾·里奇。

　　墨提斯是奧林匹斯諸神中最機智、最富有謀略的女神，在她的幫助下宙斯推翻了父親克洛諾斯的統治。

當宙斯成為眾神之王後，墨提斯成為了他的第一位伴侶。

結婚之初，夫妻二人生活得十分幸福。可是當墨提斯告訴丈夫自己有了身孕時，宙斯卻暗自皺起了眉頭。因為大地女神蓋亞早就預言墨提斯所生的兒女會推翻他們的父親，這讓宙斯一直以來都寢食難安。為了消除後患，宙斯巧言騙過墨提斯，趁其不留神的時候將她整個吞入腹中。就這樣，正義的策劃者、智慧勝過眾神和凡人的聰慧女神永遠地留在了丈夫的肚子裡，成為了他智謀的來源。宙斯也因此患了嚴重的頭痛症，用盡了各種靈丹妙藥都無濟於事。

無奈之下，宙斯只好吩咐火神赫淮斯托斯打開他的頭顱。赫淮斯托斯剛剛掀開宙斯的頭蓋骨，就見一位體態婀娜、披堅執銳的女神突然從裂開的頭顱中跳了出來。剎那間，天空被撕裂了，太陽停止了移動，大地傳來了巨大的聲響，海面上也翻滾起了滔天巨浪，直到她脫下了身上

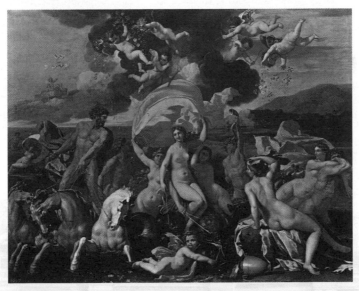

海神的凱旋。

的盔甲，一切才歸於平靜。這個從宙斯頭顱中出生的女神就是雅典娜，擁有著和宙斯一樣強大的力量和智慧。

宙斯十分喜愛這個從自己頭顱中誕生的女兒，親手為她戴上了三條美慧項鍊。雅典娜也最終原諒了父親吞食母親的行為，在與巨人族的戰爭中勇敢地站在宙斯這一邊。

在雅典首次由腓尼基人建成時，雅典娜和海神波塞冬都很喜歡這座城市，兩個人為爭奪命名的榮耀僵持不下。

最後，雙方達成協定：能為人類提供最有用東西的人將成為該城的守護神。

波塞冬用三叉戟敲打地面變出了一匹戰馬，雅典娜則變出了一棵橄欖樹。

因為戰馬代表著戰爭與悲傷，橄欖樹卻象徵著和平與富裕，雅典娜最終勝出，將該城納入自己的保護之中。她將三條美慧項鍊中的一條套在了雅典城上，形成了一道無敵屏風。項鍊墜中的聖水也在瞬間變成了七個聰明、善良的小天使，她們團結互助，在從天而降的過程中使用魔力控制住天地的震盪，最後形成了一個人間花園——天使花園。在花園的中心，有一個用二十四根透明水晶柱支撐的鑽石臺，雅典娜就在此處向天使們發布命令。

從此，她成為了雅典的守護神。

名畫《智慧女神》（現藏於法國巴黎羅浮宮）顯示出雅典娜給人類帶來智慧、財富，也帶來征服。畫面中，她身著盔甲，腳下踩著一位力

士，正在以珠寶裝飾一位手持長矛的半裸女神，下面安放著畫筆、調色盤和樂譜，表明施智慧於人類。

【TIPS】

　　塞巴斯蒂亞諾‧里奇（西元一六五九年～一七三四年），十八世紀初活躍在威尼斯畫壇的代表畫家。他的個人藝術風格是在巴羅克和委羅內塞藝術成就基礎之上承繼和發展起來的。另有畫作《愛的懲罰》。

89

冥王哈得斯搶親

珀爾塞福涅的歸來

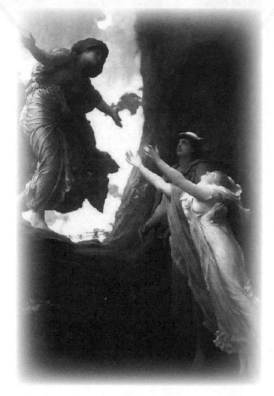

布面油畫：《珀爾塞福涅的歸來》，作者：弗
雷德里克・萊頓 。

農業女神得墨忒爾是奧林匹斯諸神中最受尊崇的女神之

一，她是眾神之王宙斯的二姐和第四位妻子。

可是，這位榮耀無比的女神生活得並不幸福。她的丈夫宙斯是神界中有名的花花公子，到處拈花惹草，鬧出了許多風流韻事，給她帶來了無窮無盡的煩惱。唯一讓她欣慰的是，自己的身邊有一個聰慧美麗、天真活潑的女兒，只要和她在一起，心中所有的陰霾都會一掃而空。

得墨忒爾的女兒叫珀爾塞福涅，她與智慧女神雅典娜、月神阿爾忒彌斯十分要好。

一天，她們三個人正在田野上散步，恰好被在雲端中走過的愛與美的女神阿佛洛狄忒看到了。一看到這幾個人，阿佛洛狄忒氣就不打一處來。這三個女子從來都不議論愛情，也不談婚論嫁，根本不把她放在眼中。雅典娜和阿爾忒彌斯是神界中出了名的貞潔女神，並且法力超群，阿佛洛狄忒當然不敢去招惹她們。最後，珀爾塞福涅成了她報復的目標。

阿佛洛狄忒唆使兒子小愛神厄洛斯，向珀爾塞福涅射出了黑色的愛情之箭，使她拒絕別人的愛。接著，又命令厄洛斯向巡遊到此地的冥王哈得斯射出了紅色的愛情之箭，使祂瘋狂地愛上了自己的姪女珀爾塞福涅。

祂來到農業女神的住所向珀爾塞福涅求婚，可是這個遠近聞名的美人兒是不會放棄陽光明媚的大地和天空，跟祂到暗無天日的冥府中去的。無奈之下，哈得斯只好找到自己的兄弟宙斯，請求祂作主成全自己的婚事。

宙斯沉吟了許久，最後說：「我可以同意將珀爾塞福涅嫁給祢，但是得墨忒爾難纏得很，肯定不會讓女兒離開身邊的。如果想得到珀爾塞福涅，應該用一些手段才行。」哈得斯得到了宙斯的默許和暗示，決定

將姪女搶到自己的手中。

這一天，珀爾塞福涅和女伴們來到山上採花。草地上的鮮花爭奇鬥豔，讓她目不暇給。為了能夠採摘到自己更喜歡的花朵，她不經意間遠離了夥伴。在眾多的鮮花中，代表冥王的聖花──水仙花也夾雜在其中。

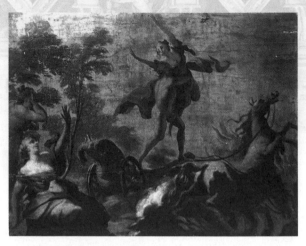
冥王哈得斯搶走珀爾塞福涅。

當珀爾塞福涅去摘那朵看似無害的水仙花時，大地突然裂開了一條寬寬的縫隙。四匹黑色的駿馬拉著冥王的戰車衝出了地面，哈得斯坐在車上不由分說一把抱起未來的冥后就消失在黑暗的死亡之國。

農業女神得墨忒爾為了尋找失蹤的珀爾塞福涅四處奔波。從尋找的那一刻開始，黎明女神和黑夜女神就從來沒見過這位苦難的母親坐下來休息片刻。得墨忒爾像丐婆一樣流浪在人間，她肩掛黑紗，手舉松木火把，走遍了世界上的每一個角落。可是訪遍了千山萬水，也找不到女兒的蹤跡。當她冷靜下來之後，突然想到了太陽神赫利俄斯，祂整日駕著金車在天上巡行，地上發生的任何事情一定不會逃過祂的雙眼。於是，得墨忒爾就飛到了赫利俄斯的面前，請祂指點迷津。太陽神憐憫得墨忒爾的遭遇，就把事情告訴了她。但為時已晚，此時此刻，珀爾塞福涅已經成了尊貴的冥后，再也無法回到地上和母親團聚了。

得墨忒爾得知女兒被擄到地下之後，陷入了深深的悲傷之中。她整日以淚洗面，根本無心處理農事。由於農業女神不在職，地上的植物開始枯萎，原本綠意盎然的大地了無生機。花朵開始枯萎，果樹不再結果，田地荒廢。人類無法收穫，每天都會有成千上萬的人餓死，這些亡魂把哈德斯纏得心煩意亂。奧利匹斯眾神也因為得不到人間的祭祀和禮物，被餓得面黃肌瘦。

宙斯看到這種情形，只好親自出面處理。祂對哈德斯說：「我早就說過，得墨忒爾招惹不得，現在大地一片凋零，還是讓珀爾塞福涅回到她母親的身邊去吧！」

哈德斯說：「珀爾塞福涅在冥府吃下了四粒石榴，祢是知道的，任何人只要吃下地獄的食物，哪怕是一點點，從此就無法割斷與地獄的聯繫。」

宙斯沒有辦法，只好說：「她既然吃了四粒果實，那麼一年中有四個月必須住在冥府，其他的時間則返回人世侍奉她的母親。」所以，每到春天珀爾塞福涅就來到母親的身邊，農業女神便會興奮得讓大地開滿花朵，樹木結滿果實。可是一旦秋天過後，女兒回到地下，她就會重新陷入悲痛之中，任由大地結滿冰霜，寸草不生。

因此，以後每當珀爾塞福涅留居冥界時得墨忒爾便愁眉不展，此時大地也是一片蕭條，而女兒一旦和她團聚女神便喜笑顏開，世界也重現草木復甦、群芳爭豔的勃勃生機。

英國畫家弗雷德里克・萊頓的畫作《珀爾塞福涅的歸來》，描繪赫

爾墨斯帶著珀爾塞福涅回到地面，得墨忒爾張開雙臂迎接。

　　在陽光的照射下，珀耳塞福涅的兩條胳膊白得刺眼，這樣的處理想必是為了呼應神話中「白臂女神珀耳塞福涅」的稱號。

【TIPS】

　　弗雷德里克‧萊頓（西元一八三〇年～一八九六年），英國十九世紀唯美主義畫派最著名的畫家。代表作有《音樂課》、《熾熱的六月》等。

太陽神苦澀的初戀

阿波羅和達芙妮

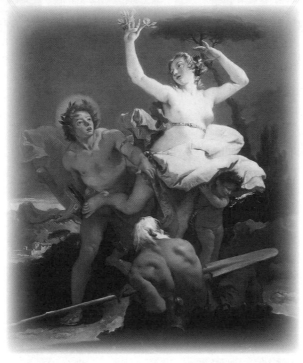

布面油畫：《阿波羅和達芙妮》，作者：喬萬尼‧巴蒂
斯塔‧提埃波羅。

　　阿波羅，主神宙斯與暗夜女神勒托所生的兒子，是男性美
的典型代表，俊美耀眼如同太陽的光芒，任何語言不足以形容
牠的千萬分之一。

祂也是奧林匹斯諸神之中最多才多藝的神祇：所彈奏的七弦琴可以與繆斯的歌聲相媲美，指尖流淌出的旋律如展翅欲飛的蝴蝶，撲閃著靈動的翅膀，又好像塞外悠遠的天空，沉澱著清澄的光；祂精通箭術，百發百中，從未射失；祂醫術高明，可以妙手回春；而且由於他聰明，通曉世事，被視為預言之神。

　　如此才藝雙全的天神，身邊自然不乏追求者。與凡間的芸芸眾生一樣，太陽神阿波羅也迎來了自己的初戀，可是他的初戀卻是苦澀的。

　　這一切都是小愛神厄洛斯搞的鬼。

　　厄洛斯射出了金色的愛情之箭，使阿波羅立刻陷入了愛河。隨後，祂又鉛製的鈍箭射向河神的女兒達芙妮，被射中的達芙妮立刻變得十分厭惡愛情。

　　就這樣，阿波羅對這個從未謀面的少女產生了強烈的愛情。祂如影隨形地追趕著達芙妮，並為此茶飯不思，神魂顛倒。

　　達芙妮恰恰相反，她將阿波羅視為洪水猛獸，為了躲避祂的糾纏，四處躲藏。

　　「快跑！快跑！千萬不要被祂追上！」心中的恐懼與厭惡讓達芙妮不由自主地想遠離祂、逃避祂。

　　「達芙妮！親愛的，不要跑！等等我！」阿波羅在身後緊緊追趕。

　　為了阻止達芙妮的腳步，阿波羅用神力在她面前變出了荊棘，可是少女對此卻全然不顧。

　　阿波羅並不死心，祂拿起七弦琴彈奏出優美的曲調。達芙妮聽到琴聲後，不知不覺地陶醉了，情不自禁地走向琴聲的發出地。此時，躲在

樹後的阿波羅立刻停止了彈奏，走上前去要擁抱達芙妮。達芙妮看到又是阿波羅，轉身就跑。

「妳為什麼如此殘忍地將我拒絕在心門之外？」阿波羅絕望地呼喊著。

終於，祂在河邊攔住了達芙妮的去路。

「祢還是放過我吧！求求祢了！」眼看就到河邊了，達芙妮距離自己的家只有一步之遙，可是阿波羅卻截斷了她唯一的希望。

「我不是妳的仇人，更不是無理取鬧的莽漢，妳為什麼要躲著我呢？我是奧林匹斯山上最耀眼的神祇，多少美麗的女神對我含淚苦戀，可是為什麼妳不肯用愛來滋潤我乾枯的心田呢？」阿波羅恨不得把心都掏出來給她看。

「我不愛祢！」達芙妮幾乎尖叫著說出了這句話。

阿波羅的心被狠狠刺痛了。「不可能！妳怎麼可能不愛我！我可是眾神之王最驕傲的兒子，太陽神阿波羅啊！我絕不會讓愛情的悲劇發生在我們的身上，我要用火熱的愛融化妳的心。求求妳，嫁給我吧！」祂衝動地抓住達芙妮的手，單膝跪地，流著熱淚說：「我司掌醫藥，熟悉百草的療效。可是美麗的仙女啊！悲哀的是我的病痛只有妳才能夠治癒！」

就在阿波羅的手觸碰到達芙妮肌膚的一瞬間，她發出恐懼的呼聲，變成了一棵月桂樹，深深地紮入了泥土中。

在名畫《阿波羅和達芙妮》（現藏於法國巴黎羅浮宮）中，作者精

準地抓住了阿波羅想佔有達芙妮的激情瞬間。因為激烈奔跑而顫抖的女神達芙妮，此時手指已冒出了月桂樹葉，這讓阿波羅驚訝著。

　　整幅畫面的構圖以斜線為主，從右側伸向左上角，使得人物的動感更為突出。

【TIPS】

　　喬萬尼·巴蒂斯塔。提埃波羅（西元一六九六年～一七七〇年），義大利壁畫大師。他在威尼斯、米蘭等地畫有大量壁畫和天頂畫。其中最著名的作品有壁畫《克里奧派特拉的盛宴》、《玫瑰花壇的授職儀式》、《巴巴羅薩的婚禮》等。

貞潔女神也懷春

狄安娜的休息

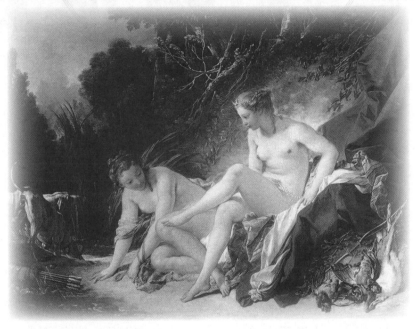

布面油畫　：《狄安娜的休息》，作者：弗朗索瓦・布雪。

　　狄安娜是羅馬神話中的月神和狩獵之神，同時也是美德與貞潔的象徵，每一個向她立下貞潔誓言的女孩如果違背了誓言，都會遭到她嚴厲的懲罰。

狄安娜經常背著箭囊，拿著銀色的弓箭在山林中穿梭捕獵。跟隨她的侍女叫卡利托斯，是一個美麗的山林仙女，曾向狄安娜發誓，要終生保持自己的貞潔。誰知事與願違，朱庇特無意中看上了美麗的卡利托斯，而卡利托斯也墜入了天神編織的情網。

　　在狄安娜離開森林返回天界時，卡利托斯和朱庇特在山林中度過了很多快樂的時光。等狄安娜再次回到山林時，卡利托斯已經懷有身孕，她不得不說出與朱庇特的私情。這讓狄安娜非常惱火，她一劍刺死了卡利托斯，腹中的嬰兒由於被朱庇特派來的特使及時救走，才倖免於難。

　　可是一向潔身自好的狄安娜自己也遇到了一段難以忘懷的戀情。

　　那是一個月色皎潔的晚上，她在山林中漫步，在經過一個山洞的時候，她停了下來。她看到這個山洞四周爬滿的常青藤很漂亮，山洞外面有一片很平整的草地，很適合休息，不遠的地方還有一群羊，她想：「這裡面不會是住著什麼人吧？」

　　她藉著夜色悄悄地走進了山洞，發現裡面非常安靜。突然，狄安娜聽見洞中傳來一陣均勻的呼吸聲，原來在一塊大石板上，睡著一個英俊的少年。他的獵槍就放在身邊，睡得很香，好像沒有什麼聲響可以驚動他。第一次面對這樣陌生的男子，狄安娜的心中竟然湧現一種說不出的激動，她呆呆地看著這個年輕人，彷彿有很多話想說，可是又羞於啟齒。

　　第二天，狄安娜滿腦子都是那個睡夢中的少年，她不知道自己是不是愛上了他，只是整整一天都心神不安。到了晚上，她又鬼使神差地來到了那個洞口，發現少年依然沉浸在睡夢中，好像什麼事情都沒有發生過一樣。見到這個少年，狄安娜的心像揣了兔子一樣怦怦亂跳。

從此之後，狄安娜每天都在晚上悄悄地來到這個地方看望睡夢中的少年。有一天，她在臨走時不由得想輕吻一下少年，沒想到把他驚醒了。

在這個浪漫而溫情的夜晚，少年第一眼就愛上了美麗的月亮女神，他告訴狄安娜自己的名字叫恩底彌翁，並請求她留下來，不要回到天上去。人神是不能相戀的，這會給年輕的恩底彌翁帶來災難。

很快，兩個人的戀情就讓洞察一切的眾神之王朱庇特知道了。

狄安娜向父親朱庇特哀求說：「求求你，別殺死他，如果他死了，我也就不活了！」

畢竟父女情深，狄安娜的話讓朱庇特不得不重新考慮，「要不這樣吧！他可以不死，但是要陷入永久的睡眠，我派睡神去完成這個任務。」

睡神來到了恩底彌翁的山洞，朝他揮舞魔棒，恩底彌翁永遠地睡著了。

在《狄安娜的休息》這幅人體油畫作品中，作者竭力描繪的是裸女的形體美，纖小的手足，柔嫩白皙的肌膚，軀體堅實豐腴，曲線性感而誘人，可以稱得上是布雪「最藝術性的裸體畫」。

【TIPS】

狄安娜是處女的保護神，所以她的名字成為了「貞潔處女」的同義詞。在英語中，「to be a Diana」可用來表示「終身不嫁」或「小姑獨處」。

92

海面上的美神

維納斯的誕生

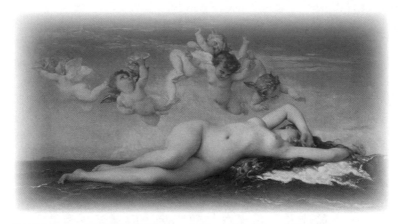

布面油畫：《維納斯的誕生》，作者：亞歷山大。卡巴內爾。

　　美麗的維納斯是從浪花中誕生的，關於她的出生，有一段
很離奇也很唯美的傳說。

由於第一代天神烏拉諾斯疑心太重，對自己的一群子女很不放心，祂把所有的孩子都送進了大地深處。這讓地母蓋亞非常惱火，為了懲罰這個混蛋，她就讓小兒子拿了一把鋒利的鐮刀，把烏拉諾斯閹割，然後把祂扔進了波濤洶湧的大海。祂的傷口血流不止，在大海中變化出一個巨大的貝殼，貝殼在海面上冉冉上升，托著美麗的姑娘維納斯。這個美麗的貝殼飄啊飄，一直飄到了賽普勒斯海島，從此這個小島上就多了一位多情的姑娘。

　　對於島上的這個姑娘，沒有人不喜歡，大家都在賣力地討好維納斯，就連主神朱庇特也不例外。可是高傲的維納斯連看都不看他們一眼，朱庇特非常惱火，一怒之下，就把她判給了奇醜無比的神匠伏爾甘。

　　維納斯根本不喜歡伏爾甘，祂們之間也沒有什麼共同語言，所以伏爾甘經常待在自己的兵器作坊。

　　戰神瑪爾斯也是十分喜歡維納斯，祂趁伏爾甘不在家時，就偷偷跑來和維納斯約會。

　　時間一長，兩人偷情的事情就敗露了。

　　這天，伏爾甘又像往常一樣假裝出去，祂偷偷隱藏在一個隱密的角落，看到瑪爾斯又溜進了自己的家，祂立刻拿出早已備好的一張大網，把這兩個偷偷約會的男女罩住了，還叫來眾神看熱鬧，使維納斯羞憤難當。

　　維納斯做了瑪爾斯的情婦，祂們先後生了五個孩子，包括小愛神丘比特。

　　雖然瑪爾斯無論長相還是本事都比伏爾甘強很多倍，但維納斯對瑪

爾斯的感情並不專一，她依然風流成性，到處與人發生曖昧關係。

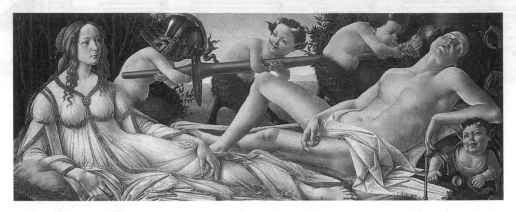

維納斯和戰神瑪爾斯。

　　有一次，維納斯在愛達山上看見了放牧的安喀塞斯，為了勾引安喀塞斯，她向安喀塞斯謊稱自己是一個山林仙女，無意中愛上了他。於是，兩人在愛達山上共同度過了一段美好的時光。維納斯知道自己和安喀塞斯的戀情會給他帶來災難，就囑咐祂說：「無論什麼時候，祢都不要與任何人說出我的真實身分，記住，否則祢會惹禍上身。」

　　後來，維納斯給安喀塞斯生了個兒子。在喜宴上，安喀塞斯一時喝多了，口無遮攔，說出了孩子的親生母親是維納斯。事情傳到天上，朱庇特大怒，把安喀塞斯變成了瞎子。但是祂們的兒子卻成長為特洛伊的大英雄，在特洛伊淪陷時，祂背著瞎眼的父親逃出了特洛伊，祂就是羅馬的創始人埃涅阿斯。

　　維納斯是眾多仙女中最美的，她那迷人的笑容，曼妙的身段，無不讓見過她的男人浮想聯翩。後來眾神的使者墨丘利也拜倒在了她的石榴

裙下，當然祂也不是維納斯最後的情人。

　　法國畫家亞歷山大・卡巴內爾（西元一八二三年～一八八九年）所畫的《維納斯的誕生》（現存於法國巴黎奧塞美術館），描繪了愛神維納斯出世的情景。

　　慵懶、嬌媚、身體粉嫩光滑的維納斯睡在海面上，這一姿態是畫家獨創的，飛舞的小愛神和明亮的色彩，都給人愉快、歡暢的感受。

【TIPS】

　　卡巴內爾畫的《維納斯的誕生》曾被批評為「畫了一個粉嫩光滑、放蕩而又肉感的裸體。」

93

金蘋果之爭

帕里斯的裁判

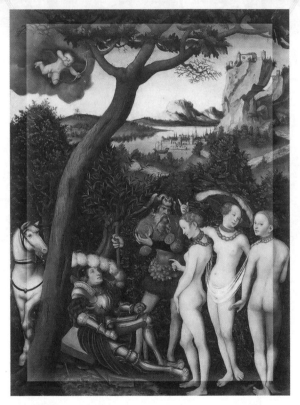

木板油畫：《帕里斯的裁判》，作者：大·盧卡斯·
克拉納赫。

　　珀硫斯與海洋女神忒提絲在奧林匹斯山上舉行了一場盛大
的婚禮。

在舉行婚禮的當天，不和女神厄里斯偷偷將一顆金蘋果丟到了宴會廳，蘋果上刻著「給最美麗的女神」的字樣。

金蘋果的出現立刻吸引了眾多女神的注意，身為十二主神的天后赫拉、智慧女神雅典娜以及愛神阿芙洛狄忒都認為自己才是奧林匹斯山上最美的女神，金蘋果應該屬於自己。

三位女神爭吵不休，互不相讓，誰也不願意將蘋果讓給他人。

爭執不下的她們決定讓主神宙斯來判定誰才是最美的女神。

然而，老奸巨猾的宙斯並不願意得罪她們當中的任何一位，只是告訴三位女神，人間最聰明的人是特洛伊的帕里斯王子，不妨請他來擔任裁判，選出女神中最美的那位。

三位女神與宙斯的信使赫爾墨斯一起出現在了帕里斯王子的面前。

赫爾墨斯遞給他一顆金蘋果，並傳達了宙斯的旨意：「帕里斯，我相信你有著人世間最聰明智慧的頭腦、最冷靜的判斷力，現在，我命令你評判這三位女神哪位最美，並將金蘋果交給勝利者。」

看著面前三位同樣具有奪人心魄美貌的女神，帕里斯難以抉擇，何況他也知道，自己的決定將註定引發其他兩位女神的怒火。為了解決爭執，他向三位女神致意道：「尊敬的女神，妳們的容顏那麼完美無瑕，我的肉眼實在無法判斷出，究竟誰更美一點。我可以將蘋果分成三份，這樣就不需要爭了。」

可是，三位驕傲的女神並不接受他的調解，她們要求他一定要選出當中最美的一個。三人再一次爭執起來，雅典娜指責阿芙洛狄忒配戴著她那條神奇的腰帶——那會讓每個看到她的人都愛上她，這是不公平的；

阿芙洛狄忒則反擊說，雅典娜的戰盔也裝飾了她，會讓她顯得更加高貴獨特。

看到她們兩人爭執不休，赫拉忽然對帕里斯說：「如果你把金蘋果送給我，我將賜予你無盡的財富，你將成為世界上最富有的國王。」

聽到她的話，雅典娜和阿芙洛狄忒立刻停止了爭執。雅典娜轉身對帕里斯說：「我可以賜予你最智慧的大腦，你將成為世界上最聰明、最有魅力的人，只要你將金蘋果給我。」

阿芙洛狄忒不甘示弱，立刻接著說：「你已經擁有了智慧的大腦和富有的王國，不需要她們的賜予了，但是我，我可以給你這個世界上最美麗的女人。只要你將金蘋果給我，你將娶到這個世界上最美麗的女人。」

阿芙洛狄忒的承諾讓年輕的帕里斯動心了，他思索了一下，走上

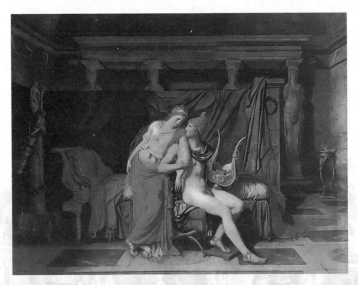

帕里斯和海倫。

前，將金蘋果放在了阿芙洛狄忒的手中。愛神發出勝利的笑聲，赫拉和雅典娜則憤怒地離去，並發誓要向帕里斯報復。

金蘋果之爭結束了，但人間的厄運卻降臨了。

阿芙洛狄忒履行諾言，以愛神的力量，讓帕里斯得到了世上最美的女人的愛情——斯巴達國王墨涅拉俄斯的妻子海倫和帕里斯一見鍾情，並一起私奔而去。

赫拉和雅典娜藉此報復，她們支持希臘人組成了聯軍，圍困特洛伊城長達十年之久，使得人間變成了一片焦土，災禍不斷……

克拉內赫在這幅《帕里斯的裁判》中所描繪的與傳統畫法不一樣，他將帕里斯畫成一位中世紀的騎士，中間老者是赫耳墨斯，三位女神在帕里斯面前以正面、側面和背面三個形體姿勢和各自獨立表情構成一個和諧組合。

作者力圖描繪世俗的人性，藉神話人物反禁慾主義。

【TIPS】

大・盧卡斯・克拉納赫（約西元一四七五年～一五五〇年），德國文藝復興時期重要的畫家及平面設計師。

94

從大腿中降生的神仙

酒神巴克斯

布面油畫：《酒神巴克斯》，作者：米開朗基羅·梅里西·德·
卡拉瓦喬 。

　　眾神之王朱庇特風流成性，娶了朱諾做老婆，倒是安靜了

一段時間。

可是好景不常，很快祂又開始不安分了，盯上了底比斯將軍安菲律特翁的妻子賽墨勒。

朱庇特趁將軍遠征的時候，化作一個美男子來到將軍的府邸，謊稱自己是從戰場上潛逃回來的。祂告訴將軍的妻子說：「可憐的賽墨勒，妳的丈夫已經戰死在沙場，我是偷偷跑回來和妳說這個消息的。」

「請允許我留下來住在妳的家中，因為我也是無家可歸，我會像妳的丈夫一樣好好對待妳。」朱庇特裝出一副很可憐同時又很同情賽墨勒的模樣。

朱庇特與賽墨勒。

就這樣，兩人生活在了一起。

漸漸地，朱諾發現這一段時間朱庇特總是鬼鬼祟祟的，心中就暗自嘀咕：「祂是不是老毛病又犯了，我得去人間瞧瞧。」

在朱庇特尋花問柳的地方總是籠罩著一團霧，朱諾一猜就知道是丈夫在搞鬼。

她化作一個老婆婆來到將軍的家中，裝作討水喝，與賽墨勒說起了話：「孩子，我看妳顯得很憂鬱，是有什麼心事嗎？」

「老婆婆，我的丈夫剛剛死在戰場，現在跟我一起生活的是他手下

的士兵。」

　　「其實妳的丈夫根本就沒死，與妳生活在一起的是天神朱庇特。如果不信的話，妳可以想辦法讓他現出真身。」老婆婆說完就消失了。

　　得知自己受了愚弄，賽墨勒異常惱火。

　　她立刻找到朱庇特說：「你總是說愛我，那麼你發誓，願意答應我所有的要求。」

　　「當然，我可以答應妳。」朱庇特乾脆地和賽墨勒說。

　　「那麼就請你告訴我你真實的身分，你答應過的，不可以反悔。」

　　「為什麼要這樣？除了這個要求，我什麼都可以答應妳，請妳收回這個決定好嗎？」

　　「不！你答應了就要做到，我想知道是誰跟我生活在一起的。」賽墨勒的態度很強硬。

　　無奈，既然賽墨勒執拗著不肯收回自己的要求，而神的許諾又不得不兌現，朱庇特只得當著賽墨勒的面現出了真身。

　　正如老婆婆所說的，他就是天神朱庇特。

　　可是還沒等賽墨勒反應過來，朱庇特身後出現的霹靂瞬間就劈向了這個凡間的女子，可憐的賽墨勒轉眼就被燒焦了。

　　死去的賽墨勒腹中還有未足月的嬰兒，朱庇特只好把孩子從母親腹中取出，縫在自己的大腿中。

　　等孩子到了該出生的時候，才取了出來。

　　朱庇特生怕孩子會落到朱諾的手中，遭遇不測，就把孩子交給了山林中的仙女撫養。

仙女們教會這個孩子很多的技藝和釀酒的本領，這個苦命的孩子就是酒神巴克斯。

《酒神巴克斯》（現藏於義大利佛羅倫斯市烏菲奇美術館）是畫家卡拉瓦喬在西元一五九六年創作的一幅油畫，也被叫做《年輕的酒神》。

畫面中年輕的酒神斜倚在座椅上，頭戴古典風格的葡萄藤冠，撫著他自己寬鬆外套的束帶。

在他面前的石桌上，是一碗水果和一大瓶紅酒。相傳，在繪製此畫時，卡拉瓦喬正在生病，所以畫中這位酒神的形象多少顯得有點憔悴、神情倦息。作者耐心細緻地刻劃出每一個細節，像蟲斑、潰爛的果皮等，顯示出了自己高超的藝術技巧。

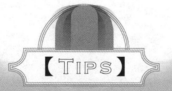

【TIPS】

希臘酒神狄俄尼索斯與羅馬人信奉的巴克斯是同一位神衹，祂是古代希臘色雷斯人信奉的葡萄酒之神。也有人認為祂是朱庇特與普賽芬妮所生。

95

醜漢娶花枝

火神的鍛鐵廠

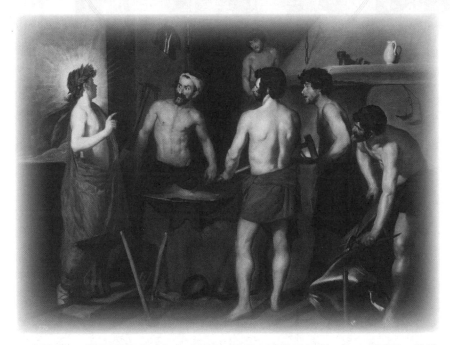

布面油畫:《火神的鍛鐵廠》,作者: 迭戈·羅德里格斯·德·席爾瓦·委拉斯貴支。

伏爾甘是宇宙中的火神,被鐵匠和木匠尊為保護神。

祂父親是天神朱庇特,母親是天后朱諾。

可是伏爾甘的容貌十分的醜陋，這讓一向以美女自居的朱諾感到非常難堪，覺得自己的兒子簡直見不得人，不如悄悄地扔掉算了。

於是，她就趁黑夜把伏爾甘扔到了人間。

大難不死的伏爾甘被河神的女兒撿走了，不僅把他撫養成人，而且還教他很多手藝和技能。

伏爾甘會打造很多的兵器，祂給朱庇特打造了權杖和霹靂，讓人一看就不寒而慄；還給太陽神阿波羅打造了光燦燦的太陽車；就連天上神仙居住的宮殿也是祂鑄造的，用了大量的黃金和青銅，看起來金碧輝煌。

除此以外，祂還在戰爭中發揮了很大的作用，因為祂掌管著天下所有的火焰，誰都敬畏三分，生怕稍不注意就引火焚身。

在巨靈之戰中，祂用一塊燒紅的鐵塊把巨人克呂提厄斯活活燙死；在特洛伊戰爭中，祂還為英雄埃涅阿斯打造了堅實的盾牌和鋒利的長槍。

長大之後的伏爾甘雖然有一身的本事，卻沒有人給祂提親。因為祂不僅相貌醜陋，而且還是一個瘸子，祂的瘸腿是母親朱諾把祂扔下山時摔斷的。本來長得難看，再加上瘸腿，誰家的姑娘願意嫁給祂呢？一想起這事伏爾甘就非常生氣，對母親一直懷恨在心。

這一天，祂在作坊中想著該怎麼出這口惡氣。

祂知道母親雖然貴為天后，卻有很強的虛榮心，於是就打造了一個黃金的寶座，帶著它來到母親的宮殿。

祂很虔誠地對母親說：「親愛的母親，您看我為很多神仙都打造了武器，唯獨沒有您的，雖然我自小就離開了您，但您畢竟是我的母親，

所以我打造了黃金寶座，算是我的一點心意。」

朱諾聽了很感動，當初她把伏爾甘扔下山，眾神就很反感她的做法，紛紛指責她，現在祂們母子和解了，這讓她十分高興。朱諾心想，這個黃金寶座一定會讓自己找回盡失的面子，於是興致勃勃地坐了上去。坐在寶座上的朱諾怎麼也沒有想到，這是伏爾甘的一個計謀。寶座上有很多機關，她的身子和手都被緊緊地束縛在上面，動彈不得。當她明白這是伏爾甘故意給她設的圈套時，臉立刻沉下來。她知道自己愧對兒子，所以沒有質問祂，只是無奈地請求兒子放過自己。可是無論她怎麼說，伏爾甘就是不答應，祂冷冷地說：「您把我扔下山，差點摔死我，您讓我吃了那麼多年的苦頭，我怎能輕易原諒您！」

勸說不成，朱諾請來了伏爾甘的好朋友酒神斯巴克來當說客，斯巴克和伏爾甘一直是無話不談，祂勸解道：「朱諾畢竟是天后，祢這樣下去也不是辦法，不如趁她現在有求於祢，祢向她提出一些條件做交換，這事就扯平了。」

「也好，那就讓祂們答應我兩個條件吧！一個是我想要成為奧林匹斯山的神祇，再一個是我想娶維納斯做老婆，如果答應，我就給她鬆綁。」

聽完伏爾甘的條件後，朱庇特心想，本來伏爾甘就是自己的兒子，讓祂做神祇一點也不過分，不如成全祂；自己雖然一直喜歡維納斯，但是一直遭到拒絕，還不如把她嫁給醜陋的伏爾甘，也算消氣了。

就這樣，伏爾甘不僅成了奧林匹斯山的主神，還因禍得福娶了最美貌的維納斯做妻子。

維納斯在火神的鍛鐵工廠。

迭戈・羅德里格斯・德席爾瓦・委拉斯貴支（西元一五九九年～
一六六○年），文藝復興後期西班牙最偉大的畫家。

他的《火神的鍛鐵工廠》（現藏於西班牙馬德里普拉多美術館），
所繪的內容是羅馬神話中一段有趣的生活插曲：火神伏爾甘在與祂的夥
伴──賽克羅普巨人為眾神打鐵時，太陽神阿波羅突然進入工廠向火神
通風報信，說祂的妻子維納斯正與別人偷情。火神聽後頓時愣住了，祂
的夥伴也個個驚愕不已。畫面上即表現了這一時刻所有人的內心情緒。
在這裡，火神伏爾甘和祂的夥伴像普通的鐵匠，只有阿波羅頭上散射著
光芒，象徵著這是一幅宗教畫。

【TIPS】

伏爾甘是天神朱庇特之子，是羅馬神話中的
火神，在希臘神話中的對應人物是赫菲斯托斯。

誰是最強者?

智慧女神密涅瓦和戰神瑪爾斯的爭鬥

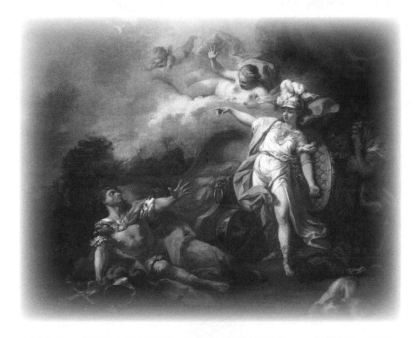

布面油畫:《智慧女神密涅瓦和戰神瑪爾斯的爭鬥》,作者:雅克·路易·
大衛。

在古羅馬,有一位神能與主神朱庇特並列,他就是戰神瑪爾斯。

瑪爾斯是朱庇特和朱諾的兒子，是勇氣和勝利的代表，也是羅馬人的始祖。祂頭戴插翎的盔甲，臂上套著金黃色的護袖，手持巨大的鋼矛，作戰十分勇猛。

但是祂和智慧女神密涅瓦不和，兩人經常爭鬥，連主神朱庇特都無可奈何。照理說戰神應該是戰無不勝的，但和智慧女神密涅瓦的爭鬥中，他卻是敗績連連，到頭來還被密涅瓦刺傷了腰部。

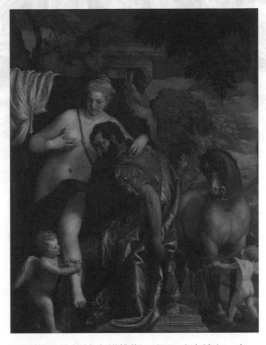

瑪爾斯和他的情人維納斯、兒子丘比特在一起。

這件事發生在特洛伊戰爭中，為了保護特洛伊城不被敵人攻陷，瑪爾斯一直頑強抵抗。得到朱庇特幫助的密涅瓦將普路托之戴帶在頭上，隱去了身影，朝瑪爾斯衝去。

這時，瑪爾斯看到希臘國王狄俄墨得斯在遠處指揮著一群群士兵不斷衝擊，便將手中的標槍朝希臘國王狄俄墨得斯投去，試圖將對手擊殺。

狄俄墨得斯躲在馬車內，不時地探出腦袋指揮著軍隊。瑪爾斯的標槍正好擊中了馬車橫樑，狄俄墨得斯驚叫一聲將頭縮進了車廂。

密涅瓦順手將瑪爾斯扔出的標槍拔起，轉身投向瑪爾斯。

瑪爾斯看不到密涅瓦的身影，眼見標槍就要擊中自己，祂慌忙一個側身，抓住槍桿，吼道：「卑鄙的人類，現出妳的卑微身影吧！不要讓

偉大的戰神將妳扼殺在這裡！」

密涅瓦冷哼一聲，趁瑪爾斯分神攻擊狄俄墨得斯的時候，將朱庇特借給自己的雷電槍，刺進瑪爾斯腰部鎧甲的縫隙中。

戰神瑪爾斯痛得大聲喊叫，叫聲驚天動地，就像是從地獄傳來千百萬鬼魂的哀嚎。

正拼殺的特洛伊和希臘士兵都嚇得放下武器，趴在地上瑟瑟發抖。

被擊中的瑪爾斯從空中跌落地上，巨大的身軀壓死了不少的士兵，密涅瓦沒有放棄這個機會，趁瑪爾斯跌落地上的時候，從空中發起了最後一擊。

躺在地上的瑪爾斯睜開眼看到空中顯現出身影的密涅瓦正拿著武器朝自己衝來，慌忙一個側身，躲開密涅瓦的攻擊，對著她罵道：「為何要再次挑起神對神的爭鬥？還記得妳慫恿狄俄墨得斯、圖丟之子出槍傷我的事嗎？現在，我要妳血債血償！」說完，嗜血的瑪爾斯抽出穗條飄灑的神物，連朱庇特的霹靂都拿它無可奈何。

瑪爾斯拿著穗條對著密涅瓦扔去。密涅瓦連連後退幾步，伸出壯實的雙手，拔起旁邊的一座山，朝瑪爾斯的穗條扔去。

瑪爾斯的穗條將巨大的石頭分割成無數塊，冷靜的密涅瓦將插在地上的標槍輕輕一挑，將瑪爾斯的穗條纏住，連帶標槍一起扔到遠處，緊接著，趁瑪爾斯在驚訝於自己實力的時候，撿起地上被穗條分割出最大的巨石，砸向瑪爾斯的脖子。

就這樣，瑪爾斯徹底失敗了。

油畫《智慧女神密涅瓦和戰神瑪爾斯的爭鬥》（現藏於法國巴黎羅浮宮）生動描繪了密涅瓦戰勝瑪爾斯的情形。

畫面中，瑪爾斯睜大眼睛呆呆地看著密涅瓦，不相信眼前發生的一切。

【TIPS】

雅克・路易・大衛（西元一七四八年～一八二五年），法國著名畫家，古典主義畫派的奠基人。其人畫風嚴謹，技法精工。代表作品有《荷拉斯兄弟之誓》、《馬拉之死》、《薩賓婦女》等。

猜謎引發的命案

俄狄浦斯與斯芬克斯

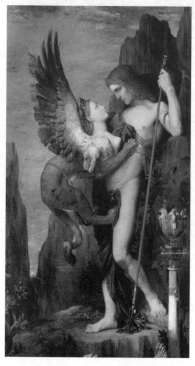

布面油畫：《俄狄浦斯與斯芬克斯》，作者：古斯塔夫·莫羅。

　　在奧利匹斯山上，有一個巨人與妖蛇相交後所生的怪物，她長著雄獅一樣的身軀，擁有一對巨大的翅膀，但臉龐卻是美麗的少女。

她的法力無邊，張口一吐，便可以吹出瘟疫之風，讓觸碰者身染重病；雙翼一揮，就能遮蔽天空；然而最詭異的卻是她的雙眼，雖然看不見東西卻蘊含著全宇宙之謎，當你被她凝視時，除非你能夠解答全部的謎題，否則就會被她撕碎吃掉。

　　這個可怕的妖女，被人們稱為「斯芬克斯」。

　　做為天后赫拉的使者，她帶著奧林匹斯諸神對人類的忠告——「人，認識你自己」，來到了古希臘的忒拜城堡。

　　經過精心的籌劃，斯芬克斯將那句神的箴言化作了一段「謎語」。她每天盤坐在城堡外的一塊巨石上，攔住過往的路人，用謎語問他們，如果對方不能猜中的話，就會被吃掉。

　　斯芬克斯給忒拜城堡帶來了巨大的恐慌，國王拉伊俄斯不得不親自外出去尋找能夠解答出斯芬克斯之謎的人。

　　不幸的是，拉伊俄斯在尋賢的途中發生了意外，為了爭路先行被一個異鄉的青年殺害了。

　　這位異鄉的青年名叫「俄狄浦斯」。實際上，他這時已經是在自己所不知的情況下，殺死了親生父親。

　　國王拉伊俄斯死後，王后伊娥卡斯特的兄弟克瑞翁繼續執政。忒拜城堡的人依舊猜不出斯芬克斯的謎語，就連克瑞翁的兒子也因為沒有猜中謎語而被吃掉了。克瑞翁無奈之下，只好在城裡貼出告示說，凡是有人能夠將這個可惡的怪物除掉，就可以繼任國王，並且與王后結婚。

　　在命運的安排下，俄狄浦斯來到了斯芬克斯的面前。

　　斯芬克斯遠遠看見又有一個獵物自動送上門來，立刻從巨石上飛落

到地面，向俄狄浦斯提出這樣一個謎語：「有一種生物，早晨的時候用四條腿走路，中午的時候用兩條腿走路，到了晚上又用三條腿走路。並且腿最多的時候，也正是他走路最慢、體力最弱的時候。請你立刻回答，這是什麼生物？」

俄狄浦斯略為沉思，然後大聲回答說：「這種生物就是人，只有人才會在不同的時間用不同數目的腳走路。」

斯芬克斯聽後滿臉驚愕，俄狄浦斯繼續補充道：「生命的早晨就是人的幼年，在幼兒時期，人還無法站立起來，只能用兩隻手和兩條腿爬行。這是用腳最多的時候，也正是速度和力量最小的時候；到了壯年，正處於生命的中午，人的體力和精力最為充沛，當然用兩條腿走路了；人到了晚年，已經是生命的黃昏了，年老體弱，需要拄著枴杖走路，於是就成了三條腿。」

俄狄浦斯答出了斯芬克斯的謎底，斯芬克斯也就完成了自己的使命。但是，她見俄狄甫斯如此輕易地就回答出了自己的謎語，感到羞愧難當，於是絕望地從山岩上跳了下去，粉身碎骨而死。

古往今來的藝術大師，可能就同一題材分別創作出不同的佳作，風格各異，千秋不同。就拿「俄狄浦斯與斯芬克斯」這個希臘神話來說，就由古典主義大師安格爾和浪漫主義畫家莫羅分別以此為題畫出佳作。

大名鼎鼎的古典主義大師安格爾，早在多年前就根據此傳說創作了油畫《俄狄浦斯與斯芬克斯》，以二者當面對質、較量智慧的場景入畫。畫面中健碩勇敢的俄狄浦斯位於畫面正中，他手握長矛，雙目無懼，胸

有成竹地和女妖周旋，而陰森的女妖正在絞盡腦汁、苦於應對。整幅作品洋溢濃郁的古典主義氣息，堪稱歷來描述該神話題材的最佳典範，無人超越。

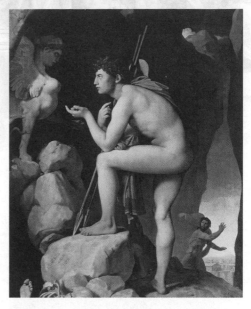

安格爾創作的油畫《俄狄浦斯與斯芬克斯》。

可是做為後生的莫羅卻有一股初生牛犢不怕虎的勇氣，他決定向大師發起挑戰，創作一幅新的《俄狄浦斯與斯芬克斯》。當身邊朋友得知這個消息，紛紛勸他謹慎行事，安格爾的作品很難被超越，如果畫失敗了，一定會背上自不量力的罵名。可是莫羅所處當時的法國社會，一股象徵主義的潮流正在瀰漫開來，在此影響下許多固有題材的藝術理解和發掘更為深入，莫羅有信心在大師的基礎上將這個神話表現出不同或者更多的精神內容。於是經過他悉心的準備和用心的描繪，一幅不一樣的《俄狄浦斯與斯芬克斯》應運而生。

在這幅作品中，大英雄俄狄浦斯顯得有些被動，而斯芬克斯正接近他的胸前，不知是要親近他還是要攻擊他，猶豫不決，俄狄浦斯凝視著眼前的美麗怪獸，進退兩難。這一對廝纏一處的人與怪，既像是一對情侶又像是兩個仇敵。莫羅賦予了神話中兩個主角更豐富的內心世界，情感的層次在此畫中表現得更為多樣，他旨在告訴人們，這個世界上沒有絕對的善惡，人性的表現只是在善惡鬥爭時的結果。

這幅全新的《俄狄浦斯與斯芬克斯》得到了評論家的一致肯定，他們認為莫羅用不同的藝術形式創造出了有別於大師的佳作，為人們的精神世界打開了另一扇窗。

【TIPS】

　　　　斯芬克斯的形象最早源於古埃及神話，是一種長著翅膀的雄性怪物。當時傳說有三種斯芬克斯——人面獅身的 Androsphinx，羊頭獅身的 Criosphinx 和鷹頭獅身的 Hieracosphinx。後來，斯芬克斯的形象傳到了古希臘，祂漸漸演變成了一個雌性的邪惡之物，在希臘神話裡，代表著神的懲罰。

　　　　斯芬克斯之謎，在更深層次的表現為恐懼和誘惑，對斯芬克斯本人的恐懼，以及對猜錯謎語所遭受懲罰的恐懼，而誘惑，則是完成謎語之後所能獲得的獎勵。而這種恐懼和誘惑，代表的正是現實生活，正如斯芬克斯之謎的謎底就是人一樣，它是與人類社會息息相關的，人正是一種在理性上保持警惕與恐懼，卻又在情感上很難拒絕誘惑的生物。

　　　　這，就是斯芬克斯之謎給我們的深層次啟示。

災難的傳播者

潘朵拉

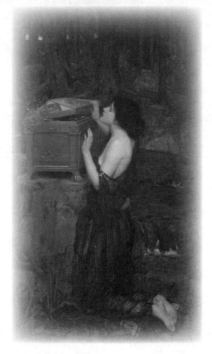

布面油畫：《潘朵拉》，作者：約翰·
威廉·沃特豪斯。

　　普羅米修士從天上盜取火種送給人類，這令宙斯極為憤怒。
祂決定集合眾神之力造出一個擁有一切天賦的美麗少女，讓她
去散布人世間的一切災難和邪惡。

火與鍛冶神赫准斯托斯依女神的形象做出一個美麗女人的形體，並打造了一條美輪美奐的金髮帶；愛與美的女神阿佛洛狄忒在其身上灑下令世間所有男人都為之瘋狂的香味，並賦予她女人所有的媚態；智慧女神雅典娜由於嫉妒普羅米修士，也站在了宙斯的一邊，親手給這個尤物披上了閃亮的白色長袍，罩上面紗，還送給她一個飾以鮮花的花冠；神的使者赫耳墨斯也給這個迷人禍水傳授了語言技能。

　　一切都完成之後，宙斯命令每一個天上的神祇都給她一些對人類有害的贈禮，並將其取名為「潘朵拉」。

　　隨後，赫耳墨斯把潘朵拉帶下凡間，去引誘普羅米修士的弟弟——「後覺者」埃庇米修斯。埃庇米修斯生性愚蠢，普羅米修士曾經勸告他說：「無論宙斯送給你什麼禮物，你都不要接受！」

　　可是當手捧寶盒的潘朵拉站在面前時，他立刻就把哥哥的警告拋在腦後。這個女人實在是太美了，無人不為她的美麗所陶醉。

　　埃庇米修斯熱情地接待了潘朵拉，並在他的王宮中舉行了盛大的宴會。為了一睹芳容，希臘所有的王公貴族們都聞訊從各地趕來。潘朵拉微笑著接受了埃庇米修斯送給她的各種的禮物，並且有意地接近他。

　　看到自己心儀的美女如此垂青自己，埃庇米修斯不由得心花怒放，決定無論如何也要娶潘朵拉為妻。他深信，在潘朵拉如此的美貌下，一定有一顆仁慈與博愛的心。

　　但是此時，他的女傭笛米斯的心正在撕裂，因為她已經偷偷地愛上了自己的主人，而他卻在為另一個女子而不能自持。

　　在下凡之前，宙斯要求潘朵拉一定要在指定的時間才能打開這個鑲

嵌著珍珠的盒子。

　　現在終於到了開啟寶盒的時候了，潘朵拉拿出了宙斯的禮物，深情地對埃庇米修斯說：「親愛的國王，我將要返回奧林匹斯山了。這個寶盒請您收下，這是我最喜歡的東西，也是眾神之王宙斯送給你們的禮物。」

　　埃庇米修斯看著潘朵拉手中的盒子，不禁猶豫了一下，他猛地想起了哥哥普羅米修士的忠告。但是他承受不了住潘朵拉的甜言蜜語和美貌的誘惑，最終還是內心掙扎著跪拜下來，準備接受宙斯送給人類的禮物。

　　「親愛的國王，讓我為您把它打開吧！」潘朵拉微笑著打開了這個美麗的盒子……

　　約翰‧威廉‧沃特豪斯（西元一八四九年～一九一七年），英國拉斐爾前派畫派的畫家，以其用鮮明的色彩和神祕的畫風描繪古典傳說和神話中的女性而聞名於世。在圖畫中，美女潘朵拉打開了魔盒，剎那間，疾病、災難、罪惡、癲狂、嫉妒、偷盜、姦淫、貪婪……所有惡毒的東西都從盒子裡面出來了，而唯一美好的東西——希望，還沒等探出頭，潘朵拉就將盒子永久關閉了。

【TIPS】

　　古希臘語中，潘是所有的意思，朵拉則是禮物。「潘朵拉」即為「一切災難的傳播者」。

愛情的魔力

皮格馬利翁和嘉拉迪亞

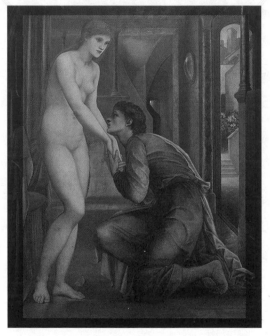

布面油畫：《皮格馬利翁和嘉拉迪亞》，作者：
愛德華·伯恩·鐘斯。

　　塞普勒斯國王皮格馬利翁是一位非常著名的雕刻家。

　　他用神奇的技藝雕刻了一位異常可愛的象牙少女雕像，後
來竟然愛上了它。

皮格馬利翁把全部的精力、全部的熱情、全部的愛戀都賦予了這座雕像。他給塑像穿上金、紫色相間的長袍，並給它取了一個美麗的名字叫嘉拉迪亞。

　　皮格馬利翁對這尊雕像愛得如醉如癡，每天含情脈脈地注視著她，並不時地去擁抱親吻。他給雕像獻上漂亮的花環，以此表達自己的愛慕之情。他是多麼希望嘉拉迪亞能夠成為自己的妻子啊！但是它始終是一尊冰冷冷的雕像。

　　絕望中，皮格馬利翁來到愛神阿佛洛狄忒的神殿尋求幫助。他獻上豐盛的祭祀品，並且深情地祈禱說：「偉大善良的女神，請賜予我一個如嘉拉迪亞一樣美麗的女子做為妻子吧！」

　　愛神被皮格馬利翁的誠意和癡心打動了，於是就答應了他的請求。

　　當皮格馬利翁像往常一樣回到家裡，徑直走向雕像去擁抱它的時候，他突然發現原來冷冰冰的雕像頃刻間具有了溫度，它的身體變得是那麼溫暖，而且就像擁有生命的女人一樣柔軟。

　　就在皮格馬利翁欣喜異常地凝視它的時候，雕像開始有了變化。它的臉頰開始呈現出微弱的血色，它的眼睛釋放出光芒，它的唇輕輕開啟，現出甜蜜的微笑。皮格馬利翁這才知道愛神將他喜愛的象牙雕像變成了真實的女人。

　　但甦醒的嘉拉迪亞卻將皮格馬利翁視為父親，眾多的追求者又互起爭鬥，甚至為看嘉拉迪亞一眼而大打出手。

　　天性的善良使嘉拉迪亞哭瞎了眼睛，她覺得她根本不應當來到這個世上，最終在一個漆黑的夜晚投河自盡了。

死後，嘉拉迪亞被稱為「浪花女神」。

愛德華‧伯恩‧鍾斯（西元一八三三年～一八九八年），英國畫家、圖書插畫家、彩色玻璃和馬賽克設計師。

在油畫《皮格馬利翁和嘉拉迪亞》中，他以這個美麗的神話傳說將現實與夢幻結合起來，為人們創造了一個充滿遐想的瑰麗世界。

【TIPS】

皮格馬利翁效應，指人們基於對某種情境的知覺而形成的期望或預言，會使該情境產生適應這一期望或預言的效應。這一效應是由美國著名心理學家羅森塔爾和雅格布森提出並驗證的。

神仙裡的謊話精

赫爾墨斯

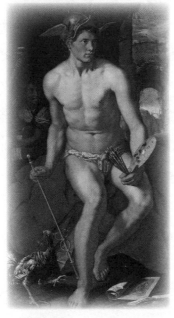

《赫爾墨斯》，作者：亨德里
克·格茲烏斯。

　　泰坦神阿特拉斯有七個女兒，祂們住在阿耳卡狄亞地區的
庫勒涅山，都是山林女神。其中，年齡最大、長得最美的那一
個叫做邁亞。因為長相美麗，她被天神之王宙斯看上了。宙斯
在庫勒涅山的山洞裡誘姦了邁亞，不久，她便生下了一個叫做
赫爾墨斯的男孩。

赫爾墨斯才出生不久，就趁母親不在的時候，從搖籃中跑了出來。在洞口，祂看到了一隻巨大的烏龜，便殺死了烏龜，用烏龜的殼、三根樹枝和幾根弦做成了世界上的第一架七弦琴。

　　後來，祂又跑到皮埃里亞山谷，從祂哥哥阿波羅的牛棚裡偷走了五十頭牛。為了不讓阿波羅順著牛的足跡找到牛，赫爾墨斯還在牛腳上綁上樹枝和葦草，這樣，當牛走路的時候，身後的葦草就會抹掉牛腳印。祂為了讓人發現自己的腳印，還故意穿了一雙大草鞋，好讓別人認為是大人的足跡。

　　在路上，赫爾墨斯遇到了一位老人，就送給老人一頭牛，囑咐老人不要透露自己的行蹤。隨後，赫爾墨斯將牛趕到了遠處的一個牛棚裡，殺了兩頭牛，將牠們獻祭給了神，隨後又將牛肉吃了，然後回到了祂和母親所住的山洞裡，呼呼大睡起來。

　　阿波羅發現自己的牛少了五十頭，怒氣沖沖地到處尋找。祂遇到了赫爾墨斯曾經遇過那位老人，老人並沒有替赫爾墨斯隱瞞，告訴了阿波羅祂曾經帶牛經過的事實。阿波羅立刻找到了赫爾墨斯居住的山洞，向赫爾墨斯的母親邁亞索討自己的牛。

　　聽到阿波羅的質問，邁亞非常驚訝，她指著赫爾墨斯睡著的搖籃說：「怎麼可能呢？這剛剛出生的孩子，怎麼能夠偷走祢的牛呢？不相信的話，祢可以自己找找，看能不能找到祢的牛。」阿波羅立刻在山洞裡搜索起來，但怎麼也找不到自己的牛。

　　「祢這狡猾的小偷，再不肯老實承認，我就把祢從山谷的裂口丟到地獄去！」阿波羅對著赫爾墨斯大叫起來，「祢別想騙我。」可是，赫

爾墨斯始終都不承認是自己偷了牛，阿波羅又沒找到證據，於是祂將赫爾墨斯帶到了宙斯的面前，請宙斯來判斷是非。

阿波羅對宙斯說：「父親，這個嬰兒，別看祂小，祂的頭腦卻連大人也不及呢！祂把我的五十頭牛不知藏到哪裡去了。如果不是一個老人告訴了我，老實說，我還不知道這群牛到底是誰偷的。求求父親，讓祂把牛還給我。宙斯看著這襁褓裡的小小嬰兒，問：「祢是什麼地方撿到這個孩子的？為什麼我也未曾看過祂。」

聽到祂的話，赫爾墨斯立刻回答說：「父親，還有在座的眾神們，請聽我講句話，我叫赫爾墨斯，我的母親是山林女神邁亞，請祢們承認我。眾神之父，像我這麼小的孩子，難道有本領趕走五十頭牛？我還摸不到牛鼻子呢！」

「好了，」宙斯什麼都明白了，祂笑著說，「這種小孩子吵架，用不著我來判定，祢們還是自己解決吧！赫爾墨斯，祢幫著祢哥哥去找祂的牛。」

阿波羅只好帶著赫爾墨斯離開了宙斯的神殿。

赫爾墨斯知道，總有一天阿波羅會找到這些牛的，而宙斯也不肯庇護祂，於是，祂向阿波羅承認了自己偷了牛的事實。在阿波羅大發雷霆之前，祂又拿出了那用龜殼做成的七弦琴，將它送給了阿波羅，希望能求得祂的原諒。阿波羅見那豎琴音色優美，非常喜歡，很高興地收下了，也原諒了赫爾墨斯的行為。

赫爾墨斯聰明狡詐，也被視為欺騙之術的創造者。據說，祂曾經偷

走過宙斯的權杖、波塞頓的三股叉、阿波羅的金箭、阿爾忒彌斯的銀弓與阿瑞斯的寶劍。

【TIPS】

　　眾神使者赫爾墨斯是希臘神話中的商業之神、畜牧之神、行路者的保護神、魔法的庇護者，希臘奧林匹斯十二主神之一，宙斯與阿特拉斯之女邁亞的兒子，羅馬又稱墨丘利。

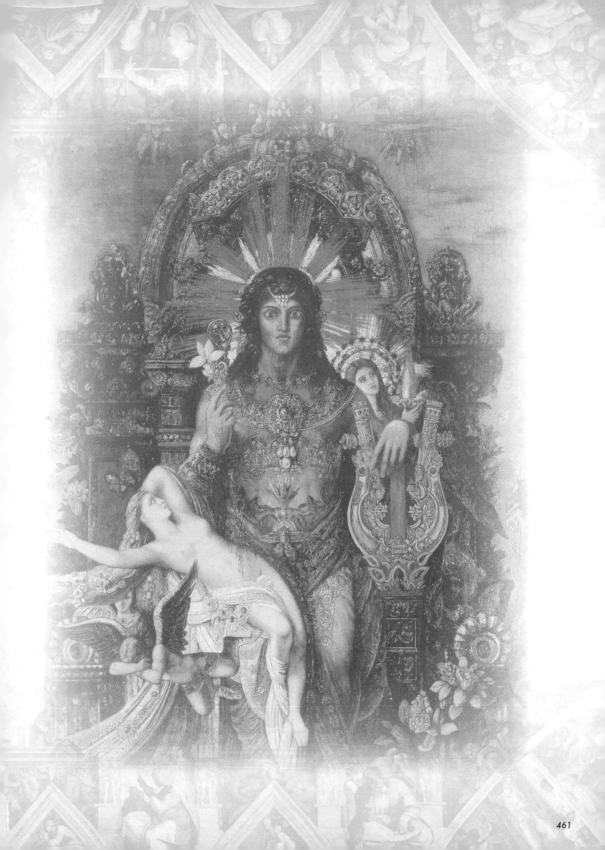

國家圖書館出版品預行編目資料

關於宗教畫創作的100個故事／夏潔著.
——第一版——臺北市：宇河文化 出版；
紅螞蟻圖書發行， 2018.01
面 ； 公分——(Elite；56)
ISBN 978-986-456-300-5（平裝）

1.宗教畫 2.基督教

947.37 106024935

Elite 56

關於宗教畫創作的100個故事

作　　者／李予心
發 行 人／賴秀珍
總 編 輯／何南輝
責任編輯／蔡竹欣
封面設計／卓佩璇
美術構成／沙海潛行
出　　版／宇河文化出版有限公司
發　　行／紅螞蟻圖書有限公司
地　　址／台北市內湖區舊宗路二段121巷19號(紅螞蟻資訊大樓)
網　　站／www.e-redant.com
郵撥帳號／1604621-1　紅螞蟻圖書有限公司
電　　話／(02)2795-3656（代表號）
傳　　真／(02)2795-4100
登 記 證／局版北市業字第1446號
法律顧問／許晏賓律師
印 刷 廠／卡樂彩色製版印刷有限公司
出版日期／2018年1月　第一版第一刷

定價 360 元　　港幣 120 元

ISBN 978-986-456-300-5　　　　　Printed in Taiwan